造屋

圖說
中國傳統村落
民居營建

郝大鵬
劉賀瑋 《繪編》
楊逸舟

目錄

前言

郝大鵬

　　本書以圖說方式介紹中國傳統村落民居的營建思想、建築工藝及技術方法，研究對象為傳統建築中最為悠久、最為基本、最為廣泛、數量規模最為龐大的類型——村落民居建築。這種以木材為代表的木構建築營造技藝體系延承了七千年，乃東方建築文明的代表。傳統村落民居伴隨著傳統農業社會數千年的歷史，用進廢退，成為今天之現實。因時代變遷、工業化的迅速發展等，手工建造工藝和技術工種漸漸從我們的視線中消失，歷史遺存所剩無幾。

　　傳統民居營建工藝是民間工匠出於意匠，使用相應的工具或技術手段，按世代沿襲之方法完成的由材料採集至構件製作，至建築安裝成型，再至後期裝修的全套過程，包含了工序、工具、材料、匠藝、習俗等層面的內容。這些是我們博大精深的文化之表現。

　　今天，當傳統民間工藝逐漸被人遺忘之後，我們才發現它們所包含的文化內容如此之豐厚，涵蓋範圍如此之廣闊。視之為中華文明的精神代表，當不為過。

　　2014 年我們承接了中國科技部"十二五"國家科技支撐計劃的"傳統村落民居營建工藝保護、傳承與利用技術集成與示範"課題（2014BAL06B04），通過幾年的努力，我們對傳統營建工藝有了更多的了解和認識，對它的保護和傳承也有了更強的責任感。我一直在想，有沒有更直接、更有效的表達方式來便於它的傳承和發揚？

《天工開物》一書給了我啟示和引導，三百多年前古人就以圖說的方式去記載古代民生的傳統技藝和各種生產場景，這些生動的圖樣至今仍令人賞心悅目。我想，可閱讀、可應用、易傳播、廣受眾，這才是最有效的傳承和保護。

　　最終，我們決定以圖說的方式介紹中國傳統村落民居的營建工藝思想、技術和方法，用四個部分，十七節，七百二十六項知識條目，以視覺圖形的方法詳細介紹村落民居建屋技藝，用兩千餘幅圖樣呈現建造過程及場景，力圖說明傳統民居營建工藝的方法與結構。

　　以"造屋"作為書名，旨在展現"智者造物"的用心。"造屋"二字，強調的是傳統營造思想所包含的自然觀和方法論，正如《考工記》所載："天有時，地有氣，材有美，工有巧，合此四者，然後可以為良。"這正是東方文明"天人合一"的智慧。

　　在寫作本書的過程中，我得到了許多朋友的鼓勵和支持，特別是本課題研究組的同事們，他們的辛勤付出和相關的研究成果對本書的完成起著重要的作用，特別是潘召南、許亮、楊吟兵、龍國躍、趙宇、余毅、謝亞平、馬敏、黃洪波、沈渝德、李敏等人，本人更是深表謝意。

第一章

中國傳統村落民居的空間構成

1.1

基本形態

在中國傳統建築的各類型中，民居是最本質、最實用、最經濟、最簡潔的建築。由於居民生活的多樣化，民居也是最具變化性的建築。中國傳統民居長期以木構架營造房屋為主流，平房居多，層高一致，故其空間構成往往更多地表現為橫向展開的平面構成。從立面的構成上看，單體建築可水平劃分為台基、屋身、屋頂三個部分。

間架

傳統民居中最常應用的規模計量單位就是"間架"。"間"是指開間，"架"是指屋架，或是指上面駄幾根檁條的大樑，也就是代表了進深的長度。有了開間的大小、進深的長短，自然也就決定了一個可使用的結構空間的體量規模，一般稱之為"一間"（房屋）。

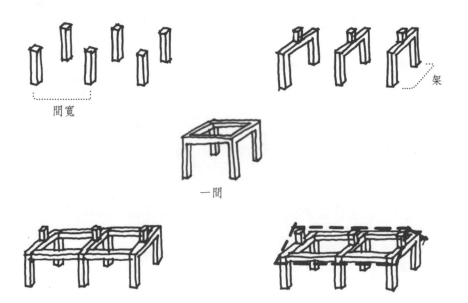

間寬

架

一間

明間	普通居中開門的一間叫作明間。	次間	明間兩旁為次間。
梢間	次間之外為梢間。	盡間	梢間之外為盡間。

廊　　"間"之外有柱無隔的稱為"廊"。

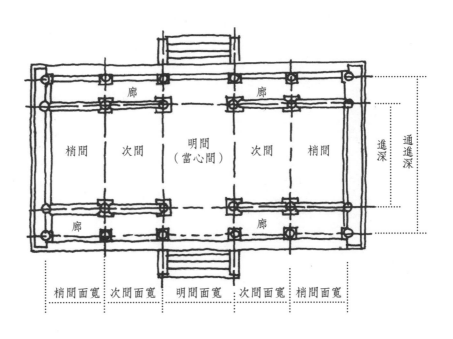

三分

從造型上看，中國傳統古建築明顯分為三個部分：台基、屋身、屋頂，北宋著名匠師喻皓在《木經》中稱之為"三分"，指出"凡屋有三分，自樑以上為上分，地以上為中分，階為下分"。

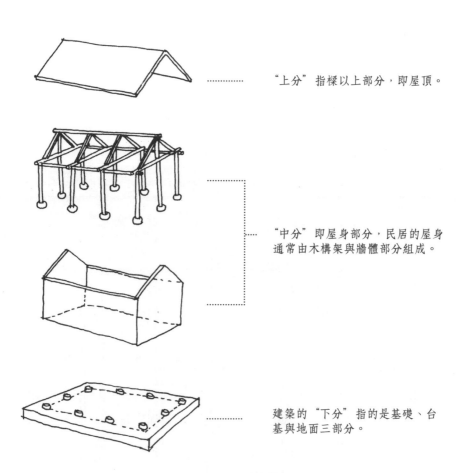

"上分"指樑以上部分，即屋頂。

"中分"即屋身部分，民居的屋身通常由木構架與牆體部分組成。

建築的"下分"指的是基礎、台基與地面三部分。

傳統民居多以間為單位，聯合數間共用一個屋頂組成一幢（或一棟）房屋，形成單體建築。進而數幢單體建築組合成為院落式群體建築。院院相接，推演下去可以組成更大規模的群體建築。

單體建築民居

一般民居多採用橫向聯合數間的方式，並且多採用奇數間數，如一間、三間、五間等。常見的三間一字式的民居，以及在此基礎上添加前廂屋、後廂屋、披屋等輔助用房而形成的曲尺形、門字形、H 字形單體房屋，在全國各地大量存在。

單體建築民居地區俗名

	三間正房（北京、河北），獨坊房（大理，單層），土庫房、倒座房（大理，兩層），三間一字屋（湘西土家族），一條龍（粵中），三間起（台灣，若為五間稱五間起，七間稱七間起），明三間（徽州※，兩層），一條龍（台灣） ※ 徽州：古州名，所轄地域今分屬安徽、江西兩省。
	三間兩耳房（北京）

	一條墨（湘潭）
	鑰匙頭（湘西土家族，又稱一正一廂房）， 單伸手（台灣）
	推扒勾、半把鎖（湘潭）
	三合水、撮箕口（湘西土家族，又稱一正兩廂房）， 三間兩搭廂（浙江蘭溪）
	四根筋（湘潭）
	一把鎖（湘潭）
	四合水（湘西土家族），三間兩廊（粵中），單門樓、門樓屋（粵北客家），拋獅（潮汕），大金字、三板灶（廣東台山、開平），四合橫廊（海南），一明兩暗（徽州，為兩層樓）

	對合（浙江，若後廳為兩層，則稱前廳後堂樓）
	三間兩進堂（徽州，兩層）
	三間兩進堂（徽州，兩層）
	明三暗五（湘西土家族，兩側為披屋）
	一擔柴（湘潭）
	竹竿厝、竹篙厝（潮汕），直頭屋、竹筒屋（粵中）， 手巾寮（福州），神後房（廣州），長條街屋（台灣）
	單佩劍（潮汕），明字屋（粵中），一正一偏（廣州）

庭院式民居

傳統民居中以單體建築組合成的群體，往往以方形或矩形的院落形式出現，即建築圍合著露天空間，也可稱為"中庭"或"庭院"。這也是中國傳統民居最重要的特色之一。

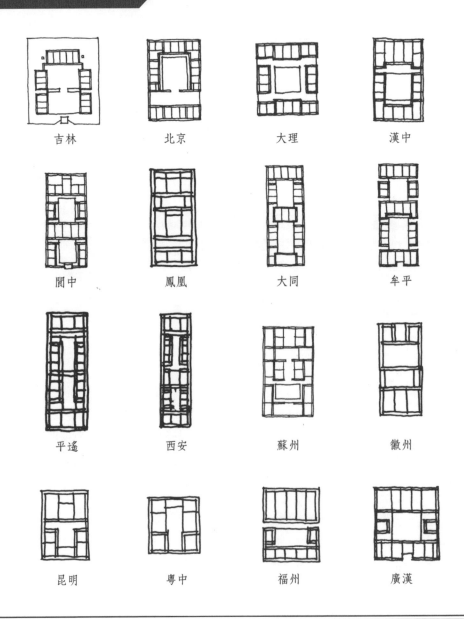

吉林　　北京　　大理　　漢中

閬中　　鳳凰　　大同　　牟平

平遙　　西安　　蘇州　　徽州

昆明　　粵中　　福州　　廣漢

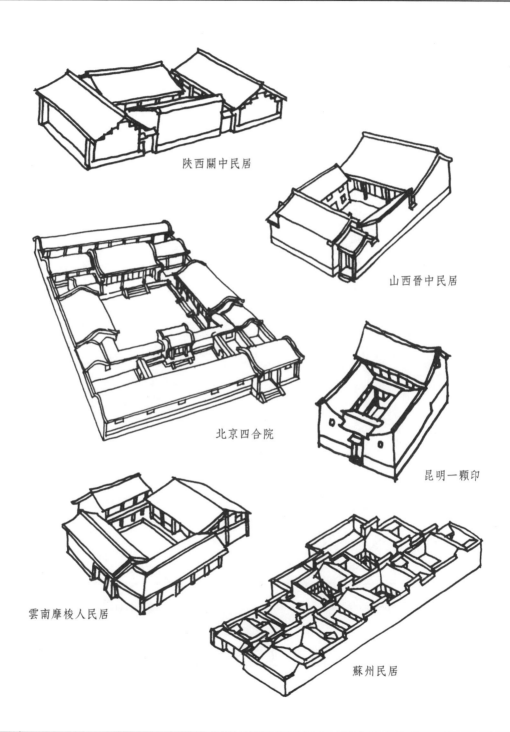

陝西關中民居

山西晉中民居

北京四合院

昆明一顆印

雲南摩梭人民居

蘇州民居

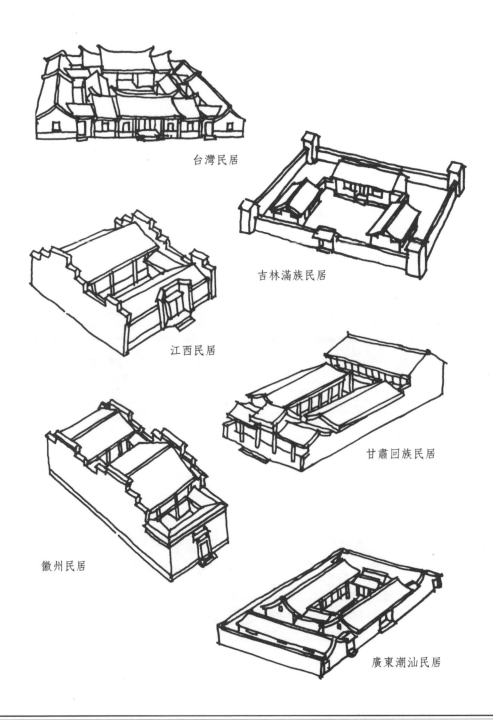

台灣民居

吉林滿族民居

江西民居

甘肅回族民居

徽州民居

廣東潮汕民居

第一章　中國傳統村落民居的空間構成

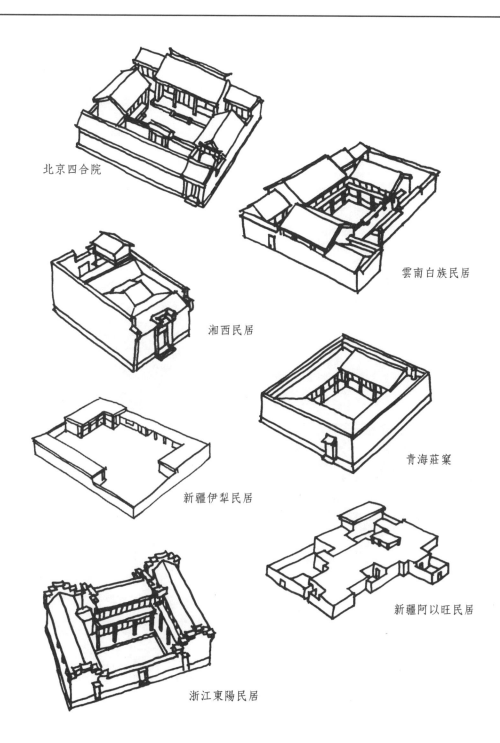

北京四合院

雲南白族民居

湘西民居

新疆伊犁民居

青海莊窠

新疆阿以旺民居

浙江東陽民居

由於社會關係的影響，為了防禦盜匪戰亂等，同族各家庭往往聚居在一起，建造巨大的宅院，形成集合式住宅，這也是中國傳統民居的一種特殊類型，其佈局形制以傳統的庭院式為基礎，發展出各類式樣，不拘一格。

聚族合居

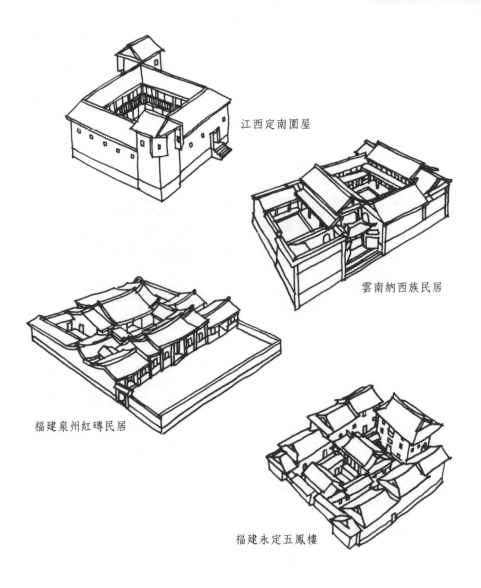

江西定南圍屋

雲南納西族民居

福建泉州紅磚民居

福建永定五鳳樓

庭院、軸線、重複是中國傳統民居建築中經常運用的構圖規律。這三者是形成全國從南到北眾多民居統一風貌的主要因素，也是中國民居最顯著的空間特色。

除了西南地區應用干欄建築體系的少數民族建築採用單幢建築以外，中國傳統民居皆是以建築圍合或院落的形態出現。庭院也是生活使用空間，在庭院裏可以安排生產、起居、儲藏、晾曬等多項用途，與室內空間共同構成統一的生活使用空間。由於圍合的情況不同，庭院的形式也多種多樣。

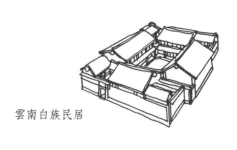

雲南白族民居

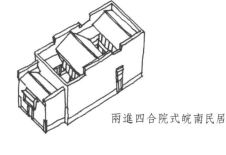

兩進四合院式皖南民居

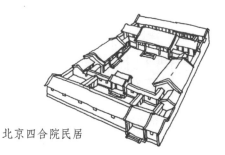

北京四合院民居

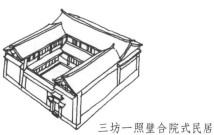

三坊一照壁合院式民居

稍具規模的中國傳統民居的建築排列皆呈中軸對稱式，軸線使得民居佈局完整統一，同時主從關係明確，並形成有規律的層次感，這些都有助於傳統禮制思想的體現。

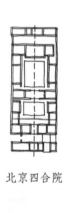

北京四合院

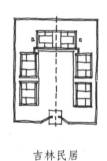

吉林民居

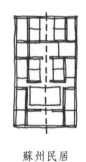

蘇州民居

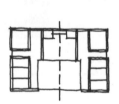

浙江東陽民居

廣州民居

山西民居

雲南麗江民居

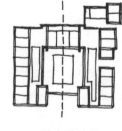

四川廣漢民居

重複

所謂重複，是指一種佈局形式被反覆地使用。這種重複有兩種情況，其一是一個地區或城鎮，某種佈局被反覆使用，甚至形成當地的特色；其二，在某些規模巨大的宅第平面佈局中，亦是利用某一種佈局組合定式反覆運用、巧妙組合，形成規模。

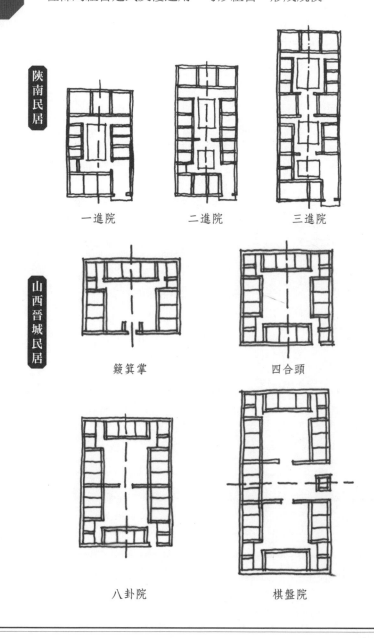

陝南民居

一進院　　　　二進院　　　　三進院

山西晉城民居

簸箕掌　　　　四合頭

八卦院　　　　棋盤院

第二章

中國傳統村落民居的建築構造

屋基構造

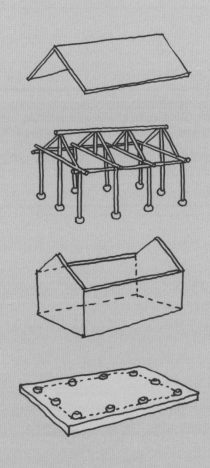

屋基

這裏說的"屋基"主要包括基礎、台基兩個部分,"基礎"是牆柱之下的結構部分,用來承擔整個建築的荷載並傳至下部地基。"台基"將基礎包裹在內,形成建築的基座。

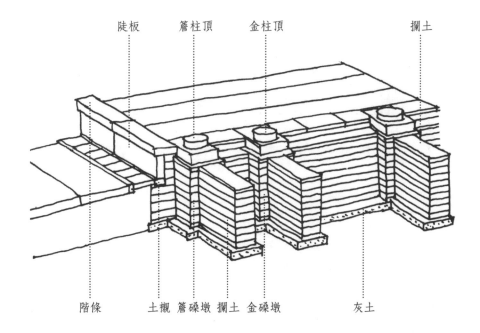

陡板　　簷柱頂　　金柱頂　　　　欄土

階條　　土襯　簷礎墩　欄土　金礎墩　　　灰土

基礎

傳統民居的基礎類型有素土夯實基礎、灰土基礎、天然石基礎、砌築基礎等。其中砌築基礎主要由用磚或石砌築的磉墩及磚磉之間的攔土牆組成。

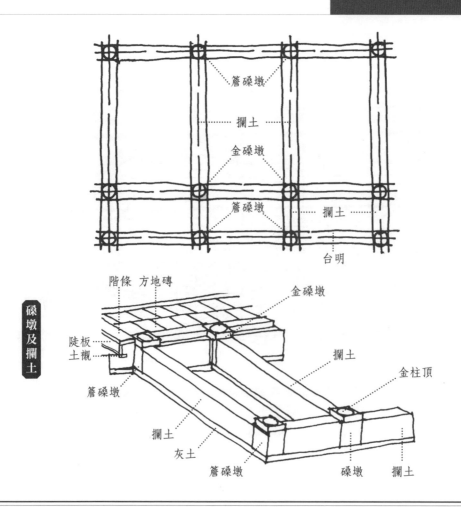

砲墩及攔土

攔土的放腳

馬蹄磉

蓑衣磉

台基

普通民居中的台基按砌築方式可分為磚砌台基、石砌台基、混合砌築台基等。早期台基全部由夯土築成，後來才外包砌磚石。台基有承托建築物和防水隔潮的功能。一般台基的長、寬、高是由建築物的規模決定的，各部位尺寸受房屋的出簷深淺和柱徑大小制約。

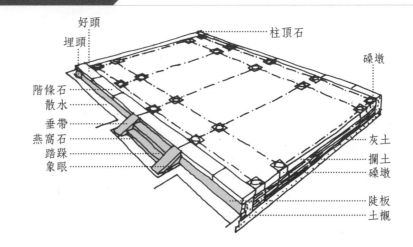

好頭
埋頭
柱頂石
磉墩
階條石
散水
垂帶
燕窩石
踏跺
象眼
灰土
攔土
磉墩
陡板
土襯

土襯石

土襯石一般應比室外地面高出1~2寸，應比陡板石寬出約2寸，寬出的部分叫"金邊"。土襯石與陡板石可以平接，也可以"落槽"連接，"落槽"即按照陡板的寬度，在土襯石上鑿出一道淺槽，陡板石就立在槽內。

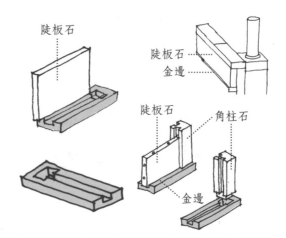

陡板石

階條之下，土襯之上，是"陡板石"。陡板石是立砌鑲貼在台明四周的磚砌體"背裏磚"外皮，石的頂面和側面可以剔鑿插銷孔，底面直接卡入土襯石落槽內。

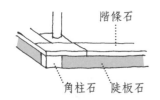

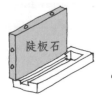 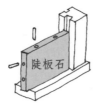

角柱石

轉角處安置的角柱石也稱埋頭石。埋頭按其部位可以分為出角埋頭、入角埋頭；構造形式可以分為單埋頭、廂埋頭、混沌埋頭、如意埋頭、琵琶埋頭。

 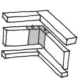

單埋頭　　廂埋頭　　　　如意埋頭　　琵琶埋頭　　　出角埋頭　　入角埋頭

階條石

台基四周沿邊上平鋪的石面謂之"階條石"。階條石是台基最後一層石活的總稱。每塊石活由於所處位置不同，有不同的名稱，如好頭石、落心石等。"好頭石"位於前、後簷的兩端，"坐中落心石"位於前、後簷的中間，"落心石"位於坐中落心石與好頭石之間。

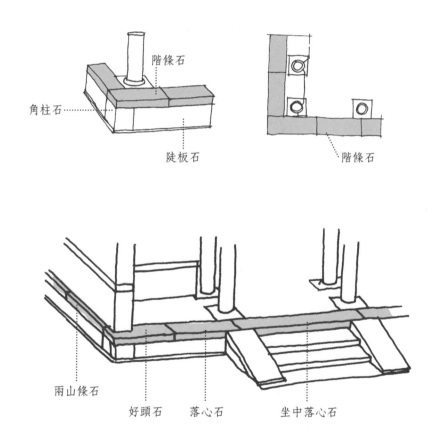

階條石

角柱石

陡板石

階條石

兩山條石　好頭石　落心石　坐中落心石

柱頂石

柱頂石是支承木柱的基石，又稱柱礎、鼓礅、磉石，主要起承傳上部荷載、避免碰壞柱腳及防潮作用。其凸出地面的部分稱鼓鏡，一般為圓形，稱為圓鼓鏡，也可隨柱形，如方柱下用方鼓鏡。

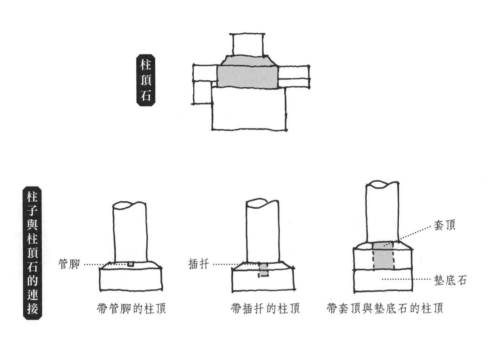

柱頂石

柱子與柱頂石的連接

管腳

帶管腳的柱頂

插扦

帶插扦的柱頂

套頂

墊底石

帶套頂與墊底石的柱頂

柱頂石的鼓鏡

平柱頂

圓鼓鏡柱頂

方鼓鏡柱頂

用於山牆的異形柱頂

 # 踏跺

一般台基前後或單面中間部分安置台階為"踏跺"。踏跺即台階，有垂帶踏跺、如意踏跺和自然石踏跺等形式。

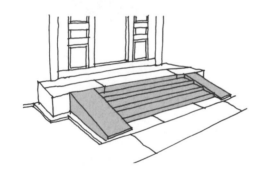

垂帶踏跺

垂帶踏跺是兩側做"垂帶"的踏跺，是常見的踏跺形式。

上基石
陡板石
踏跺膽

垂帶戧頭
垂帶
中基石

垂帶踏跺的組成

台基階條
上基石
中基石
下基石
象眼石
燕窩石

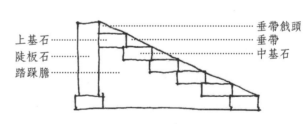

垂帶
象眼石
燕窩石
平頭土襯
垂帶窩

如意
踏跺

如意踏跺是指不帶垂帶的踏跺，從三面都可以上人，是一種簡便的作法。

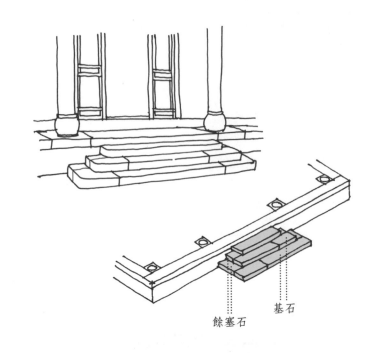

餘塞石　基石

自然石
踏跺

自然石踏跺也稱"雲步踏跺"，由未經加工的石料仿造自然山石碼成。

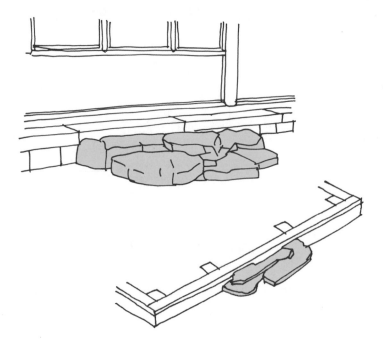

礓礤

礓礤又叫"馬尾礓礤",其特點是剖面呈鋸齒形。礓礤既可供人行走,又便於車輛行駛,因此多用於車輛經常出入的地方。礓礤可以單座獨立使用,也可以連三使用,還可以與踏跺混用。

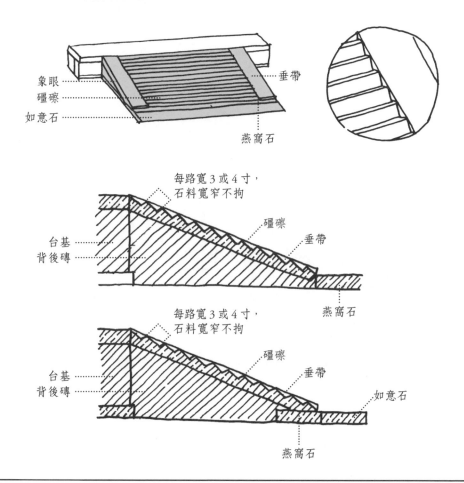

象眼
礓礤
如意石
垂帶
燕窩石

每路寬3或4寸,
石料寬窄不拘
礓礤
垂帶
台基
背後磚
燕窩石

每路寬3或4寸,
石料寬窄不拘
礓礤
垂帶
台基
背後磚
如意石
燕窩石

鋪裝地面的鋪地材料有磚、石、三合土等。一般室內地面用石灰、砂子、卵石混合並夯實的為"三合土地面"，用長方形普通條磚鋪砌的為"青磚墁地"，用專門燒製的大方磚鋪砌的為"方磚墁地"。

磚地面
排磚通則

室內磚墁地面常以室內中心線為起始，從中間向兩邊鋪墁。對於方磚墁地應注意"中整邊破""首整尾破"，通縫必須順中軸線方向。

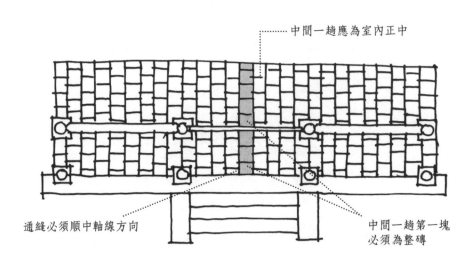

中間一趟應為室內正中

通縫必須順中軸線方向

中間一趟第一塊必須為整磚

磚地面排磚形式

室內磚墁地面主要有方磚排磚和條磚排磚兩種形式，條磚排磚形式有陡板面朝上和柳葉面朝上之分。陡板面朝上的排磚形式有十字縫、斜墁、拐子錦等，柳葉面朝上的排磚形式有直柳葉、斜柳葉、人字紋等。

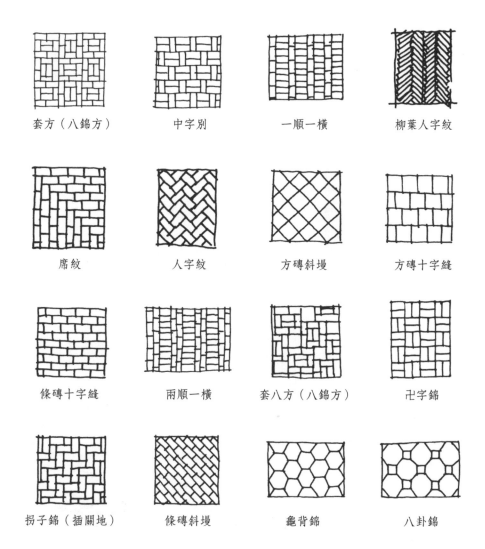

套方（八錦方）	中字別	一順一橫	柳葉人字紋
席紋	人字紋	方磚斜墁	方磚十字縫
條磚十字縫	兩順一橫	套八方（八錦方）	卍字錦
拐子錦（插關地）	條磚斜墁	龜背錦	八卦錦

一般室外平台、甬路有用普通青磚或方磚墁地的，也有用大城磚做海墁地的，較高級的多採用條石、石板或片石、卵石鋪地。另外，在建築物台基周圍有泛水的排水部分鋪地墁磚為"散水"，以保護建築台基基礎不受雨水侵蝕。

室外鋪地

散水

"散水"位於房屋周邊和道路兩邊，用於排除雨水。

散水位置示意圖

散水位置

硬山建築台基

散水　　　甬路　　　散水

階條石

燕尾
寶劍頭

虎頭找

條磚牙子順身倒栽

甬路散水磚的排列式樣

人字紋散水

十字縫散水

斜柳葉紋散水

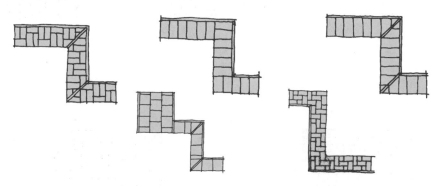

散水轉角處的排磚方法（直角）

散水轉角處的排磚方法（八字角）

一磚半鋪墁

二磚鋪墁

甬路

庭院中鋪裝的步道，稱為甬路。甬路鋪墁的趟數一般為單數，如一趟、三趟、五趟等。甬路的交叉和轉角部位的排磚方式，方磚常見"篩子底"和"龜背錦"，條磚多為"步步錦"和"人字紋"。

甬路排磚形式

橫條磚甬路

方磚甬路

直條磚甬路

條磚反正褥子面甬路

條磚倒順褥子面甬路

三趟方磚甬路轉角排磚方法

龜背錦

篩子底

五趟方磚甬路轉角排磚方法

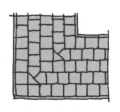

龜背錦

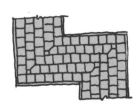

篩子底

條磚甬路的轉角排磚方法

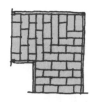

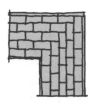

人字紋

步步錦

條磚甬路非直角轉角的排磚方法

方磚甬路十字交叉排磚方法

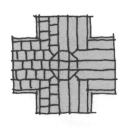

五路十字交叉龜背錦

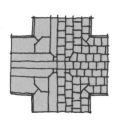

七趙交叉篩子底加龜背錦

三五交叉龜背錦

海墁

海墁是指除了甬路和散水之外的室外地面鋪墁。

方磚甬路，方磚海墁

方磚甬路，條磚海墁

條磚甬路，條磚海墁

步步錦甬路，十字縫海墁

方磚斜墁甬路，方磚斜墁海墁

條磚海墁地面轉角的排磚方法

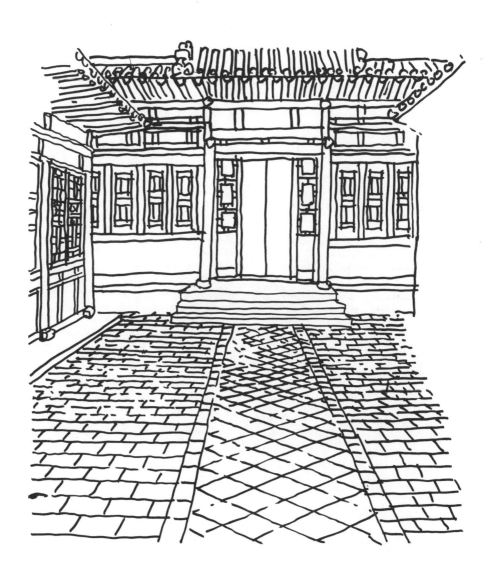

構架構造

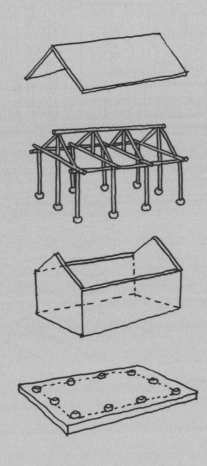

在中國傳統建築中，"木構架"是最主要的建築構造形式，木構架系統主要可分為抬樑式、穿斗式、干欄式等類型。

樑、枋、檁、椽為構架系統中的主要構件。樑的長短由建築的進深決定，枋的長短由建築的面闊決定，各種位置、不同尺度的樑枋檁構件，以榫卯方式連接組合形成框架體系。

柱子為支撐屋頂全部重量並傳至基礎的主要結構構件。

構架

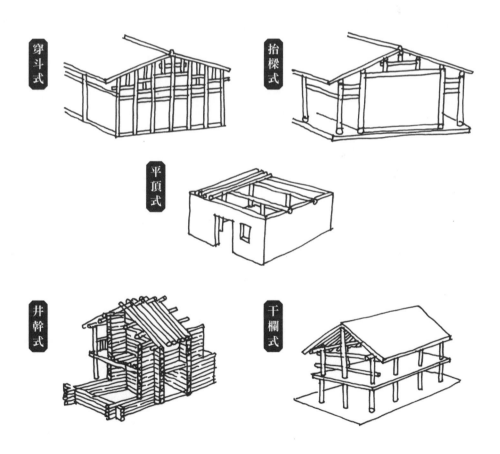

穿斗式

抬樑式

平頂式

井幹式

干欄式

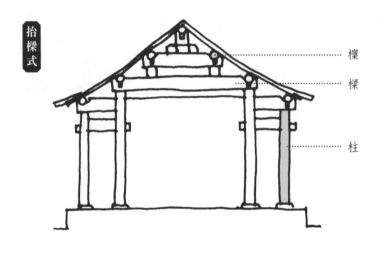

抬樑式

檁

樑

柱

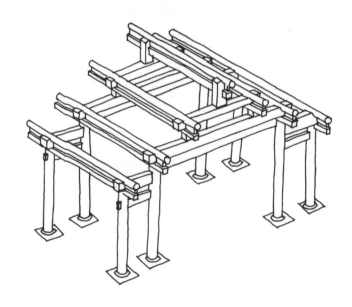

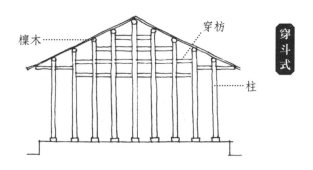

穿斗式

檩木

穿枋

柱

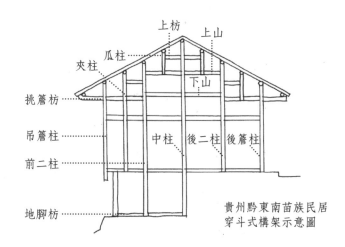

上枋
上山
瓜柱
夾柱
下山
挑簷枋
吊簷柱
中柱　後二柱　後簷柱
前二柱
地腳枋

貴州黔東南苗族民居
穿斗式構架示意圖

混合式

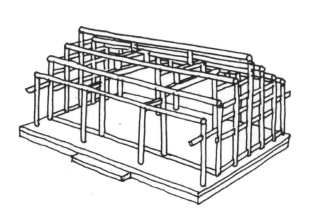

抬樑式構架又稱 "疊樑式"，是將整個進深長度的大樑放置在前後簷柱柱頭上，大樑上皮在收進若干長度的地方（一步架）設置短柱（瓜柱）或木墩，短柱頂端放置稍短的二樑，如此類推，而將不同長度的幾根樑木疊置起來，各樑的端部上置檁條，最後在最高的樑上設置脊瓜柱，頂置脊檁。

傳統木作對各位置的樑柱構件皆有專用名稱，一般以每根樑上所承載的檁條數目命名之。如三架樑、五架樑、七架樑。在縱向上，各榀屋架除由檁條拉接

抬樑式
構架

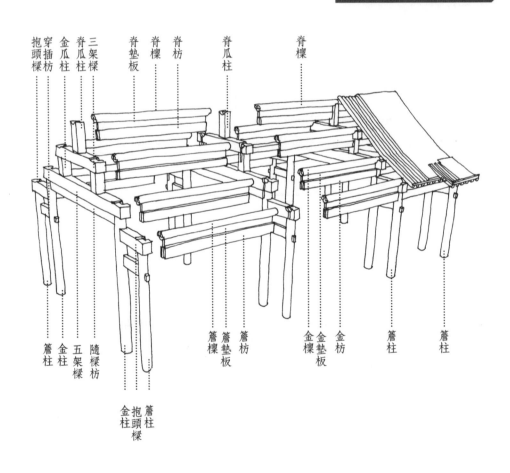

以外，簷柱柱頭上有枋連接，各檁條之下尚有通長的枋木及墊板連接，共同構成整體框架。這種構架方式的木構件之間雖然無受力榫卯，但在厚重的屋面荷載重壓之下，各構件緊緊連在一起，可形成穩定的整體。

抬檁式構架多用於北方寒冷地區，保溫要求高，屋面苫背厚重，荷載大，因此檁柱斷面皆較大。因北方民居多做吊頂以增加保暖功能，而將屋架部分遮蓋起來，故抬檁式構架較少雕飾加工，以保證材料完整。

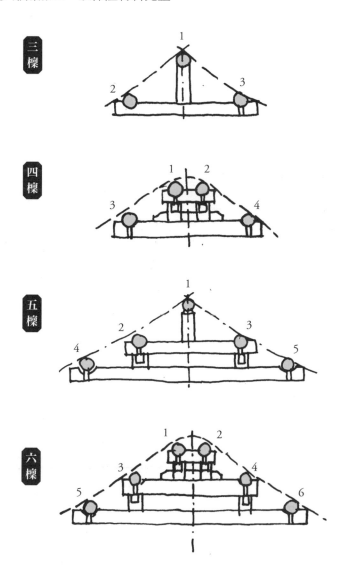

樑架

抬樑式構架中，主要的樑兩端放在前後兩金柱上，若沒有廊就放在兩簷柱上，樑的長短隨進深定。樑上用兩短柱或短墩支一根較短的樑，或再往上支，成為樑架。

樑的大小是按架數而定的。"架"是指樑上所托桁檁的多少，如七架樑承托七根檁，五架樑承托五根檁，三架樑承托三根檁。樑上所承托的這些檁，有一部分不是直接放在一根樑上，而是由幾根樑組合形成的，如七架樑上，立有瓜柱，上托五架樑，五架樑上又立瓜柱，上托三架樑，三架樑上又立脊瓜柱。我們把經過組合後的這一組樑連同柱子叫作"樑架"。

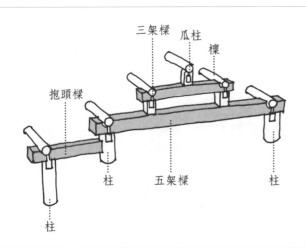

三架樑　瓜柱　檁

抱頭樑

柱　五架樑　柱

柱

樑

"樑"為由支座或前後金柱直接支撐的、斷面呈矩形、橫直或曲形的木構件，一般安置在建築的進深方向，是建築的主要承重構件之一。

七架樑

樑上所承檁的數量為七，稱為七架樑。

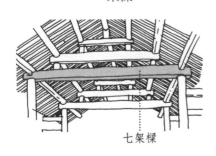

七架樑

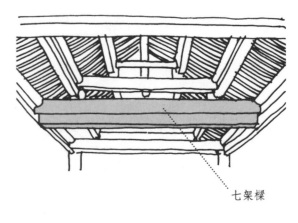

七架樑

五架樑

樑上所承檁的數量為五，稱為五架樑。五架樑樑頭下皮與柱相交，其樑身上直接負有兩根檁條和兩根瓜柱。

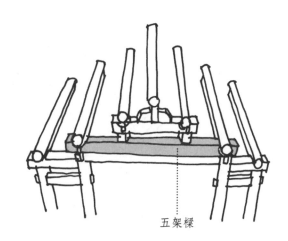

五架樑

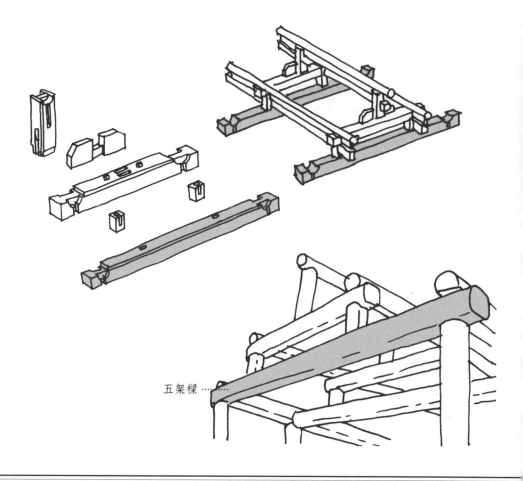

五架樑‧‧‧‧‧‧

三架樑

樑上所承檁的數量為
三，稱為三架樑。

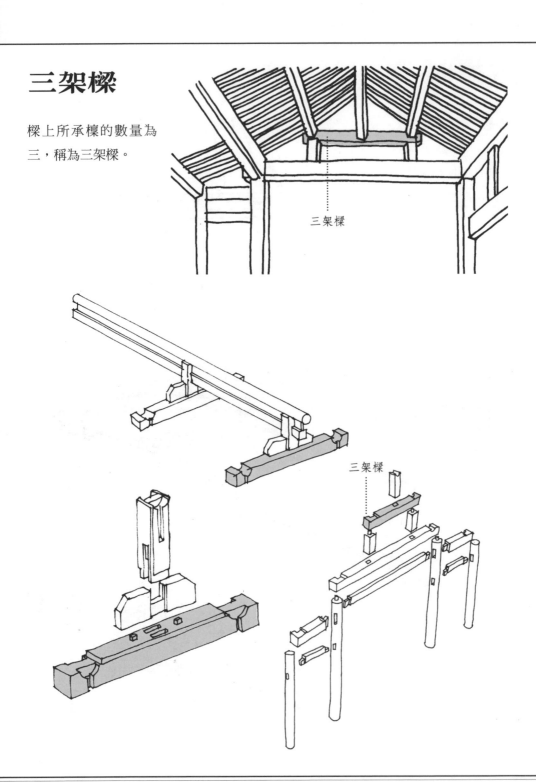

三架樑

三架樑

抱頭樑

在簷柱與金柱之間的短樑稱抱頭樑。在有廊的建築上，主要的樑多半由前後兩金柱承住；在金柱與簷柱之間有次要的短樑，在小式建築中叫抱頭樑。這種短樑並不承受上面的重量，其功能乃在將金柱與簷柱前後勾搭住。

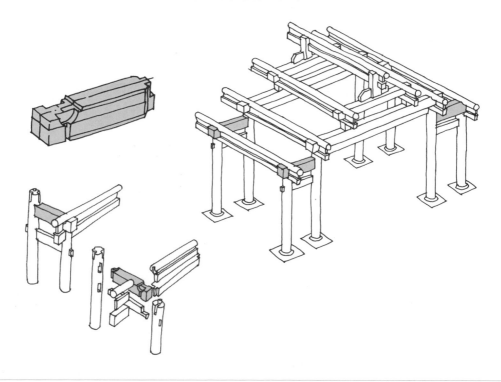

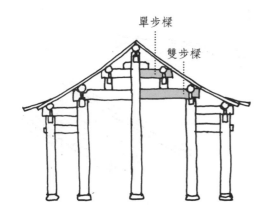

單步樑

雙步樑

單步樑

長度只有一步架，一端樑頭上有檁，另一端無檁而安在柱上。

雙步樑

雙步樑縱跨兩步架，一端插入柱中，另一端承托檁，中間部位立瓜柱。廊子太寬時，抱頭樑上還可以加一根瓜柱、一條樑和一條檁。在這種情形下，下層的叫雙步樑，上層的叫單步樑。

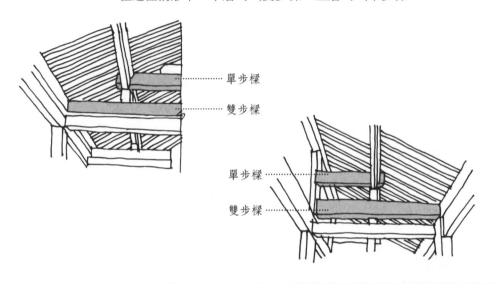

單步樑

雙步樑

單步樑

雙步樑

承重樑，上承托閣樓樓板荷載的主樑，一般為矩形截面，與前後簷柱榫接。承重上搭置楞木（或支樑），再在楞木上鋪釘樓板。承重樑是多層建築物的構件，它擔負著上層樓面的荷載，樑的自身承托楞木和樓板，所以叫作承重樑。

承重樑

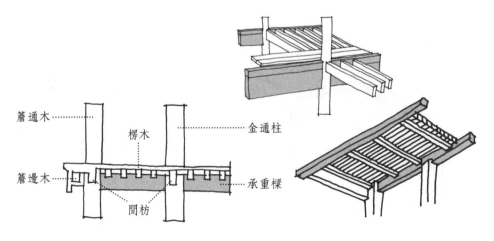

簷通木

楞木

金通柱

簷邊木

承重樑

間枋

月樑

"月樑"用於捲棚屋面的樑架（脊部做成圓形叫作捲棚屋面），捲棚構架採用四架樑，樑背上載置兩根頂瓜柱以支頂上層月樑。

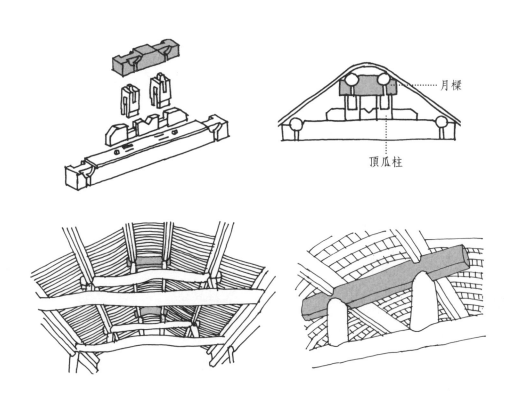

月樑

頂瓜柱

瓜柱

"瓜柱"立在橫樑上，其下端不著地，不同位置的瓜柱又分為脊瓜柱、金瓜柱等。

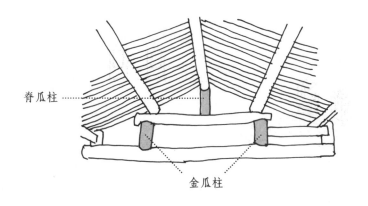

脊瓜柱

金瓜柱

脊瓜柱

"脊瓜柱"位於三架樑
之上，柱頭上有檁碗
直接承托脊檁。

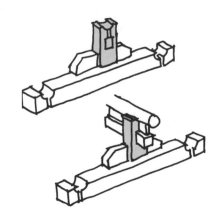

金瓜柱

即位於金檁之下的
瓜柱。按檁的多
少，金瓜柱可分為
"上金瓜柱"和"下
金瓜柱"等。

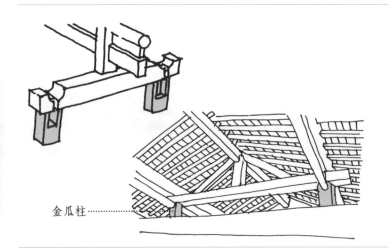

金瓜柱⋯⋯⋯⋯

頂瓜柱

月樑下面用兩根瓜
柱，叫作頂瓜柱。

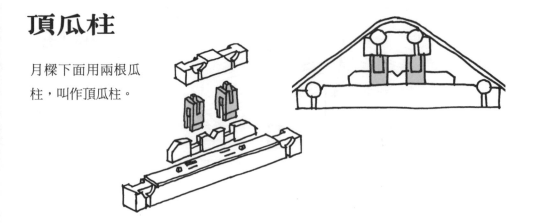

柱

"柱"為承托整個建築屋頂重量的大木構件，因其所在位置不同而有不同的名稱。按柱的構造作法分類有單柱、拼合柱等。一般柱徑上小下大有收分，有的柱頭作卷殺。柱頂有榫頭與樑枋等構件連接，柱腳有管腳榫與柱頂石相卯合。柱斷面形式以圓柱為主，還有梭形圓柱、方柱、梅花柱、八角柱、瓜楞柱等。按柱的用材分類有木柱、石柱、下段為石上段為木的組合柱。有的柱裝飾性較強，雕有紋飾。

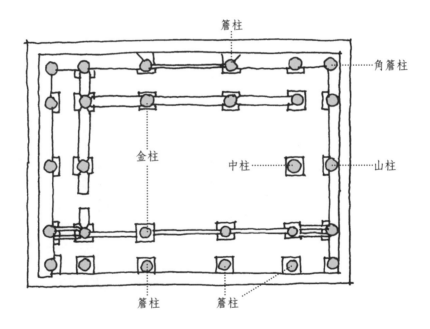

簷柱

在建築最外邊的柱子為"簷柱"，在前簷的為
"前簷柱"，在後簷的為"後簷柱"，在轉角的
為"角簷柱"。

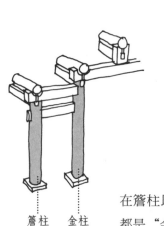

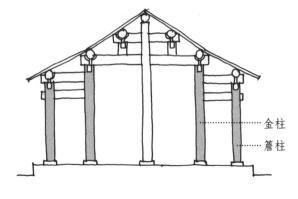

簷柱　金柱

金柱
簷柱

金柱

在簷柱以內的柱子，除在建築物縱中線上的
都是"金柱"。金柱又有裏外之別，離簷柱近
的是"外金柱"，遠的是"裏金柱"。

山柱

在山牆的正中，一直
頂到屋脊的是山柱。

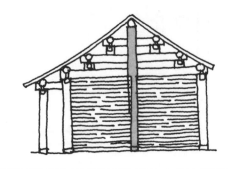

中柱

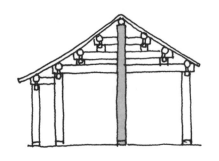

在建築物縱中線上，
頂著屋脊，而不在山
牆裏的是中柱。

枋

古建築木結構中最主要的承重構件是柱和樑，輔助穩定柱與樑的構件就是枋。枋類構件很多，有用於下架、聯繫穩定簷柱頭和金柱頭的簷枋、金枋以及隨樑枋、穿插枋等；有用在上架、穩定樑架的中金枋、上金枋、脊枋等。

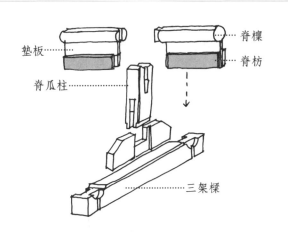

脊枋

位於正脊位置的枋子稱為"脊枋"。

簷枋

用於簷柱柱頭之間的橫向聯繫構件稱"簷枋"。

金枋

位於簷枋和脊枋之間的所有枋子都稱"金枋"，它們依位置不同可分別稱為下金枋、中金枋、上金枋。

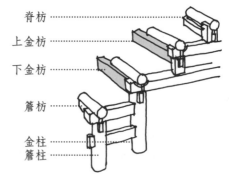

脊枋

上金枋

下金枋

簷枋

金柱

簷柱

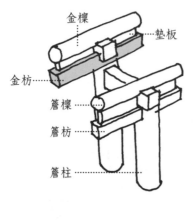

金檁

墊板

金枋

簷檁

簷枋

簷柱

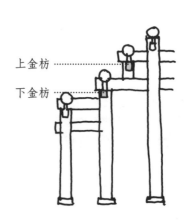

上金枋

下金枋

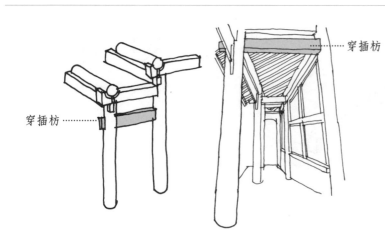

穿插枋

穿插枋

在帶簷廊的小式建築中，在抱頭樑下平行安置的為"穿插枋"，用以輔助連接金柱和簷柱。

檁

"檁"為安置在樑架
間支撐椽、屋面板
的構件。按其所在
位置，分為脊檁、
金檁、簷檁等。

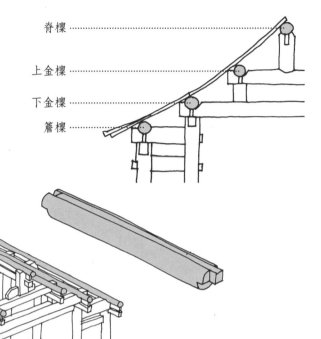

脊檁

上金檁

下金檁

簷檁

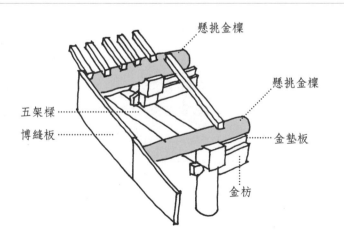

懸挑金檁

懸挑金檁

五架樑

博縫板

金墊板

金枋

梢檁

懸山建築梢間向兩
山挑出之檁稱為
"梢檁"。

椽

"椽" 為安置在檁上與之正交密排的木構件，承托望板以上的屋面重量。也稱椽子，其斷面多為圓形。按椽的不同位置其名稱有所不同，在脊檁與上金檁間的椽子稱為 "腦椽"，在金檁上的椽子稱為 "花架椽"，其他有簷椽、飛椽、羅鍋椽等。

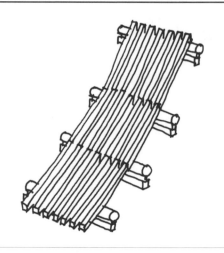

簷椽

從下金檁到簷檁之間的一段椽子，叫作簷椽。

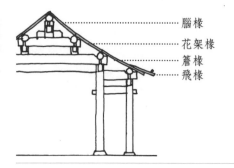

腦椽
花架椽
簷椽
飛椽

花架椽

處在各個金檁上的椽子，只要是腦椽和簷椽之間的椽子部分，都叫花架椽。

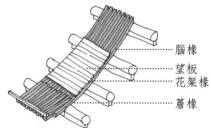

腦椽
望板
花架椽
簷椽

腦椽

"腦椽" 是椽子的最上一段，即由脊檁到上金檁之間的這段椽子。

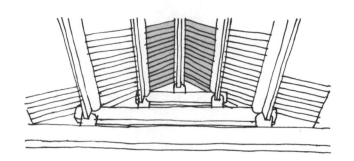

羅鍋椽

即捲棚式檁架中脊
檁之上的椽子。

飛椽

附著於簷椽之上，向外
挑出。挑出部分為椽
頭，後尾釘在簷椽之
上，呈楔形。

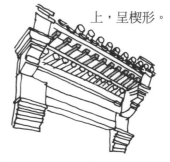

釘附在簷椽椽頭的橫
木，斷面呈矩形。

連簷

"望板"鋪在椽子上，
用以承托苫背和屋
面瓦。

望板

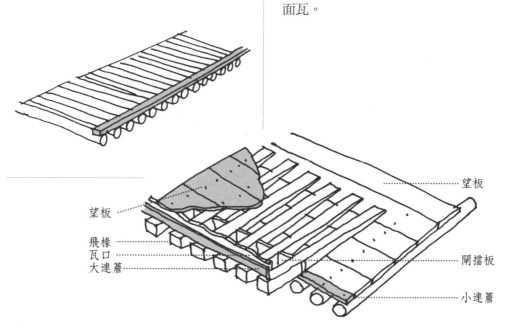

瓦口

又稱瓦口木，古建築
的簷頭分件名稱，是
安放瓦件的位置。

椽碗

是用於簷檁之上的
構件，有封堵椽間
空隙、分隔室內
外、保溫、防止鳥
雀鑽入室內等作用。

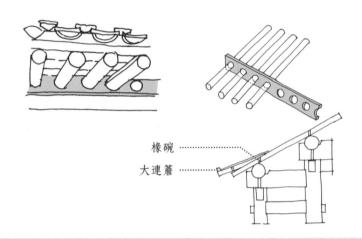

椽碗 ……………
大連簷 ……………

閘擋板

用以堵飛椽之間空當
的閘板。

墊板

墊板主要指檁與枋之間
的板，依其位置分為簷
墊板、金墊板、脊墊
板等。

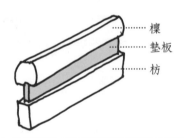

…………… 檁
…………… 墊板
…………… 枋

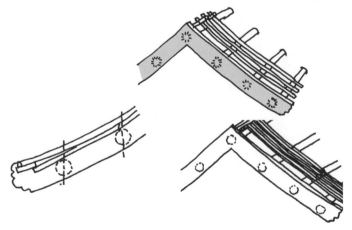

博縫板

民居懸山建築中，
遮擋山面梢檁檁頭
之板叫博縫板。

穿斗式構架又稱"立帖式構架"。穿斗架多用於南方一般輕屋蓋的普通民房及農居，廟宇及大型民居廳堂則仍用抬樑式構架或插樑式構架。穿斗架由柱子、穿枋、欠子、檁木等構件組成。

穿斗架以不同高度的柱子直接承托檁條，有多少檁即有多少柱，如進深為八步架則有九檁九柱。以扁高斷面的穿枋統穿各柱柱身，再以若干斗枋、欠子縱向穿透柱身，拉接各榀柱架，柱架檁條上安置椽子，鋪瓦，成造屋頂。

穿斗式構架

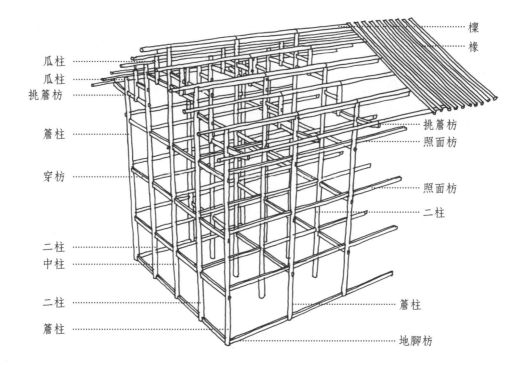

瓜柱 ………

瓜柱 ………

挑簷枋 ………

簷柱 ………

穿枋 ………

二柱 ………
中柱 ………

二柱 ………

簷柱 ………

………… 檁
………… 椽

………… 挑簷枋
………… 照面枋

………… 照面枋
………… 二柱

………… 簷柱

………… 地腳枋

貴州黔東南苗族民居
穿斗式構架示意圖

柱 "柱"是垂直承受上部荷載的構件，穿斗架的構件斷面皆較細小，如柱徑、檁徑多為 5~6 寸（15~20 厘米）。

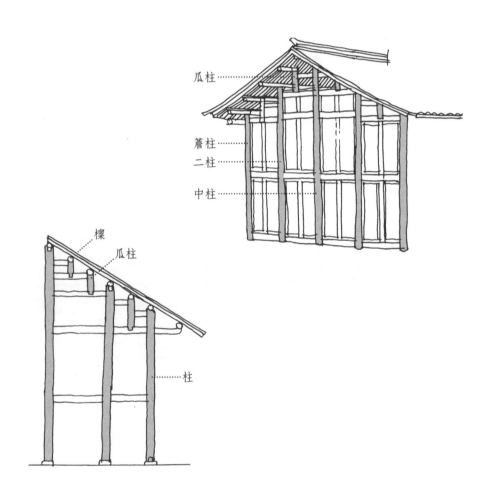

穿斗柱子排列較密，影響跨間生活使用要求。為此在有些地區將排柱架的一部分柱子減短，成為不落地的瓜柱，瓜柱下端騎在最下一根大穿枋上，一般為一柱一瓜或一柱兩瓜間隔使用。有的地區還將不同瓜柱下端減短落在不同高度的穿枋上，稱為"跑馬瓜"，進一步節省了材料。

瓜柱

穿枋

為了保證柱子的穩定，眾多扁高斷面的"穿枋"統穿各柱柱身。根據三角形坡屋面的界範，在安排的多根穿枋中，愈靠中間的柱子穿枋愈多。

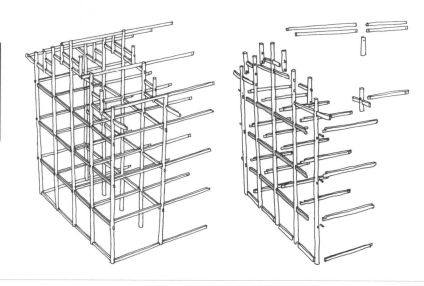

穿斗式木結構圖

"欠子"是橫向的木構構件，起聯繫每榀屋架的作用，是木構建築中橫向的拉結構件。根據其作用位置不同，可分為天欠、樓欠、地欠。

欠子

斜撐

即出簷結構在挑枋下加的斜向支撐，稱為撐弓或撐拱。

裝飾化斜撐

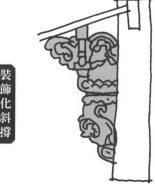

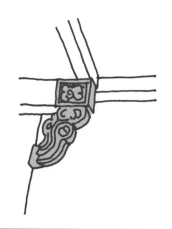

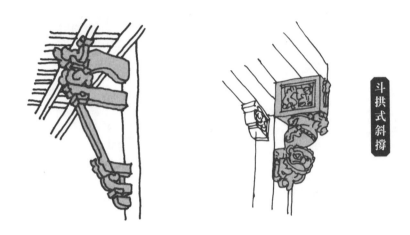

斗拱式斜撐

椽皮

在南方某些地區，建築屋頂不用圓椽，而用一兩寸厚的扁方木，稱為"桷子"；還有用更薄的木板條釘在檁上後直接鋪瓦，因其多用木材的邊皮薄料，故稱為"椽皮"。

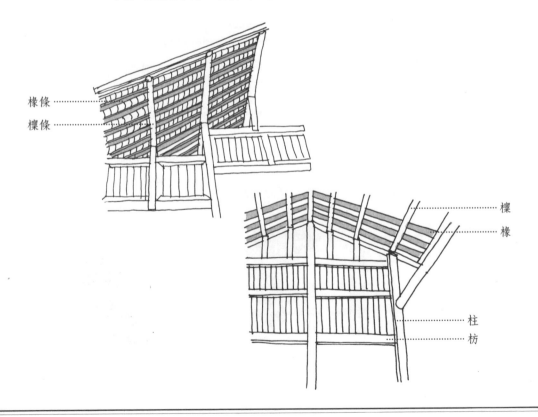

椽條
檩條

檩
椽

柱
枋

屋頂凹曲面坡度構造主要是依據構架的舉架做法確定的。步架與舉架升高的比例關係，不僅使屋面坡度排水非常順利，而且使屋面曲線形式具有極高的審美藝術效果。

所謂舉架，指木構架相鄰兩檁之間的垂直距離（舉高）除以對應步架長度所得的系數。清代建築常用的舉架有五舉、六五舉、七五舉、九舉等，表示舉高與步架之比為 0.5、0.65、0.75、0.9 等。舉架因建築規模的不同，其各步的尺寸要求亦有不同。

舉架

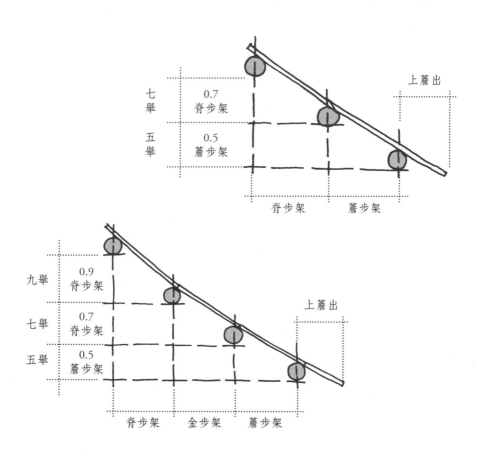

斗拱是中國傳統木結構體系建築中獨有的構件，也被運用在一些民居中。在立柱和橫樑交接處，從柱頂上加的一層層探出呈弓形的承重結構叫"拱"，拱與拱之間墊的方形木塊叫"斗"，合稱斗拱。也作科拱、科栱。

斗拱

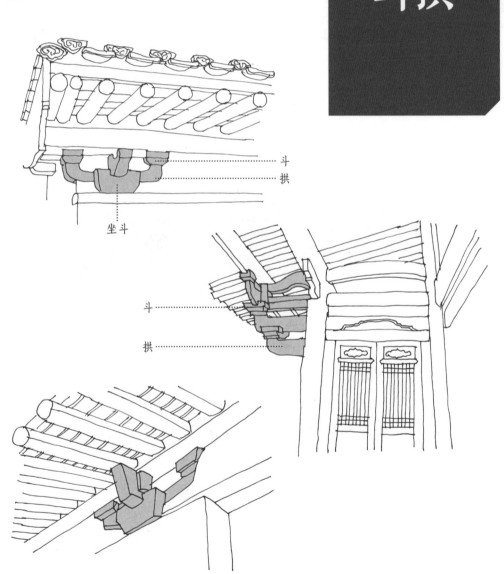

斗
拱

坐斗

斗

拱

2.3

牆體構造

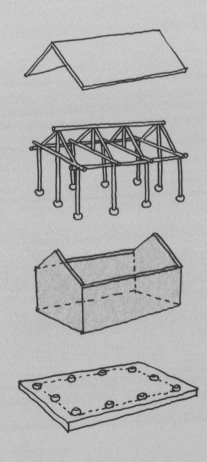

牆體是古建築中的圍護與分隔要素，在木構架體系形成的古建築中，牆體本身並不承受上部樑架及屋頂荷載，故古建築中有"牆倒屋不塌"之說。牆體雖不承重，但在穩定柱網、提高建築抗震剛度方面起著重要作用，同時牆體的耐火性能較好，在建築防火方面也有重要的作用。

牆體

山牆

山牆是位於建築兩端位置的圍護牆，因建築的形式不同有不同的作法和名稱：屋頂為硬山稱為硬山山牆，屋頂為懸山稱為懸山山牆。

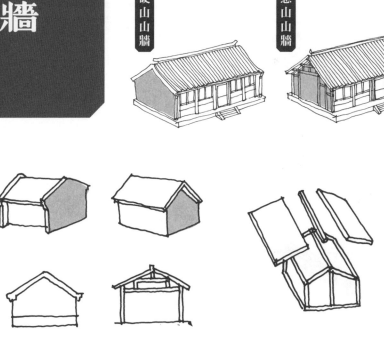

硬山山牆

懸山山牆

硬山
山牆

硬山的山牆由台基上皮直達山尖頂上。硬山山牆外立面由下鹼、上身、山尖、博縫四個部分組成，其形式變化較多；內立面由廊心牆和室內牆面組成。

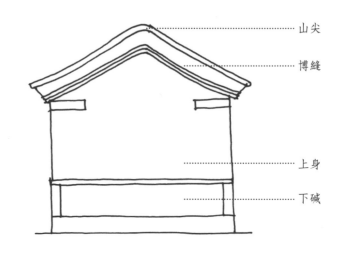

山尖

博縫

上身

下鹼

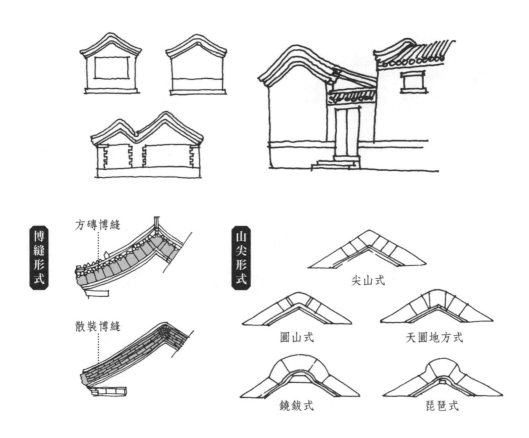

博縫形式

方磚博縫

散裝博縫

山尖形式

尖山式

圓山式

天圓地方式

鏡鈸式

琵琶式

廊心牆

廊心牆是廊牆高等級的表現形式，由下鹼、落膛牆心、穿插當、山花象眼四個部分組成。落膛牆心是廊心牆主要的裝飾部分，由內至外依次為磚心、線枋子（小邊框）、大邊框、頂頭小脊子。

廊心牆磚心形式常見的有斜砌方磚心、斜砌條磚心、拐子錦、人字紋、龜背錦、八卦錦等圖案形式。廊牆形式有廊心牆式、素牆式或斗洞式。

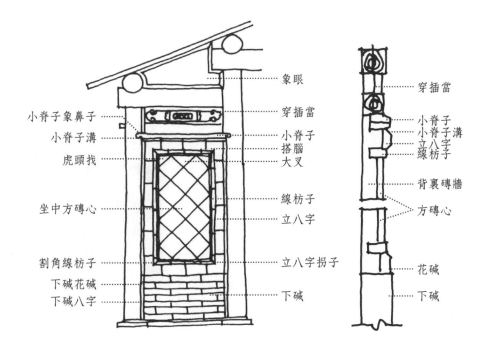

左圖標註：
- 小脊子象鼻子
- 小脊子溝
- 虎頭找
- 坐中方磚心
- 割角線枋子
- 下鹼花鹼
- 下鹼八字

中間標註：
- 象眼
- 穿插當
- 小脊子搭腦
- 大叉
- 線枋子
- 立八字
- 立八字拐子
- 下鹼

右圖標註：
- 穿插當
- 小脊子
- 小脊子溝
- 立八字
- 線枋子
- 背裏磚牆
- 方磚心
- 花鹼
- 下鹼

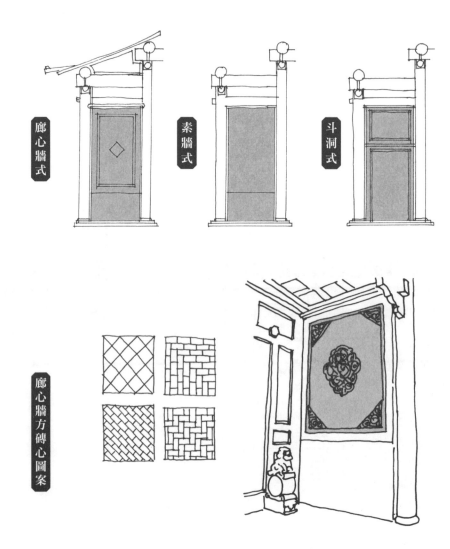

廊心牆式

素牆式

斗洞式

廊心牆方磚心圖案

室內牆面

硬山山牆室內牆面，自下而上由下碱、上身（囚門子）、山花象眼三部分組成。

上身從下碱直至檁枋底部，若山牆處採用了排山中柱，山中柱與金柱之間的山牆裏皮稱為"囚門子"。硬山山牆、懸山山牆室內立面在檁枋以上時，瓜柱之間的矩形空當叫作"山花"，瓜柱與椽、望之間的三角形空當叫"象眼"。

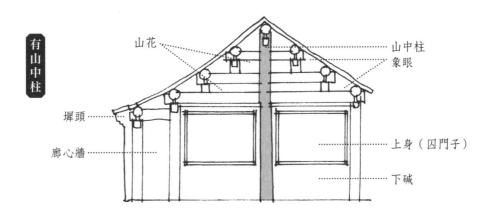

有山中柱

山花 ⋯⋯ 山中柱
象眼

埠頭 ⋯⋯

廊心牆 ⋯⋯

上身（囚門子）

下碱

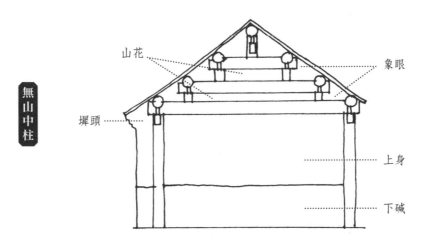

無山中柱

山花 ⋯⋯ 象眼

埠頭 ⋯⋯

上身

下碱

墀頭

墀頭是山牆兩端簷柱以外的部分，墀頭的看面由下鹼、上身、盤頭三部分組成。

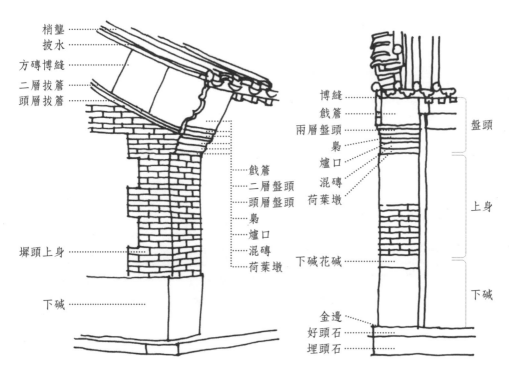

梢壟
披水
方磚博縫
二層拔簷
頭層拔簷

墀頭上身

下鹼

餓簷
二層盤頭
頭層盤頭
梟
爐口
混磚
荷葉墩

博縫
餓簷
兩層盤頭
梟
爐口
混磚
荷葉墩

盤頭

上身

下鹼花鹼

下鹼

金邊
好頭石
埋頭石

從台明外皮到墀頭下鹼的距離叫"小台"，小台的退入尺寸以能使盤頭挑出適度為宜。墀頭外側與山牆外皮在同一條直線上，裏側位置是在柱中再往裏加上"咬中"尺寸的地方，這也是墀頭下鹼的寬度。

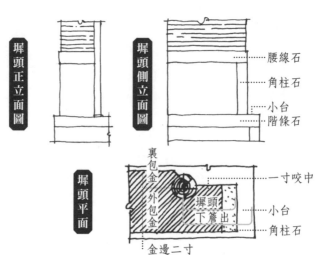

墀頭正立面圖

墀頭側立面圖

腰線石
角柱石
小台
階條石

墀頭平面

裏包金
外包金

一寸咬中

墀頭下簷出

小台
角柱石

金邊二寸

根據下鹼的寬度與磚的規格，就可以決定墀頭下鹼的看面形式。墀頭下鹼和上身的看面形式一般分為：馬蓮對、擔子勾、狗子咬、三破中、四縫、大聯山。墀頭上身每邊比下鹼應退進一些，退進的部分叫"花鹼"。上身看面形式的選擇方法與下鹼相同。

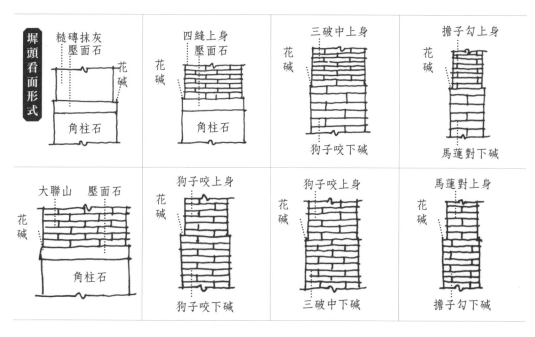

墀頭看面形式

糙磚抹灰壓面石 / 花鹼 / 角柱石

四縫上身壓面石 / 花鹼 / 角柱石

三破中上身 / 花鹼 / 狗子咬下鹼

擔子勾上身 / 花鹼 / 馬蓮對下鹼

大聯山 壓面石 / 花鹼 / 角柱石

狗子咬上身 / 花鹼 / 狗子咬下鹼

狗子咬上身 / 花鹼 / 三破中下鹼

馬蓮對上身 / 花鹼 / 擔子勾下鹼

盤頭又稱"梢子"，是腿子出挑至連簷的部分。民居中盤頭外側比較講究的作法常用挑簷石，一般作法的房屋不用挑簷石也不用磚挑簷（梢子後續尾）。

盤頭總出挑尺寸稱為"天井"，盤頭各層構件的出簷總尺寸就是天井的尺寸。

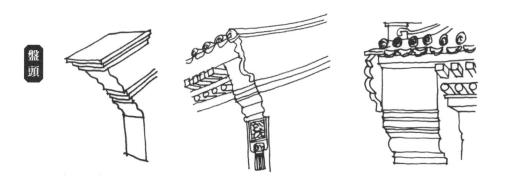

盤頭

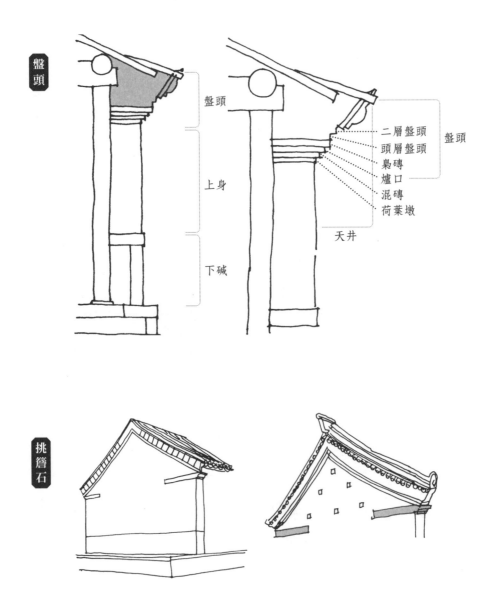

盤頭

盤頭

上身

下碱

二層盤頭
頭層盤頭
梟磚
爐口
混磚
荷葉墩

盤頭

天井

挑簷石

封火山牆

在房屋緊密排列的南方地區，為了防火安全，將山牆高出屋面的出山作法稱為"封火山牆"，也稱防火山牆、風火牆。牆頭處理有各種形式，常用的有五山屏風（亦稱五嶽朝天）、觀音兜（亦稱貓拱背）、人字形、複合曲線等。牆頂蓋兩坡瓦頂和瓦脊或雕磚花脊，有的在簷下做磚雕花飾或彩畫。

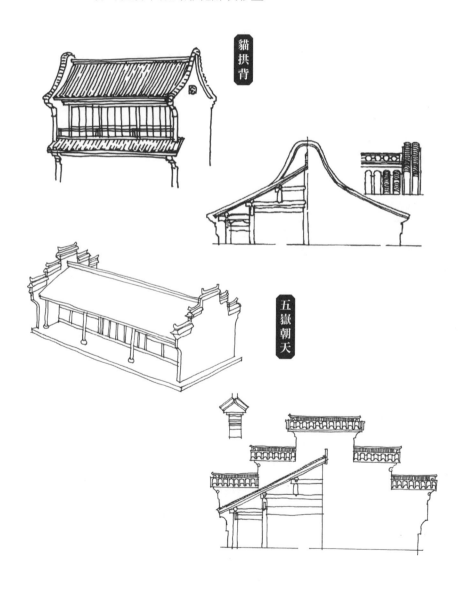

貓拱背

五嶽朝天

懸山山牆

懸山山牆有三種構造形式：擋風板式山牆、五花山牆、整體式山牆。

擋風板式山牆

牆體砌至兩山樑枋底部，樑以上露明，山花、象眼處的空當用木板或陡磚封堵。

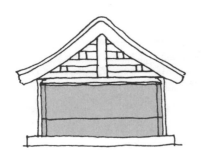

整體式山牆

牆體一直砌到椽子、望板下面。

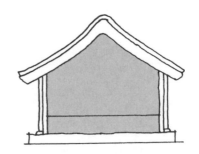

五花山牆

懸山山牆或按硬山作法，將構架全部封在牆內，或隨著各層排山樑柱和瓜柱砌成階級形，直接將結構表現在外面，稱五花山牆。

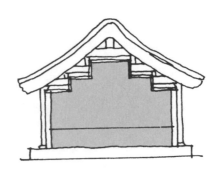

檻牆是前簷木裝修風檻下面的牆體，檻牆高隨檻窗，檻窗的木榻板之下即為檻牆。檻牆的層數可為單數也可為雙數。砌築類型應與山牆下鹼一致。磚縫的排列形式應為十字縫形式。檻牆多用臥磚形式，有時也用落膛形式或海棠池形式。

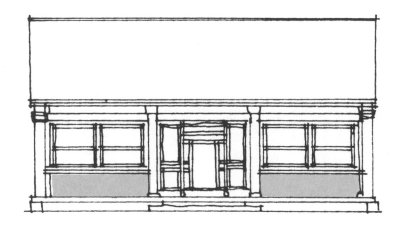

 常見作法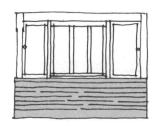

 落膛作法

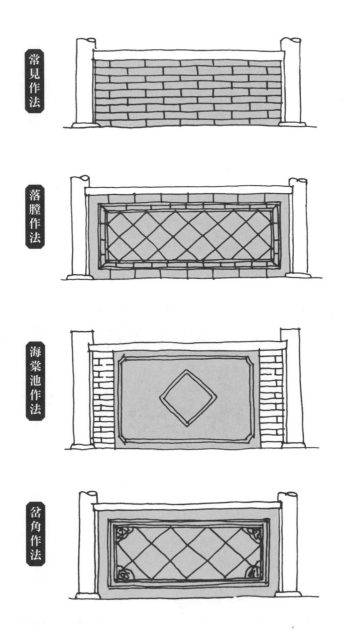

常見作法

落膛作法

海棠池作法

岔角作法

簷牆是位於簷檁之下、柱與柱之間的圍護牆。簷牆包括前簷牆與後簷牆，建築中一般不設前簷牆。簷牆常見的有兩種作法：一是牆體砌築到後簷枋下皮，讓簷枋、樑頭等暴露在外，稱為"露簷出"或"老簷出"。二是牆體直接砌築到屋頂，將後簷枋、樑頭等封護在內，稱為"封護簷"。簷牆下鹼高度同山牆的下鹼高度一致，磚的層數多為單數。簷牆上身常退花鹼。

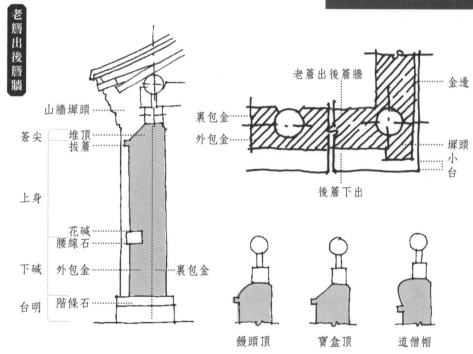

老簷出後簷牆的上端，要砌一層拔簷磚並堆頂，叫作"簽尖"。簽尖的高度約等於外包金尺寸，也可以按大於或等於檁墊板的高度來定。簽尖的最高處不應超過簷枋下棱。簽尖的形式有：饅頭頂、道僧帽、蓑衣頂、寶盒頂，其中寶盒頂包括方磚寶盒頂和碎磚抹灰形式。簽尖的拔簷一般僅為一層直簷。

封後簷牆一般不設窗戶，老簷出式的可設後窗。窗口上皮應緊挨檁枋下皮，窗口的兩側和下端可用磚簷圈成窗套，其作法與簽尖的拔簷磚相同。

封護簷牆不做簽尖而做磚簷。磚簷的形式有雞嗉簷、菱角簷、抽屜簷和冰盤簷等。

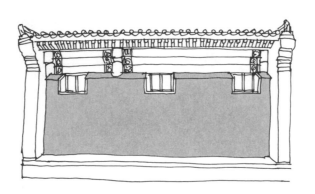

老簷出後簷牆

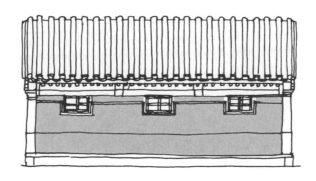

封後簷牆

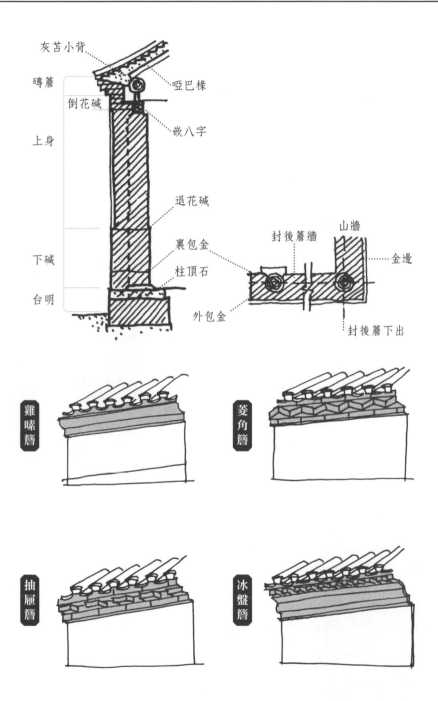

灰苫小背

磚簷

倒花碱

上身

啞巴椽

嵌八字

退花碱

下碱

裏包金

柱頂石

封後簷牆

山牆

金邊

台明

外包金

封後簷下出

雞嗉簷

菱角簷

抽屜簷

冰盤簷

隔斷牆

隔斷牆又稱"架山""夾山",是砌於前後簷柱之間與山牆平行的內牆。

扇面牆

扇面牆又稱"金內扇面牆",主要指前後簷方向上金柱之間的牆體。

廊牆

廊下簷柱至金柱間是廊牆。

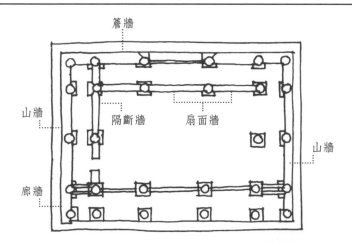

簷牆

山牆

隔斷牆　　扇面牆

山牆

廊牆

影壁也稱 "照壁" "蕭牆" "照牆"，是在院落內或外建一段起屏障作用的單獨牆體。影壁的名稱根據位置和平面形式而定，有座山影壁、撇山影壁、八字影壁和一字影壁之分。

影壁

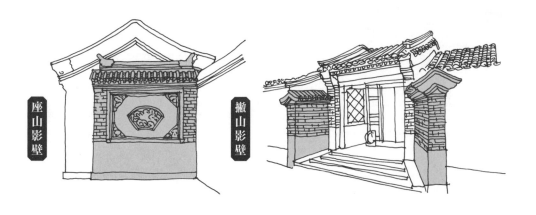

座山影壁

撇山影壁

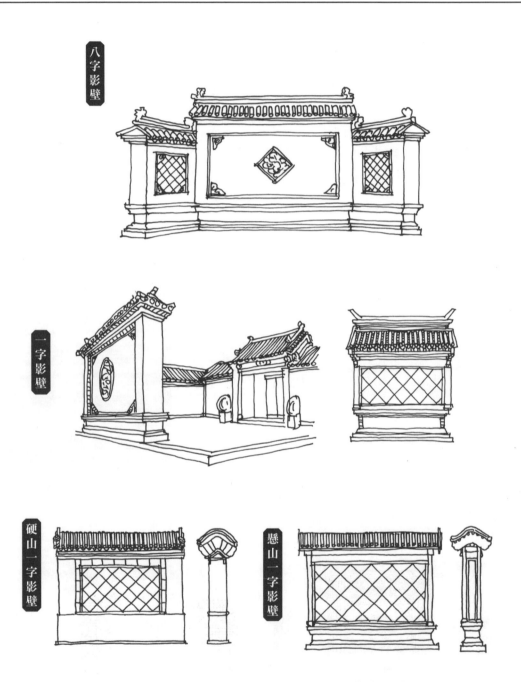

八字影壁

一字影壁

硬山一字影壁

懸山一字影壁

影壁上身的作法有固定模式，即所謂"影壁心"作法。影壁心以方磚心作法為主，四周仿照木構件做出邊框裝飾，邊框之外還可砌一段牆，叫"撞頭"。影壁瓦頂大多為筒瓦作法。

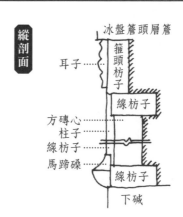

縱剖面

冰盤簷頭層簷
箍頭枋子
耳子
線枋子
方磚心
柱子
線枋子
馬蹄礦
線枋子
下碱

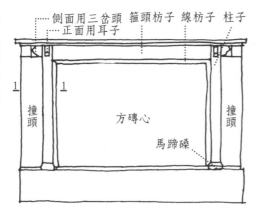

有撞頭的作法

側面用三岔頭　箍頭枋子　線枋子　柱子
正面用耳子
撞頭　方磚心　撞頭
馬蹄礦

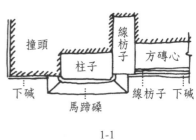

撞頭　線枋子　方磚心
柱子
下碱　馬蹄礦　線枋子　下碱

1-1

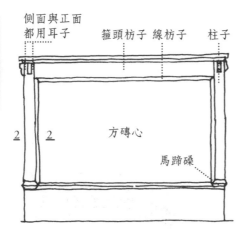

無撞頭的作法

側面與正面都用耳子　箍頭枋子　線枋子　柱子
方磚心
馬蹄礦

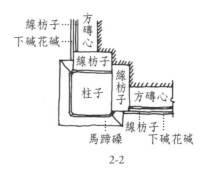

線枋子　方磚心
下碱花碱
線枋子
柱子　線枋子　方磚心
馬蹄礦　線枋子　下碱花碱

2-2

院牆

院牆是建築群、宅群用於安全防衛或區域劃分的牆體。院牆分為下碱、上身、磚簷、牆帽四部分。院牆高度沒有嚴格規定，一般以不能徒手翻越和低於屋簷為原則。

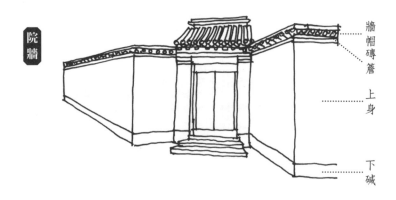

院牆

牆帽磚簷

上身

下碱

牆帽

防止院牆被雨水淋沖，在牆體頂部做成兩面凸出牆身的覆蓋保護層，即牆帽。

常見的牆帽種類有鷹不落、蓑衣頂、寶盒頂、饅頭頂、眉子頂、道僧帽、花瓦頂、花磚頂等。

鷹不落

鷹不落牆帽為抹灰作法。

蓑衣頂

蓑衣頂須用小磚擺砌。

寶盒頂

寶盒頂一般為抹灰作法，講究者可用
方磚鋪墁，甚至可在方磚上鑿做花活。

饅頭頂

饅頭頂又稱 "泥鰍
背"。為抹灰作法。
饅頭頂多用於不太
講究的民居院牆。

眉子頂

眉子頂又叫 "硬頂"。抹灰作
法的叫 "假硬頂"，露出真磚
實縫的叫 "真硬頂"。講究者
多用真硬頂。

道僧帽

道僧帽為抹灰作
法，極少用於院
牆，一般多用於
後簷牆。

花瓦頂

花瓦頂就是在牆帽部分
採用花瓦作法。

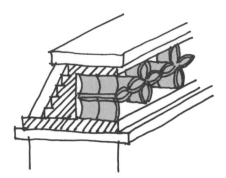

西番蓮

砂鍋套頂西番蓮

正、反三葉草

套西番蓮

砂鍋套加梔子花

喇叭花

兀字面

皮毬花

荷葉蓮花

花磚頂

花磚頂就是在牆帽部
分採用花磚作法。

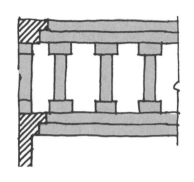

花磚的式樣

 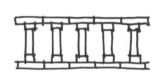 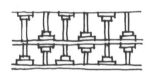

磚簷

磚簷俗稱"簷子",常見的磚簷種類有一層簷、兩層簷、雞嗉簷、菱角簷、抽屜簷、鎖鏈簷、磚瓦簷、冰盤簷、大簷子、帶雕刻的磚簷等,一層或兩層直簷又可稱為"拔簷"。

一層簷

一層簷包括一層直簷、披水簷或隨磚半混。

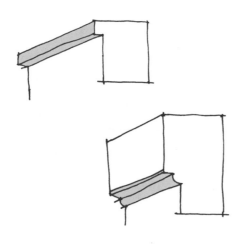

兩層簷

多用兩層普通直簷磚出簷,但講究的山牆,第二層的下棱往往倒成小圓棱,叫"鵝頭混"。

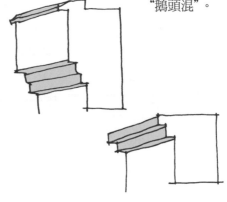

雞嗉簷

雞嗉簷用於院牆。

菱角簷

小磚菱角簷多用於封後簷牆和小磚的蓑衣頂院牆。

抽屜簷

抽屜簷是清代末年
出現的作法，多見
於普通民房，用於
封後簷牆。

鎖鏈簷

鎖鏈簷又分為一層
鎖鏈簷、兩層鎖鏈
簷，多用於地方建
築和作法簡單的
院牆。

磚瓦簷

磚瓦簷多用於地方
建築和鷹不落牆帽
作法的院牆。

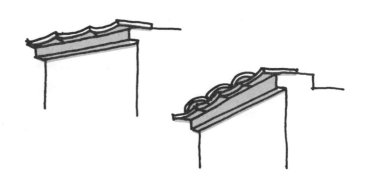

冰盤簷

冰盤簷是各種磚簷中的講究作法。多用於作法講究的封後簷牆、影壁、看面牆等。

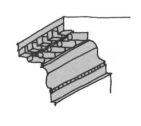
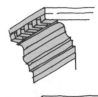
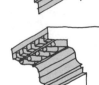

大簷子

大簷子泛指冰盤簷的變化類型，其作法與冰盤簷相似，其各個層次間的組合更加靈活多變。大簷子多用於講究的鋪面房、如意門以及講究裝飾效果的磚簷。

帶雕刻的磚簷

帶雕刻的磚簷多為冰盤簷形式。雕刻的部位一般集中在頭層簷、小圓混和磚椽子這三層磚上。較講究的磚簷雕刻還可擴展到半混磚這一層上。

牆帽與簷子

院牆磚簷的形式取決於牆帽的形式，二者之間常有較固定的搭配關係。

牆帽與簷子的搭配關係

牆帽形式	簷子形式
寶盒頂	一層直簷，或用兩層直簷
道僧帽	一層或兩層直簷
饅頭頂（泥鰍背）	一層或兩層直簷，用於院牆也可用鎖鏈簷
眉子頂（真、假硬頂）	兩層直簷，較大的眉子頂可用雞嗉簷
蓑衣頂	菱角簷；四丁磚蓑衣頂可用兩層直簷
花瓦頂或花磚頂	兩層直簷或一層直簷
鷹不落	磚瓦簷（宜用薄磚和 3 號瓦）
兀脊頂	一層方磚或城磚直簷

溝眼

溝眼在院牆下部做排水之用，可砌一塊石雕或磚雕的溝門，或者砌成一個方洞。

滾水

牆帽為抹灰作法，則應在牆帽上做"滾水"以保護牆帽不受屋頂雨水直接沖擊。

牆面灰縫形式

灰縫有平縫、凸縫和凹縫三種形式。凸縫又叫"鼓縫"，凹縫又叫"窪縫"。鼓縫又可分為帶子條、蕎麥棱、圓線，窪縫又分為平窪縫、圓窪縫、燕口縫（較深的平窪縫）、風雨縫（八字縫）。

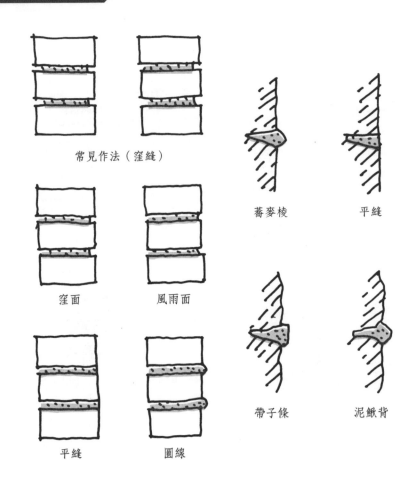

常見作法（窪縫）

窪面　　　　風雨面

平縫　　　　圓線

蕎麥棱　　　平縫

帶子條　　　泥鰍背

牆面磚縫排列

古建牆體磚的擺砌方式有臥磚、陡磚、甃磚、空斗和線道磚幾種。其中以臥磚牆最常見，其磚縫形式也最多，有十字縫、三順一丁、一順一丁、五順一丁、落落丁和多層一丁等幾種。

臥磚

陡磚

甃磚

甃磚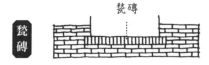

線道磚

空斗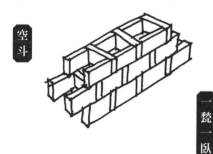

一甃一臥

十字縫

全部採用順磚砌築，又稱"全順式"，這種做法不但省磚，而且牆面灰縫少。

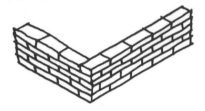

三順一丁

又稱"三七縫"。這種形式的牆體拉結性較好，牆面效果也比較完整，因此應用十分普遍。

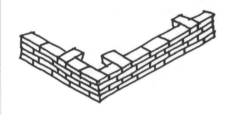

一順一丁

又稱"丁橫拐"或"梅花丁"。拉結性好，但比較費磚。

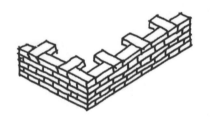

五順一丁

實際上是三順一丁與十字縫的結合形式，兼有二者的特點，但較少使用。

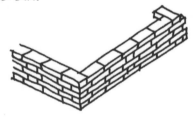

落落丁

又稱"全丁式"，不常見的一種作法。

多層一丁

是指先砌幾層或幾十層順磚，再砌一層丁磚的作法。

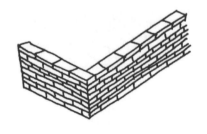

內部組砌

牆體內部的組砌主要採用裏、外皮或外皮磚與背裏磚的拉結。使用暗丁也是一種方式。

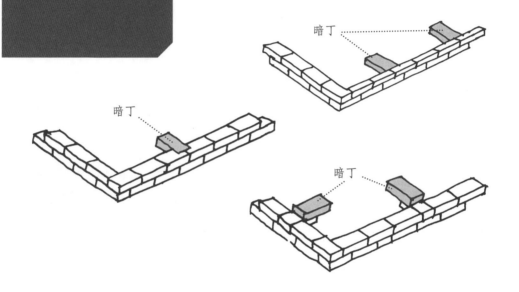

暗丁

暗丁

暗丁

實滾牆

南方牆體組砌形式常見實滾、花滾、空斗三種。實滾有三種:實滾式、實滾扁砌式、實滾蘆菲片。

實滾式

江南稱為"玉帶牆",平磚順砌與側磚丁砌間隔,上下錯縫。

平磚順面向外，磚
塊平砌上下錯縫。

實滾
扁砌式

又稱席紋式，外觀如
編織席紋，採用平
磚順砌與側磚丁砌間
隔，每層砌法相反。

實滾
蘆菲片

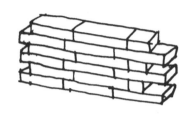

	實滾式	實滾扁砌式	實滾蘆菲片
立面			
平面二			
平面三			

花滾牆

為實滾牆與空斗牆相結合的砌築方式，常見花滾、實扁鑲思兩種。

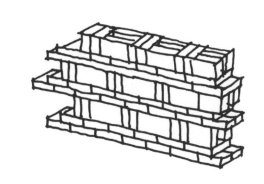

	花滾	實扁鑲思
立面		
平面二		
平面三		

空斗牆

砌法分"有眠空斗牆"和"無眠空斗牆"
兩種。側砌的磚稱"斗磚",平砌的磚
稱"眠磚"。有眠空斗牆是每隔 1~3 皮
斗磚砌一皮眠磚,分別稱為一眠一斗、
一眠二斗、一眠三斗。無眠空斗牆只砌
斗磚而無眠磚,所以又稱"全斗牆"。
傳統空斗牆多用特製的薄磚,砌成有眠
空斗形式。有的還在中空部分填充碎
磚、爐渣、草泥等以改善熱工性能。

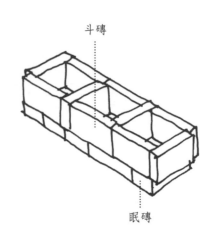

	單丁斗子	空斗鑲思	大合歡
立面			
平面二			
平面三			

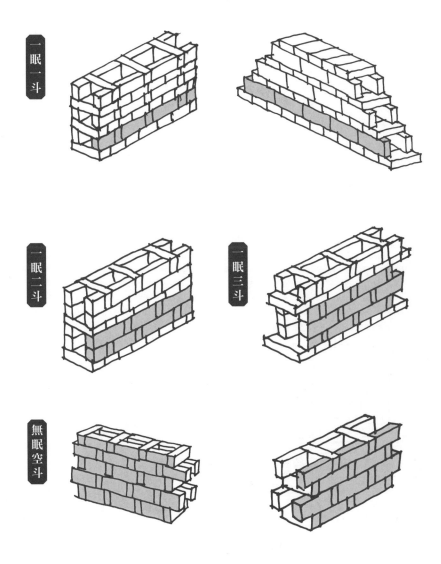

一眠一斗

一眠二斗

一眠三斗

無眠空斗

牆面藝術形式

為了增強牆面的美觀性，通常在牆面做一些變化，增加層次和線條，常見的做法有落膛、磚圈、五出五進、圈三套五、磚池子、方磚和條磚陡砌、花牆子、什樣錦等。

落膛

落膛多為硬心（整磚不抹灰）作法，且多為方磚心作法，偶做十字縫條磚硬心。軟心抹灰作法一般不採用，但某些部位（如廊心牆）必要時也可採用。用於廊心牆時常做磚雕，用於檻牆也偶做磚雕，用於鋪面房，除可做磚雕圖案外，還常雕刻文字。

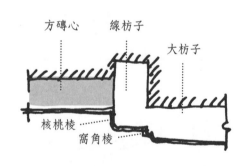

方磚心　　線枋子　　大枋子

核桃棱
窩角棱

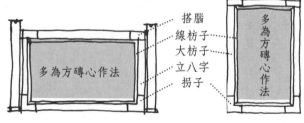

多為方磚心作法

搭腦
線枋子
大枋子
立八字
拐子

多為方磚心作法

磚圈

是落膛作法的簡化作法，其磚心部分與落膛心作法一樣。磚圈的剖面形式如圖，多為三種。

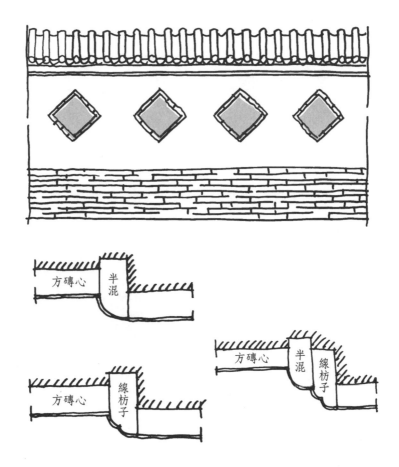

影壁、看面牆定型作法，是指下鹼以上、大枋子以下、磚柱以內（包括磚柱和大枋子）這一段的習慣規矩作法。這種牆面形式實際上是取形於木構架特徵的藝術提煉，具體請參見本章之"影壁"。

影壁、看面牆定型作法

五出五進

五出五進是指牆角處的磚五層為一組，上下兩組的長度相差半塊磚長，如此循環砌築。

五出五進

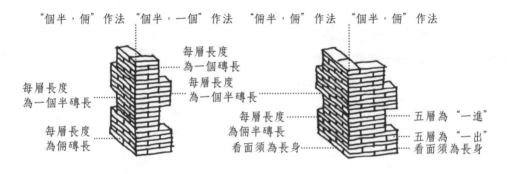

"個半，倆"作法　　"個半，一個"作法　　　"倆半，倆"作法　　　"個半，倆"作法

每層長度
為一個磚長

每層長度
為一個半磚長

每層長度
為一個半磚長

每層長度
為倆磚長

每層長度
為倆半磚長
看面須為長身

五層為"一進"

五層為"一出"
看面須為長身

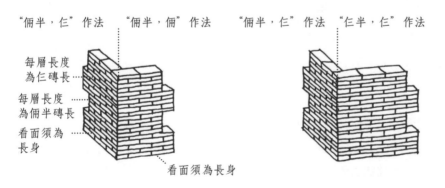

"倆半，仨"作法　　　"倆半，倆"作法　　　　"倆半，仨"作法　　　"仨半，仨"作法

每層長度
為仨磚長

每層長度
為倆半磚長

看面須為
長身

看面須為長身

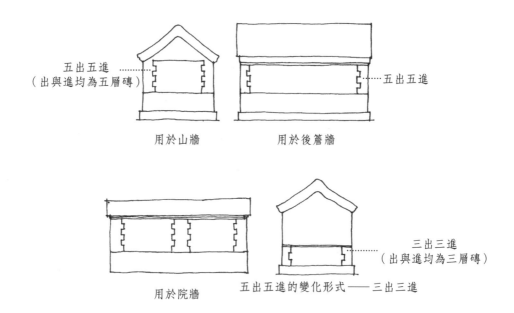

五出五進
（出與進均為五層磚）

五出五進

用於山牆　　　　用於後簷牆

三出三進
（出與進均為三層磚）

用於院牆　　五出五進的變化形式——三出三進

五出五進砌法根據每組"出""進"的長度，可分為五種擺法，"個半，一個""個半，倆""倆半，倆""倆半，仨""仨半，仨"。以"個半，倆"為例，其含義為：五出組的總長度應為兩個長身磚的長，五進組的總長度應為一塊半長身磚的長。

五出五進作法主要用於普通建築的山牆和後簷上身，有時也用於院牆和檻牆。

圈三套五

牆心部分不退花鹼，應與四角保持在一個平面上。圈三套五的"出"是三層，而"出"與"進"的"圈"的立邊均為五層磚厚。"圈"的橫邊應等於半磚加磚圈立邊厚度，交角處應以割角交圈。圈三套五較五出五進更加講究、細緻，其牆心部分多採用淌白作法。

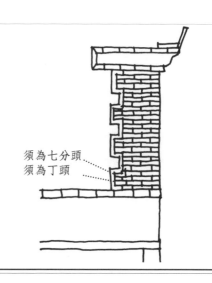

須為七分頭
須為丁頭

磚池子

在古建築牆面或石活構件中，凡四周做成矩形邊框（中間部分一般應略凹進一些）的裝飾可統稱為"池子"作法。池子交角為直角者叫作"方池子"，交角為兩條弧線相交者，成為"海棠池"。池子作法多見於山牆、後檐院牆，偶見於檻牆。

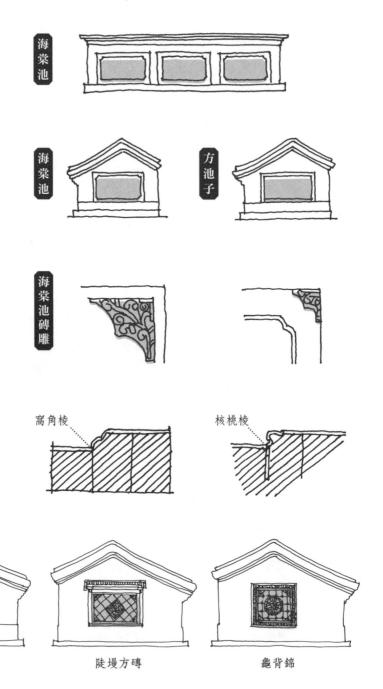

海棠池

海棠池

方池子

海棠池磚雕

窩角棱

核桃棱

海棠池

陡墁方磚

龜背錦

方磚、條磚陡砌

方磚或條磚陡砌成各種藝術形式的作法多見於牆心或局部牆體。常見陡砌形式有：陡墁方磚（膏藥幌子）、斜墁條磚、拐子錦、龜背錦、人字紋及其他各種仿花瓦作法等。陡磚裝飾根據所在的位置或作法常有相應的名稱，如，影壁的叫"影壁心"，方磚作法的叫"方磚心"，等等。

膏藥幌子	席紋	人字紋
拐子錦	斜墁條磚	龜背錦

用瓦擺砌的花牆子

用磚擺砌的花牆子

花牆子

花牆子作法是在牆體的局部或大部分使用花磚（俗稱"燈籠磚"）或花瓦作法。花瓦和花磚作法是用筒、板瓦或磚擺成各種圖案（圖案樣式參見"院牆·花瓦頂"）。

什樣錦

什樣錦的形式是著意將門窗洞口做成各種不同的形狀，以此來作為牆面的裝飾。洞口的形狀很多，常見的如六方、八方、圓形、五方、壽桃、扇面、蝠、寶瓶、雙環、方勝（菱形）、疊落方勝（菱形）、石榴、海棠花等。

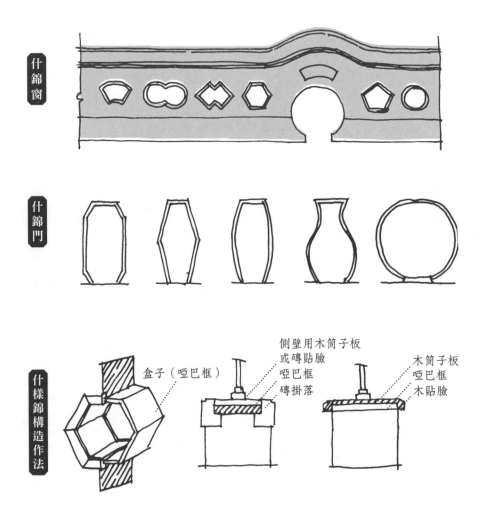

什錦窗

什錦門

什樣錦構造作法

盒子（啞巴框）

側壁用木筒子板
或磚貼臉
啞巴框
磚掛落

木筒子板
啞巴框
木貼臉

磚券

磚券按其形狀可分為平券、半圓券、木梳背券和車棚券（又叫枕頭券或穿堂券）等。以外，磚券還應用於門窗什樣錦中，因此產生了圓光券、瓶券、多角券及其他異形券。

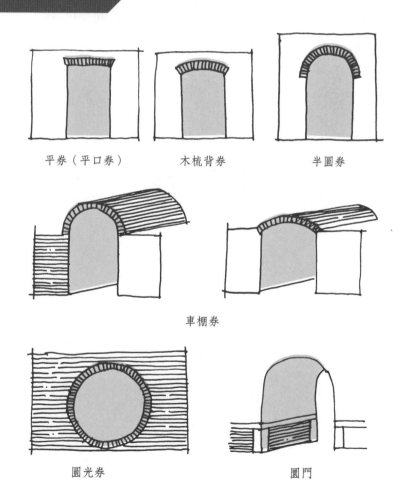

平券（平口券）　　　木梳背券　　　半圓券

車棚券

圓光券　　　　　　　圜門

磚券中立置者稱為"券磚"，臥砌者稱為"伏磚"，統稱"幾券幾伏"。糙磚的平券或木梳背券，可佔用少許磚牆尺寸，被佔用的部分叫"雀台"。平券和木梳背券"張"出的部分叫作"張口券"。正中的磚叫"合龍磚"或"龍口磚"，合龍磚的灰縫叫作"合龍縫"。

磚券的看面形式有：馬蓮對、鎣磚、狗子咬、立針券。兩券兩伏以上作法者或車棚券、鍋底券多用鎣磚形式。

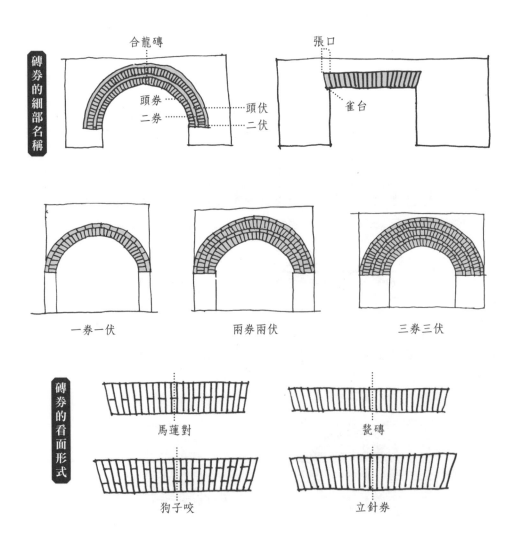

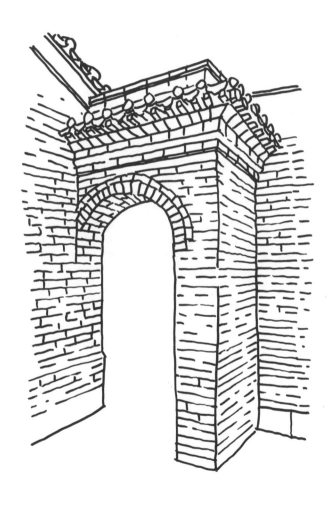

屋頂構造

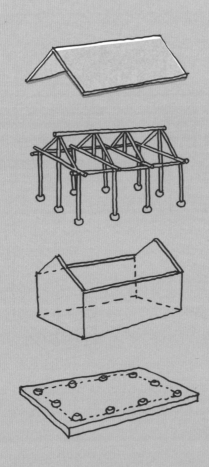

屋頂是中國傳統建築構成中最為醒目的部分，具有突出的藝術表現力。官式建築的屋頂是高度程序化的，屋頂形制規定得很嚴格，形成一整套嚴密的屋頂系列。民間建築的屋頂，有的用於規則的定型建築，也是程序化的。有的用於依山傍水的不規則建築，隨著平面的變化、構架的起落、披屋的穿插和牆體的出入，屋頂和披簷高低錯落，縱橫交接，則是極其靈活的。

傳統民居常見屋頂類型有硬山頂、硬山捲棚頂、懸山頂、懸山捲棚頂四種。

屋頂

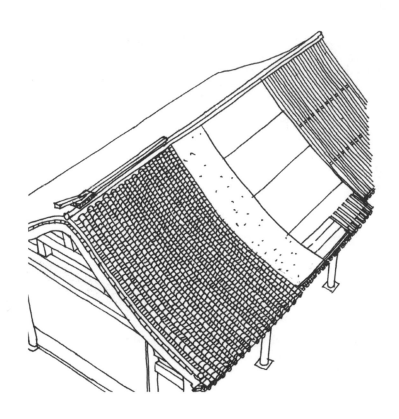

硬山頂

"硬山頂"是房屋兩側山牆同屋面齊平或略高出屋面的一種雙坡屋頂形式。

硬山捲棚頂

硬山捲棚頂無正脊，屋脊部位形成弧形曲面，為硬山式屋頂之一種。

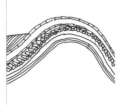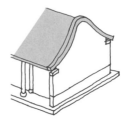

懸山頂

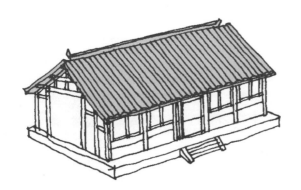

"懸山頂"是屋面有前後兩坡，且兩山屋面懸於山牆或山面屋架之外的屋頂形式。

懸山捲棚頂

懸山捲棚頂無正脊，屋脊部位形成弧形曲面，為懸山式屋頂之一種。

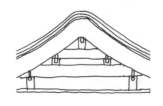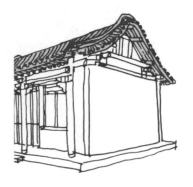

常見的屋面形式有木板屋面、布瓦屋面、石板屋面、
茅草屋面。顏色呈灰色的黏土瓦稱為"布瓦"，布瓦
屋面又稱為"黑活瓦屋面"。

屋面

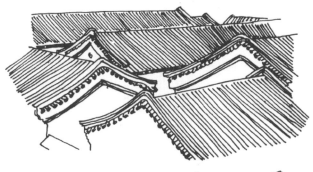

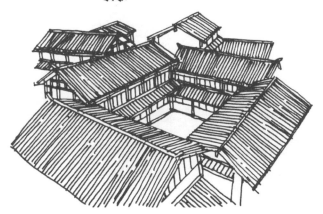

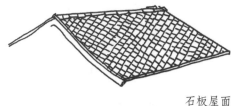

石板屋面

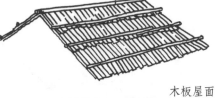

木板屋面

茅草屋面

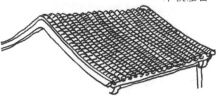

布瓦屋面

筒瓦屋面

筒瓦屋面是用弧形片狀的板瓦做底瓦、半圓形的筒瓦做蓋瓦的屋面作法。

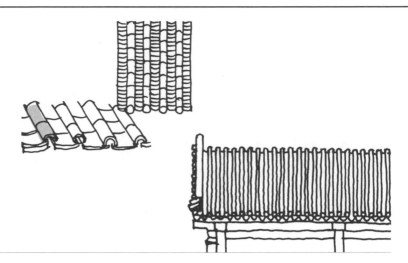

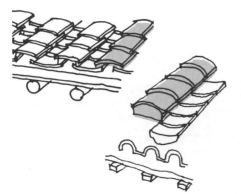

合瓦屋面

合瓦屋面的底瓦和蓋瓦均採用板瓦，底、蓋瓦按照一反一正即"一陰一陽"方式排列。

仰瓦灰梗屋面

這種屋面以板瓦為底瓦，不施蓋瓦，兩壟底瓦相交的瓦楞部位用灰堆抹出，形似筒瓦壟。

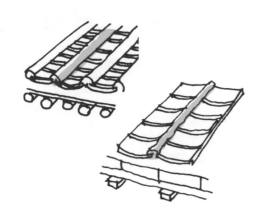

棋盤心屋面

棋盤心屋面可以看成是在合瓦屋面的中間部位或下半部挖出一塊、局部改作灰背或石板瓦的作法。

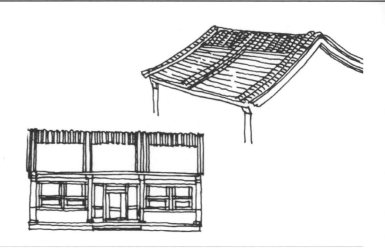

乾槎瓦屋面

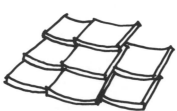

乾槎瓦屋面的特點是屋面不施蓋瓦,以板瓦為底瓦,在兩壟底瓦相交部位也不堆抹灰梗,通過瓦與瓦的互相搭置遮蓋瓦縫。這種形式多見於河南地區及河北地區民居。

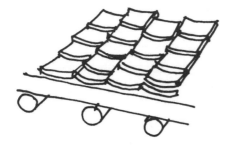

瓦頂屋面構造

瓦頂屋面一般由基層、苫背層、結合層和瓦面組成。

1. 基層為鋪設在椽條之上的構造層次，作為屋面各層作法的鋪設層，基層要有足夠的剛度，以免變形過大引起上部苫背層的開裂。基層有四種常見形式：（1）席箔或葦箔；（2）荊笆、竹笆；（3）望板；（4）望磚。

2. 苫背層分為泥背層和灰背層，根據等級作法的講究程度，所需層數不一。

3. 結合層：灰背層與屋面瓦之間的構造層，一般稱為窊瓦泥或底瓦泥。

4. 瓦面。

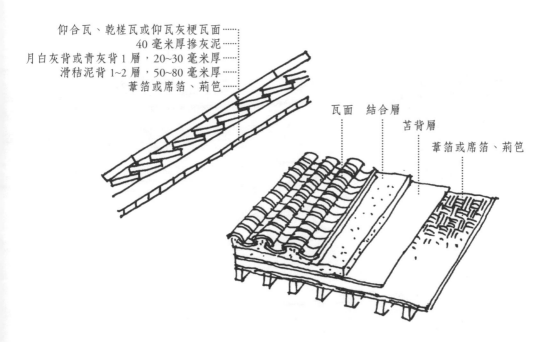

仰合瓦、乾槎瓦或仰瓦灰梗瓦面……
40 毫米厚摻灰泥……
月白灰背或青灰背 1 層，20~30 毫米厚……
滑秸泥背 1~2 層，50~80 毫米厚……
葦箔或席箔、荊笆……

瓦面　結合層
苫背層
葦箔或席箔、荊笆

灰背頂屋面構造

在古建築中，有時屋頂不鋪瓦片，直接採用灰背作為屋面的最外層。這樣的作法多出現在平台屋頂、單坡屋頂及瓦面採用棋盤心作法等情況下。

天溝、窩角溝細部構造

兩座房屋採用"勾連搭"時的交接部位，或低層坡屋頂與高層牆面交接處都會形成水平天溝。一般在天溝兩側或一側砌1~2層磚。溝頭喚作"鏡面勾頭"，滴子喚作"正方硯"。窩角溝常出現在屋面陰角部位，兩坡的雨水在此匯集。一般採用筒瓦自下而上鋪砌，溝筒兩側的勾頭改為"羊蹄勾頭"，滴子瓦改為"斜方硯"。

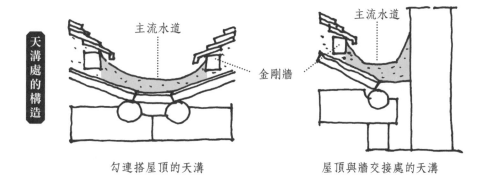

天溝處的構造

主流水道

金剛牆

勾連搭屋頂的天溝

屋頂與牆交接處的天溝

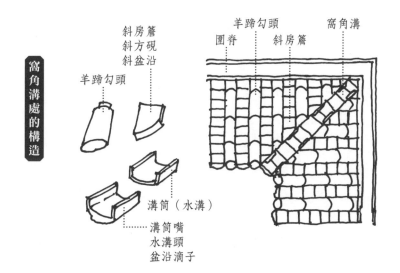

窩角溝處的構造

斜房簷
斜方硯
斜盆沿

羊蹄勾頭

溝筒（水溝）

溝筒嘴
水溝頭
盆沿滴子

圍脊　斜房簷

羊蹄勾頭　窩角溝

筒瓦屋面
瓦壟中距

當筒瓦屋面正脊兩側的當溝為灰泥堆抹時，不使用當溝瓦，故筒瓦壟間距不受正當溝限制，而以筒瓦能夠壓住板瓦與板瓦之間的空當為準。筒瓦瓦壟中距＝底瓦寬＋板瓦蚰蜒當寬。

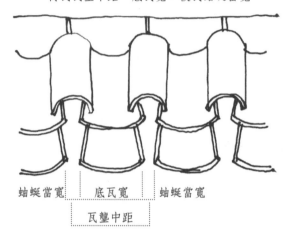

筒瓦瓦壟中距＝底瓦寬＋板瓦蚰蜒當寬

蚰蜒當寬　底瓦寬　蚰蜒當寬

瓦壟中距

合瓦屋面
瓦壟中距

合瓦屋面蓋瓦瓦壟中距＝蓋瓦寬＋走水當寬。

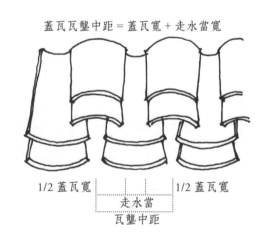

蓋瓦瓦壟中距＝蓋瓦寬＋走水當寬

1/2 蓋瓦寬　走水當　1/2 蓋瓦寬

瓦壟中距

屋脊

屋脊的原始功用為壓住屋坡邊緣上的瓦片及增加屋頂重量，以防止二者被風掀掉。唐代以前，中國屋脊以短厚為主，粗獷雄渾；宋代以後，以細長為主，纖巧細緻。其中沿著前後坡屋面相交線做成的脊為"正脊"。正脊往往是沿桁檁方向，且在屋面最高處。北方民居常見正脊類型有過壟脊、鞍子脊、皮條脊和清水脊等，江南民居常見正脊類型有遊脊、甘蔗脊、雌毛脊（又名鴟尾）、紋頭脊、哺雞脊、哺龍脊等。與正脊相交的脊稱為垂脊，民居垂脊常見鈴鐺排山脊和披水排山脊等。

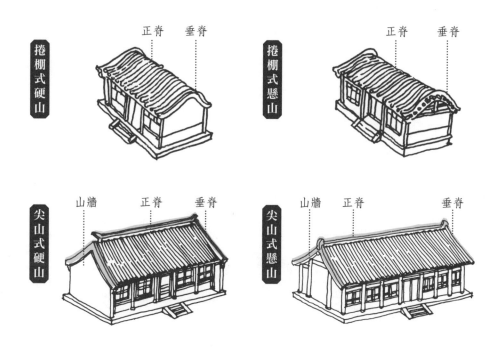

捲棚式硬山　　正脊　垂脊

捲棚式懸山　　正脊　垂脊

尖山式硬山　　山牆　正脊　垂脊

尖山式懸山　　山牆　正脊　垂脊

過壟脊

過壟脊應用於捲棚式硬山、懸山和歇山屋頂的正脊部位，特點是前後坡屋面上的各個瓦壟（包括底瓦壟和蓋瓦壟）均是呈圓弧的形式經過屋脊頂部相互連接。過壟脊的作法比較簡單，前後坡採用"折腰瓦、續折腰瓦"及"羅鍋瓦、續羅鍋瓦"相互連接。

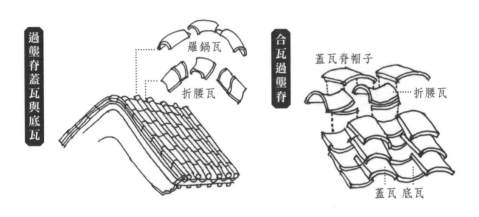

過壟脊蓋瓦與底瓦
　　羅鍋瓦
　　折腰瓦

合瓦過壟脊
　　蓋瓦脊帽子
　　折腰瓦
　　蓋瓦　底瓦

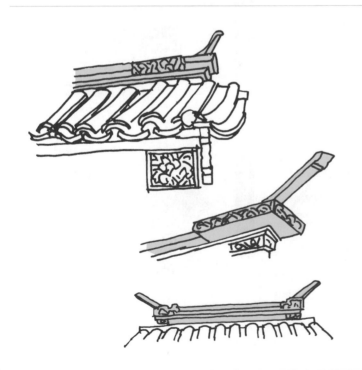

清水脊

清水脊是民居建築中屋頂正脊最複雜的一種。其造型別致，是用磚瓦壘砌線腳，兩端翹起的鼻子又稱"蠍子尾"，下有花草磚和盤子、圭角等構件，多用於小式作法的硬山、懸山，有正脊無垂脊。

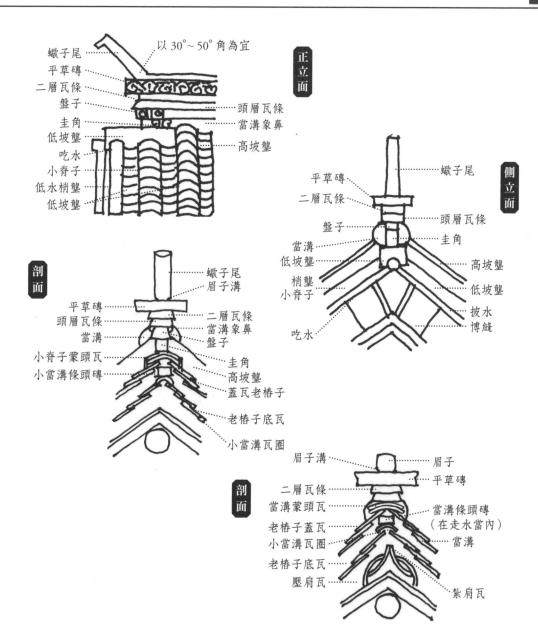

正立面

蠍子尾
平草磚
二層瓦條
盤子
圭角
低坡壟
吃水
小脊子
低水梢壟
低坡壟

以 30°～50° 角為宜

頭層瓦條
當溝象鼻
高坡壟

側立面

平草磚
二層瓦條
盤子
當溝
低坡壟
梢壟
小脊子
吃水

蠍子尾
頭層瓦條
圭角
高坡壟
低坡壟
披水
博縫

剖面

蠍子尾
眉子溝
平草磚
頭層瓦條
當溝
小脊子蒙頭瓦
小當溝條頭磚

二層瓦條
當溝象鼻
盤子
圭角
高坡壟
蓋瓦老椿子
老椿子底瓦
小當溝瓦圈

剖面

眉子溝
二層瓦條
當溝蒙頭瓦
老椿子蓋瓦
小當溝瓦圈
老椿子底瓦
壓肩瓦

眉子
平草磚
當溝條頭磚
（在走水當內）
當溝
紮肩瓦

屋面瓦壟有高坡壟和低坡壟，低坡壟佈置在位於兩山端的四條過壟，其最高點與高坡壟在正脊根部最低點相同，簷口高度是一致的。

清水脊屋頂的瓦壟可分為三段，兩端作法比較簡單，稱為低坡壟，作為清水脊主體的是中間較長的一段，比低坡壟高大且作法複雜，稱高坡壟。

皮條脊

其作法與清水脊基本一致，但兩端無"蠍子尾"，只在脊磚外安一件勾頭成為皮條脊。多用於北方民居。

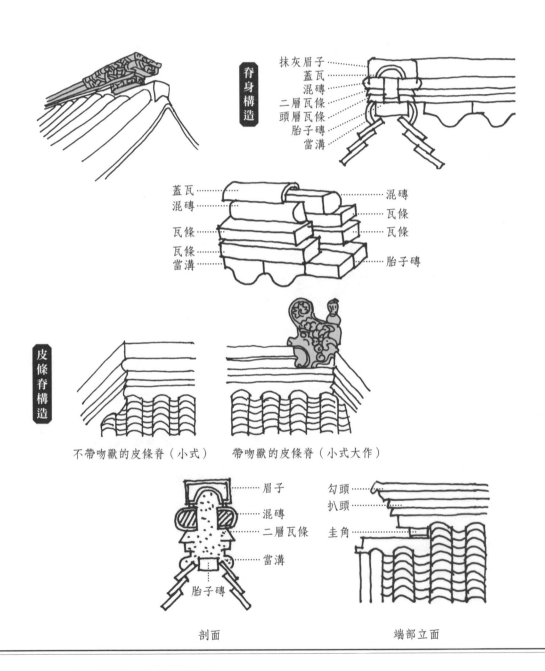

脊身構造

抹灰眉子
蓋瓦
混磚
二層瓦條
頭層瓦條
胎子磚
當溝

蓋瓦
混磚
瓦條
瓦條
當溝

混磚
瓦條
瓦條
胎子磚

皮條脊構造

不帶吻獸的皮條脊（小式）　　帶吻獸的皮條脊（小式大作）

眉子
混磚
二層瓦條
當溝
胎子磚

勾頭
扒頭
圭角

剖面　　　　　　　　　　　　端部立面

扁擔脊

扁擔脊是較為簡單的一種正脊，只需要在脊線上壘疊幾層瓦材即可。由下而上鋪砌的構件為：瓦圈、扣蓋合目瓦、扣一層或二層蒙頭瓦，在蒙頭瓦上和兩側抹扎麻刀灰。扣蓋合目瓦的位置應與底瓦相互交錯，形成鎖鏈形狀。

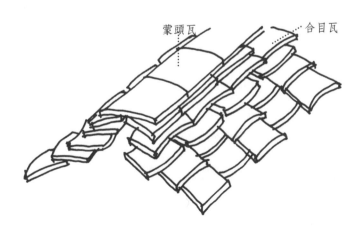

蒙頭瓦　　　　　　合目瓦

鞍子脊

鞍子脊僅用於合瓦或局部合瓦（如棋盤心）屋面。

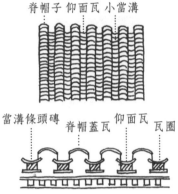

脊帽子　仰面瓦　小當溝

當溝條頭磚　脊帽蓋瓦　仰面瓦　瓦圈

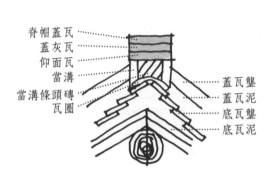

脊帽蓋瓦
蓋灰瓦
仰面瓦
當溝
當溝條頭磚
瓦圈

蓋瓦壠
蓋瓦泥
底瓦壠
底瓦泥

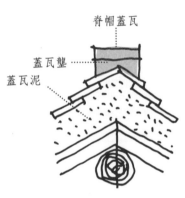

脊帽蓋瓦

蓋瓦壠
蓋瓦泥

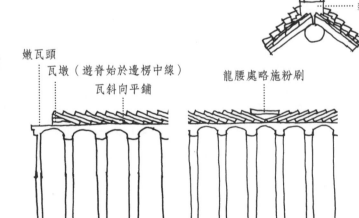

攀脊

遊脊

嫩瓦頭
瓦墩（遊脊始於邊楞中線）
瓦斜向平鋪

龍腰處略施粉刷

遊脊，即將瓦斜向平鋪於攀脊上，無脊頭裝飾，構造簡單，不宜用於正房，一般用於簡易平屋或圍牆頂。

雌毛脊　雌毛脊一般用於普通民房，因其兩頭翹起，故須將攀脊兩端砌高，做鉤子頭。

甘蔗脊　甘蔗脊是在正脊中部用板瓦直立排脊，開頂刷蓋頭灰，脊端做簡單的方形回紋。多用於江南民居。

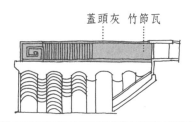

蓋頭灰　竹節瓦

紋頭脊

紋頭脊，即將攀脊兩端砌高，做鉤子頭，鉤子頭應砌築於脊兩端各向內縮進一楞半瓦的距離處，鉤子頭因似螳螂肚形，故又稱 "螳螂肚"。

哺雞脊　"哺雞" 置於築脊之兩端，有開口、閉口之分，哺雞脊頭上插鐵花者，稱 "繡花哺雞"。

哺龍脊　哺龍脊多用於寺廟廳堂建築之上，較少用於民居中。

鈴鐺排山脊

鈴鐺排山脊和披水排山脊均為垂脊。排山是由勾頭瓦作水分壟,用滴子瓦作淌水槽,相互並聯排列而成,一般稱之為"排山溝滴"。由於滴子瓦的舌片形似一列懸掛的鈴鐺,故又稱"鈴鐺排山脊"。

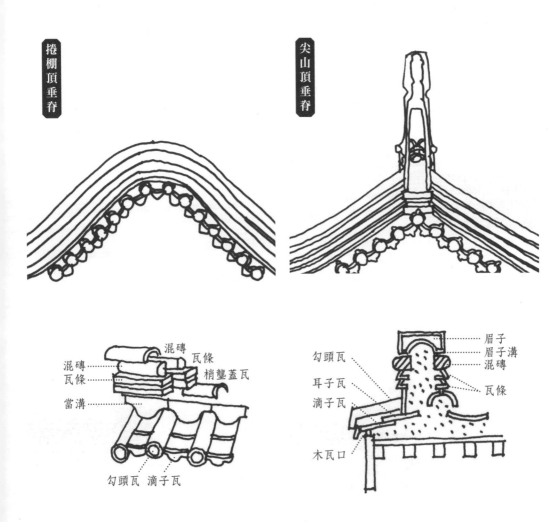

捲棚頂垂脊

混磚
混磚
瓦條
當溝
瓦條
梢壟蓋瓦
勾頭瓦 滴子瓦

尖山頂垂脊

眉子
眉子溝
混磚
勾頭瓦
耳子瓦
滴子瓦
瓦條
木瓦口

披水梢壟

披水梢壟不能算作垂脊，而是位於垂脊位置但又不做脊的處理方法。披水梢壟的具體作法為，在博縫磚上砌披水磚，然後在邊壟底瓦和披水磚之上扣一壟筒瓦。披水梢壟僅僅是在屋面瓦壟中，最邊上的一條瓦壟（稱為梢壟），在瓦壟下砌一層披水磚與山面進行連接，起封閉和避水作用。

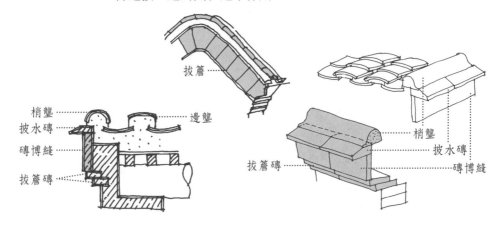

披水排山脊

披水排山脊與鈴鐺排山脊不同之處是披水排山脊不做排山勾滴，而是直接放邊壟與梢壟之上。在梢壟之下、博縫之上，砌一層披水磚簷。

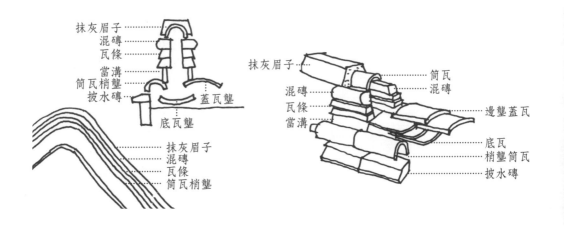

2.5

裝修構造

在以木結構為主體的中國古建築中，裝修佔著非常重要的地位。裝修作為建築整體中的重要組成部分，具有採光、通風、保溫、防護、分隔空間等功用。裝修的重要作用，還表現在它的藝術效果和美學效果。中國建築的民族風格不僅表現在曲線優美的屋頂形式、玉階朱楹的色彩效果，還表現在裝修形式和紋樣的民族特色上。

裝修

外簷裝修

外簷裝修用於室內外的空間分割、圍護，內簷裝修用於內裏空間自身的分割、圍護。外簷裝修為建築物內部與外部之間格物，其功用與簷牆檻牆相稱。

檻框

中國古建築的門窗都是安裝在檻框裏面的。檻框是古建門窗外框的總稱，它的形式和作用，與現代建築木製門窗的口框相類似。在古建築裝修檻框中，處於水平位置的構件為"檻"，處於垂直位置的構件為"框"。

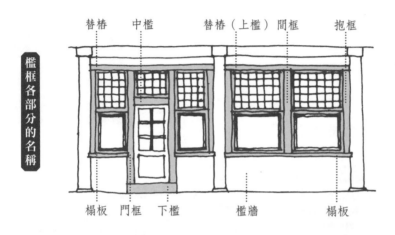

檻框各部分的名稱

替椿　中檻　　替椿（上檻）間框　　抱框

榻板　門框　下檻　　　檻牆　　　　榻板

上檻

上檻是緊貼簷枋（或金枋）下皮安裝的橫檻。

下檻

下檻是緊貼地面的橫檻，是安裝大門、隔扇的重要構件。

中檻

中檻是位於上下檻之間偏上的跨空橫檻，其下安裝門扇或隔扇，其上安裝橫披或走馬板。

走馬板

中檻與上檻之間大片空隙處安裝的木板稱為走馬板。

短抱框

位於中檻與上檻之間的抱框叫短抱框。

抱框

緊貼柱子安裝的框稱為抱框。

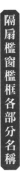

隔扇檻窗檻框各部分名稱

上檻　中檻　橫腋間框　連檻　　　短抱框

抱頭樑
穿插枋

抱框　單檻　連二檻　　　榻板　　風檻

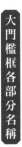

大門檻框各部分名稱

走馬板 門簪 金枋 餘塞板　　走馬板

上檻
短抱框檻
中檻框板
抱框框
餘塞門框
餘塞腰枋
下檻

腰枋

門框與抱框之間安裝的兩根短橫檻，稱為"腰枋"，它的作用在於穩定門框。

大門居中安裝時，還要根據門的寬度，再安裝兩根門框。

門框

餘塞板

門框與抱框的空隙部分稱為"餘塞"，餘塞部分安裝的木板，稱為"餘塞板"。

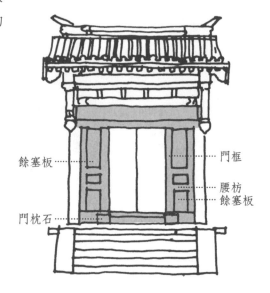

餘塞板
門框
腰枋
餘塞板
門枕石

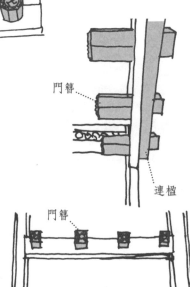

門簪

連楹

門簪

在連楹安裝大門時，還需要將中檻和連楹鎖合牢固，鎖合中檻和連楹的構件稱"門簪"。

連楹

為安裝能水平轉動的門扇，需在中檻裏皮附安一根橫木，在上面做出門軸套碗，稱"連楹"。

單楹
連二楹

與連楹相對應的還
有貼附在下檻內側
的單楹或連二楹，
其上鑿作軸碗，作
為大門旋轉的樞紐。

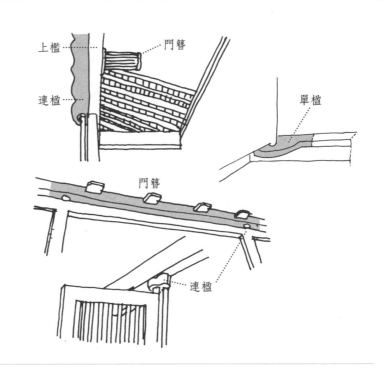

門枕石

大門下檻的楹子多
採用石製，卡於下
檻之下，稱"門檻
石"，在其與門軸轉
動部分相連的地方
安裝鑄鐵的海窩。

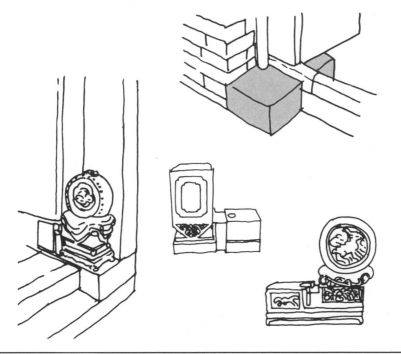

榻板

安裝在檻牆上的木板即"榻板"。

橫披間框

中檻與上檻之間安裝的橫披窗通常分作三當，中間由橫披間框分開。

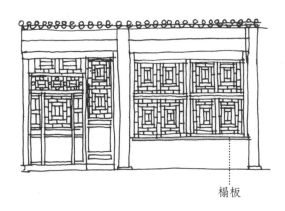

榻板

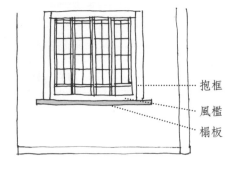

抱框
風檻
榻板

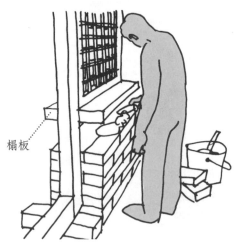

榻板

風檻

風檻為附在榻板上皮的橫檻，安裝檻窗時用。支摘窗下面一般不裝風檻。

板門

板門是木板實拼而成的門，有對外防範的要求，府第的大門及民居的外門等都常使用板門。中國古建築中最常見的板門，依據構造方法的不同，可分為實榻門、棋盤門（攢邊門）、撒帶門、屏門四種。

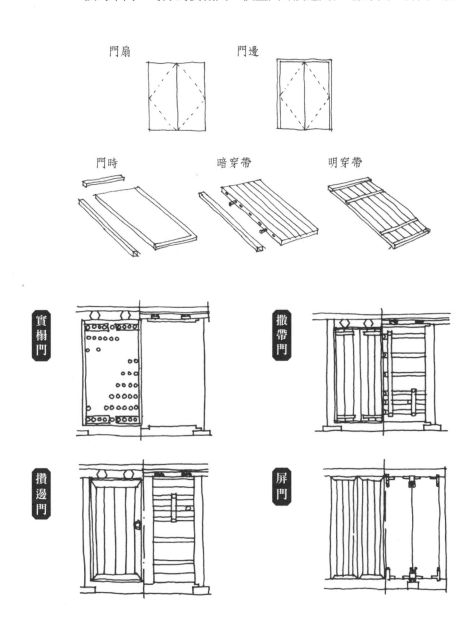

門扇　　　門邊

門時　　　暗穿帶　　　明穿帶

實榻門　　撒帶門

攢邊門　　屏門

實榻門

實榻門是用厚木板拼裝起來的實心鏡面大門,是各種板門中形制最高、體量最大、防衛性最強的大門。

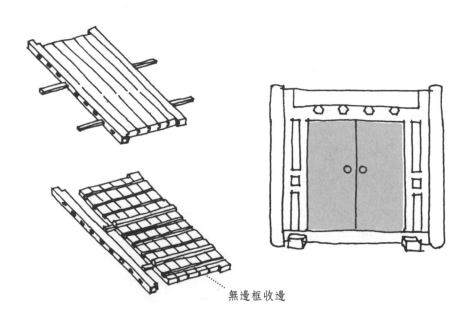

無邊框收邊

棋盤門

棋盤門又稱攢邊門，即門的四周邊框採取攢邊，當中門心裝板，板後穿帶的作法。這種門的門心板與外框一般都是平的，但也有門心板略凹於外框的作法。攢邊門比起實榻門來要小得多，輕得多。

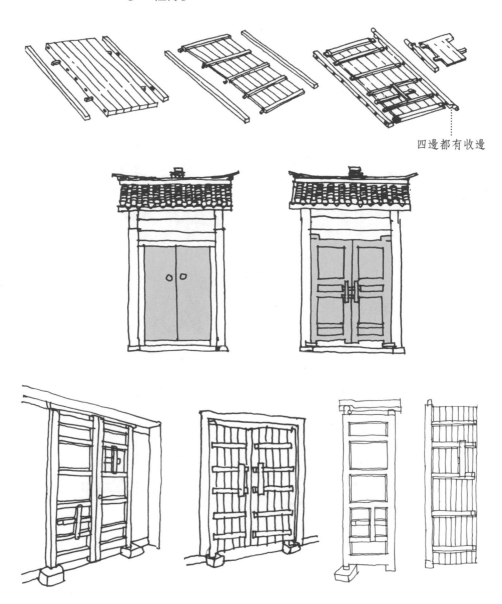

四邊都有收邊

撒帶門

所謂撒帶門，是門扇一側有門邊（大邊）而另一側沒有門邊的門。這種門上由於所穿的帶均撒著頭，故稱撒帶門。撒帶門是街門的一種，常用於木場、作坊等處，在北方農舍中，也常用來作居室屋門。

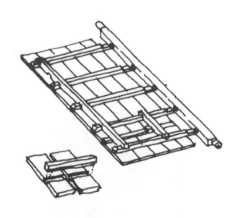

門扇內側無收邊

屏門

屏門是用較薄的木板拼攢的鏡面板門,作用主要是遮擋視線、分隔空間,多用在垂花門的後簷柱間,做單面走廊中的通道門;或用在室內的後金柱間,起到屏風作用;也可用在木影壁門上。門扇有四扇與六扇兩種。屏門除門扇外,還有下檻、上檻和門框等主要木構件,以及鵝項、轉軸、插銷、鐵閂和門環等金屬構件。屏門沒有門邊、門軸,為固定門板不使散落,上下兩端要貫穿橫帶,稱為"拍抹頭"。

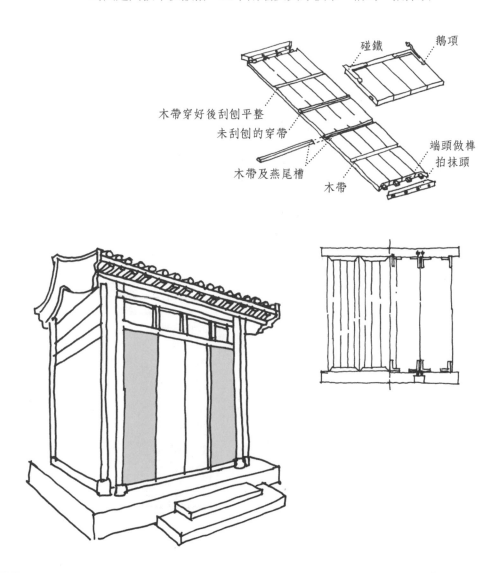

碰鐵

鵝項

木帶穿好後刮刨平整

未刮刨的穿帶

端頭做榫
拍抹頭

木帶及燕尾槽

木帶

隔扇

宋稱"格子門",安裝於建築物金柱或簷柱間,用於分隔室內外,根據開間或進深的大小和需要,可由四扇、六扇、八扇組成。每扇隔扇的基本形狀是用木料製成木框,木框之內分作三部分,上部為"格心",下部為"裙板",格心與裙板之間為"條環板"。三部分中以格心為主,用來採光和通風,在玻璃還沒有用在門窗上之前,用木櫺條組成格網,裝紗、綢或棚紙,以擋視線、避風雨。

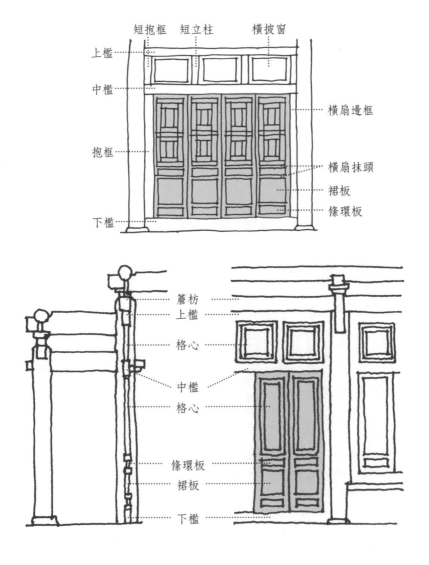

明清建築的隔扇，有六抹（即六根橫抹頭，下同）、五抹、四抹，以及三抹、兩抹等數種，依功能及體量大小而異。有些宅院花園的花廳及軒、榭一類建築，常做落地明隔扇，這種隔扇一般採取三抹及二抹的形式，下面不安裝裙板。

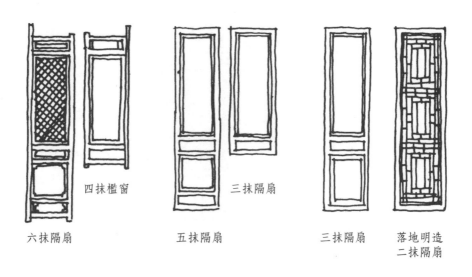

六抹隔扇　　四抹檻窗　　五抹隔扇　　三抹隔扇　　三抹隔扇　　落地明造二抹隔扇

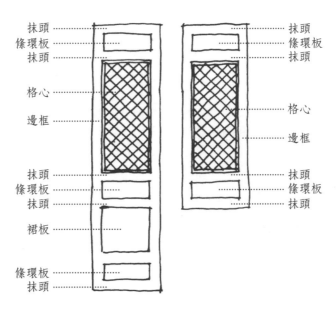

抹頭　條環板　抹頭　格心　邊框　抹頭　條環板　抹頭　裙板　條環板　抹頭

抹頭　條環板　抹頭　格心　邊框　抹頭　條環板　抹頭

窗 古代建築為解決通風、採光在牆上開窗稱為 "牖"。當逐漸將通風、採光與其裝飾作用結合發展以後，窗的形式逐漸豐富。

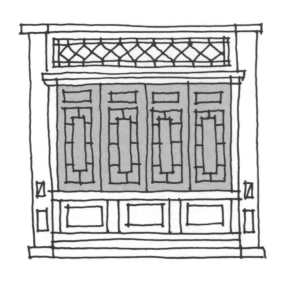

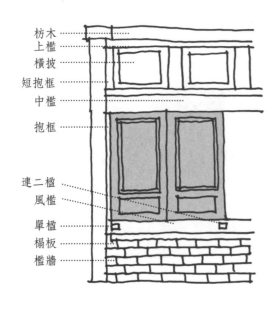

枋木　……
上檻　……
橫披　……

短抱框　……

中檻　……

抱框　……

連二檻　……
風檻　……

單檻　……
榻板　……
檻牆　……

檻窗

檻窗也稱隔扇窗，相當於將隔扇的裙板以下部分去掉，安裝於檻牆之上。檻窗的特點是，與隔扇共用時，可保持建築物整個外貌的風格和諧一致。

橫披

橫披是隔扇檻窗裝修的中檻和上檻之間安裝的窗扇。明清時期的橫披窗，通常為固定扇，不開啟，起亮窗作用，由外框和仔屜兩部分構成。橫披窗在一間裏的數量，一般比隔扇或檻窗少一扇。如隔扇（或檻窗）為四扇，橫披則為三扇。橫披的外框、花心，與隔扇、檻窗相同。

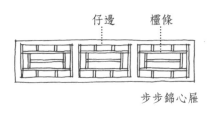

步步錦心屜

豆腐塊心屜

冰裂紋心屜

簾架

簾架是附在隔扇或看床上掛門簾用的架子。用於隔扇門上的稱 "門簾架"，用於檻窗上的稱 "窗簾架"。簾架寬為兩扇隔扇（或檻窗）之寬再加隔扇邊挺寬一份，高同隔扇（或檻窗），立邊上下加出長度，用鐵製簾架掐子安裝在橫檻上。

橫披
簾架掐子
簾架大框
簾架橫披

什錦窗

什錦窗是鑲在牆壁一面的假窗，沒有通風、透光等功能，只起裝飾牆面作用。窗的外形各式各樣，有扇面、雙環、套方、梅花、壽桃、八角等。單層什錦窗是用於庭院或園林內隔牆上的裝飾花窗，有框景的功用，為園林及庭院中不可缺少的一種裝修形式。

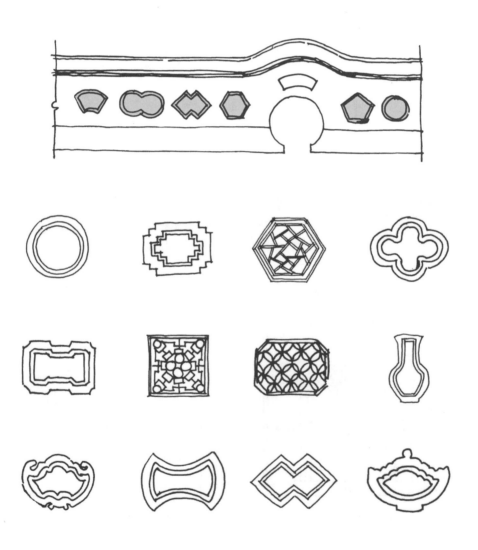

支摘窗

支窗是可以支撐的窗，摘窗是可以摘卸的窗，合而稱為 "支摘窗"。支摘窗將窗框分為二段或三段，上段窗扇可向外支起，下段窗扇可摘下，在南方稱為和合窗、提窗，多在民居和園林建築中使用，有利於遮陽、採光、通風。支摘窗的窗心可做成步步錦、燈籠框、龜背錦、盤長、冰裂紋等樣式。

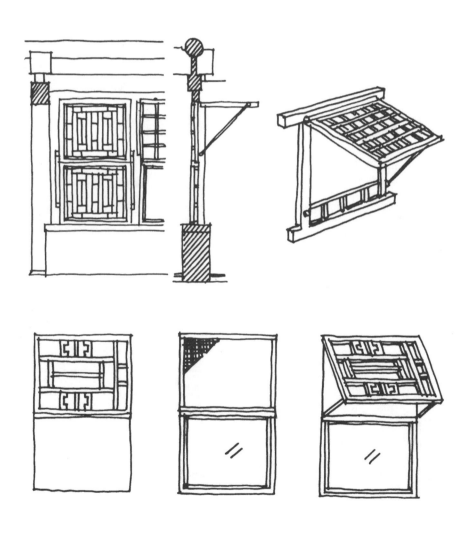

外簷柱間裝飾包括欄杆、楣子、雀替等。

欄杆

欄杆用於樓閣亭榭平座回廊的簷柱間及樓梯上,主要功能是維護和裝飾,在《營造法式》中稱為"鈎闌"。欄杆式樣從縱橫木杆搭交的簡單構造,逐步向華麗發展。明、清木欄杆基本構造及樣式按位置可分為一般欄杆、朝天欄杆和靠背欄杆,按構造作法則分為尋杖欄杆、花欄杆等類別。

靠背欄杆

靠背欄杆外緣安置通長的帶鵝頸狀欄杆靠背,也稱鵝頸椅,俗稱美人靠,具有供人休息、圍護安全和裝飾等作用,由靠背、坐凳、拉結件等組成,坐凳下方安置木板或坐凳楣子作裝飾。

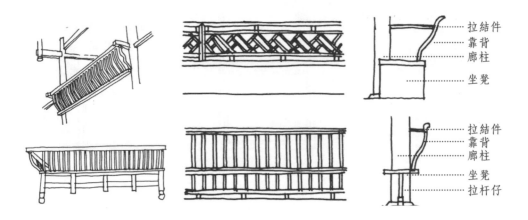

拉結件
靠背
廊柱

坐凳

拉結件
靠背
廊柱

坐凳
拉杆仔

花欄杆

花欄杆的構造比較簡單，主要由望柱、橫枋及花格欞條構成，常用於住宅及園林建築中。花欄杆的欞條花格十分豐富，最簡單的用豎木條做欞條，稱為直檔欄杆；其餘常見者則有步步錦、拐子錦、龜背錦、卍字不到頭、葵式、亂紋等。

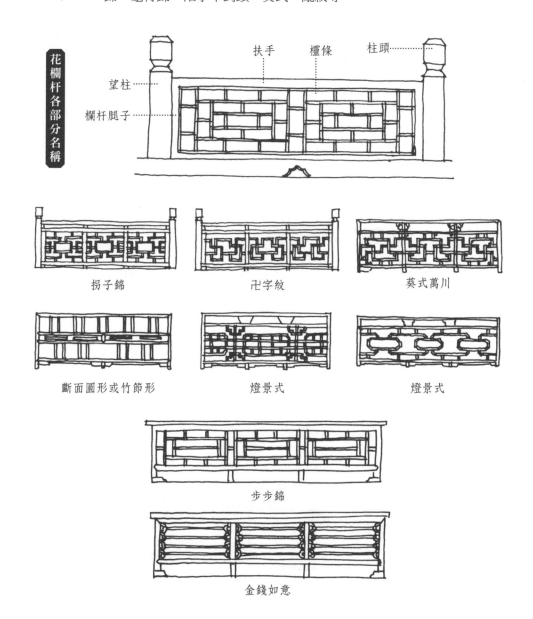

花欄杆各部分名稱

扶手　欞條　柱頭

望柱

欄杆腿子

拐子錦

卍字紋

葵式萬川

斷面圓形或竹節形

燈景式

燈景式

步步錦

金錢如意

坐凳欄杆

坐凳欄杆可供人小坐休息，主要由坐凳面、邊框、欞條等構件組成。

坐凳欄杆

倒掛楣子

在一般民居和園林建築的榜廊及遊廊外簷枋下安置倒掛楣子，也稱"掛落"，一般楣子是由木欞條組成步步錦圖案，有的加安卡子花。

倒掛楣子

倒掛楣子

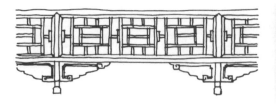

硬三樘倒掛楣子

雀替

"雀替"指置於樑枋下與立柱相交的短木，可以縮短樑枋淨跨的長度，減小樑枋與柱相接處的剪力，防止橫豎構材間角度之傾斜，也用在柱間的倒掛楣子下，為純裝飾性構件。

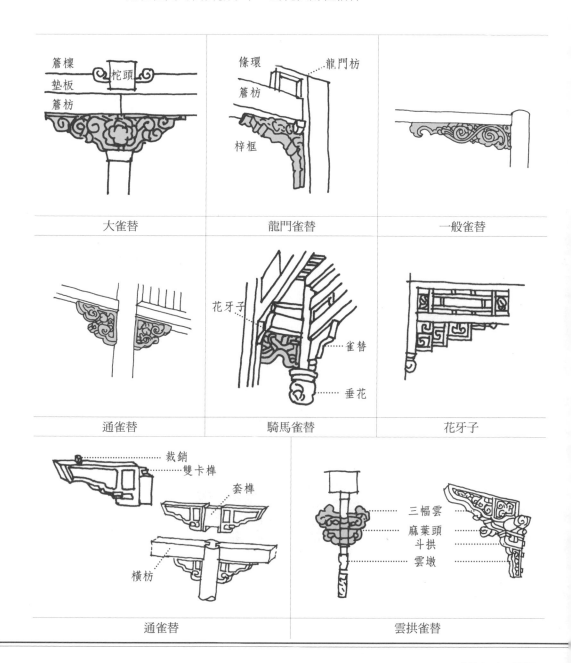

大雀替

龍門雀替

一般雀替

通雀替

騎馬雀替

花牙子

通雀替

雲拱雀替

 拉結構樑的雀替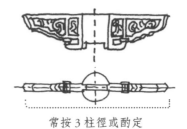

常按 3 柱徑或酌定

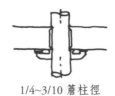 **拱形替木**

1/4~3/10 簷柱徑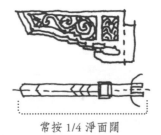

常按 1/4 淨面闊

明清時期常見雀替構造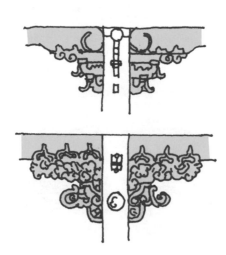

內簷裝修

內簷裝修是指用於室內作為分隔室內空間、組織室內交通並起裝飾美化作用的小木作，主要形式有木板壁、碧紗櫥、落地罩、几腿罩、欄杆罩、花罩、炕罩、博古架、太師壁、內簷屏門、天花等。

內簷裝修大多可以靈活裝卸，能夠機動地組織室內空間，這也是中國古建築內簷裝修的重要特色之一。

隔斷

隔牆、隔斷是指室內作為間隔用的裝修，包括完全隔絕的作法，如磚牆、板壁；可以開合的如隔扇門；半隔斷性質的如太師壁、博古架、書架；還有僅起劃分空間作用、仍可通行的花罩類。

木板壁

木板壁是用於室內分隔空間的板牆，多用於進深方向柱間，由大框和木板構成。其構造是在柱間立橫豎大框，然後裝滿木板，兩面刨光，表面或塗飾油漆，或施彩繪。

屏壁

廳堂明間軸線的盡端，即廳堂明間後金柱之間，一般都以屏壁阻隔，從而使屏壁面門處具有空間定向和構圖中心的作用，並在視覺上形成一個中心和底景。圍繞著這個中心和底景，可以進行重點陳設和擺設。屏壁背面或是通往內院私園的通道，或是上下樓梯處，或是過道牆壁。

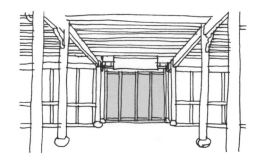

碧紗櫥

碧紗櫥即內簷隔扇，它是對室內空間進行房間分隔處理的裝飾性隔斷。碧紗櫥多用紅木、紫檀等硬木材料做成，圖案雕刻及鑲嵌花飾均極精細，隔心部分常糊上綠紗，故稱為碧紗櫥。通常安裝於室內進深方向柱間，每樘碧紗櫥由六扇以上隔扇組成，其中兩扇為活動扇，可以開啟，供人出入通過。其餘都是固定扇，不開啟，開啟的兩扇其外側還附以簾架，起保溫、通風、巡擋視線的作用。

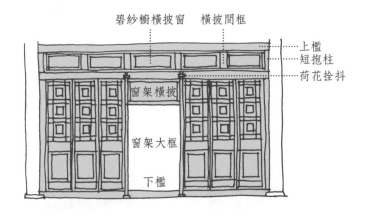

碧紗櫥橫披窗　橫披間框
上檻
短抱柱
荷花掛抖
窗架橫披
窗架大框
下檻

太師壁多見於南方民居的堂屋和一些公共建築，為裝置於明堂後簷金柱間的壁面裝修。壁面或用若干扇隔組合而成，或用欞條拼成各種花紋，也有做板壁，在上面刻字掛畫的。太師壁前放置條、几、案等家具及各種陳設，兩旁有小門可以出入。這種裝修在北方很難見到。

太師壁

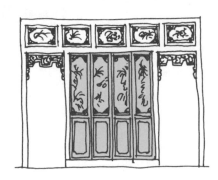

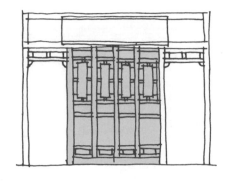

"罩"作為室內分隔而又不封閉空間的裝修木隔斷，有仿帷帳之意，故也稱為 **罩**
"帳"（如落地罩也稱落地帳），一般佈置在室內進深方向，將明間、次間或梢
間分隔開。罩為一種示意性的隔斷物，隔而不斷，有劃分空間之意，而無分
割阻隔之實。形式可分為几腿罩、欄杆罩、落地罩、花罩、炕罩等。

几腿罩

几腿罩由檻窗、花罩、橫披等部分組成，其特點是：整組罩子僅
有兩根腿子，腿子與上檻、跨空檻組成几案形框架，兩根抱框恰
似几案的兩條腿；安裝在跨空檻下的花罩，橫貫兩抱框之間。掛
空檻下也可只安裝花牙子。几腿罩通常用於進深不大的房間。

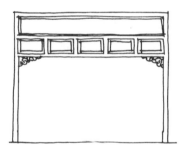

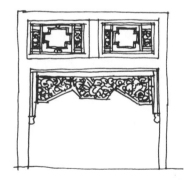

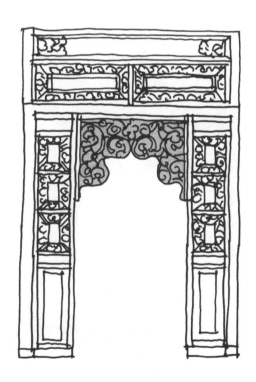

欄杆罩

由檻框、大小花罩、橫披、欄杆
等組成，整組罩子有四根落地的
邊框、兩根抱框、兩根立框，在
立面上劃分出中間為主、兩邊為
次的三開間的形式，這樣可避免
因跨度過大造成的空曠之感，在
兩側加立框裝欄杆，也便於室內
其他家具陳設的放置。

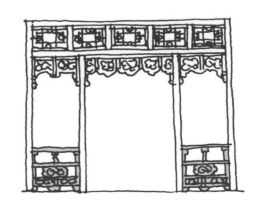

花罩

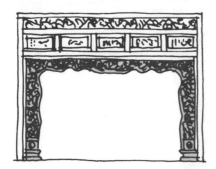

近似落地罩而雕滿紋飾，
或整個開間除門窗外也滿
雕紋飾的稱為 "花罩"。
花罩是使用木質板材進行
滿堂紅雕刻或用木欞條拼
接成各種紋樣安裝在檻框
間的高檔裝飾構件。

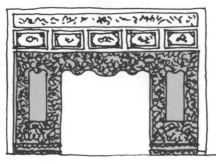

落地罩

形式略同於欄杆罩，但無中間的立框欄杆，兩側各安裝一扇隔扇，隔扇下置須彌墩。

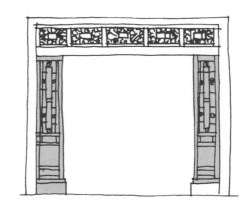

圓光罩

是在進深柱間做滿裝修，整個開間雕滿裝飾紋樣的花罩，中間留圓形或八角形門，使相鄰兩間分隔開來。

炕罩

炕、床上的落地罩稱為"炕罩"。炕罩又稱床罩，是古代專門安置在床榻前臉的罩。罩內側可安裝帳杆，吊掛幔帳。

隔架　隔架兼有隔斷和家具的雙重功能,包括博古架、書格等。

博古架

博古架亦稱"多寶格",
使室內形成既分隔又通透
的空間,是較高級的隔斷
作法。

書格

書格是用書架做隔斷,
構造簡單,分格統一。
書架的一側可開門。以
書架隔斷分隔室內空
間,品位高雅。

頂隔

頂隔有兩種情況，一種是砌上明造作法，另一種是天花作法。

讓屋頂的構造完全暴露出來，將各個構件做出適當的裝飾處理，這種作法一般稱為"砌上明造"。

砌上明造

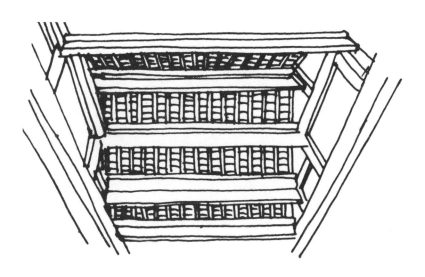

天花

天花是用於室內頂部的裝修，有保暖、防塵、限制室內空間高度以及裝飾等作用，古代稱"承塵""仰塵"，唐宋時有平棊、平暗等作法區別。清代已規格化為幾等作法：第一為井口天花，具有規整的韻律美；第二為用於一般建築的海墁天花。同時在江南一帶民居中往往用複水重椽做出兩層屋頂，椽間鋪以望磚，在廊部處還變化做成各種形式的軒頂，也屬於天花吊頂的一種作法。

井口天花

井口天花多是用在有
斗拱的建築物內，由
支條、天花板、帽兒
樑等構件組成。

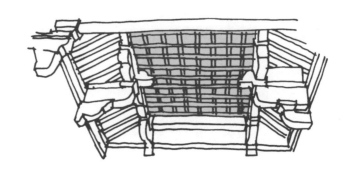

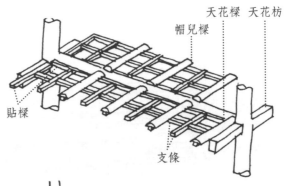

貼樑

支條

帽兒樑

天花樑　天花枋

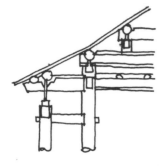

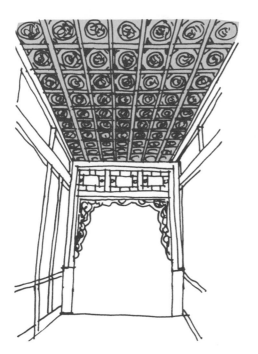

海墁天花

海墁天花是用於一般建築的天花，由木頂隔、吊掛等構件構成，形狀與豆腐塊櫺條窗相似。一般住宅的海墁天花，表面糊麻布和白紙或暗花壁紙。

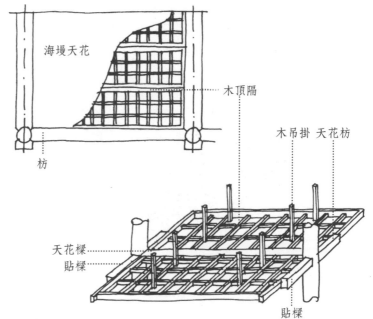

海墁天花

木頂隔

枋

木吊掛　天花枋

天花樑
貼樑

貼樑

軒

軒是南方建築中高敞拱曲的空間，附屬於主體的捲棚式屋頂，類似於北方建築的廊，軒常常做工精細，並具有起裝飾作用的結構形式。軒的原義，是向上翹起的一根曲木。常見的軒有船篷軒、鶴頸軒、菱角軒、海棠軒、一枝香軒等。

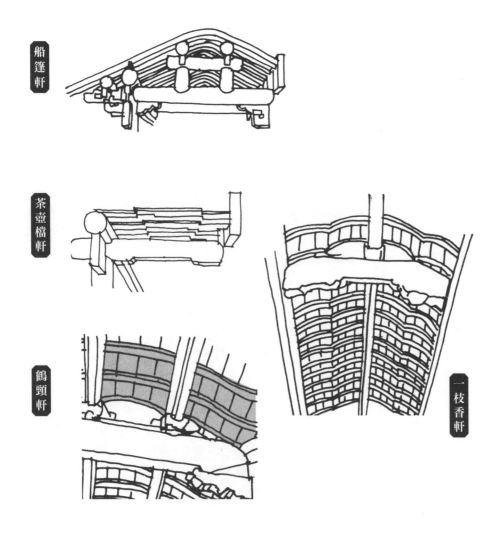

船篷軒

茶壺檔軒

鶴頸軒

一枝香軒

樓梯

《營造法式》稱木樓梯為 "胡梯"，用於樓閣建築之中，有兩頰（樓梯樑）、促板（側立者）、踏板（平放者）、望柱、鉤闌、尋杖等構件。其構造特點是由兩根斜樑（頰）支承所有其他構件，踏板與促板嵌於兩頰內側所刻槽中，並以 "幌" 作錨桿拉結兩頰。

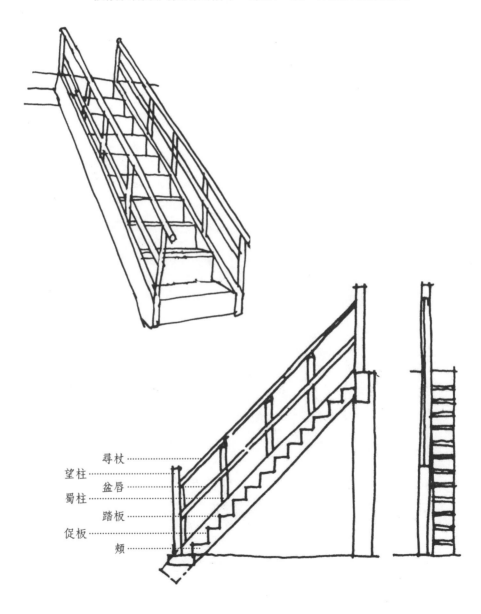

尋杖
望柱
盆唇
蜀柱
踏板
促板
頰

榫卯構造

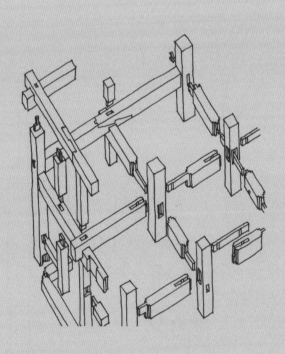

榫卯為 "榫頭" 和 "卯眼" 的簡稱，是一種傳統木工中
接合兩個或多個構件的方式。

榫頭 構件中的凸出部分稱
為 "榫"（榫頭，也稱
作筍頭）。

卯眼 構件中的凹入部分則稱
為 "卯"（卯眼，也稱作
卯口、榫眼等）。

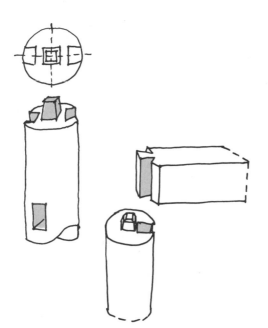

饅頭榫

饅頭榫是柱頭與樑頭垂直相交時
所使用的榫子，與之相對應的是
樑頭底面的海眼。饅頭榫用於各
種直接與樑相交的柱頭頂部，其
作用在於柱與樑垂直結合時避免
水平移位。樑底海眼要根據饅頭
榫的長短徑寸鑿作，海眼的四周
要鏟出八字楞，以便安裝。

管腳榫

管腳榫即固定柱腳的榫，用於各種落地柱的根部。其作用是防止柱腳位移。管腳榫截面或方或圓，榫的端部適當收溜（即頭部略小），榫的外端要倒楞，以便安裝。

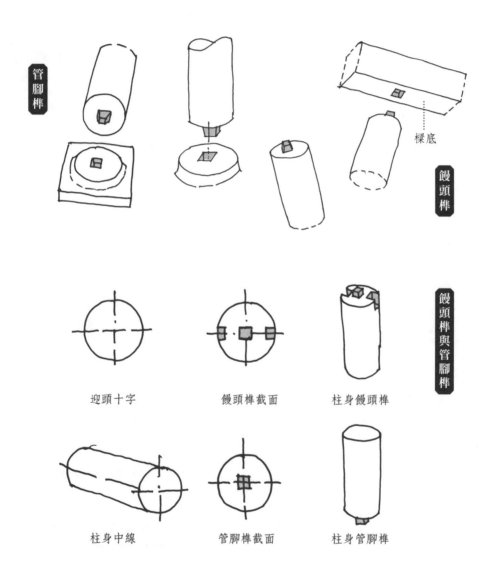

管腳榫

樑底

饅頭榫

饅頭榫與管腳榫

迎頭十字　　　　　饅頭榫截面　　　　柱身饅頭榫

柱身中線　　　　　管腳榫截面　　　　柱身管腳榫

瓜柱柱腳半榫

與樑架垂直相交的瓜柱柱腳亦用管腳榫。但這種管腳榫常採用一般的半榫作法。瓜柱柱腳半榫的長度，可根據瓜柱本身大小作適當調整，但一般可控制在6~8厘米。

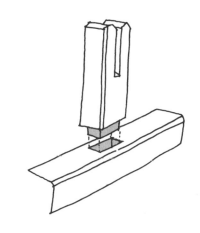

套頂榫

套頂榫是管腳榫的一種特殊形式，其長短、徑寸都遠遠超過管腳榫，並穿透柱頂石直接落腳於磉墩（基礎）。套頂榫多用於地勢高、受風荷較大的建築物，在於加強建築物的穩定性。但由於套頂榫深埋地下，易於腐朽，所以埋入地下部分應做防腐處理。

燕尾榫

燕尾榫多用於拉接聯繫構件（如簷枋、額枋、金枋、脊枋等水平構件）與柱頭相交的部位，又稱大頭榫、銀錠榫，其形狀端部寬、根部窄，與之相應的卯口則裏面大、外面小，安上之後，構件不會出現拔榫現象，是一種很好的結構榫卯。

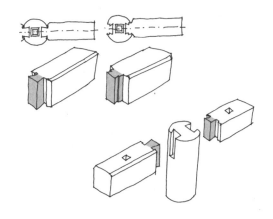

箍頭榫

箍頭榫是枋與柱在盡端或轉角部相結合時採取的一種特殊結構榫卯。"箍頭"二字，顧名思義，是"箍住柱頭"的意思。它的作法，是將枋子由柱中位置向外加出一柱徑長，將枋與柱頭相交的部位做出榫和套碗。柱皮以外部分做成箍頭，箍頭常為霸王拳或三岔頭形狀。

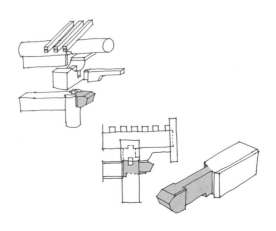

透榫

透榫常做成大進小出的形狀，所以又稱"大進小出榫"。

大進小出是指，穿入部分的高度按檁或枋本身的高度，穿出部分按穿入部分的高度減半。適用於需要拉結、但又無法用上起下落方法進行安裝的部位，如穿插枋兩端、抱頭樑與金柱相交部位等處。

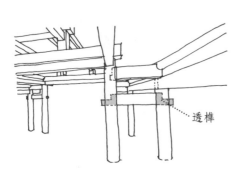

透榫

穿插枋

半透榫

除特殊需要以外，半透榫是在無法使用透榫的情況下，不得已使用。一般半透榫作法與透榫的穿入部分相同，榫長至柱中。兩端同時插入的半榫，則要分別做出等掌和壓掌，以增加榫卯的接觸面。

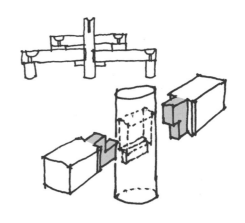

大頭榫

大頭榫作法與燕尾榫基本相同，榫頭作"乍"，且略作"溜"，以便安裝。
大頭榫採用上起下落方法安裝，常用於正身部位的簷、金、脊檁以及扶脊木等的順延交接部位，起拉結作用。

桁檁碗

桁檁碗是清制在樑架端頭或脊瓜柱頂端剔鑿承托桁檁端頭的碗狀形式托槽。為防止桁檁向兩端移動，在架樑兩碗口中間做出"鼻子"，以便阻隔，脊瓜柱可做小鼻子或不做鼻子。碗口寬窄按桁檁直徑，碗口深淺按桁檁半徑。

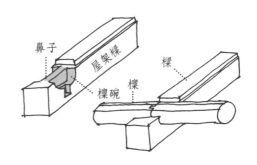

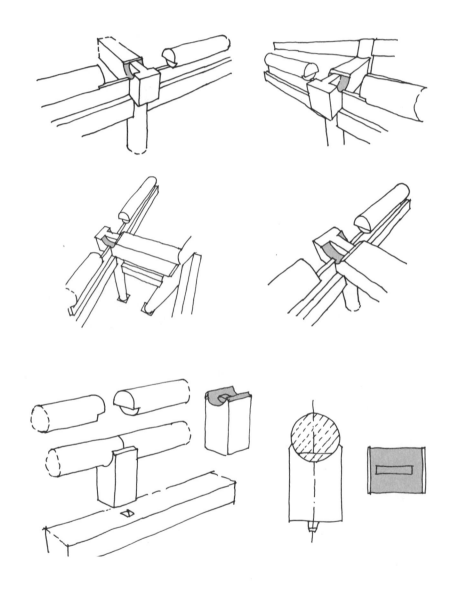

刻半榫

刻半榫主要用於方形構件的十字搭
交。按枋子本身寬度，在相交處，
各在枋子的上、下面刻去薄厚的一
半，刻掉上面一半的為"等口"，刻
掉下面一半的為"蓋口"，等口、蓋
口十字扣搭。應注意山面壓簷面，
刻口外側要按枋寬的 1/10 做包掩。

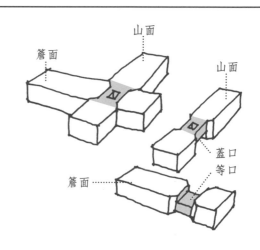

卡腰榫

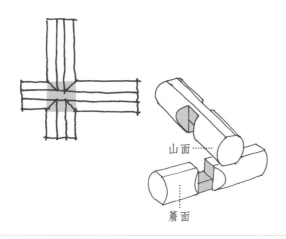

卡腰榫主要用於圓形或帶有線條
的構件的十字相交。主要用於搭
交桁檁：將桁檁沿寬窄面均分為
四份，沿高低面均分為兩份，依
所需角度刻去兩邊各一份，按山
面壓簷面的原則各刻去上面或下
面一半，然後扣搭相交。

栽銷榫

栽銷是在兩層構件相疊面的對應位置鑿
眼，把木銷栽入下層構件的銷子眼內。
安裝時，將上層構件的銷子眼與已栽好
的銷子榫對應入卯。銷子眼的大小以及
眼與眼之間的距離，沒有明確規定，可
視木件的大小和長短臨時酌定，以保證
上下兩層構件結合穩固為度。

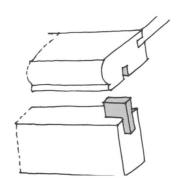

穿銷榫

穿銷與栽銷的方法類似，不同之
處在於，栽銷法銷子不穿透構
件，而穿銷法則要穿透兩層乃至
多層構件。

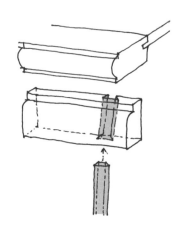

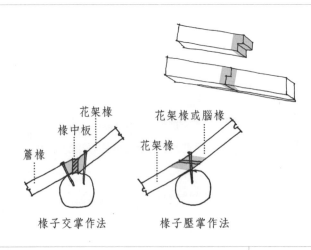

花架椽
椽中板
簷椽

花架椽或腦椽
花架椽

椽子交掌作法　　椽子壓掌作法

壓掌榫

壓掌榫要求接觸面充分、嚴
實，不應有空隙。椽子的節
點處也常用壓掌作法。不過
椽是採用釘子釘在檁木上，
故不應列入榫卯之列。

銀錠扣

"銀錠扣"因其形狀似
銀錠而得名，可防止
拼板鬆散開裂。

裁扣

木板小面用裁刨裁掉一
半，裁去的寬與厚近
似，兩邊交錯搭接使用。

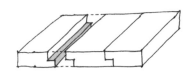

龍鳳榫

木板小面居中打槽,
另一塊與之結合的板
面裁作凸榫,將兩板
互相咬合。

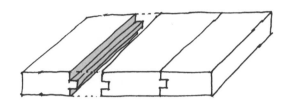

抄手帶

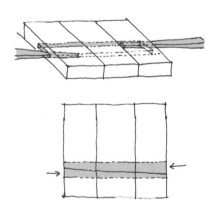

穿帶榫的另一種形式,但又不同於穿
帶。將要拼粘的木板配好,拼縫,然後
在需要穿入抄手帶處彈出墨線,在板小
面居中打出透眼,再把板粘合起來,待
膠膘乾後將已備好的抄手帶抹魚膘對頭
打入。

穿帶

"帶"應對頭穿,以便將板縫擠嚴。一般穿帶三
道或三道以上。穿帶是將拼粘好的板的反面刻
剔出燕尾槽。槽一端略寬,另一端略窄。槽深
約為板厚的 1/3。然後將事先做好的燕尾帶打入
槽內。它可鎖合諸板,使之不開裂,並有防止
板面凹凸變形的作用。

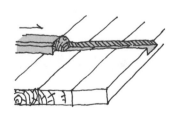

第三章

中國傳統村落民居的

營建工藝·準備篇

材料工藝

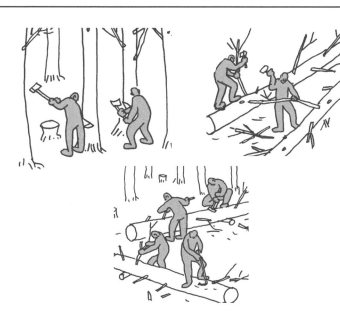

<div align="right">

木材
加工

</div>

斬砍

"伐木山人都精通，不伐秋來不伐冬。春風吹遍山川綠，小滿伐樹最時逢。"這則諺語說出了古建築備料伐木的最好季節。小滿期間，陽氣上升，白雪融化，樹木萌芽初發，水分通過主幹供往樹枝的各個部分。這個時段砍伐的樹木，出水快，樹皮利，只要去掉樹皮，大樹二十天，小樹十餘天，水分即可減去大半。而且這個時段砍伐的木材質地較為堅硬，抗腐蝕和抗蟲害的性能較強。

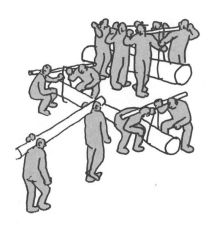

運輸

傳統木材運輸方式有人力搬運，驢、馬駄拉，水運等。

驗料

傳統建築對木材缺陷、含水率等方面有質檢標準：大木構件的含水率不得超過 25%，大於此值時應作乾燥處理；凡蟲蛀的木材一般不能使用，一般腐朽部分佔斷面 1/4 時也不能使用；風乾裂縫深度不超過斷面 1/4 的一般不影響使用，而有損傷裂縫的因影響木材強度也不能使用；凡構件的榫卯部位，裂縫、腐朽、結疤等都應避免。

炸裂

結疤

邊材腐朽

弧裂

單徑裂

雙心

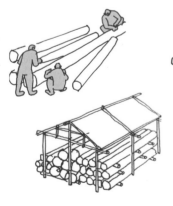

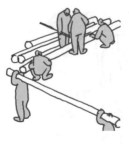

備料

匠師在動工前計算該工程的用材量，並列出柱、樑、檁、枋子、椽、板等的各種長短尺寸、規格和數量。

木材乾燥

木材的乾燥多採取自然乾燥的方式。將木材用一定的方法堆積起來,利用流通的空氣進行乾燥。地勢略高而平坦、氣流暢通、乾燥而狹長的場地為宜。忌用實積法,並要避免雨水侵蝕和陽光暴曬。

交搭堆積

X型堆積

木材初加工

木材的初加工是指大木畫線以前,將荒料加工成規格材的工作,如枋材寬厚去荒,刮刨成規格枋材,圓材徑寸去荒,砍刨成規格的柱、檁材料等。

剝樹皮

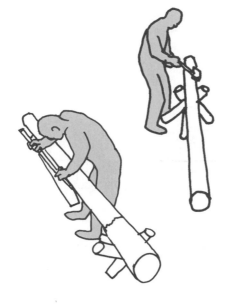

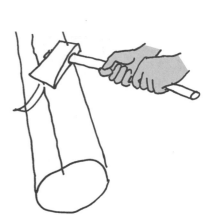

矩形料
加工

對於矩形材料，應先將材料下基準面砍、刨加工完整：以底面為基準，用方尺在端面畫底邊中垂線，以其為準畫出構件兩側邊線和頂面線。用墨斗將構件邊線彈到木材長身上，並按線砍刨去荒。

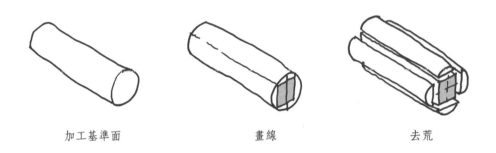

加工基準面　　　　　畫線　　　　　去荒

圓形料的初步加工是取直、砍圓、刨光，傳統方法是放八卦線。

圓形料
加工

四方　　　　　八方　　　　　十六方

磚的加工

窯磚的製作

傳統窯磚製作流程大致包括選料、練泥、製坯、陰乾、燒製、出窯幾個步驟。

造磚之前要選料，需先挖取地下的黏土並辨別其顏色，黏土有藍、白、紅、黃等幾種。福建東部多產紅泥，藍色的泥也叫善泥，在江蘇和浙江出產較多，以黏而不散、顆粒細緻且不含沙質的為最好。挖掘出來的黏土需再經過手工粉碎、過篩等過程，只留下細密的純土。

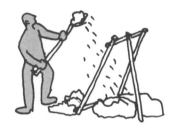

練泥

練泥指的是，用水將泥土浸濕後，反覆和練，或使牛在上面踩踏，使其變成稠泥。

製坯

將泥填滿木製的製
坯模中，壓實後，
用鐵線弓刮去多餘
的泥，而成坯形。

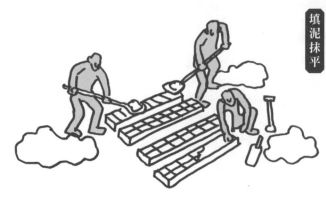

填泥抹平

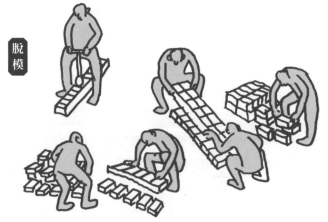

脫模

陰乾

脫模後的磚坯要放
置背陽處陰乾，以
防暴曬使磚坯出現
裂紋或變形。

燒製

等到磚坯完全乾燥後（大約一兩個月），就可以入窯燒製了，這是最重要的一環。一般的磚質使用煤炭做燃料，而密實度更高的濾漿磚則用麥草、松枝等燃料慢慢緩燒。

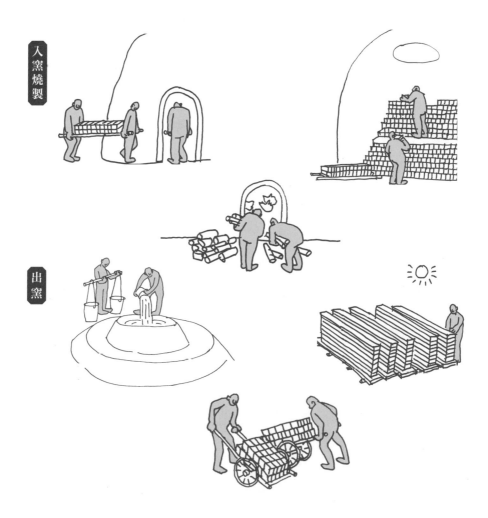

入窯燒製

出窯

經過十數天的燒製後，坯體被燒結。若此時慢慢熄火，外界空氣進入窯內，出來的是常見的紅磚。若是想要青磚，需要在高溫燒結磚坯時，用泥封住窯頂透氣孔，減少空氣進入，再往用土密封的窯頂上澆水，以達到降溫的目的，直到完全冷卻後出窯。

出窯

砍磚

根據磚使用位置的不同及砌築工藝的不同對磚料進行砍磨加工。根據磚使用位置的不同，被加工的磚料可分為牆身磚、地面磚、簷料子、脊料和雜料子。根據加工工藝的不同，牆身磚可分為五扒皮、膀子面、三縫磚、淌白磚。方磚地面磚可分為盒子面、八成面、乾過肋。條磚地面磚可分為陡板和柳葉。

牆身與地面磚的成品類型

名稱		工藝特點	主要用途
五扒皮		磚的 6 個面中加工 5 個面	乾擺作法的砌體；細墁條磚地面
膀子面		磚的 6 個面中加工 5 個面，其中一個加工成膀子面	絲縫作法的砌體
三縫磚		磚的 6 個面中加工 4 個面，有一道棱不加工	砌體中不需全部加工者，如乾擺的第一層、檻牆的最後一層、地面磚靠牆的部位
淌白磚	淌白截頭（細淌白）	加工一個面，長度按要求加工	淌白作法的砌體
	淌白拉面（糙淌白）	加工一個面，長度不要求	淌白作法的砌體
六扒皮		磚的 6 個面都加工	用於褡褳轉頭及其他需要砍磨 6 個面的磚料
方磚地面磚	盒子面	五扒皮，四肋應砍轉頭肋，表面平整要求較高	細墁方磚地面
	八成面	同盒子面，但表面平整要求一般	細墁尺二方磚地面
	乾過肋	表面不處理，過四肋	淌白地面（一般為尺四以下方磚）
	金磚	同盒子面，但工藝要求精確，表面平整要求極嚴	金磚地面

磚的各面在加工中的名稱

在加工中，磚的各面名稱與砌築中的名稱有所不同。

用於臥磚牆

用於陡磚牆

用於方磚地面

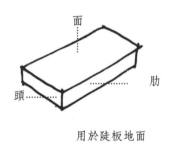

用於陡板地面

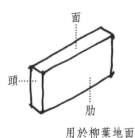

用於柳葉地面

牆面磚

根據加工工藝的不同，牆面磚可為五扒皮、膀子面、淌白磚等。

五扒皮的砍磨工藝大致分為：

1. 用刨子鏟面並用磨頭磨平。

2. 用平尺和釘子順條的方向在面的一側劃出一條直線來，即"打直"，然後用扁子和木敲手沿直線將多餘的部分鑿去，即"打扁"。

3. 在打扁的基礎上用斧子進一步劈砍，即"過肋"，後口要留有"包灰"，磨肋時宜磨出適當寬度的轉頭肋，選樣可以保證在砌築過程中不致因為塌乾活而露髒，轉頭肋寬度不小於 0.5 厘米。

4. 以砍磨過的肋為準，按制子（即長、寬、高的標準，通常用木棍製作）用平尺、釘子在面的另一側打直。然後打扁、過肋和磨肋，並在後口留出包灰。

5. 順頭的方向在面的一端用方尺和釘子劃出直線並用扁子和木敲手打去多餘的部分，然後用斧子劈砍並用磨頭磨平，即"截頭"。頭的後口也要砍留包灰。

6. 以截好的這面頭為準，用制子和方尺在另一頭打直、打扁和截頭。後口仍要留包灰。

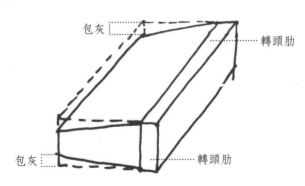

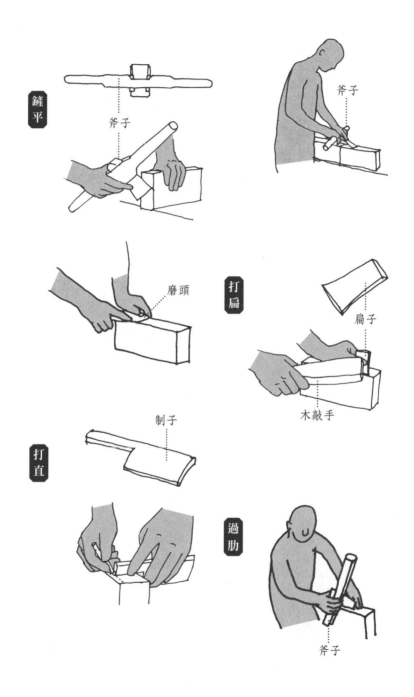

鏟平　斧子

斧子

磨頭　打扁

扁子

木敲手

打直　制子

過肋

斧子

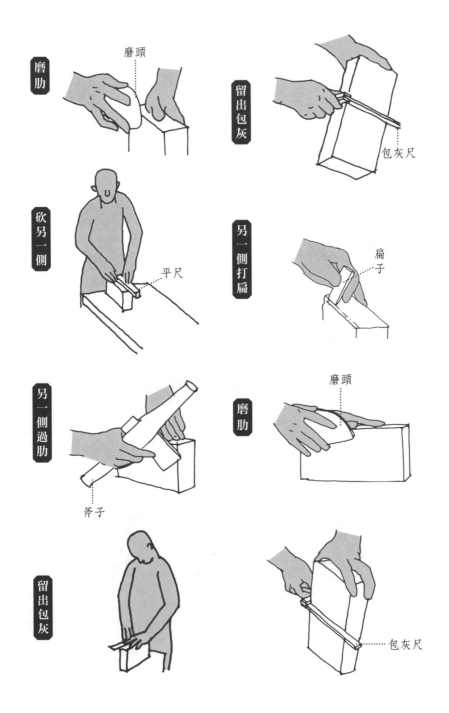

磨肋 　磨頭

留出包灰 　包灰尺

砍另一側 　平尺

另一側打扁 　扁子

另一側過肋 　斧子

磨肋 　磨頭

留出包灰

包灰尺

丁頭磚指砌築磚牆時磚的小面朝外的磚。丁頭磚只砍磨一個頭，另一頭不砍。兩肋和兩面要砍包灰。

轉頭磚指砌築磚牆時用於轉角部位的磚。轉頭磚（砌築後可見一個面和一個頭）砍磨一個面和一個頭，兩肋要砍包灰。轉頭磚一般不截長短，待操作時根據實際情況由打截料者負責截出。上述砍轉頭的過程稱為"倒轉頭"。如果磚的尺寸較寬，需要裁去一些時，可不必全部裁去，這種作法叫作"倒嘴"或"退嘴"。砌築後可見一個面和兩個頭的轉頭叫作"褡褳轉頭"，褡褳轉頭應為六扒皮作法，某個角為六方或八方等的轉頭叫作"八字轉頭"。

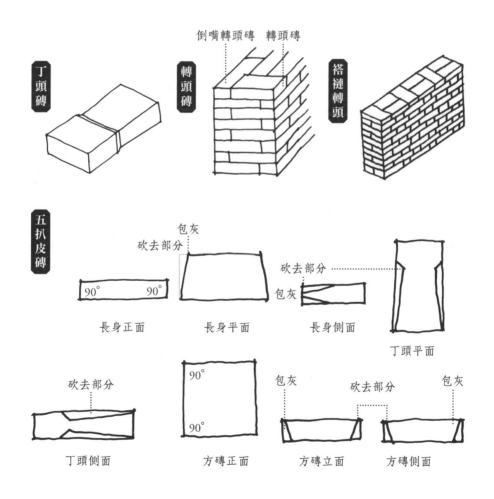

膀子面

膀子面與五扒皮大致相同，不同之處是：先鏟磨一個肋，這個肋要求與面互成直角或略小於90°，這個肋就叫作膀子面。做完膀子面後，再鏟磨面或頭。

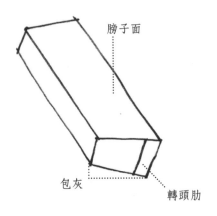

膀子面

包灰

轉頭肋

淌白磚

......加工一個外露面

淌白磚分為細淌白、糙淌白。細淌白又叫"淌白截頭"。先砍磨一個面或頭，然後按制子截頭，但不砍包灰。糙淌白又名"淌白拉面"。只鏟磨一個面或頭，不截頭；有時也可用兩磚相互對磨，同時加工。淌白磚的特點是只磨面不過肋。

地面磚

地面用磚除應砍包灰外，也應砍轉頭肋。地面磚的轉頭肋寬度不小於1厘米。方磚要選擇細緻的一面——"水面"，作為砍磨的正面。比較粗糙的"旱面"，墁地時應朝下放置。地面磚包括條磚、方磚。

條磚

墁地用條磚有大面朝上（即"陡板地"）和小面朝上（即"柳葉地"）兩種。地面用磚的包灰應比牆身用磚小。

陡板地用磚要先鏟磨大面再砍四肋，四個肋要互成直角。

陡板地

柳葉地用磚的砍磨方法同五扒皮。

柳葉地

方磚

方磚地面磚可分為盒子面、八成面、乾過肋。

盒子面

與五扒皮作法相似，先磨面再砍四肋再轉頭肋，四肋相互垂直。包灰約1~2毫米。

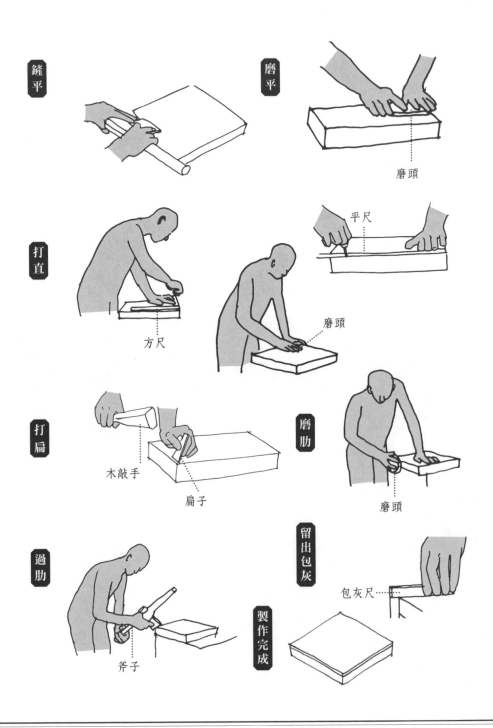

鏟平

磨平

磨頭

打直

平尺

方尺

磨頭

打扁

木敲手

扁子

磨肋

磨頭

過肋

留出包灰

包灰尺

製作完成

斧子

八成面

八成面砍磨工藝與盒子面相同，但其表面平整要求不如盒子面嚴格。

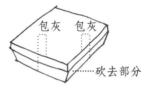

八成面

包灰　　包灰

砍去部分

乾過肋

乾過肋表面不鏇磨，鏇磨四個肋但不做轉頭肋，不砍包灰，四肋互成直角。

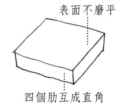

乾過肋

表面不磨平

四個肋互成直角

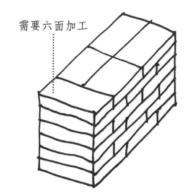

需要六面加工

六扒皮

六扒皮的特點是磚的六個面全都砍磨加工。六扒皮作法的磚用於一個長身面兩個丁頭面同時露明的部位（如馬蓮對作法的墀頭），或其他需要進行六面加工的矩形磚料。

三縫磚

三縫磚與五扒皮的砍磨程序大致相同，但有一道肋不過肋。三縫磚用於牆體或地面中的那些不需要過肋的部位或應在施工現場臨時決定尺寸的部位，比如檻牆的最後一層、地面的靠牆部位等。三縫磚作法能在不影響施工質量的前提下有效地提高磚加工的效率。

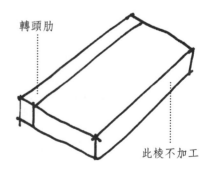

轉頭肋

此棱不加工

脊料
異形磚
雜料
簷料

這幾種磚料一般可先進行初步砍磨，再根據需要進一步加工。如弧形地面磚，可先鏟磨表面，然後再加工成弧形。雖然這幾種磚料都呈不規則形狀，但加工的方法不外三種：

1. 第一種方法是用活彎尺。這種方法可畫出任意角度的磚料，如八字磚、合角（割角）磚等。

2. 第二種方法是用矩尺。這種方法可以畫出相互吻合的曲線，如檻牆靠近柱頂石鼓鏡部分，需要與鼓鏡吻合，畫樣時，可將磚貼近柱頂，矩尺的一端順著鼓鏡移動，另一端即在磚上畫出了鼓鏡的側面形狀。

3. 第三種方法是用樣板。樣板是根據設計要求，經過計算畫出的實樣，樣板一般用三合板製作。根據需要，可製作正立面的樣板（如弧形地面磚），也可製作側面的樣板（如梢子、磚簷等），或同時製作正面和側面兩種樣板（如寶頂）。

異形磚加工

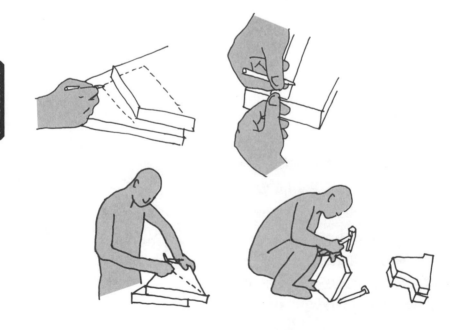

土坯磚 的製作

部分地區採用土坯磚砌牆，土坯磚的製作過程如下：選取純黃土、純黏土、純黑黏土及少量細沙，把經過篩選的土加水悶上，經過一段時間，當水和土達到飽和狀態、不乾不濕時，用鍬反覆和泥。把模具在平地放好，裏面勻撒爐灰或草土灰，方便製成後提起，在木板模具上沾水，目的是防止黃泥粘在木板上。再往裏填土，土要填得冒出尖兒，填好後用鐵鍬拍一拍，再用夯打。把模具裏的土打平實，即可脫離模具，一塊坯就製作好了，在開闊地陽光充足的地方晾曬，乾透即為成品。

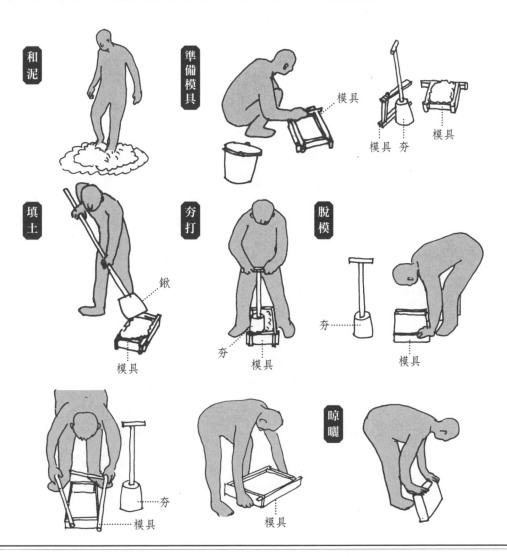

傳統灰漿經過長時期探索與實踐積累，形成的種類有
幾十種之多。常見的各種灰漿及其配合比及製作要點
如下表所示。

灰漿製作

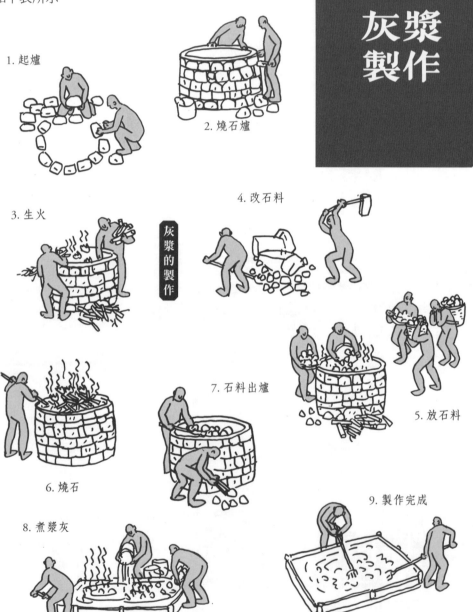

1. 起爐

2. 燒石爐

3. 生火

灰漿的製作

4. 改石料

5. 放石料

6. 燒石

7. 石料出爐

8. 煮漿灰

9. 製作完成

砌築用灰

砌築用灰名稱		配製方法	主要用途	說明
原料灰	潑灰	生石灰用水潑灑成粉狀過篩	製作各類灰漿原料	
	潑漿灰	潑灰過篩後分層用青漿潑灑，悶至 15 天後使用	製作各類灰漿原料	
	煮漿灰	生石灰加水攪拌成漿，過細篩後發脹而成	製作各類灰漿原料	類似於現代的石灰膏
	老漿灰	按照青灰：生石灰 =7：3/5：5/4：1 加水拌和成漿，過細篩後發脹而成	用於絲縫牆體的砌築，內牆面抹灰原料	即呈不同灰色的煮漿灰
	青灰	一種含有雜質的石墨，青黑色，加工後呈粉末狀	製作青漿的原料	
各類顏色灰	純白灰	潑灰加水攪勻或用石灰膏	內牆面抹灰、金磚墁地、糙磚砌築	各類色灰，如果沒有添加麻刀，就稱為"素灰"，若是添加麻刀則稱為"麻刀灰"
	淺月白灰	潑漿灰加水攪勻	砌糙磚牆、調脊、窯瓦、室外抹灰	
	深月白灰	潑漿灰加青漿攪勻	砌淌白牆、調脊、窯瓦、室外抹灰	
	紅灰	按照白灰：霞土 =1：1 配製，按照白灰：氧化鐵紅=100：3 配製	裝飾抹灰	
	黃灰	按照白灰：包金上 –100：5 的比例配製	裝飾抹灰	
添加不同材料的灰	麻刀灰	各種灰漿調勻後摻入麻刀攪勻，灰：麻刀=100：(3~5)	苫背、調脊、牆體砌築填餡、抹飾牆面、牆帽、打點勾縫等	根據添加麻刀的多少和麻刀的長度不同還分為大、中、小麻刀灰
	油灰	用潑灰：麵粉：桐油 =1：1：1 製成，加青灰或黑煙子可以調深淺	細墁地面磚棱掛灰、磚石砌體勾縫、防水工程艙縫	
	麻刀油灰	油灰內摻麻刀，用木棒砸勻，油灰：麻刀=100：(3~5)	疊石勾縫、石活防水勾縫	
	紙筋灰	草紙用水悶成紙漿，放入煮漿灰內攪勻，灰：紙筋=100：6	室內抹灰面層、堆塑花活面層	厚度宜為 1~2 毫米

砌築用灰

砌築用灰名稱		配製方法	主要用途	說明
添加不同材料的灰	血料灰	血料稀釋後摻入灰漿中，灰：血料 =100：7	水工建築的砌築，如：橋樑、駁岸	血料用新鮮豬血，以石灰水點漿，隨點隨攪拌至適當稠度，靜置冷卻後過濾形成
	滑秸灰	潑灰：滑秸 =100：4，滑秸長度 5~6cm，用石灰燒軟	地方建築牆面抹灰	
	江米灰	月白灰摻入麻刀、江米汁和白礬水，灰：麻刀：江米：白礬 =100：4：0.75：0.5	琉璃花飾砌築、琉璃瓦捉節夾壠	黃琉璃活應採用紅灰（白灰：紅土 =1：0.8 或白灰：氧化鐵紅 =1：0.065）
	棉花灰	石灰膏摻入細棉花絨，調勻，灰：棉花 =100：3	壁畫抹灰的面層	厚度不宜超過 2 毫米
	蒲棒灰	煮漿灰內摻入蒲絨，調勻，灰：蒲絨 =100：3	壁畫抹灰的面層	厚度宜為 1~2 毫米
	砂灰	用石灰膏摻入細砂攪拌均勻而成，灰：砂 =3：1	牆面底層抹灰，中層抹灰，也可用於面層	
	鋸末灰	潑灰、煮漿灰內加入鋸末調製均勻，鋸末：白灰 =1：1.5（體積比）	民間牆面抹灰	鋸末灰調勻後應放置幾天，等鋸末燒軟後再用

砌築用漿

砌築用漿	配製方法	主要用途	說明
生石灰漿	生石灰加水調製而成	磚砌體灌漿、石活灌漿、內牆面刷漿、瓦沾漿	用於刷漿，生石灰應過羅，並應摻膠黏劑
熟石灰漿	潑灰加水攪拌而成	砌築灌漿、墁地坐漿、乾槎瓦坐漿、內牆刷漿	用於刷漿，潑灰應過羅，並應摻膠黏劑

砌築用漿

砌築用漿	配製方法	主要用途	說明
月白漿	白灰加青灰加水調製而成，白灰：青灰 =10：1（淺），白灰：青灰 =4：1（深）	牆面刷漿，黑活屋面刷漿提色	用牆面刷漿，潑灰應過羅，並應摻膠黏劑
桃花漿	白灰與好黏土加水調製而成，白灰：黏土 =3：7 或 4：6（體積比）	磚、石砌體灌漿	
江米漿	生石灰漿內兌入江米漿和白礬水，灰：江米：白礬 =100：0.3：0.33	重要的磚石砌體灌漿	生石灰漿不過淋
青漿	青灰加水調製而成	牆面刷漿提色，青灰背、黑活屋面眉子當溝趕軋刷漿	青漿調製好後應過細篩
煙子漿	黑煙子用膠水攪成膏狀，再加水稀釋成漿	筒瓦屋面絞脖，眉子、當溝刷漿提色	可摻入適量的青漿
紅土漿	頭紅土加水攪拌成漿後，兌入江米汁和白礬水，頭紅土：江米：白礬 =100：7.5：5.5	抹飾紅灰時表面趕軋刷漿	現常用氧化鐵紅兌水加膠製作
包金土漿	土黃水加水攪拌成漿後，兌入江米汁和白礬水，土黃：江米：白礬 =100：7.5：5.5	抹飾黃灰時表面趕軋刷漿	現常用地板黃加生石灰水，再加膠製作
磚面水	細磚面經研磨後加水調製而成	舊牆面打點刷漿、黑活屋面新作刷漿	可加入少量的月白漿
白礬水	白礬加水形成	壁畫抹灰面層處理、小式石活鐵活固定	
黑礬水	黑煙子用酒或膠水化開後與黑礬加水混合，之後倒入紅木水內煮熬至深黑色	金磚墁地鑽生潑墨	應趁熱使用
綠礬水	綠礬加水形成	廟宇黃色牆面刷漿	

屋面瓦件常見的有板瓦、筒瓦、勾頭瓦、滴水瓦、羅
鍋瓦、折腰瓦等。傳統瓦的製作工藝大致可以分為以
下步驟：挖土、踩泥、製坯、晾乾、裝窯、燒製、
出窯。

瓦的製作

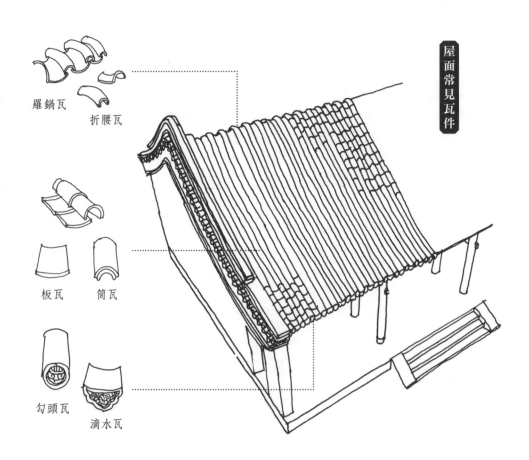

羅鍋瓦

折腰瓦

板瓦　筒瓦

勾頭瓦

滴水瓦

屋面常見瓦件

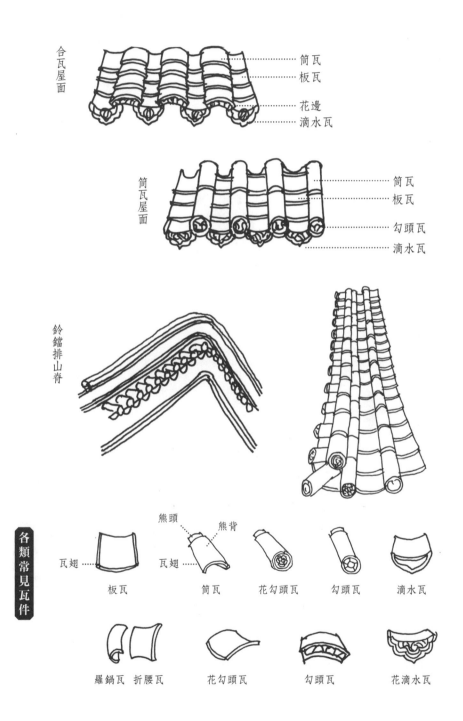

合瓦屋面 ———— 筒瓦
板瓦
花邊
滴水瓦

筒瓦屋面 ———— 筒瓦
板瓦
勾頭瓦
滴水瓦

鈴鐺排山脊

各類常見瓦件

熊頭　熊背

瓦翅 ———— 板瓦
瓦翅 ———— 筒瓦
花勾頭瓦
勾頭瓦
滴水瓦

羅鍋瓦　折腰瓦　花勾頭瓦　勾頭瓦　花滴水瓦

挖土

含沙性的年久塘積泥，是做瓦的
好材料，窯匠選好了質地合適的
土，根據所要燒製的磚瓦數量計
算出用土量，再進行採挖。

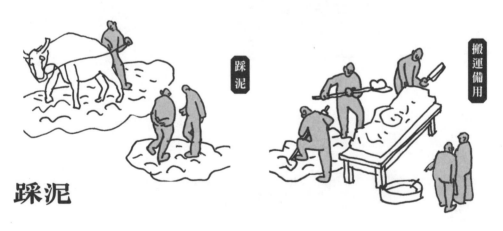

踩泥

搬運備用

踩泥

把泥放在一個池子裏，人趕著牛踩踏，一般需半天時
間，踩到泥均勻黏度合適則可。之後把泥膏從泥坑裏搬
運到瓦坊備用，並用麻袋包裹起來，每天都要在麻袋上
澆適量的水，防止其硬化。

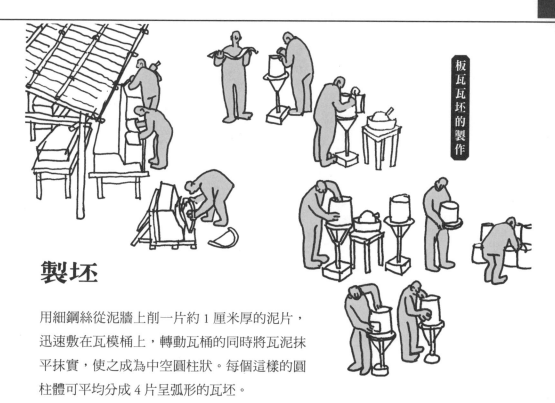

製坯

用細鋼絲從泥牆上削一片約 1 厘米厚的泥片，迅速敷在瓦模桶上，轉動瓦桶的同時將瓦泥抹平抹實，使之成為中空圓柱狀。每個這樣的圓柱體可平均分成 4 片呈弧形的瓦坯。

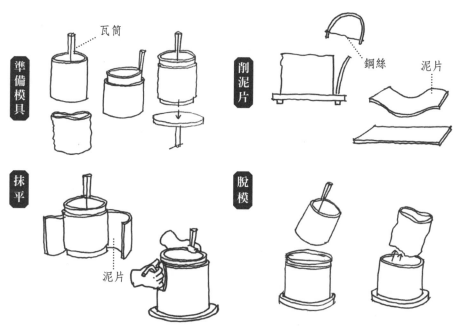

準備模具　　瓦筒

削泥片　　鋼絲　　泥片

抹平　　泥片

脫模

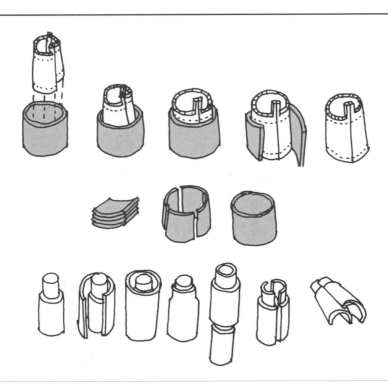

筒瓦瓦坯的製作

勾頭瓦瓦坯的製作

1. 準備模具　　2. 添泥

3. 脫模　　　　4. 修邊

5. 連接　　　　　　　　6. 完成

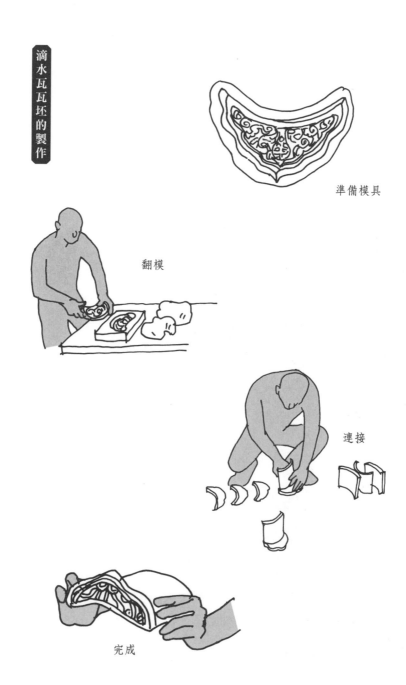

滴水瓦瓦坯的製作

準備模具

翻模

連接

完成

晾乾

待坯體稍乾後，把瓦桶收攏來，輕輕沿著瓦桶折線掰成一片片泥瓦，整齊地上下排列碼放，等完全風乾。這是最耗費時間的，天晴需要 10~20 天，若雨天則需要近兩個月。為了防雨，常用草簾子蓋好，一般在旱季、少雨季打造瓦坯。

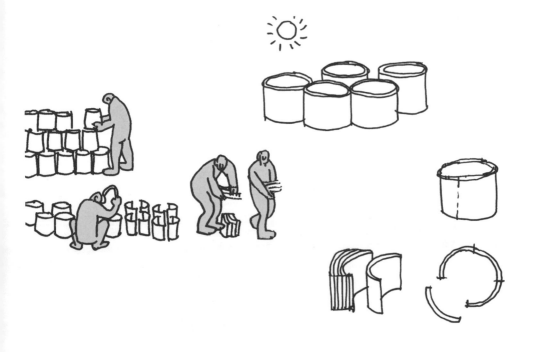

裝窯

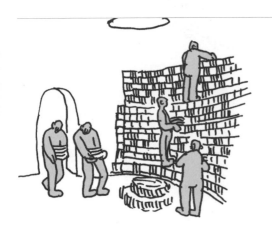

燒製瓦窯是古老圓形窯（主要是柴燃窯）。一般先把風乾的瓦坯一層層地堆碼，而且層與層之間、行與行之間都要留煙火道。最上面留一個井口大的煙口，周圍用泥土封死。

燒瓦

將瓦裝入窯。窯火連續燒 3~5 天，視瓦片數量的多少來決定時間的長短。燒瓦最重要的是把握好火候，時間太長、火太大容易將瓦燒壞，時間太短、火太小又燒不透。

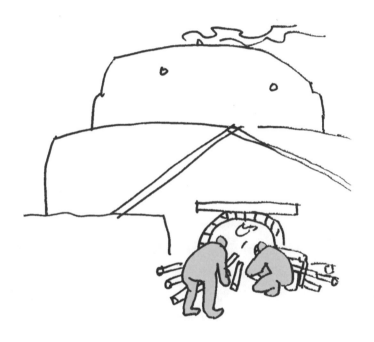

出窯

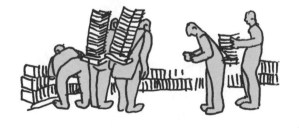

窯內完全冷卻後即可出窯。熄火後還要悶數天，期間要經常淋水進行洇窯，這樣是為了讓瓦變成青色，而且還有降溫的作用，如此才能燒出優質瓦片。

石材的加工手法有劈、截、鑿、扁光、打道、剌點、砸花錘、剁斧、鋸、磨光等，不同的建築形式或不同的使用部位，對石料表面有不同的加工要求。以哪種手法作為最後一道工序，就叫哪種作法，如以剁斧作法交活兒的，就叫"剁斧作法"，但剁斧後磨光的，應稱為"磨光作法"。

石材加工

劈

劈大塊石塊時先用鑿子鑿出若干楔窩，間距 8~12 厘米，窩深 4~5 厘米。楔窩與鐵楔需做到：下空，前、後空，左、右緊，這樣才能把石料擠開。然後在每個楔窩處安好楔子，再用大錘輪番擊打，第一次擊打時要輕，以後逐漸加重，直至劈開。上述方法叫"死楔"法。也可以只用一個楔子（蹦楔），從第一個楔窩開始用力敲打，要將楔子打蹦出來，然後再放到第二個楔窩裏，如此循環，直至將石料劈開。死楔法適用於容易斷裂和崩裂的石料。蹦楔法的力量大，速度快，適用於堅硬的石料（如花崗石）。如果石料較軟（如砂石）或有特殊要求，如劈成三角形或劈成薄石板時，常常先在石面上按形狀規格要求彈好線，然後沿著墨線將石料表面鑿出一道溝，叫作"挖溝"。石料的兩個側面也要"挖溝"，然後再下楔敲打，或用鑿子由一端逐漸向前"蹾"，第一遍用力要輕，以後逐漸加重，直至將石料蹾開。

截

把長形石料截去一段就叫作"截"。截取石料的方法有兩種。傳統方法是將剁斧對準石料上彈出的墨線放好，然後用大錘猛砸斧頂。沿著墨線逐漸推進，反覆進行，直至將石料截斷。由於剁斧的"刃"是平的，石料上又沒有挖出溝道，所以不會對石料造成內傷。但這種方法對少數石料無法奏效。近代也有使用下述方法的：先用鏨子沿著石料上的墨線打出溝道，然後用剁子和大錘沿著溝道依次用力敲擊，直至將石料截斷。這種方法效率較高，但據說會對一些石料造成內傷。

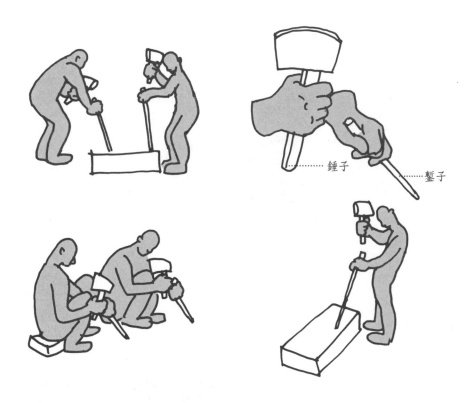

錘子 鏨子

用錘子和鏨子將多餘的部分打掉即為"鏨"。

特指對荒料鏨打時可叫"打荒"。特指對底部鏨打時可叫"打大底"。

用於石料表面加工時，有時可按工序直接叫"打糙"或"見細"。

鏨

扁光

用錘子和扁子將石料表面打平剔光就叫"扁光"。經扁光的石料，表面平整光順，沒有斧跡鑿痕。

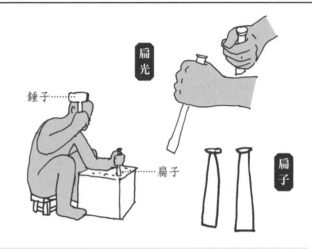

打道

"打道"是指用錘子和鑿子在基本鑿平的石面上打出平順、深淺均勻的溝道，可分為打糙道和打細道。打糙道又叫"創道"，打很寬的道叫"打瓦壟"，打細道又叫"刷道"。打糙道一般是為了找平，打細道是為了美觀或進一步找平。

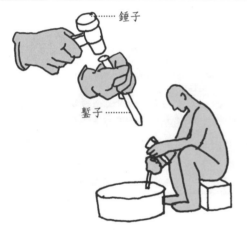

刺點

"刺點"是鑿的一種手法，操作時鑿子應立直。刺點鑿法適用於花崗石等堅硬石料，漢白玉等軟石料及需磨光的石料均不適於刺點，以免留下鑿影。

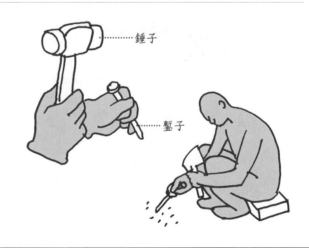

砸花錘

在剌點或打糙道的基礎上，用花錘在石面上錘打，使石面更加平整。需磨光的石料不宜砸花錘，以免留下"印影"。

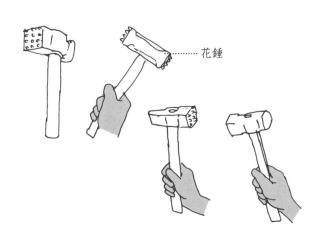

花錘

剁斧又叫"占斧"。用斧子（硬石料可用哈子）剁打石面。剁斧的遍數應為 2~3 遍，兩遍斧交活為糙活，三遍斧為細活。第一遍斧主要目的是找平，第三遍斧既可作為最後一遍工序，也可為打細道或磨光做準備。石料表面以剁斧為最後工序的，最後一遍斧應輕細、直順、匀密。使用哈子雖比斧子省力，但不宜在第三遍時使用，也不宜用於軟石料。

剁斧

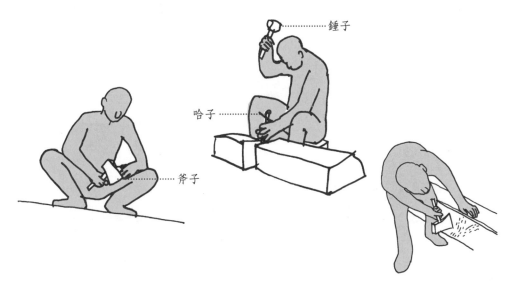

錘子

哈子

斧子

鋸

用鋸和"寶砂"（金剛砂）將石料鋸開，這種方法適用於製作薄石板。

用磨頭（一般為砂輪、油石或硬石）沾水，可將石面磨光。磨時要分幾次磨，開始時用粗糙的磨頭（如砂輪），最後用細磨頭（如油石、細石）。磨光後可做擦酸和打蠟處理。根據石料表面磨光程度的不同，可分為"水光"和"旱光"。"水光"指光潔度較高，"旱光"指光潔度要求不太高，即現代所稱的"啞光"。

磨光

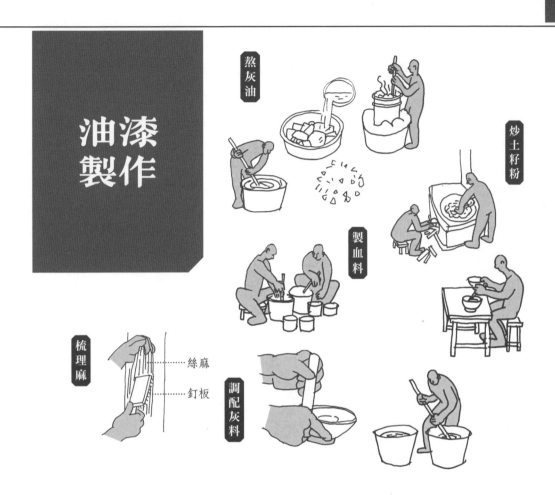

油漆製作

熬灰油

炒土籽粉

製血料

梳理麻

絲麻
釘板

調配灰料

古建築油漆常用材料包括油漆塗料、地仗材料以及其他材料。油漆塗料包括光油、大漆等。地仗材料又包括白麵、血料、磚灰、油灰、生油、石灰、線麻和夏布。其他材料有棉花、石膏粉和蠟等。其中，部分地仗材料、地仗灰和顏料光油需要預加工。地仗材料的預加工包括熬灰油、熬光油、製血料、打滿和梳理麻。如熬灰油，需要進行炒土籽粉和章丹、加油熬煉、試油等過程；熬光油，是由有經驗的技工按照一定的方法製成的；製血料，血料係由生血製成的材料，必須經加工以後才能使用；打滿，"滿" 用白麵、石灰水、灰油調成，調製滿的過程稱打滿。古建地仗灰包括中灰、細灰、粗灰等灰料，這些灰料係由以磚灰、滿、血料等材料共同調和而成。顏料光油的配製是由顏料與光油調製而成。如洋綠油，是由光油和洋綠調成；章丹油，由光油與章丹調配而成。

彩畫顏料

古建築彩畫顏料主要指繪製彩畫所用的顏料，一部分是圖案部分大量使用的顏料，一部分是繪畫部分大量使用的顏料。對於用量大的色，彩畫行業界稱為"大色"，用量少的稱為"小色"。

大色全是礦物顏料，小色有礦物顏料，也有植物顏料和其他化學顏料。礦物顏料多由天然礦石研磨而成，比如赭石（又名土朱），係天然赤鐵礦，因產品多呈塊狀，故稱赭石，多產自山西代縣，有"代赭石"之名，傳統彩畫作小色用，隨用隨研。又如丹砂（又名朱砂），有紅色和黑色兩種晶體。存在於自然界中呈紅褐色，叫作辰砂，亦名丹砂或者朱砂，因產於湖南辰州質最佳，故稱辰砂。大者成塊，小者成六角形的結晶體。彩畫中作小色用，使用時研細。植物顏料由天然花汁、花葉、樹脂等加工製造而成，如花青，由靛藍加工而成，顏色深豔，沉穩凝重；胭脂（又名燕脂），紅色顏料之一，古代製胭脂之方，以紫鉚染綿者為最好，以紅花葉、山榴花汁製造次之，前者彩畫作小色用；藤黃，為常綠小喬木，分佈於印度、泰國等地，樹皮被刺後滲出黃色樹脂，名曰藤黃，有毒，可以用水直接調和使用。

彩畫中所用的大色均用單一顏料加膠調配。小色都是用已調好的大色加已調好的白色配製。彩畫的膠多為骨膠，骨膠及用骨膠所調製的顏料不可一次調製過量，避免顏料變質。此外，彩畫還包括調配彩畫顏料所用的各種性能的膠及礬、大白粉、光油、紙張等其他材料。常用膠料有動物膠和植物膠，傳統以動物膠為主。彩畫中，很多的顏料含有毒性，因此在加工過程中需要注意做好防護措施。

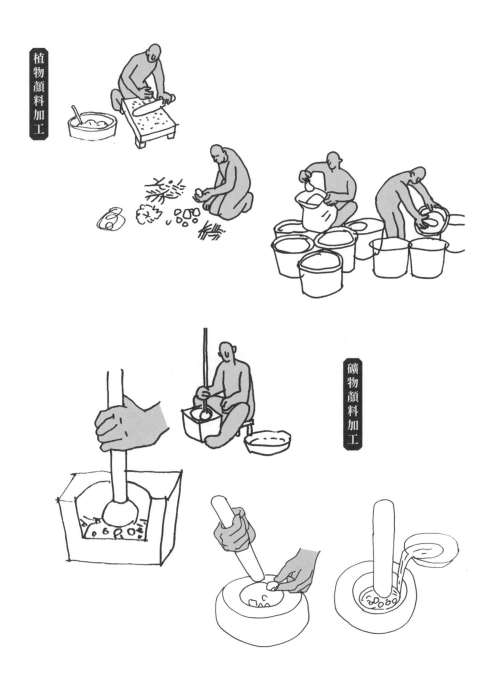

植物顏料加工

礦物顏料加工

營建工具

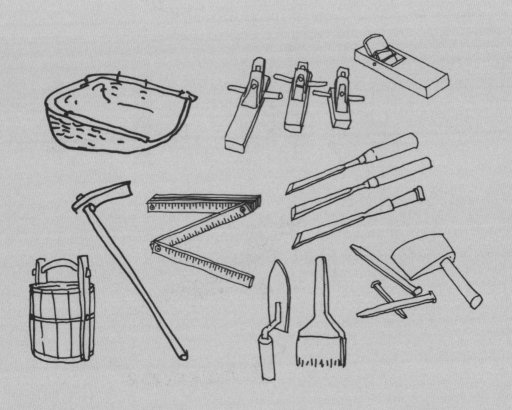

木作工具

刨刀
刨頭 蓋鐵

耳

底面　刨尾

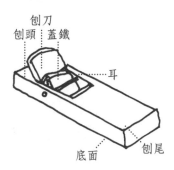

刨刀寬

耳

實際刨削寬度

刃槽 壓桿

返屑口

刨堂前坡　刨口

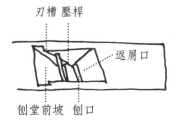

刨子

刨子是木工最重要、最基本的工具之一，它的作用是對不同類型的毛料進行刨削，使其具有一定尺寸、形狀和光潔的表面。刨子分為平刨、槽刨、線刨、圓刨、邊刨等。

平刨

平刨是使用最廣泛的一種刨子,用於刨削木料表面,使其具有一定光潔度和平直度。平刨按其刨削方式分兩種:一種是平推刨,向前推時進行刨削;另一種是平拉刨,向後拉時進行刨削。

根據刨削工序和刨削質量的要求,平推刨常見有長平刨、中平刨、短平刨等,一般短刨用於刨削木料的粗糙面,長刨用於刨削粗刨後木料的找平、找直,使加工木料達到要求。

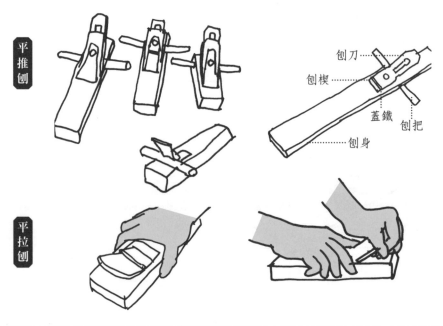

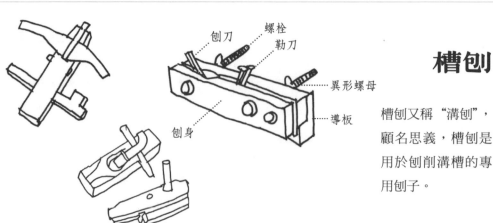

槽刨

槽刨又稱"溝刨",顧名思義,槽刨是用於刨削溝槽的專用刨子。

圓刓

圓刓是用於刓削曲面或圓柱面的專用刓，刓刀和刓身底部均呈圓凹形和圓凸形。

凹圓刓

凸圓刓

線刓

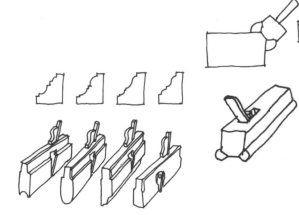

線刓是用來刓削具有一定曲線形狀和棱角線條的專用刓，線刓形狀種類繁多。線刓刓刀的刃口是成型的，其刃口形狀取決於產品曲面形狀的要求。

回頭刓

回頭刓又稱板刓、平槽刓，常用於直線條修整和串帶扒槽。

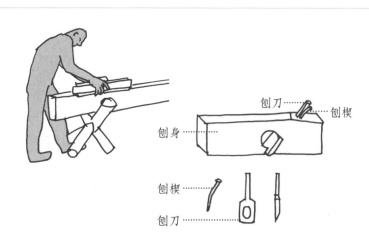

刓身

刓刀
刓楔

刓楔

刓刀

錛

　“錛”是一種削平木料的加工工具，分為大錛和小錛。大錛用來砍平比較大的木材，柄較長，使用的時候需雙手握住錛柄。小錛的柄則比較短，用來砍平小木件。

完成鋸割操作的主要工具是鋸，它的作用是把木材鋸割成長度、寬度和厚度符合要求的坯料，以及榫的鋸制等。鋸的工作量是比較大的，是木工工具中的重要工具之一。依其結構的不同，可分為框鋸、側鋸、雞尾鋸、橫鋸、鋼絲鋸等。

鋸

框鋸

框鋸又稱架鋸、拐鋸，是木工操作的主要解木工具。框鋸的大小是根據鋸條長短來定的。框鋸的用途不同，鋸齒的齒距也隨之不同。長鋸條齒距較大，用於鋸割較大的木料，適於兩人操作，鋸割效率較高；短鋸條齒距較小，用於順鋸和截鋸。框鋸按照其鋸條長度和齒距不同，分為粗鋸、中鋸、細鋸、曲線鋸等。

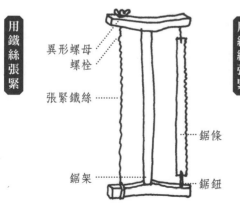

用鐵絲張緊

異形螺母
螺栓
張緊鐵絲
鋸架
鋸條
鋸鈕

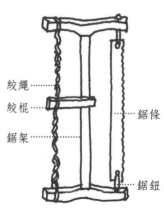

用絞繩張緊

絞繩
絞棍
鋸架
鋸條
鋸鈕

雞尾鋸

雞尾鋸又稱開孔鋸、狹手鋸、線鋸，由鋸板和鋸把組成，鋸板窄而且長，前端呈尖形。雞尾鋸主要用於鋸割曲線工件和工件開孔。

橫鋸

橫鋸又稱快馬鋸，有縱割鋸和橫割鋸之分，用來縱鋸或橫截原木和板材。

臥式鋸剖原木

立式鋸剖原木

側鋸

側鋸又稱割槽鋸、摟鋸，是在木板上鋸割槽溝的專用鋸，用於鋸割燕尾榫槽和榫結合處的縫隙。

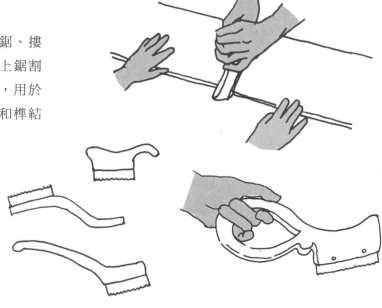

鋼絲鋸

鋼絲鋸又稱弓鋸，因其形狀像弓一樣而得名。鋼絲鋸的用途與曲線鋸、雞尾鋸基本相同，但相比它們更靈活、更細巧。鋼絲鋸用來鋸割較薄板材的曲線圖案和各種細小彎曲的木製品零件；用雞尾鋸難以鋸割的弧形圖案，也常用鋼絲鋸鋸割。

鑿

鑿、鏟、錐、鑽是常用的
穿剔工具。鑿用於鑿榫孔
和剔槽，常用斧子或錘子
等捶打。鑿的形式很多，
常見的有平鑿、圓鑿、斜
鑿等。

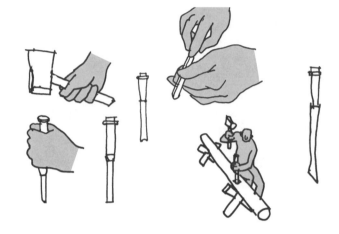

平鑿

平鑿又稱板鑿，鑿
刃平整，用來鑿方
孔。其規格以刃寬為
準，常見鑿刃寬度有
1分、3分、4分、
5分、6分和7分等
多種。

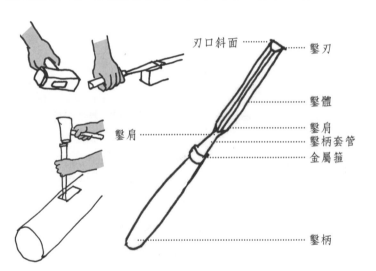

刃口斜面 ········· ······ 鑿刃

鑿體

鑿肩
鑿柄套管
金屬箍

鑿肩 ········

鑿柄

圓鑿

圓鑿有內圓鑿和外圓鑿兩種，鑿刃呈圓弧形，用來鑿圓孔或圓弧形狀。

斜鑿

斜鑿的鑿刃是傾斜的，用來倒棱或剔槽。

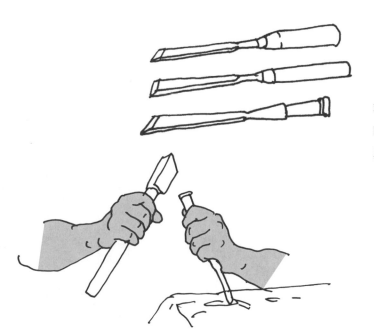

鏟

鏟和鑿是同一類型的工具，鏟稍薄於鑿，多用來雕刻和鏟削，因此要求輕便鋒利。鏟的規格不同，形狀各異。刃口有直刃、圓刃和斜刃等，用途也各不相同。

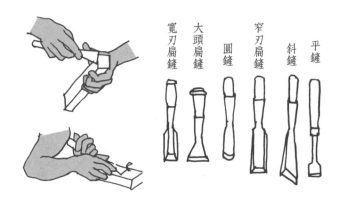

寬刃扁鏟　大頭扁鏟　圓鏟　窄刃扁鏟　斜鏟　平鏟

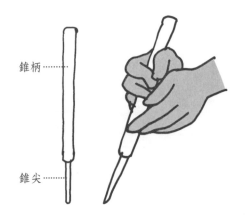

錐柄

錐尖

手錐

手錐又叫搓鑽，由錐柄和錐尖組成，用來鑽孔。

拉鑽

拉鑽因皮條轉動鑽杆，因此又名皮條鑽或牽鑽。拉鑽是一種傳統的鑽孔工具，由搓鑽演變而來。

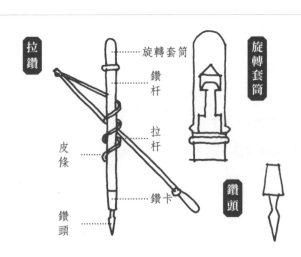

拉鑽

旋轉套筒
鑽杆
拉杆
皮條
鑽卡
鑽頭

旋轉套筒

鑽頭

手壓鑽

手壓鑽是一種鑽削較小孔眼的手鑽，因用鑽陀的慣性使鑽杆旋轉，因此又名陀螺鑽。

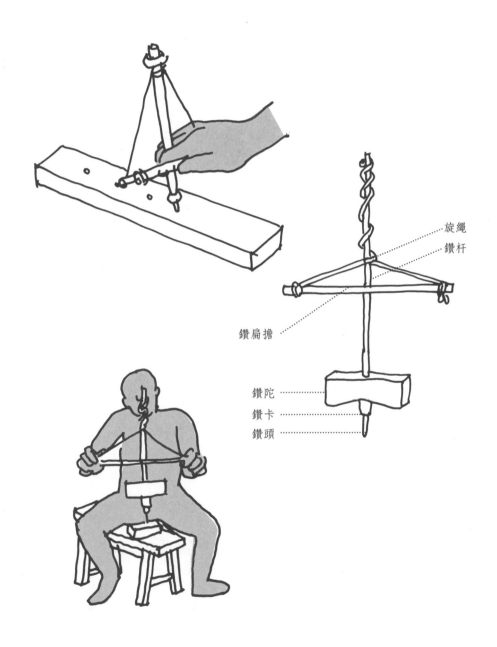

旋繩

鑽杆

鑽扁擔

鑽陀

鑽卡

鑽頭

直角尺

直角尺又稱畫線尺、曲尺、拐尺或方尺，是木工常用工具之一，主要用來畫垂直線和平行線，測量構件相鄰兩個面是否成直角，檢查組裝後的部件是否垂直。尺和線墜、墨斗、墨匙、線勒子都是測量及畫線的工具。

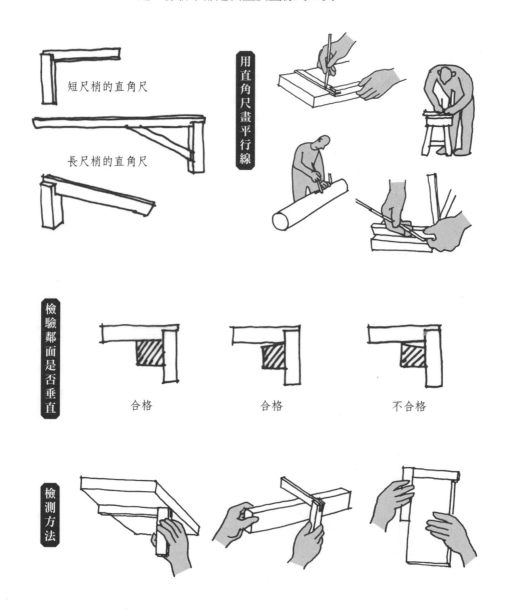

短尺梢的直角尺

長尺梢的直角尺

用直角尺畫平行線

檢驗鄰面是否垂直

合格　　　　　合格　　　　　不合格

檢測方法

活動角尺

活動角尺又稱活尺，主要用來畫任意角度的斜線和測量角度。

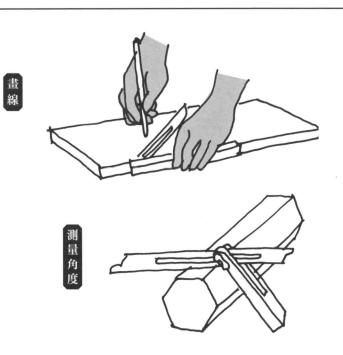

畫線

測量角度

三角尺

"三角尺"有的為等邊直角三角形，兩邊夾角為 45°，有的三角尺三個內角分別為 90°、60° 和 30°。

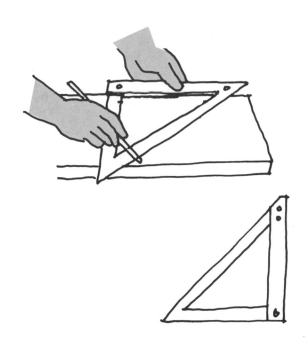

五尺

"五尺"長約五尺，多為木製，兩端各有外凸的小方塊，防止五尺桿磨損。近世木工也有用折尺代替五尺的。折尺有四折、六折和八折三種，多為木製，也有用鋼製的。在浙江中西部有六尺，用於斷料，同時又是挑工具的扁擔。五尺常用於丈量地基、量畫木料的大尺度墨線。

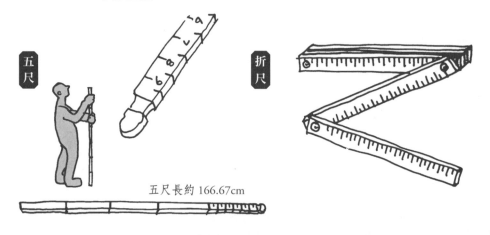

五尺

折尺

五尺長約 166.67cm

水平尺又稱水準儀，有金屬製和木製兩種。水平尺結構比較簡單，尺的中部和端部各裝有橫豎水準管（玻璃管），管內注有一定容積的酒精，留有氣泡，水準管中央有刻度線。檢查水平時，把水平尺置於被測工件的上面，觀察水平尺橫向水準管中氣泡的靜止位置。當氣泡位居水準管中央時，將水平尺調轉 180°，如果氣泡仍靜止於水準管的中央位置，則說明被測工件表面是水平的。檢查垂直面的方法與檢查水平面的相同。

水平尺

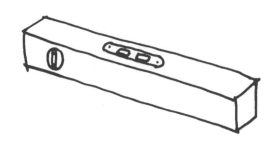

線墜

線墜主要用於測量垂直度。用金屬製作一個小正圓錐體，錐底中心有一帶孔螺栓，繫一根細線繩，便構成了一個線墜。檢測時，持細繩的手高於眼眉，使線墜自然下垂，閉上一隻眼睛，用另一隻眼睛觀測被測對象是否與線墜的直線在同一平面內，當被測對象與線墜的細繩在同一平面內時，說明被測對象是垂直的。吊看時，視點與被測對象之間的距離一般為其高度的 0.5~1.5 倍，具體視實際情況確定。

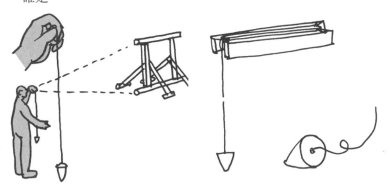

"墨斗" 是畫長線的專用工具。用墨斗畫線時，首先在需要畫線的木料兩端，根據要求的尺寸，標出彈線的記號。將墨斗盒加足墨汁，使墨線吸墨。然後將定針扎在木料一端的標記上，拉出墨線牽直拉緊在需要的位置，再提起中段彈下即可。為了方便，有的將定針用較重的材料代替，這樣在使用時當重垂用。

墨斗

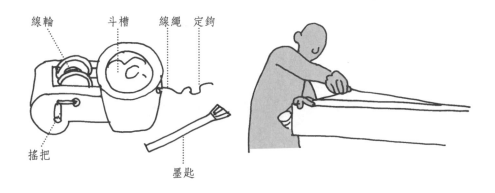

線輪　斗槽　線繩　定鉤

搖把

墨匙

墨匙

墨匙又稱竹筆，是墨斗的附具，一種最古老的畫線工具。使用時用墨匙沾取墨斗裏的墨汁，配合角尺等在木料上畫線。

線勒子

線勒子又稱料勒子、勒線器，適用於在較窄工件上劃平行線。線勒子分單線勒子和雙線勒子。單線勒子主要用於勒劃工件寬度和厚度上的平行線，不但速度快，而且尺寸準；雙線勒子用於勒劃鑿眼寬度和榫頭的厚度。常見的還有在硬木板上垂直釘圓釘，釘帽四周磨薄形成刀刃的簡易線勒子。

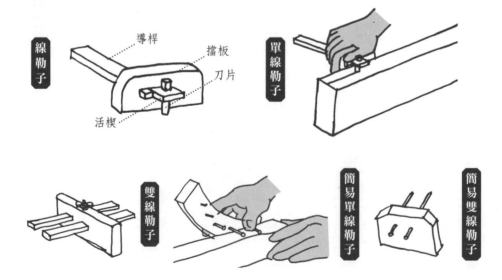

線勒子　導桿　擋板　刀片　活楔

單線勒子

雙線勒子　簡易單線勒子　簡易雙線勒子

斧子

除以上工具之外，還有斧、錘、鉋等輔助工具。斧子是木工操作中不可缺少的砍削工具，它雖然結構簡單，但是用途極廣，不但用於砍劈木料，而且用於敲擊、鑿孔眼和組裝木製品等。

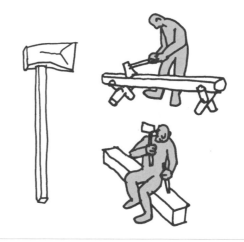

錘子

常用的錘子有羊角錘、扁錘和平頭錘等。

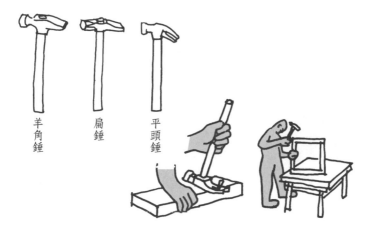

羊角錘　扁錘　平頭錘

鉋子

木鉋用來鉋削或修整木製品的孔眼、凹槽或不規則表面，按鉋齒的粗細分為粗鉋和細鉋；按形狀分為圓鉋、平鉋和扁鉋。

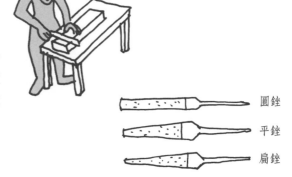

圓鉋

平鉋

扁鉋

勒刀

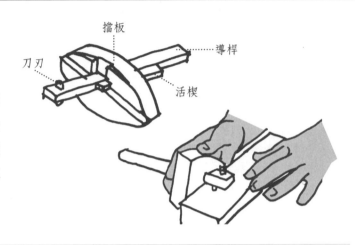

擋板

導桿

刀刃

活楔

勒刀由擋板、導桿、刀刃和活楔等組成，勒刀用於裁割較薄的木板或縱向裁割紋理較直、材質較軟工件的裁口。

刮刀

刮刀也叫刮子、刮皮刀等。使用時由前向後拉動刮削柱料表面，常用於木料去皮。

木馬

木馬是由三段圓木拼裝而成的架子，用來搭放木料，一般成對使用。

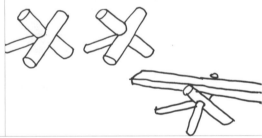

夾剪

夾剪是釘在木工操作台上用來固定木料的工具，使木料在被推刨受力時穩定不移位。

油擦

油擦也叫油抹子、油筒，用來維護工具，防止工具木料開裂。一般於筒狀木料或竹筒或牛角內裝適量油，筒口用布料裹緊塞實，使用時將油擦倒置擦拭工具。

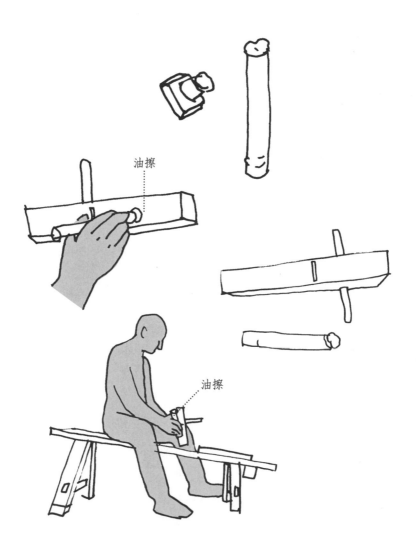

油擦

油擦

泥水作工具

瓦刀

瓦刀由薄鐵板製成，呈刀狀，是砍削磚瓦、塗抹泥灰的工具，也用於鋪設或修補屋面時的瓦壟和裏壟的趕軋。

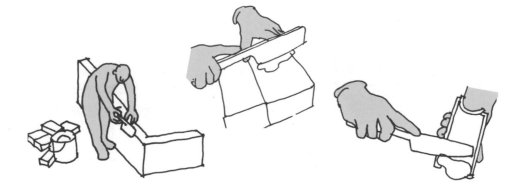

抹子

抹子用於牆面抹灰、屋頂苫背、筒瓦裏壟，但不用於夾壟。古代的抹子比現代抹灰用的抹子小，前端更加窄尖。由於比現代的抹子多一個連接點，所以又叫"雙爪抹子"。

鴨嘴

"鴨嘴" 是一種小型的尖嘴抹子，抹灰工具之一，用於勾抹普通抹子不便操作的狹小處，也用於堆抹花飾。

灰板

木製的抹灰工具之一。前端用於盛放灰漿，後尾帶柄，便於手執，是抹灰時的托灰工具。

皮錘

由木手柄和錘頭組成，用於將磚躓平、躓實。

躓錘

磚墁地的工具，用於將磚躓平、躓實。使用時以木棍在磚面上的連續戳動將磚找平找實。近代多用皮錘代替。

木寶劍

木寶劍又叫木劍,由短而薄的木板或竹片製成,用於墁地時磚棱的掛灰,一般修成便於手執的劍把狀,故稱"木寶劍"。

木寶劍

斧子是磚加工的主要工具,用於磚表面的鏟平以及砍去側面多餘的部分。斧子由斧棍和刃子組成。斧棍中間開有"關口",可揳刃子。刃子呈長方形,兩頭為刃鋒。兩旁用鐵卡子卡住後放入斧棍的關口內。兩邊再加墊料(舊時多用布鞋底)塞緊即可使用。

斧子

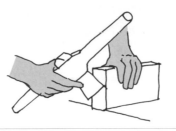
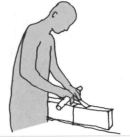

扁子

磚加工工具。用短而寬的扁鐵製成,前端磨出鋒刃。使用時以木敲手敲擊扁子,用來打掉磚上多餘的部分。

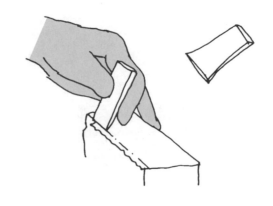

木敲手

磚加工工具，指便於手執的短枋木。作用與錘子相同，但比鐵錘輕便，敲擊的力量輕柔。材料多用硬雜木，以棗木的較好，使用時以木敲手敲擊扁子，剔鑿磚料。

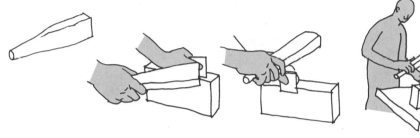

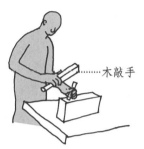

木敲手

平尺板

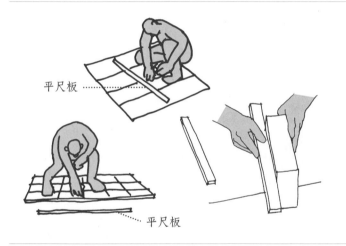

平尺板

平尺板

用薄木板製成，小面要求平直。短平尺用於砍磚的畫直線、檢查磚棱的平直等。長平尺叫平尺板，用於砌牆、墁地時檢查磚的平整度，以及抹灰時的找平、抹角。

方尺

木製的直角拐尺，用於磚加工時直角畫線和檢查，也用於抹灰及其他需用方尺找方的工作。

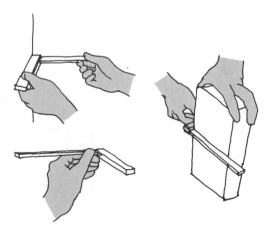

包灰尺

磚加工工具之一。與方尺
形態類似，但是角度略小
於 90°，砍磚時用於度
量磚的包灰口是否符合
要求。

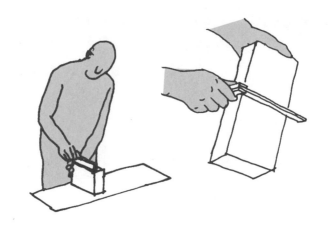

制子

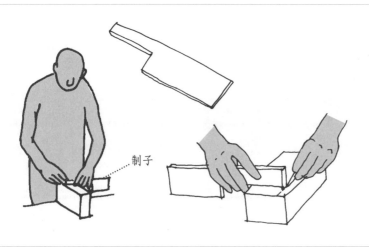

制子

度量工具，多用於
製作小木片。制子
往往比尺子要簡
便，也不容易出錯。

磨頭

"磨頭" 用於砍磚或砌乾
擺牆時的磨磚等。糙磚、
砂輪或油石都可做磨頭。

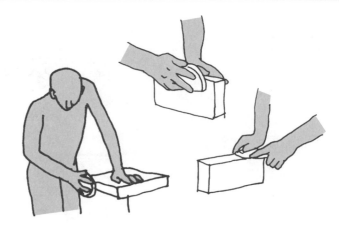

製瓦工具

用於修整或切割泥坯。 **鋼絲弓**

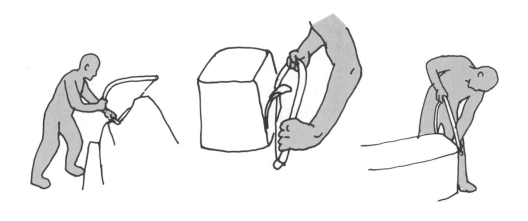

拉樸 用來拉削泥片。

拉樸

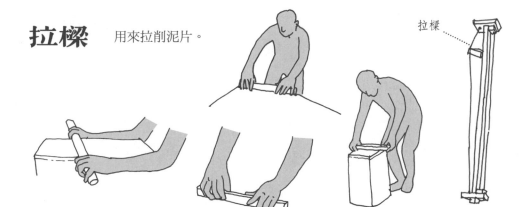

瓦筒子

也叫瓦骨子，由數十支長約 30 厘米弧勢漸變的實木細條或竹條內串而成，展之為一梯形平面，合之為一個上口小、下口大的圓柱，其間兩端各有一支稍微粗壯的木條組成手柄。瓦模的四周還釘上三四根"瓦子筋"，用來劃分瓦坯。

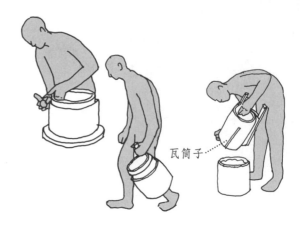

瓦筒子

瓦模具

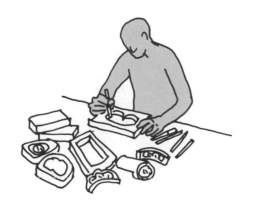

製作勾頭瓦、花邊瓦、滴水瓦等具有裝飾性的瓦件時，需要用到模具翻製瓦坯部件。

滴水瓦模具

筒瓦瓦當模具

筒瓦瓦當模具

滴水瓦模具

花邊瓦模具

瓦衣

瓦衣也叫瓦布，瓦模外套瓦布，為防止瓦坯和瓦模粘連。

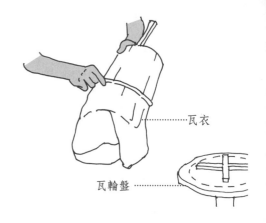

瓦衣

瓦輪盤

瓦輪盤

瓦輪盤的核心由幾根實木構成，中間有轉柱，底部配有滑輪。

彎盤

彎盤用於拍實、抹平坯泥。

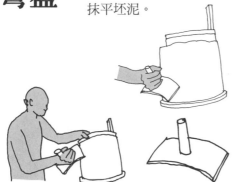

斗板

斗板用於刮平坯料表面。

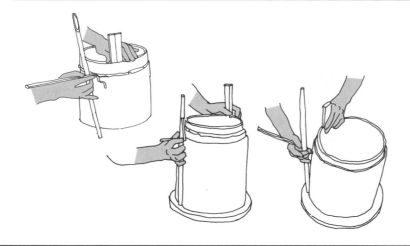

摺籤

摺籤的作用是把超過瓦長度的泥坯料劃齊。

製磚工具

鐵齒耙

用於推扒泥土。

鋤

用於挖掘、翻土、碎土等。

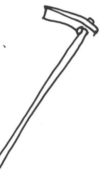

鏟

用於鏟運泥土。

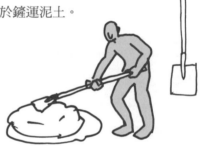

平耙

用於平整場地、推攏沙土等。

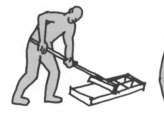

扁擔及水桶

用於挑運水來洇濕土壤。

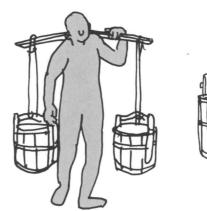

泥弓

不同大小的泥弓 2~3
把，大泥弓用於切割
泥塊，小泥弓用於修
平磚坯。

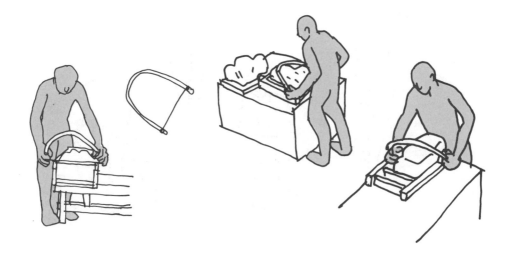

磚母

對於製磚的模具，各地的稱呼也不盡相同，有磚斗、磚模、磚殼、磚架等。製作磚母的木材要求很高，最基本的有：耐潮，濕水浸而不變形。磚母製作時，不能簡單按照磚的尺寸來定，一定要將泥料的收縮率計算在內。磚母分單母、雙母、三母，多的可製成四母、五母，這要根據磚的不同規格和製磚人的體力來定。

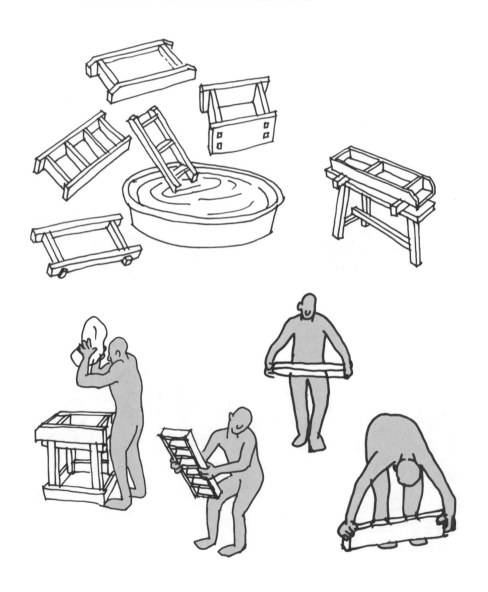

泥磚墊板

墊於脫模的磚坯下，
方便堆放搬運。

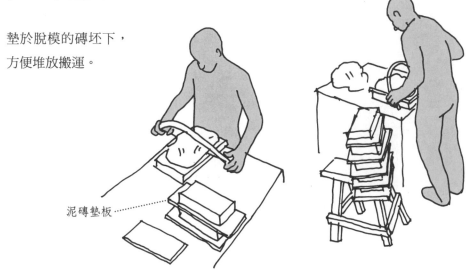

泥磚墊板⋯⋯⋯

壓板

用於修整磚坯。

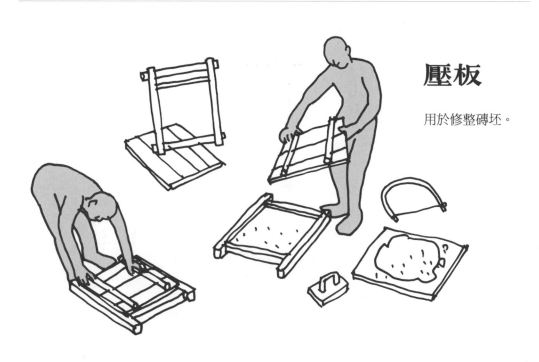

土作工具

夯　夯是土作夯築的主要工具。根據夯的形狀和夯底寬度，夯可分為大夯、小夯和燕別翅。製作夯的木材一般為榆木。可由一人或二人執夯操作。

硪

硪是土作夯築的主要工具之一。硪為熟鐵製品,也可用石製品。按重量可分為 8 人硪、16 人硪和 24 人硪等。

拐子

用於打拐眼。

摟耙

用於鋪設灰土時的找平或落水時將水推散。

版築牆模具

也稱打牆牆架、牆板等。一般用兩塊側板和一塊端板組成，另外一端加活動卡具。

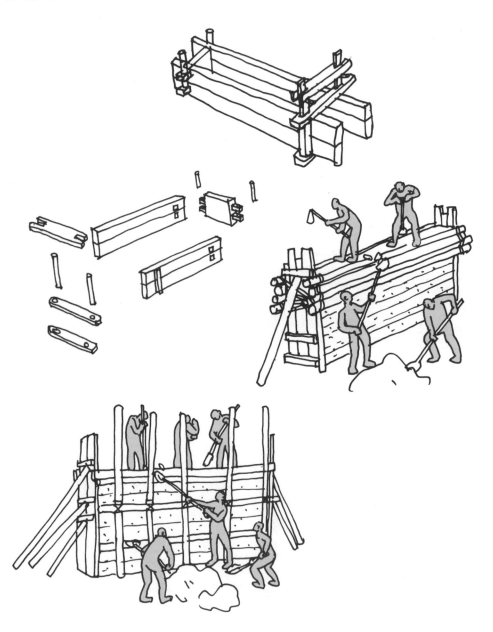

夯杵

夯杵也稱舂杵棍，約與人等高，用重實而不易開裂的木料製成。

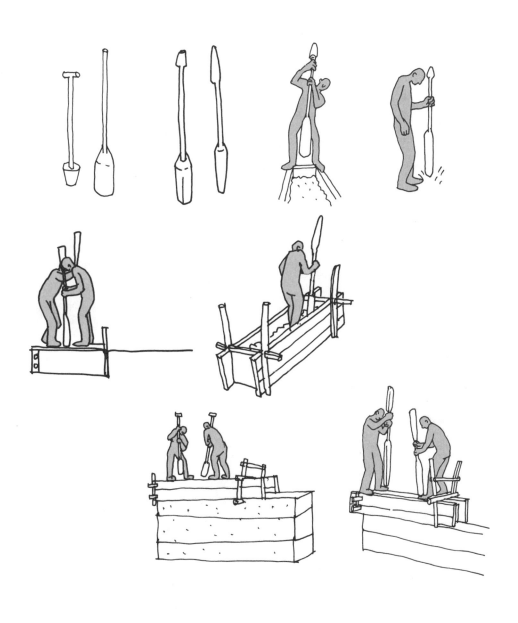

大拍板

大拍板長約 1 米，
用於重拍拆模後的
毛牆兩面，使牆面
表皮硬實。

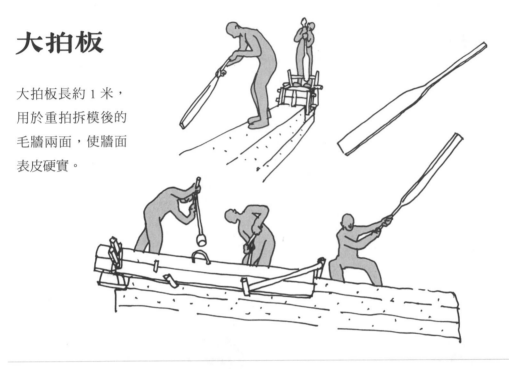

小拍板

小拍板長約 20~30
厘米，用於補牆或
修光牆面。

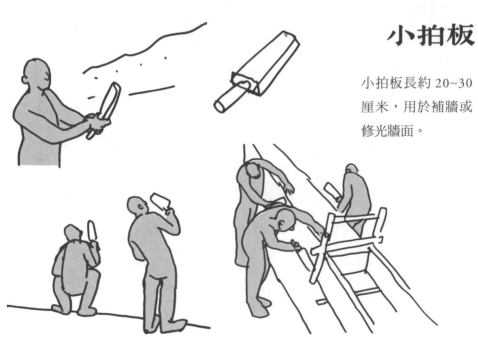

撮箕

用於運送土料。

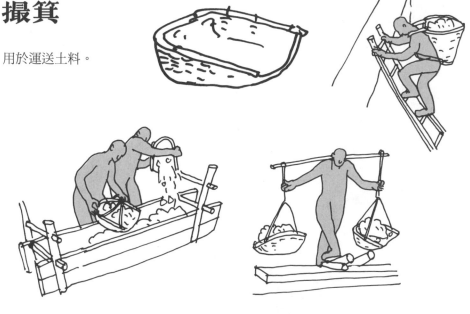

鏟、鋤、耙

鏟、鋤、耙用於挖掘、鏟運、推扒泥料。

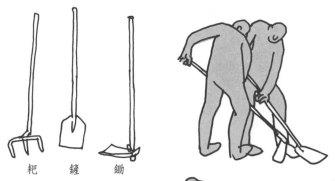

耙　鏟　鋤

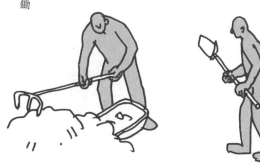

石作工具

鑿子

鑿子是打荒料和打糙的主要工具。

剁子

用於截取石料的鑿子。

楔子

主要用於劈開石料。

扁子

又叫卡扁或扁鑿，
用於石料齊邊或雕
刻時的扁光。

刀子

用於雕刻花紋。

撬棍

插入石塊的縫隙中，
用力將撬棍向下壓，
將石塊撬起。

錘子

用於打擊鑿子或扁子等，可分為普通錘子、大錘、花錘、雙面錘和兩用錘。大錘用於開採石料。花錘的錘頂帶有網格狀尖棱，主要用於敲打不平的石料，使其平整（砸花錘）。雙面錘一面是花錘，一面是普通錘。兩用錘一面是普通錘，一面可安刃子，因此兩用錘既可以當錘子用，也可當斧子用。

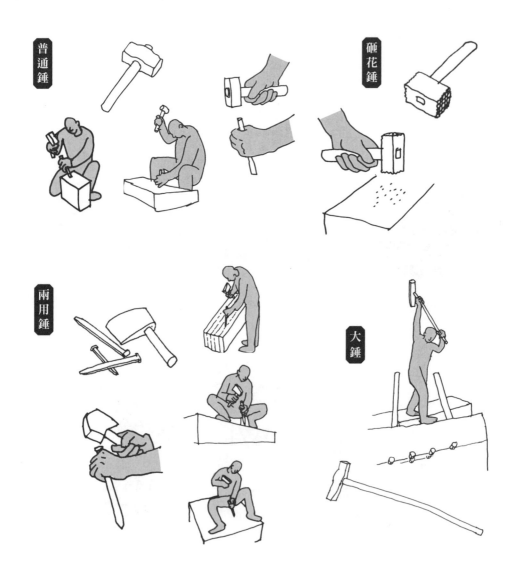

普通錘

砸花錘

兩用錘

大錘

油漆彩畫工具

手皮子

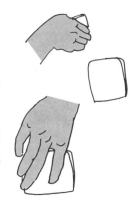

用於上油灰、抹灰；傳統用牛皮，現用橡膠材料。皮子分硬、軟兩種，硬皮子用於踏灰、開漿；軟皮子用於溜細灰、拈膩子，分大、中、小不同規格。

小鐵板

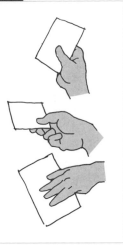

用於上油灰、抹灰。

刷子

用於刷漿。

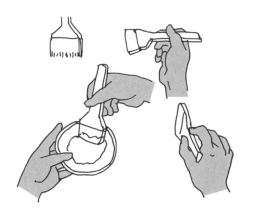

布撣子

用擦布和木柄綁紮而成，用於抽撣操作面的灰塵。

釘板

梳麻時用的鐵釘刷子，又稱釘板。地仗工藝中所用線麻原料有丈餘長，麻縷粗硬，皮子、麻根又混雜其中，不能直接使用，需先將麻適當截短，截成長段，再將麻擰成捲、按實，用斧剁即可，然後將麻掛起用釘板分梳，去掉皮、梗、雜質，並使麻經細軟、直順。

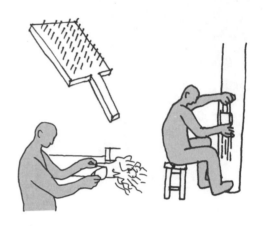

麻軋子

由棗木或槐木製成，用於披麻。

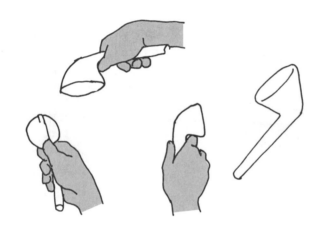

麻秧板

竹板製成，披麻時用於壓秧角浮麻，常與麻軋子配合使用。

板子

在操作地仗工藝過
程中用板子將抹灰
的地方刮平直，過
厚的灰收下。

撓子

鋼板製成，用於撓
舊地仗。

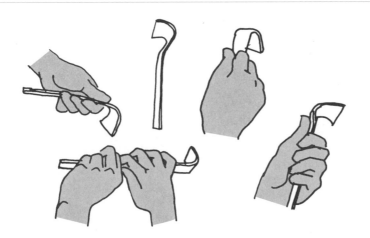

小斧子

用於斬砍舊地仗。

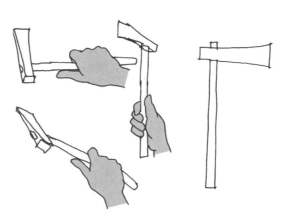

扁鏟

用於鏟除舊地仗。

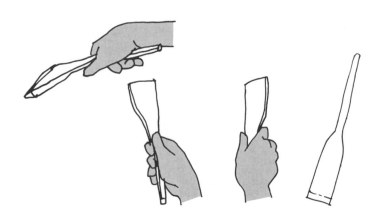

呈船槳形，用於攪拌油灰。

調灰耙

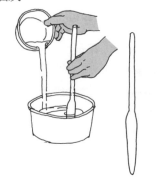

竹板挖磨而成，木板稱金撐子，夾子不用時撐子在中間，用於貼金。

金夾子

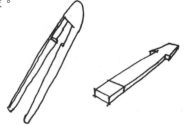

線軋子

由鐵皮折成，傳統作法用竹片挖成，是地仗施工中用來軋各種線型的模具。

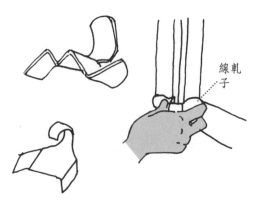

線軋子

磨頭

用於磨灰面。

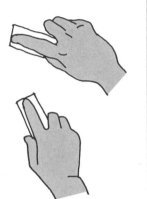

小掃帚

用於清掃灰面。

磨頭

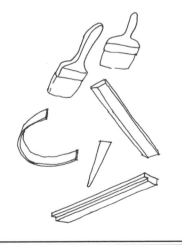

尺、筆、刷

尺、筆、刷均為常見彩畫工具。

瀝粉器

瀝粉器是製造凸起的線條用的專用的工具，是錐形的管子。

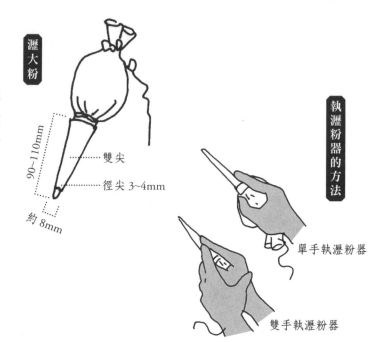

瀝大粉

90~110mm
雙尖
徑尖 3~4mm
約 8mm

執瀝粉器的方法

單手執瀝粉器

雙手執瀝粉器

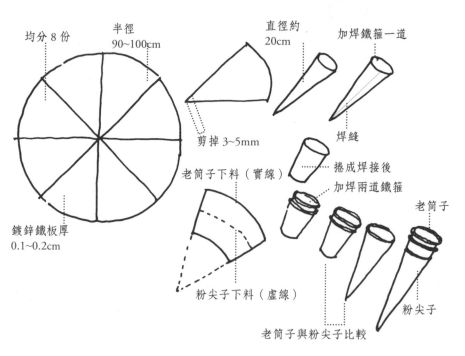

均分 8 份
半徑 90~100cm
直徑約 20cm
加焊鐵箍一道
剪掉 3~5mm
焊縫
鍍鋅鐵板厚 0.1~0.2cm
捲成焊接後
加焊兩道鐵箍
老筒子下料（實線）
老筒子
粉尖子下料（虛線）
老筒子與粉尖子比較
粉尖子

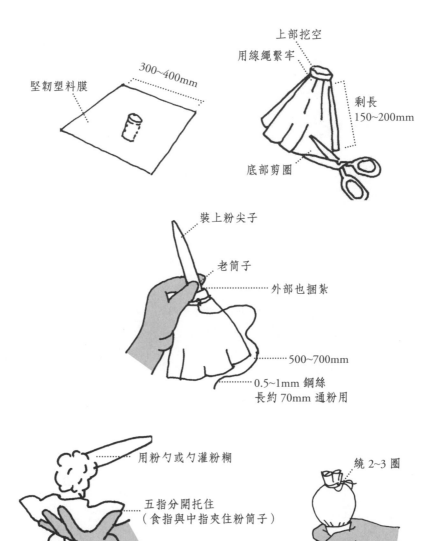

堅韌塑料膜

300~400mm

上部挖空

用線繩繫牢

剩長
150~200mm

底部剪圈

裝上粉尖子

老筒子

外部也捆紮

500~700mm

0.5~1mm 鋼絲
長約 70mm 通粉用

用粉勺或勺灌粉糊

五指分開托住
（食指與中指夾住粉筒子）

灌粉糊時尖部須堵上

繞 2~3 圈

第四章

中國傳統村落民居的

營建工藝・造屋篇

屋基工藝

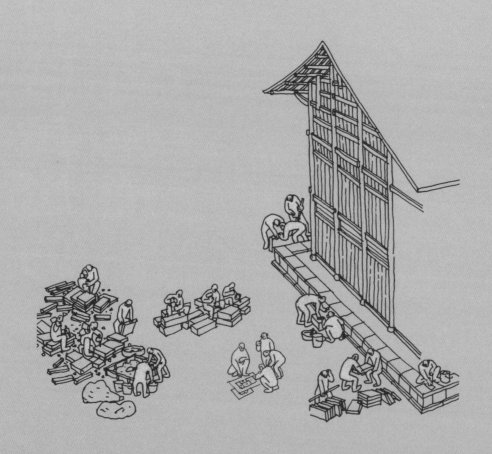

地基

地基指建築物基礎以下的部分，包括承受全部建築物重量的土層或岩石。古建築地基處理一般比較簡單，主要為原土夯實。當遇到軟弱地基時，常採用換土法和椿基對地基進行加固處理。

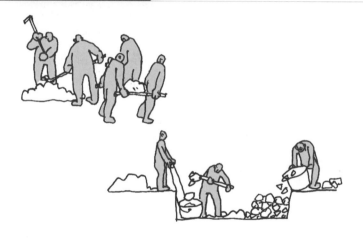

換土法

當建築不得已建在淤泥或雜填土上時，民間有採用換土地基的。即把軟性地層挖去，換上沙土或河沙。

椿基

椿基也稱地丁，多用於鬆軟土、水泊基等地形中，利用土和椿的摩擦力來防止沉降。

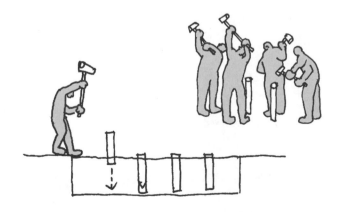

中國傳統民居的基礎處理由於各地區地勢、地貌條件的差異而形成了不同的作法。其中北方地區民居基礎開槽較深，需至冰凍線以下，常採用條石基礎，磚、石砌築基礎，夯土基礎；南方地區開槽較淺，需挖至老土，常見的有碎石基礎、石砌基礎、夯土基礎等。

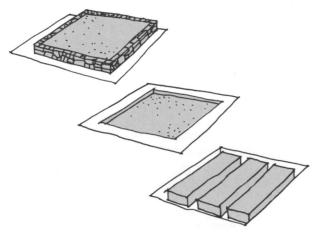

天然石基礎

全國各地山區民居皆無嚴格意義上的基礎，以毛石鋪墊平整即可築牆立柱。以貴州黔東南雷公山區苗族吊腳樓為例，在坡地開挖屋基，用山石或河石將房屋地基砌好，頂部用泥土和碎沙石鋪平，然後用木錘夯砸平整，使屋基平台堅實牢固。築台多為"乾碼"，以土塞縫。橫紋砌築容易斷裂，因而將石塊立排，在轉角處用較大塊石收邊。

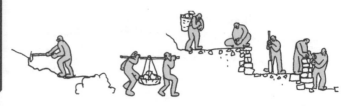

磚石砌築基礎

北方民居常見以磚滿堂砌築的屋基形式,也有磚石混合砌築的,即階條石、角柱石和土襯石等用石料,其餘用磚砌築。

磚石砌築基礎工藝步驟包括:定位放線、開挖基槽、做淺基礎墊層、碼礤墩、掐砌攔土、包砌台明等。

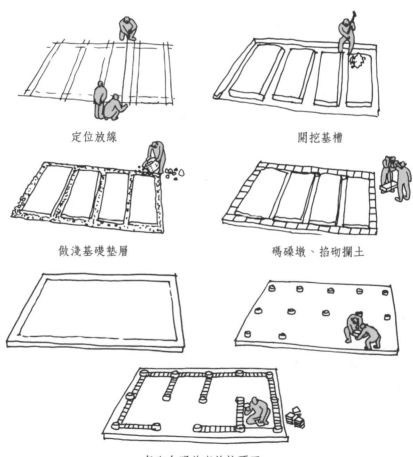

定位放線

開挖基槽

做淺基礎墊層

碼礤墩、掐砌攔土

包砌台明並安放柱頂石

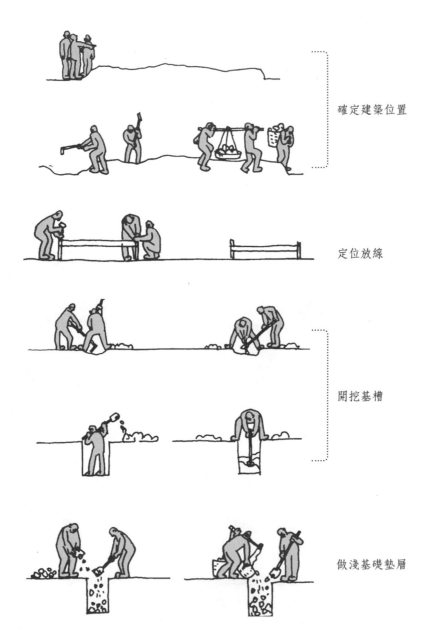

確定建築位置

定位放線

開挖基槽

做淺基礎墊層

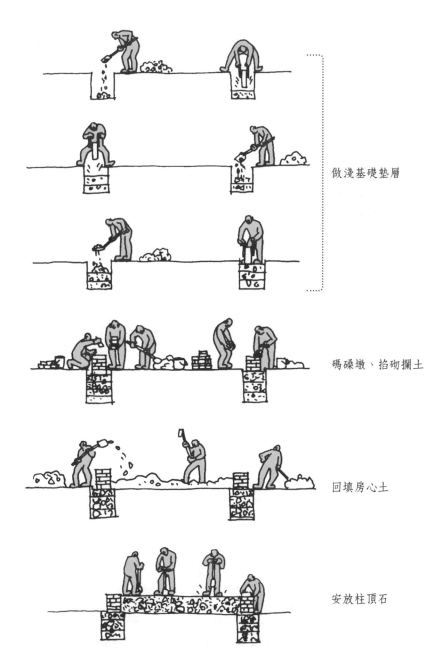

做淺基礎墊層

碼礫墩、掐砌攔土

回填房心土

安放柱頂石

定位放線

根據台基總尺寸確定建築位置，再在台基位置四周下龍門樁，釘龍門板，在龍門板上標記牆的軸線、開槽壓線等。把需要的點用線墜引至地面，隨著基礎的砌築逐次把所需的點引至基礎牆體上並畫出標記。根據這些標記碼磉墩、包砌台明等。

1. 確定建築位置

2. 下龍門樁，釘龍門板

3. 把需要的點用線墜引至地面

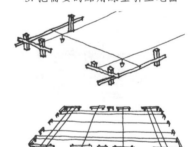

開挖基槽

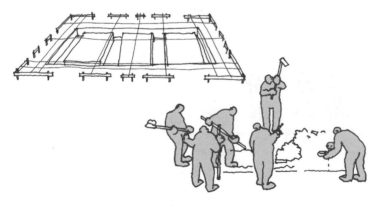

把開槽壓線引至地面，用撒石灰線的方法標示，然後開挖基槽。

做淺基礎墊層

屋基常採用"小式大夯灰土作法"。每夯一層叫"一步"，共夯三層。而素土夯實是明代以前建築基礎常用作法，至清代部分民居仍在使用。

原土拍實

第一步，用夯或砸將槽底原土拍實。

定位鋪虛土

第二步，槽底鋪灰土並用灰耙摟平。
灰土是用水潑後的生石灰和黃土過篩拌勻製成，配比為 3：7。

納虛盤踩

第三步，是用雙腳把灰土踩實。

打頭夯

每個夯窩之間的距離為三個夯位，每個夯位至少夯打 3 次，其中至少 1 次應打高夯。

打二三四夯

打法同頭夯，但位
置要交叉。

跺埂

將夯窩之間擠出的
土埂用夯打平。

披邊

高夯斜下，衝打溝
槽邊角處。

找平

用平鍬將灰土找平。

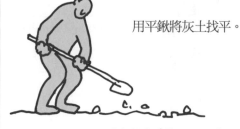

以上程序重複二至三次。

落水

在夯槽內均勻
潑灑清水。

打高硪

槽內灰土不再黏鞋
時，即可打高硪。

三層灰土都照此程
序夯築，最後一層
灰土可加一次"顛
硪"。"小式大夯灰
土"有"三夯兩硪
一顛"之說。

碼磉墩

碼磉墩至柱頂石下皮。

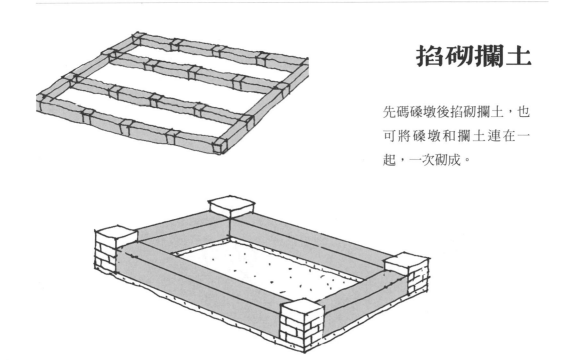

掐砌攔土

先碼磉墩後掐砌攔土，也可將磉墩和攔土連在一起，一次砌成。

包砌台明

包砌台明是在前、後簷及兩山的攔土和磉墩外側進行。在露明部分中，階條石使用石活，其他如陡板、埋頭等或用石活，或用磚砌。背裏部分用糙磚砌築。有時也將攔土和包砌台明的背裏部分連成一體一次砌成。包砌台明一般應與台基的施工進度相同。但如果階條之上沒有牆體，可局部或全部延至屋頂工程竣工後再包砌台明。這樣可以保證台明石活不致因施工而損傷或弄髒。

拴通線

所有石活的安裝均應按規矩拉通線，按線安裝。

石活就位

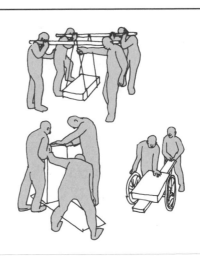

石活就位前，可適當鋪灰坐漿。下面應預先墊好磚塊等墊物，以便撤去繩索，再用撬棍撬起石料，拿掉墊在下面的磚頭，石活若不跟線的都要用撬棍點撬到位。

背山

石活放好後要按線找平、找正、墊穩。如有不平、不正、不穩，均應通過"背山"解決，一般情況下，"打石山"或"打鐵山"均可。如石料很重，則必須用生鐵片"背山"。

勾縫

灌漿前應先勾縫。如石料間的縫隙較大，應在接縫處勾抹麻刀灰。如縫子很細，應勾抹油灰或石膏。

灌漿

灌漿應在"漿口"處進行。"漿口"是在石活某個合適位置的側面預留的一個缺口,灌漿完成後再把這個位置上的磚或石活安裝好。灌漿前宜先灌注適量清水沖去石面上的浮土,以利於灰漿與石料的附著粘接。灌漿至少應分三次灌,第一次應較稀,以後逐漸加稠,每次間隔時間不宜太短,灌漿以後應將弄髒了的石面沖刷乾淨。

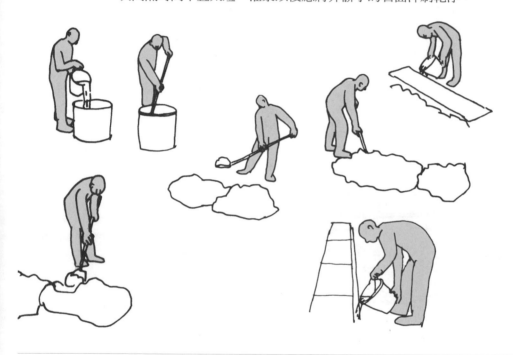

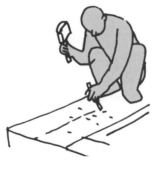

洗平

安裝完成後,局部如有凸起不平,可進行鑿打或剁斧,將石面"洗平"。

碎石
基礎

與北方常見的磚砌基礎不同，南方常見石砌基礎。

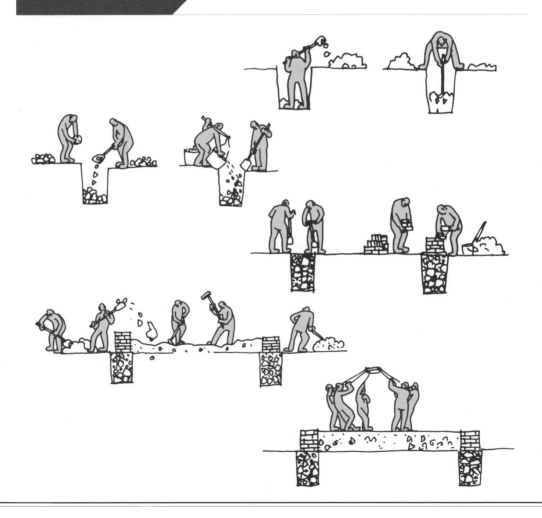

定位放線

據建築圖樣確定建築位置，釘好龍門椿、龍門板，拉好準繩，放線。

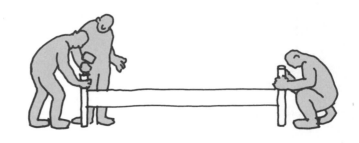

開挖溝槽

一般開挖到老土，基槽寬度一般為牆厚的 1.5~2 倍。

做淺基礎墊層

先鋪設一層碎石或片石，再在上面鋪沙增加密實度。如此鋪三層。

鋪砌
條石

基礎墊層上鋪砌條
石，找平後鋪砌側
塘石、陡板石等。

放線安放柱礎，
柱礎間鋪地袱石。

安放
柱礎

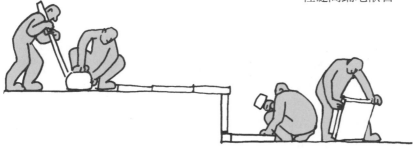

台基石活加工的一般程序包括：確定荒料、打荒、彈打紮線、裝線抄平、砍口齊邊、刺點或打道、紮線打小面、截頭、砸花錘、剁斧、打細道、磨光。

在各種形狀的石料中，長方形石料最多，其他形狀的石料的加工也往往是在長方形石料的加工基礎上再做進一步的加工。

確定荒料

根據石料在建築中所處的位置，確定所需石料的質量和荒料尺寸並確定石料看面。

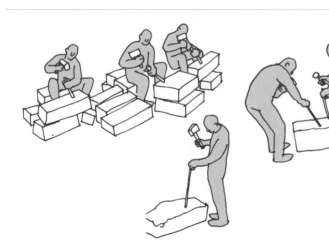

打荒

在石料看面上抄平放線，然後用鑿子鑿去石面上高出的部分。

彈打
紮線

在規格尺寸以外
1～2厘米處彈紮
線，把紮線以外石
料打掉叫打紮線。

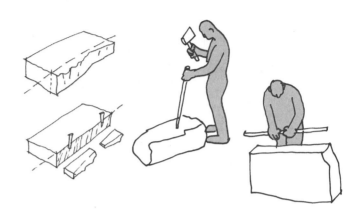

在任意一個小面上、靠近大面的地方彈一道通長的直線。如果小面
高低不平不宜彈線，可先用鑿子在小面上打荒找平後再彈線。找三
根裝棍和一條線。將二根裝棍的底端分別放在A點和C點上，上
端拴在線上。裝棍要立直，線要拉緊。把第三根裝棍直立在E點
上，上端挨近墨線，使裝棍沾上墨跡。然後把A、C兩點上的裝棍
移到B、D位置，位於E點的裝棍不動，並讓移位後的墨線仍然
通過裝棍上的墨跡標記，此時D處裝棍的下端就是D點的準確位
置。畫出D點彈出AD和CD墨線，小面上的四條墨線就是大面
找平的標準。

裝線
抄平

砍口
齊邊

沿墨線用鑿子將墨線以上多餘部分鑿去，再用扁子沿墨線將石面扁光。

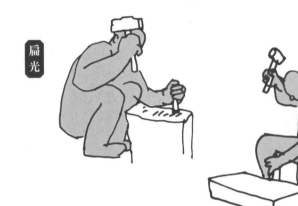

扁光

刺點或
打道

目的是將石料找平。一般應以刺點為主，如石料表面要求打糙道，則刺點後再打道。

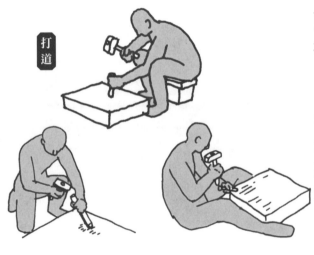

打道

刺點

絷線打小面

在大面上按規格尺寸彈線，以絷線為準在小面上加工。

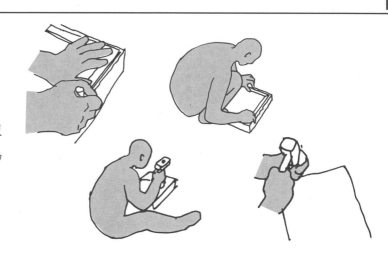

截頭

又叫退頭或割頭。以打好的兩個小面為準在大面兩頭絷線並打出小面。

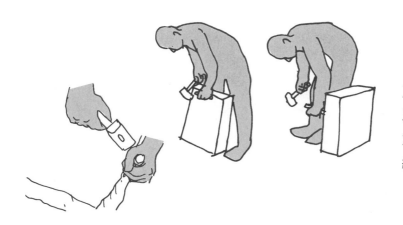

砸花錘

如表面要求砸花錘交活，此即為最後一道工序，如要求剁斧等，之後還應繼續加工。

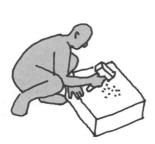

剁斧

剁斧應在砸花錘之
後進行，剁斧一般
按"三遍斧"作法。

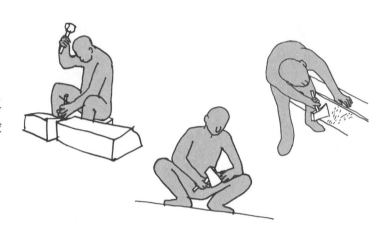

打細道

實際操作中可在建
築快竣工時再刷細
道。表面要求磨光
的應免去打細道這
道工序。

磨光

磨光應在剁斧基礎
上進行。先用金剛
石擦水磨幾遍，然
後用細石沾水再磨
數遍。

自身
連接

自身連接有榫卯連接、
磕絆連接、仔口連接等
形式。榫卯連接要做榫
和榫窩；磕絆連接要做
"磕絆"；仔口連接要做
"仔口"。"仔口"亦作"梓
口"，"鑿做仔口"又叫
"落槽"。

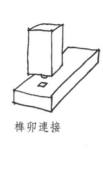

榫卯連接

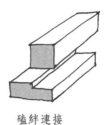

磕絆連接

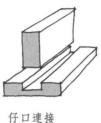

仔口連接

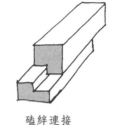

磕絆連接

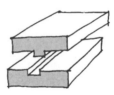

仔口連接

鐵活
連接

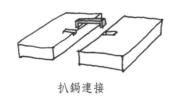

拉扯連接　　　　扒鋦連接

鐵活連接指的是用"拉
扯"、"銀錠"（"頭
鋦"）、"扒鋦" 連接。

定台階分位

第一步，根據門口中線定出台階分位。

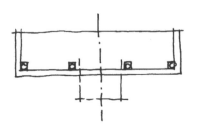

彈每層標高

第二步，根據台階的高度及層數，在台基上彈出每層的標高。

彈每層寬度

第三步，根據踏跺的"站腳"寬度，在地面上彈出每層台階的墨線。

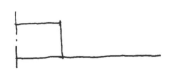

第四步，台階兩旁立水平椿標注燕窩石水平位置並拉一道平線，據平線和地上墨線來穩墊。

穩墊燕窩石

第五步，按照台基土襯和燕窩石的高度，穩墊平頭土襯。

穩墊平頭土襯

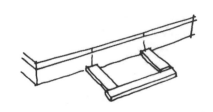

砌實

第六步，在燕窩石、平頭土襯和台明之間用磚或石料砌實並灌足灰漿。

穩墊中基石、上基石

第七步，穩墊前，可從階條石向燕窩石拉一條斜線，用以代替垂帶石上棱。安裝時不允許"亮腳"，少量的"淹腳"尚可。每層台階的背後都要用石或磚背好，並灌足灰漿（常用桃花漿或生石灰漿）。

安砌象眼石

第八步，安砌象眼石，象眼石背後要灌足漿。

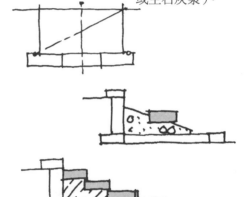

安砌垂帶

第九步，安砌垂帶。

打點、修理

最後，打點、修理。

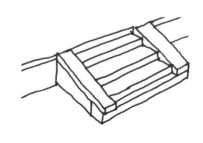

台階安裝示意圖

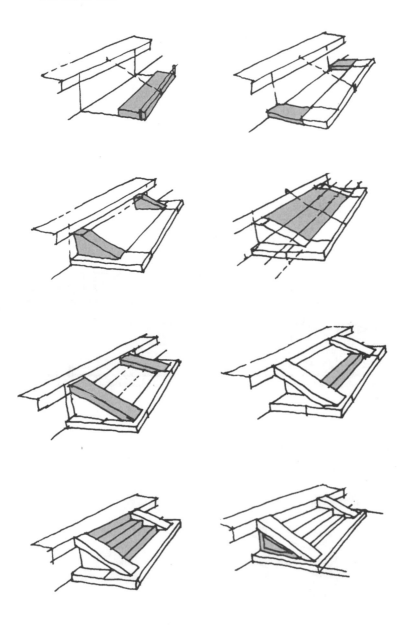

墁地

用磚鋪裝地面叫"墁地"，傳統建築地面以磚墁地作法為主，也常見焦渣地面、夯土地面等。磚墁地包括方磚類和條磚類兩種，室內地面一般都使用方磚。民居中磚墁地面的作法常見的有細墁地面、淌白地面和糙墁地面等。墁地第一步是墊層處理，即用素土或灰土夯實作為墊層，基礎墊層處理好之後，需按設計標高抄平，之後才開始鋪墁地面。

細墁地面

細墁地面作法多用於民居室內，作法講究的宅院的室內外地面也可用細墁作法，但一般限於甬路、散水等主要部位，極講究的作法才全部採用細墁作法。細墁地面表面平整光潔，地面磚的灰縫很細，表面經桐油浸泡，地面平整、細緻、潔淨、美觀，堅固耐用。

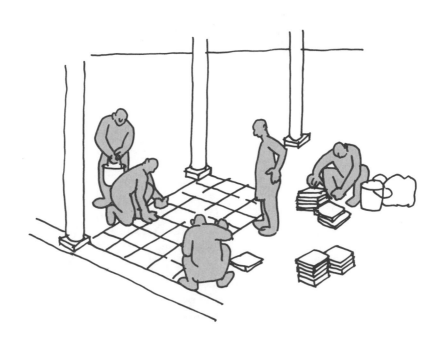

墊層
處理

第一步是墊層處
理，即用素土或灰
土夯實作為墊層。

抄平

基礎墊層處理好之後，需按設計標
高抄平。室內地面可按平線在四面
牆上彈出墨線，其標高應以柱頂石
的方盤上棱為準。廊心地面應向外
做一定坡度的"泛水"。

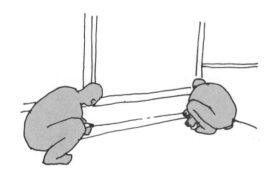

衝趟

在室內開間方向的
兩端及正中拴好曳
線並各墁一趟磚，
即為"衝趟"。

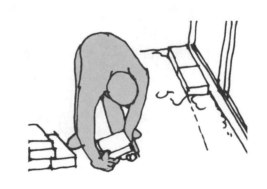

揭趟、澆漿

將墁好的磚揭下，在泥的低窪處做適當的補墊，再在泥上潑白灰漿。

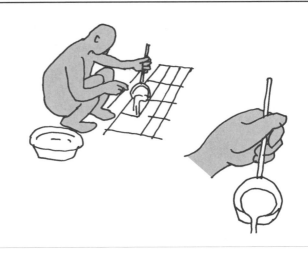

上縫

先在磚的兩肋用麻刷蘸水刷濕，必要時可用礬水刷棱。用"木寶劍"在磚的側面磚棱處抹上油灰，再把磚重新墁好。然後手持墩錘，木棍朝下，以木棍在磚上連續戳動前進，將磚戳平戳實，縫要嚴，棱要跟線。

鏟齒縫

用竹片將表面多餘的油灰鏟掉即"起油灰"，用磨頭將磚棱磨平。

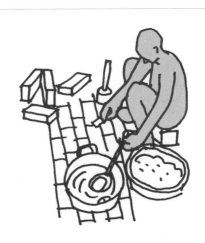

剎趙

以臥線為標準，進一步檢查磚棱，如有多出部分，用磨頭磨平。

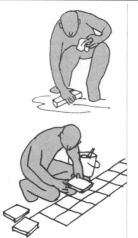

樣趙

在磚全部塌完後，磚面上如有殘缺或砂眼，用"磚藥"打點齊整。

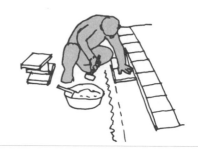

曳線間拴一道"臥線"，以臥線為準按上述方法在衝趙磚水平垂直方向逐次塌磚。

打點活

若還有不平處用磨頭沾水磨平，之後將地面全部沾水揉磨一遍擦拭乾淨。

塌水活並擦淨

鑽生

地面完全乾透後，在地面上倒 3 厘米厚生桐油，並用灰耙來回推摟。鑽生時間視情況可長可短，應以不再往下滲桐油為準。

起油

把多餘的生桐油用厚牛皮刮去。

嗆生

"嗆生" 又叫 "守生"。把灰撒在地面上，厚約3厘米，兩三天後即可刮去。在生石灰面中摻入青灰面，拌和後的顏色以磚的顏色為準。

擦淨

將地面掃淨後，用軟布反覆擦揉地面。

淌白地面可視作細墁地面作法中簡易的作法。

淌白地面的磚料砍工程度不如細墁地用料那麼精細，可與細墁的操作程序和細墁地作法相同，也可稍微簡化一些（如，不揭趟）。墁好後的外觀效果與細墁地面相似。

淌白地面

糙墁地面

糙墁地面所用的磚是未經加工的磚，其操作方法與細墁地面大致相同，但不抹油灰、不揭趟、不剎趟、不墁水活，也不鑽生，最後只要用白灰將磚縫守嚴掃淨即可。

4.2

構架工藝

製備丈杆

丈杆的名稱與製作技藝因方言和地區傳承系統而異，也稱杖杆、丈竿、篙尺、篙魯、魯杆等。大木匠用各種不同的木工符號將建築的面寬、進深、構件的尺寸、位置等刻劃在丈杆之上，然後憑著丈杆上刻劃的尺寸去畫線，進行大木製作。在大木安裝時，也用丈杆來校核木構件安裝的位置是否準確。丈杆會長期保存，以備將來房屋修理、改造時使用。

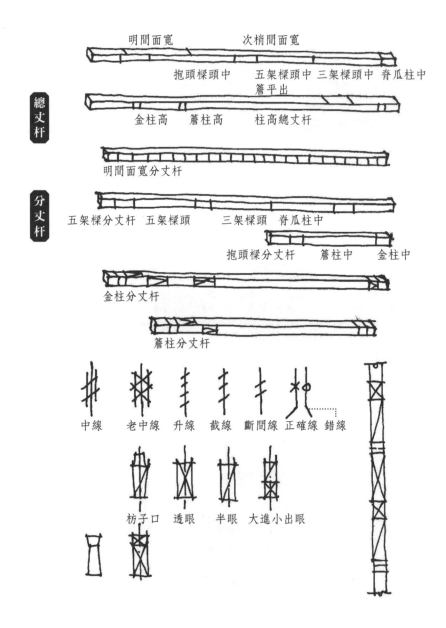

総丈杆

明間面寛　　　　次梢間面寛

抱頭梁頭中　　五架梁頭中　三架梁頭中　脊瓜柱中
簷平出

金柱高　簷柱高　柱高總丈杆

明間面寛分丈杆

分丈杆

五架梁分丈杆　五架梁頭　　三架梁頭　脊瓜柱中

抱頭梁分丈杆　　　簷柱中　　金柱中

金柱分丈杆

簷柱分丈杆

中線　老中線　升線　截線　斷間線　正確線　錯線

枋子口　透眼　半眼　大進小出眼

備料、驗料

大木開工前需按照各種構件所需材料的種類、數量、規格等準備材料，備料時需考慮"加荒"，即所備毛料要比實際尺寸略大一些，以備砍、刨、加工。加工之前必須對原材進行檢查，以確保大木構件的品質。

材料的初加工是指大木畫線以前，將荒料加工成規格材的工作，如枋材寬厚去荒，刮刨成規格枋材，圓材徑寸去荒，砍刨成規格的柱、檁材料等。

材料的初加工

木構架由許多單構件組成，每一個單件都有它的具體位置，大部分構件都是根據所在的位置和方向製作的。在完成一個構件的製作後，隨即寫上所在的位置號，以便於立架安裝。大木編號是根據建築物平面上構件的位置和方向排列的，各地的編號方法有所差異。北京地區編號方法可分為兩種：一種叫"開關號"，一種叫"排關號"。這兩種編號法則是根據事先考慮立架時的次序，以及地面的基礎和其他工種搭接的關係酌情採用的。如果事先準備從明間開始向兩側立架，則編號的次序就要由明間向兩側開始編寫，這叫作"開關號"，例如前簷明間東一縫柱、前簷次間西二縫柱等。如果由一端向另一端立架，編號也要由一端向另一端編寫，這種編號法則叫作"排關號"，例如前簷柱一號、前簷柱二號，以此類推。角柱要按建築物的方向進行編寫，不在編號內，例如前簷東角柱。樑架及其他構件的編號，均用這兩種方法。如：前簷明間東一縫七架樑、前簷次間東二縫五架樑等。

大木編號

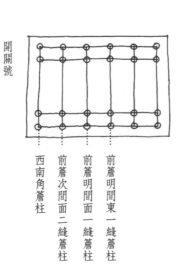

北京地區大木編號方法

開關號

西南角簷柱

前簷次間面二縫簷柱

前簷明間面一縫簷柱

前簷明間東一縫簷柱

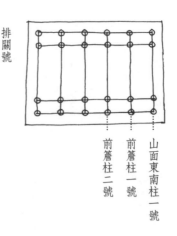

排關號

山面東南柱一號

前簷柱一號

前簷柱二號

北京地區大木編號方法

明間東一縫前簷柱向北

畫線

明間東一縫前簷柱向北

鋸解製作完畢

明間東一縫
前簷抱頭樑

明間東一縫
前簷穿插枋

明間西一縫
五架樑南

明間西一縫
前簷簷柱向北

貴州黔東南苗族地區大木編號方法

貴州黔東南苗族民居木構架中，往往會在柱身畫上標記，來標明位置並相互區分，一般中柱畫橫線，兩側的柱子畫斜線，相應的穿枋上也會畫上線條。第一排架子用一根線表示，第二排架子用兩根線表示，以此類推。相應的穿枋上也會畫上線條標記。另外，柱身的卯口以及與其相接的樓枕的榫頭上標記有一一對應的阿拉伯數字或大寫數字編號。

湖北、湖南、重慶等地土家族地區大木編號方法——"魯班字"

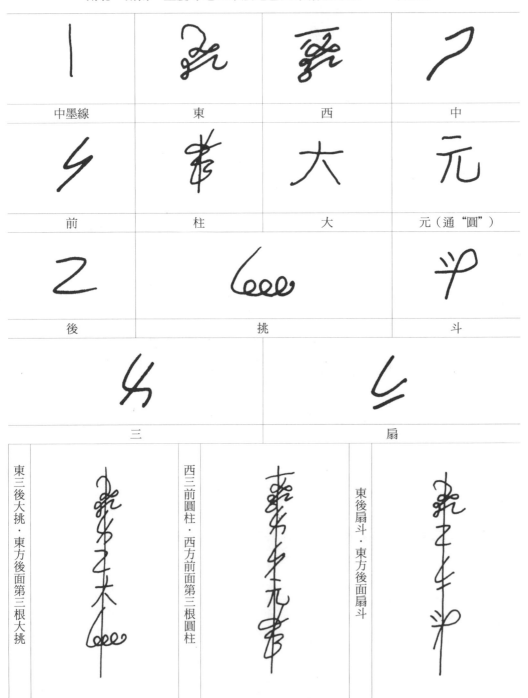

中墨線	東	西	中
前	柱	大	元（通"圓"）
後	挑		斗
三		扇	

東三後大挑・東方後面第三根大挑

西三前圓柱・西方前面第三根圓柱

東後扇斗・東方後面扇斗

抬樑式構架製作

抬樑式構架多用於北方寒冷地區，保溫要求高，屋面苫背厚重，荷載大，因此樑柱斷面皆較大，所以需要極結實的大樑和木柱。

樑架的製作

樑是上架木構件中最重要、最關鍵的部分，它承擔著上架構件及屋面的全部重量。傳統民居抬樑式構架中的樑主要有七架樑、五架樑、三架樑、六架樑、四架樑、月樑、雙步樑、單步樑、抱頭樑，還有一些附屬構件，如瓜柱，它們同各種樑組合起來，構成組合樑架。

七架樑

在初加工好的規格木料上彈畫出樑頭及樑身中線、平水線、抬頭線、滾楞線等，用丈杆在樑上點出樑的進深尺寸、瓜柱卯口位置等，圍畫樑身四面的中位線、每步架中線、盤頭線，同時畫出瓜柱卯口、墊板卯口等，之後根據檁碗樣板摹畫檁碗，在樑底畫出饅頭榫海眼，最後於樑身標注大木編號。樑製作包括鑿海眼、鑿瓜柱眼、鋸掉樑頭抬頭以上部分、剔鑿檁碗、刻墊板口子、製作四面滾楞、截頭等各道工序。

畫線

製作

五架樑

作法基本與七架樑相
同,只是樑的規格比
七架樑小。

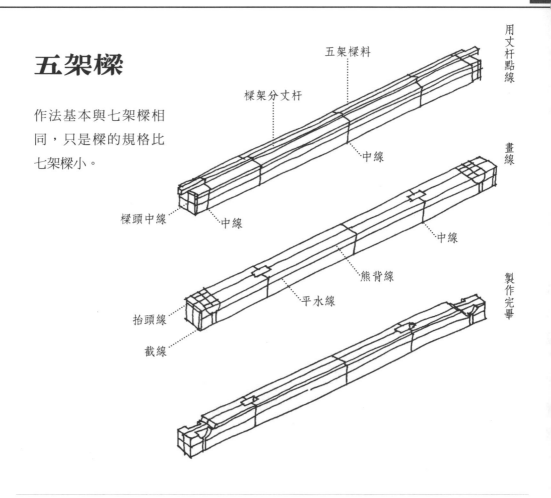

用丈杆點線

五架樑料

樑架分丈杆

中線

畫線

樑頭中線

中線

中線

熊背線

平水線

製作完畢

抬頭線

截線

三架樑

三架樑兩端放在五架
樑瓜柱之上,其畫線
與作法大體上同七架
樑、五架樑。

抱頭樑

彈線方法與三架樑相同，根據丈杆上的各線位點畫在樑的面上，再用彎尺畫在樑的四面，然後畫榫卯。樑的前端以中線畫出檁碗和墊板口的線位，樑的下面以十字中線畫出海眼。在樑的後端畫出樑尾的大進小出榫。

鑿海眼、鋸掉樑頭抬頭以上部分、剔鑿檁碗、刻墊板口子等。之後用鋸齊線開出大進小出榫，先開榫，後斷肩，然後用刨子裏一下楞，即四角倒楞。

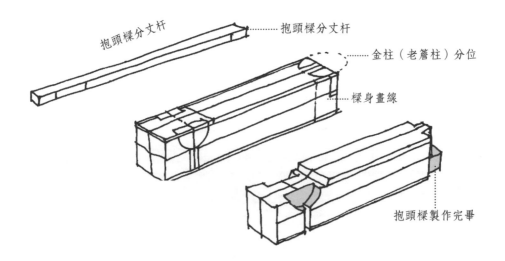

抱頭樑分丈杆

.......... 抱頭樑分丈杆

........ 金柱（老簷柱）分位

.......... 樑身畫線

抱頭樑製作完畢

雙步樑

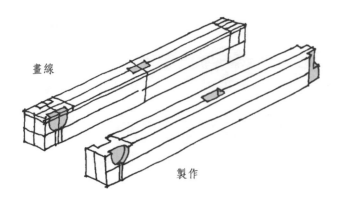

畫線

製作

雙步樑的作法，大體上同抱頭樑，只是在樑的上面一步架的位置上，多鑿出一個瓜柱的卯眼。

單步樑

單步樑從外形上講均同抱頭樑，但它位於雙步樑之上，樑上一步架，斷面寬與厚的尺寸要比雙步樑稍小，其具體作法均同抱頭樑。

月樑

月樑用於捲棚屋面的樑架（脊部做成圓形叫作捲棚屋面）。月樑的操作程序約同三架樑、五架樑，只有熊背作法，可有可無。

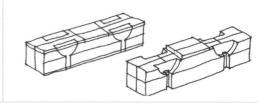

承重樑

自承重樑的迎頭十字線彈承重樑上下面的順身中線。再以丈杆點畫挑頭和樑尾，樑尾開榫，以便插入柱內。樑的前端（即挑頭）按線開榫插入柱內，在立架後將原先於挑頭兩側扒下去的腮，仍然釘在原來的位置，故稱為假樑頭。樑頭外順外部施放沿邊木，沿邊木外釘掛簷板，樑身安楞木。樑身按楞木間距尺寸畫楞木刻口。樑的兩側用鋸按線先開榫，後斷肩。榫開完後，用鑿子鑿剔楞木與樑相交的卯口。各卯口要求一律齊平，不得高低懸殊不一。

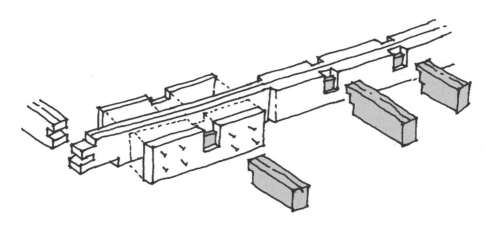

金瓜柱

在初加工好的規格木料上彈畫出迎頭及柱身四面中線，用小丈杆在柱身上點出柱頭、柱腳、饅頭榫、下腳榫的位置線，用畫籤、角尺等工具畫柱頭線、柱腳線、盤頭線、榫卯線等，畫下腳肩膀線時，如果樑背是平面而且與側面格方成90°角，則可直接用方尺勾畫。如果樑背為不規則的弧形面，則必須進行岔活，即把瓜柱立在樑背卯眼上，瓜柱的四面中線對準樑背及步架中線，再用吊線的方法，四面吊直，用拉桿壓牢不得晃動。然後用岔子板一角沾墨一角貼在樑背上，沿樑背畫出瓜柱管腳榫斷肩線。

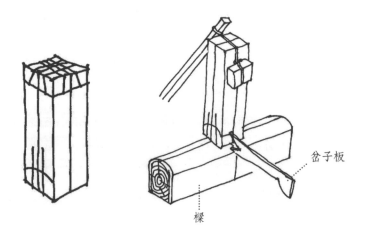

岔子板

樑

脊瓜柱

畫上下兩端迎頭中線，彈四面中線。畫柱腳肩膀線和榫，畫法同槽瓜柱。之後按岔活線斷肩、剔夾、做榫。然後將瓜柱安在樑背上，使下榫入卯，四周肩膀與樑背吻合。安好後按舉架桿（反映脊步舉高的小丈杆）確定出脊瓜柱柱頭的實際高度，按此高度向上畫脊檁碗，向下畫墊板口子和脊枋卯口，按線製作即成。

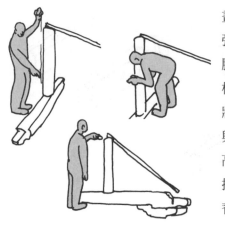

柁墩

按柁墩上下面彈出中線，再依墩長的二分之一畫出中線，柁墩的下面與檁背相交畫出銷的卯眼，檁背的卯眼尺寸同柁墩卯眼，用木銷連接柁墩與檁背。柁墩的上面在中線的位置上栽饅頭榫，與上層檁的下皮海眼相交。柁墩的位置與金瓜柱同（在下金步）。在作法上與槽瓜柱不同，瓜柱是木紋立用，而柁墩則是橫紋使用。

一般先鑿檁背與柁墩位置卯眼，然後鑿柁墩的卯眼，把木銷栽入檁背之上，再安放柁墩。卯眼全部完成後，按照眼的尺寸做木銷。

柁墩底部的卯眼及木銷

柱的製作

柱子是垂直承受上部荷載的構件，它是抬樑式構架中最主要的構件之一。傳統民居抬樑式構架中的柱有簷柱、金柱、中柱等。

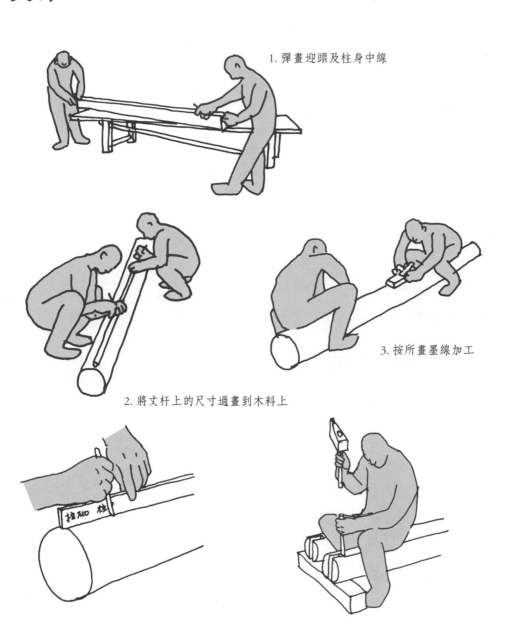

1. 彈畫迎頭及柱身中線

2. 將丈杆上的尺寸過畫到木料上

3. 按所畫墨線加工

簷柱

在初加工好的規格木料上彈畫出迎頭及柱身中線，用丈杆在柱身上點出柱頭、柱腳、饅頭榫、管腳榫、枋子口的位置線，用墨斗、角尺等工具畫出升線、柱頭線、柱腳線、盤頭線、枋子口、穿插枋眼等，並於柱身標注大木編號。

製作：先做出柱頭上的饅頭榫及柱腳管腳榫。做完以後需在兩頭截面上依柱身上的柱中線複彈迎頭十字線，然後依此線在柱頭畫出枋子卯口線。之後用鋸、鑿子等按所畫出卯口的要求加工出各種卯口。

角簷柱

角簷柱四面都有升線，這是因為山面的外簷柱子同面寬的外簷柱子一樣，向裏面傾斜。角簷柱既有面寬的一面，又有山面的外簷一面，因此兩面的升線均在角簷柱上表現出來。角簷柱在轉角位置上，所以角簷柱柱頭卯在作法上不同於一般簷柱。角簷柱與簷枋交接處需做箍頭榫連接，所以是沿面寬方向開單面卯口。

金柱

畫迎頭及柱身中線，用丈桿在柱身上點出柱頭、柱腳、上下榫及枋子口的位置線，用墨斗、角尺等工具畫出柱頭線、柱腳線、枋子口、上下榫外端截線、抱頭樑及穿插枋卯眼等，要注意卯眼方向，並於柱身標注大木編號。之後用鋸、鑿子等按所畫出卯口的位置加工出各種卯口。

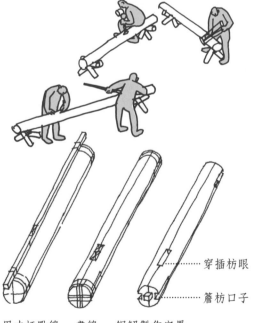

穿插枋眼
簷枋口子

用丈杆點線　畫線　鋸解製作完畢

中柱、山柱

製作中柱時需要了解中柱在建築物中的位置及其與周圍構件的關係。在中柱的前後（進深方向），分別有三步樑、雙步樑、單步樑與它相交在一起，在左右兩側（面寬方向），有脊檁、脊墊板、脊枋、關門枋等與它相交。脊枋與柱頭可做燕尾榫拉結，其下的關門枋只能做半榫，雙步樑、三步樑等無法做拉結力強的榫，只能在樑下附以替木或雀替，起聯繫和拉結前後樑的作用。單步樑下不必裝替木。柱頭做出檁碗，柱腳做管腳榫。關門枋以下的檻框等構件通常採取後安裝的方法，做倒退榫，在大木構架立完之後再安裝。畫線時可畫出檻框卯眼位置。

山柱與中柱基本相同，只是外側沒有構件與它相交，做起來比中柱稍微簡單一些。

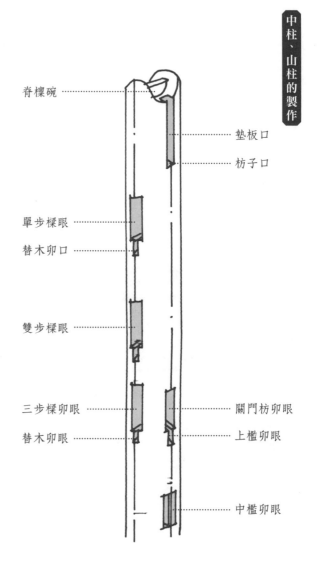

脊檁碗

墊板口

枋子口

單步樑眼

替木卯口

雙步樑眼

三步樑卯眼 ……………… 關門枋卯眼

替木卯眼 ……………… 上檻卯眼

中檻卯眼

簷枋

在初加工好的規格木料上彈畫出迎頭中線、枋子長身中線、滾楞線，用丈杆在枋子中線上點出面寬尺寸、枋子榫位置，用柱子斷面樣板畫出柱頭外緣與枋相交的弧線（即枋子肩膀線），畫燕尾榫榫頭線，畫回肩線，在枋子上面注寫大木編號。之後用鋸、鑿子等按線開榫、斷肩、回肩、盤頭、滾楞刮圓等。

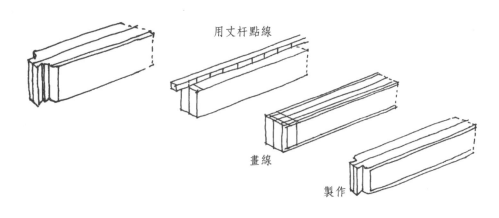

用丈杆點線

畫線

製作

金枋、脊枋

金枋、脊枋的作法與簷枋基本相同。兩端如與瓜柱柁墩或樑架相交時，肩膀不做弧形抱肩，改做直肩，兩側照舊做回肩。另外，由於樑、瓜柱等構件自身厚度各不相同，枋的長度亦有差別。在製作金枋、脊枋時，一定要注寫好大木位置號，對號安裝，不能將金枋安裝到脊枋位置，也不可將脊枋安裝到金枋位置。

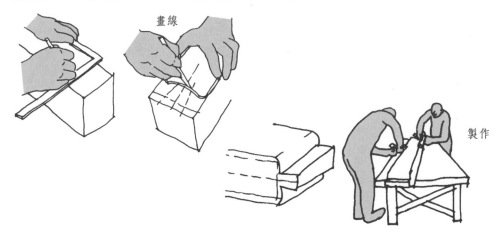

畫線

製作

箍頭枋

用於梢間、做箍頭
榫與角柱相交的簷
枋稱為 "箍頭枋"。
小式建築常用單面
箍頭枋，枋頭一
般做成 "三岔頭"
形狀。

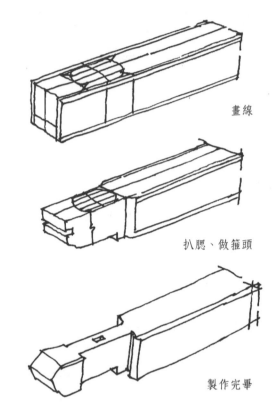

畫線

扒腮、做箍頭

製作完畢

在初加工好的規格木料上彈畫出迎頭中線、枋子長身中線、滾楞線，用丈杆在枋子
中線上點出面寬尺寸、枋子榫位置。

用柱頭畫線樣板或柱頭半徑畫杆，以柱中心點為準，畫出柱頭圓弧（退活）。在圓
弧範圍內，以中線為準，畫出榫厚。畫出扒腮線，箍頭與柱外緣相抵處畫出撞肩和
回肩。將肩膀線、榫子線以及扒腮線均過畫到枋子底面。全部線畫完後，在枋子上
面標寫大木位置號。

先扒腮，將箍頭兩側面及底面多餘部分鋸掉，兩側扒至外肩膀線即可，下面可扒至
減榫線。扒腮完成後在箍頭兩側面畫出三岔頭形狀，並按線製作。箍頭做好後，再
製作通榫，可先將榫子側面刻掉一部分，刻口寬度略寬於鋸條寬度，然後將刻口剔
平，將鋸條平放在刻口內，按通榫外邊線鋸解，兩面同樣製作，最後斷肩。然後，
對已做出的箍頭及榫子加以刮刨修飾，枋身製作滾楞，箍頭榫製作即告完成。

穿插枋

畫迎頭中線,彈長身上下面中線及四面滾楞線。用廊深分丈杆點出簷柱與金柱中,向外各留出榫長。以簷柱中和枋身中線交點為圓心,以1/2簷柱徑為半徑,向內一側畫弧,為枋子前端肩膀線。然後以枋中線為準,畫出榫厚。沿枋子立面將榫均分兩份,上面一半做半榫,下面一半做透榫。插入金柱一端榫子畫法同前。

用鋸把穿插枋兩端盤齊,開出大進小出榫、斷肩、拉圓回肩,用刨子把四角滾楞刮圓。

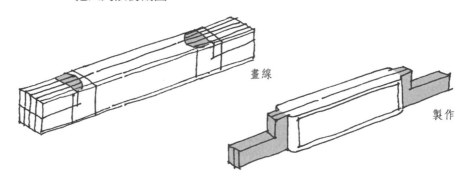

畫線

製作

雀替

按設計外形、尺寸放出 1:1 足大樣,並依大樣用三合板、五合板、紙板等套畫出足尺樣板,同時在樣板上標出雀替所在位置名稱及數量。根據樣板在板材上畫出雀替外形,並用方尺畫出倒退榫尺寸線,要求準確、方正,同時在雀替的隱蔽部位(背部)標寫所在位置名稱。依所畫的線進行加工,分別鋸出雀替的曲線外形,"起峰"、開榫後交由下道工序進行雕刻加工。在以上工序中應反覆核對尺寸,並在雀替的隱蔽部位(背部)標寫所在位置名稱。在柱子的相應位置上依倒退榫尺寸開鑿卯口。雀替倒退榫入位,在雀替的迎頭處用鐵釘固定。

1. 準備木料

2. 依樣板畫線

3. 鋸出外形

4. 雕刻

5. 開鑿柱身卯口

6. 安裝固定

正身檁

在初加工好的規格木料上彈畫出迎頭中線、長身中線、金盤線。
用鋸把檁兩端盤齊，開出榫頭、鑿卯口、斷肩，用刨子刮出上
下兩面的金盤線。

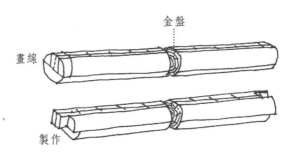

搭置於正身樑架的檁均為正身檁，
正身檁包括簷、金、脊檁。

在初加工好的規格木料上彈畫出迎頭中線、長身中線、金盤線。檁
子朝內一段按正身檁接頭做榫或卯，朝外一端向外讓出四椽四當
（或按簷平出尺寸），畫截線。在梢檁與排山樑架搭置的地方，以中
線為準刻鼻子卯口。最後點椽花線、標注大木編號。
用鋸把檁兩端盤齊，開出象鼻子榫的巴掌榫、燕尾卯口、燕尾榫、
斷肩、用鑿子剔做出燕尾卯口，用刨子刮出上下兩面的金盤線。

梢檁

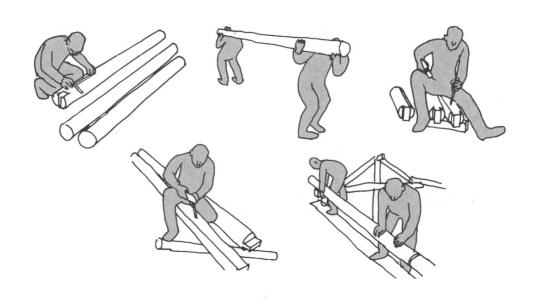

墊板

在墊板一端點畫出一道盤頭線，以盤頭線向裏，用相對應的面闊丈杆，點畫面寬尺寸，畫墊板長短寬窄尺寸線，在墊板上標寫位置號。用鋸按照兩端盤頭線把墊板盤齊即可。

博縫板

博縫板內面需按檁子位置剔鑿檁窩，以便安裝，檁窩下還應有燕尾枋口子。首先用準備好的博縫板足尺樣板，在初加工後的博縫板上，套畫出博縫板上下邊弧線，以步架上下相間檁中角度垂線畫出上下龍鳳榫卯，套畫出兩端檁碗、燕尾枋卯口，簷出與簷步架連做帶博縫頭時還應畫出博縫頭。

用鋸拉出博縫板上下邊弧線，把博縫板兩端盤齊，開出上下龍鳳榫卯、斷肩，用鑿子剔做出卯口、檁碗、燕尾枋卯口，用刨子把下邊面淨光。

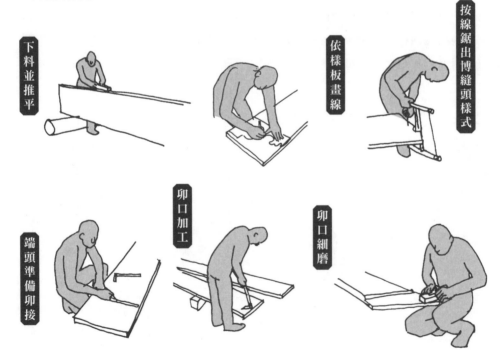

下料並推平

依樣板畫線

按線鋸出博縫頭樣式

端頭準備卯接

卯口加工

卯口細磨

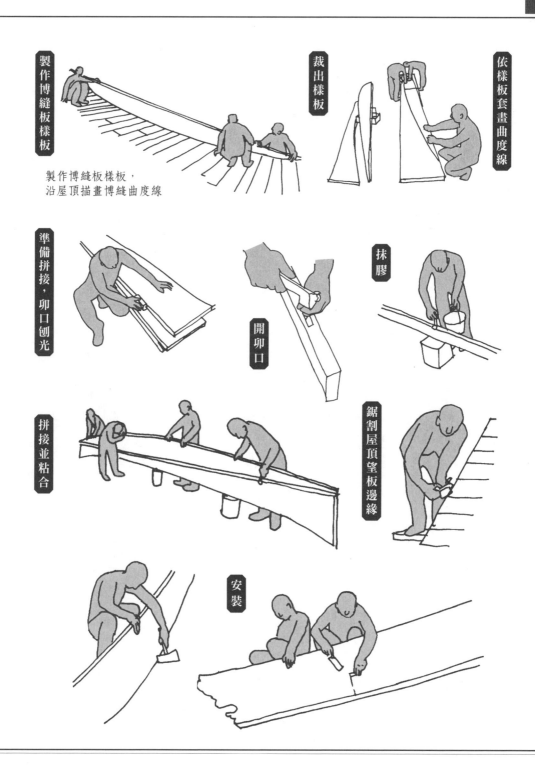

製作博縫板樣板

裁出樣板

依樣板套畫曲度線

製作博縫板樣板，
沿屋頂描畫博縫曲度線

準備拼接，卯口刨光

開卯口

抹膠

拼接並粘合

鋸割屋頂望板邊緣

安裝

望板

瓦下望板又有順望板、橫望板之分。橫望板與順望板，只有橫與豎之分，在作法上相同，但橫望板要加工柳葉縫。柳葉縫作法按望板厚一份刮一坡棱，使得板與板之間搭接嚴實。在鋪釘橫望板時，板的頂端應在椽中線上搭線，但又不要集中搭接在一條椽子上，要求交錯鋪釘。

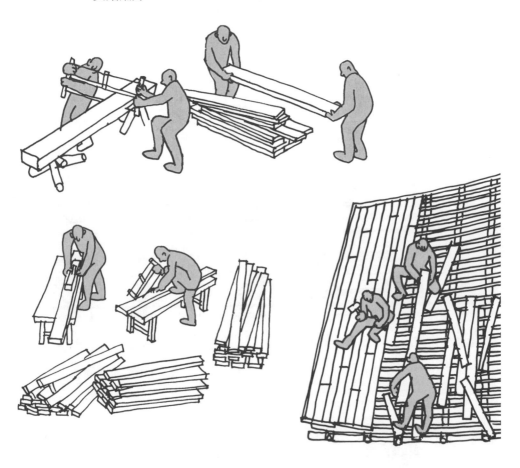

先按尺寸畫出燕尾枋的形狀，及端頭直榫，燕尾枋一端的直榫厚同枋厚，寬按本身寬度，安裝時直接插入柱內。抹角部分可直接用鋸做出其抹角的形狀，做完後淨活，寫上大木編號。

燕尾枋

椽子

在初加工好的規格木料上彈畫出迎頭中線、長身中線等，用樣板套畫出椽長，畫出椽頭盤頭線、交掌盤頭線，彈出椽金盤線。簷椽後尾和其他椽子的兩端作法依釘鋪方法不同而異。斜搭掌式要求在兩椽相接處鋸成斜面，尖端銳角為 30° 左右。亂搭頭式因為椽子位置相錯釘鋪，椽頭僅要求鋸截平齊即可。用鋸把椽頭盤齊拉出交掌斜面，用刨子刮出金盤線，按序碼放以備安裝。

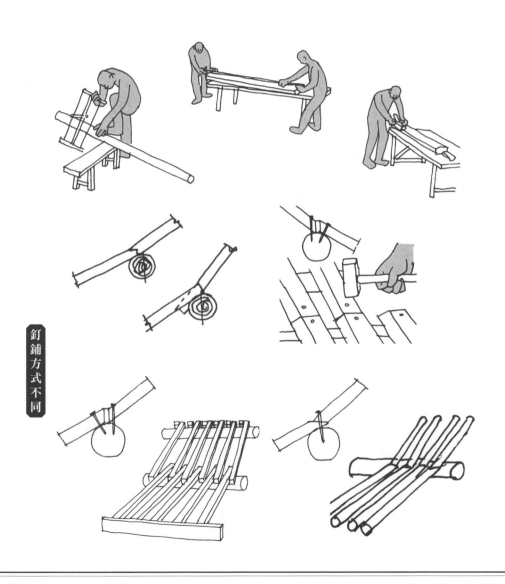

釘鋪方式不同

羅鍋椽

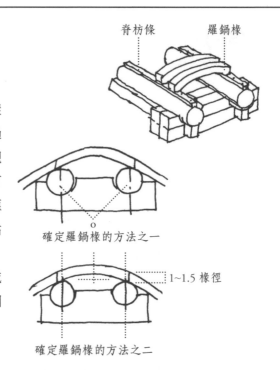

脊枋條　　　羅鍋椽

羅鍋椽製作之前需放實樣套樣板，按樣板製作。為避免造成羅鍋椽腳部分過高，常在脊檁金盤上置脊枋條作為襯墊。先將脊枋條釘置在檁脊背上，再釘羅鍋椽。如使用脊枋條，在放實樣時應一同放出來，套羅鍋椽樣板時將它所佔高度減去。

確定羅鍋椽的方法之一

把加工好的規格毛料進一步加工刨光成規格椽板料，用樣板套畫出羅鍋椽圓弧、椽長、兩端盤頭線。

1~1.5 椽徑

確定羅鍋椽的方法之二

飛椽製作前需放實樣套樣板，按樣板製作。在枋木上顛倒放線，即可一次開解成兩根飛椽。鋸解成形之後，在飛椽頭與閘擋板交接處，畫出閘擋板卯口尺寸線，之後按線鑿剔之後即可完成。

飛椽

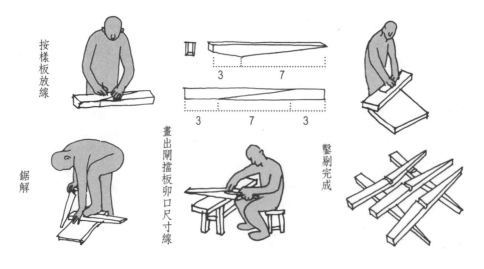

按樣板放線

3　7

3　7　3

畫出閘擋板卯口尺寸線

鋸解

鑿剔完成

椽碗

以椽碗寬與厚的尺寸為依據，根據現場木料情況，從實際出發進行打截。打截、放線、砍刨之後，再以丈杆上排好的椽花尺寸一一過畫到料上，再按照椽徑尺寸用畫籤畫出椽徑的圓周。

椽徑的圓徑畫完之後，即依所畫圓周鑿剔圓眼即"椽碗"。圓眼的鑿法，要有一定的坡度，坡度大小，隨舉而定，圓眼按著坡度鑿好，以便椽子順坡度貫通。椽碗製作的要求是，椽子穿入椽碗，既要通暢，又要嚴密。

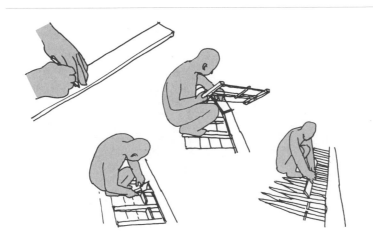

閘擋板

閘擋板是用以堵飛椽之間空當的閘板。閘擋板厚同望板、高同飛椽高。長按淨椽當加兩頭入槽尺寸。

大連簷

大連簷位於飛簷之上，大連簷的高寬均以一個椽徑尺寸為依據，可分幾段定長。作法如下：

按面闊角定大連簷長，進行打截。打截之後再放線，畫出大連簷尺寸，在枋木上可顛倒放線，一次開鋸成兩根。

小連簷是釘附在簷椽椽頭的橫木，小連簷長隨通面寬，寬同椽徑，斷面呈直角梯形或矩形。

小連簷

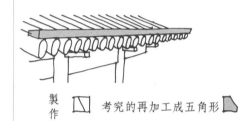

製作　考究的再加工成五角形

凡瓦口製作之前，需由瓦工負責人事先排出瓦擋尺寸（即瓦口的擋距），交給木工負責人按瓦的擋距打樣板以備製作瓦口。瓦口長隨大連簷，寬依板瓦中高再加兩底台的尺寸，共得尺寸若干，厚按瓦口高四分之一選料。選料之後先打截，在刨光的面上按照樣板弧線套畫在瓦口樣板料的面上。畫線翻樣板時鬆緊要求一致，然後按線用挖鋸挖去餘料即可。

瓦口木

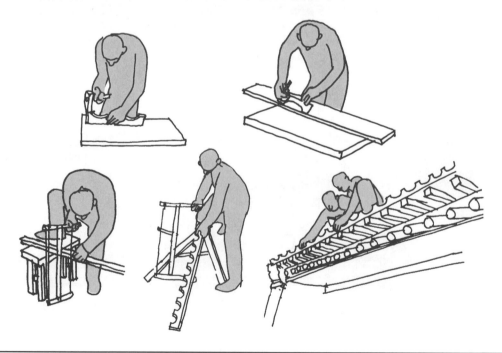

抬樑式大木安裝

首先安裝下架，包括柱子、樑、枋、板類等構件的安裝，待用丈杆檢驗進深與面寬尺寸無誤後，將枋子等榫卯縫隙內釘入木楔子。柱頭端檢校尺寸完成後撥正柱腳，使其與柱頂石的十字中軸線對齊。用"餞杆"上端與柱頭綁牢，待用鉛垂線把柱子吊正。最後安裝上架，包括六架樑、七架樑、瓜柱、檁條等構件的安裝，待大木構件安裝完之後，即可安裝椽望等構件。

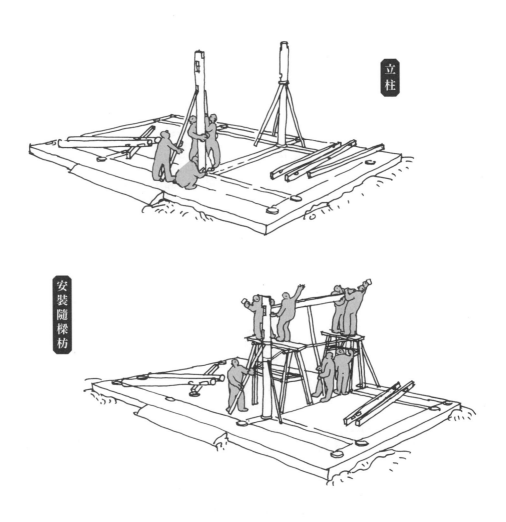

立柱

安裝隨樑枋

安裝枋

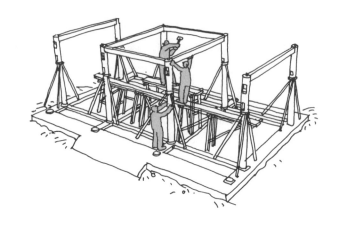

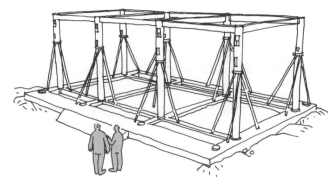

安裝簷柱、穿插枋

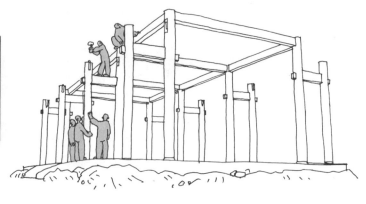

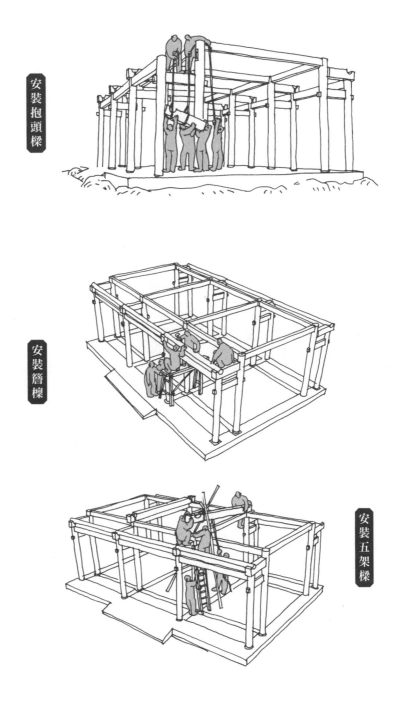

安裝抱頭樑

安裝簷檁

安裝五架樑

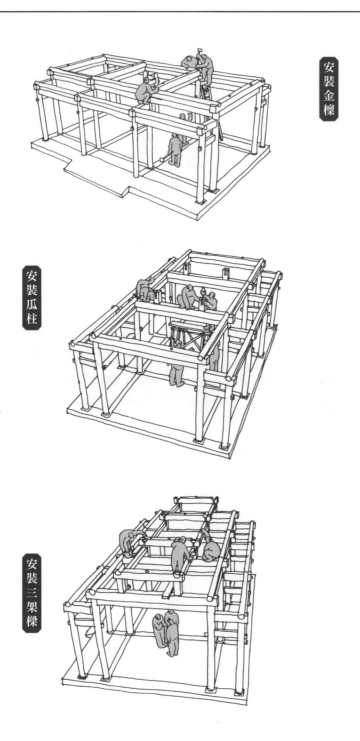

安裝金檩

安裝瓜柱

安裝三架樑

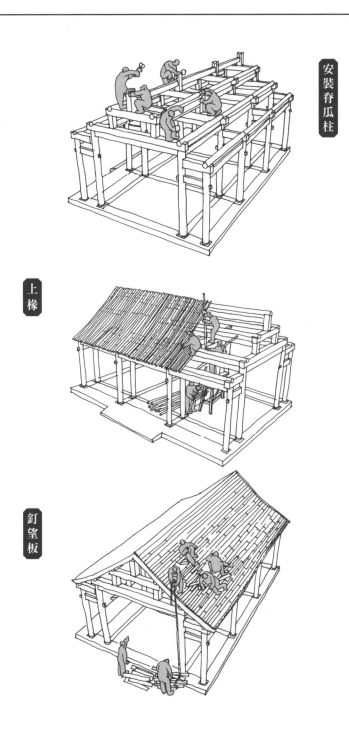

安裝脊瓜柱

上椽

釘望板

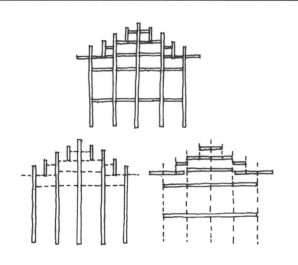

穿斗式
構架製作

穿斗式構架多用於南方濕熱多雨地區，屋面輕薄，無苫背作法甚至屋頂無望板，因此穿斗架構件斷面皆較細小。與抬樑式構架不同，穿斗式構架以不同高度的柱子直接承托檁條，屋面荷載通過檁條直接傳給柱子，穿枋及斗枋在大多數情況下僅為穩定拉接構件。

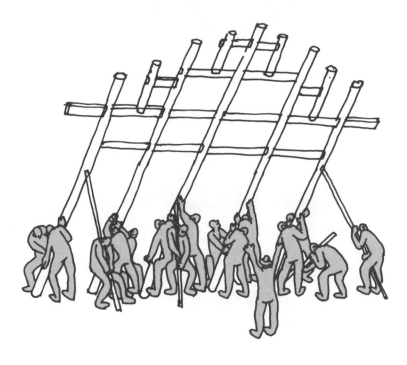

柱類構件製作

比較講究的作法是柱材放八卦線、十六瓣線等取圓後再做柱，部分地區做柱為了節約材料、爭取柱材的最大橫截面，不再特意取圓，只是將木材大致砍直後即直接畫線製作。柱子根據設計高度上下各浮五厘米左右斬砍，選好用料方向，按丈杆上的標記點出榫卯位置、柱身高度等，使用墨簽、角尺與墨斗配合畫線，依次畫柱子的高度線、卯口位置圈線、柱身中線、迎頭十字線、柱身其餘三根順身中線、柱身卯口線，之後徒工根據墨線加工柱子。大木匠師會以同樣步驟畫好第一排架的其他柱子，並且直至畫好所有排架的柱子。各種柱子畫線及製作過程相似，只是高度和卯口位置不同，故不作一一介紹。

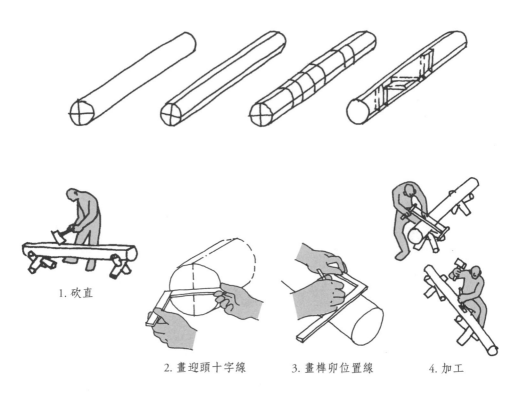

1. 砍直

2. 畫迎頭十字線

3. 畫榫卯位置線

4. 加工

穿枋類構架製作

穿類構件按照排扇組裝的順序和方向其截面的長寬會有相應變化。如長穿枋貫穿所有的立柱，穿枋厚度中間寬兩頭略窄，寬度也是中間寬兩頭窄，目的是為了排扇組裝的時候方便。穿類構件的加工首先需在預先改好的板材上畫好墨線，之後裁去多餘木料並推平表面，畫線標明對應柱子的位置後，編號堆放備用，待對應柱子加工好後再來做榫頭。各類枋片加工的過程相似，故不作一一介紹。

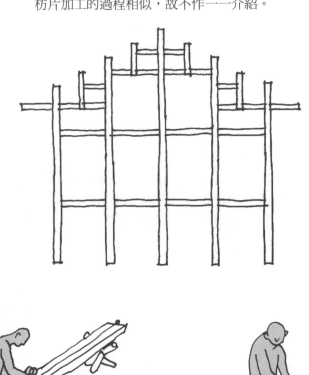

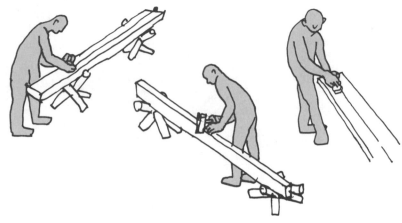

穿斗式
大木
安裝

穿斗架的架設方法也不同於抬樑式，由於大量穿枋，斗枋須穿透多個柱身，無法在立體空間裝配，所以整榀排柱架須在地面裝配好，然後整體起立，臨時支戧到位，再用斗枋將各榀屋架串連，最後架檁成為整體。正因為如此，穿斗架無法建造高大的房屋。

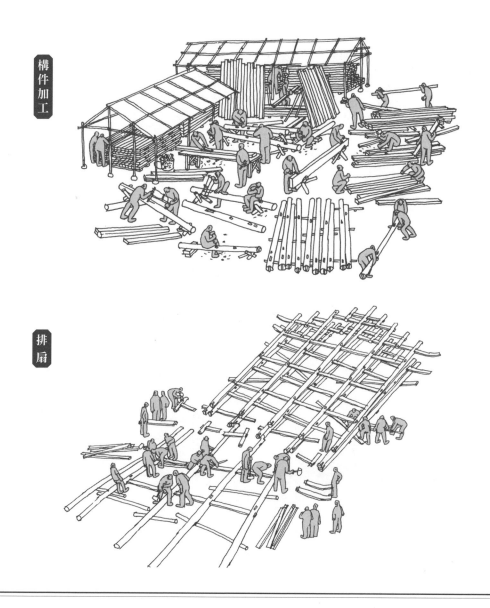

構件加工

排扇

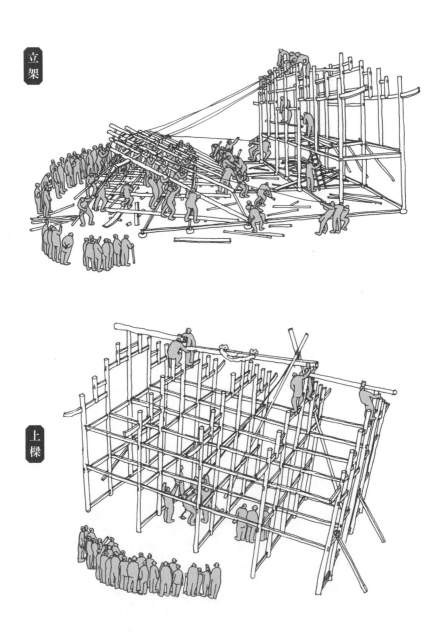

立架

上樑

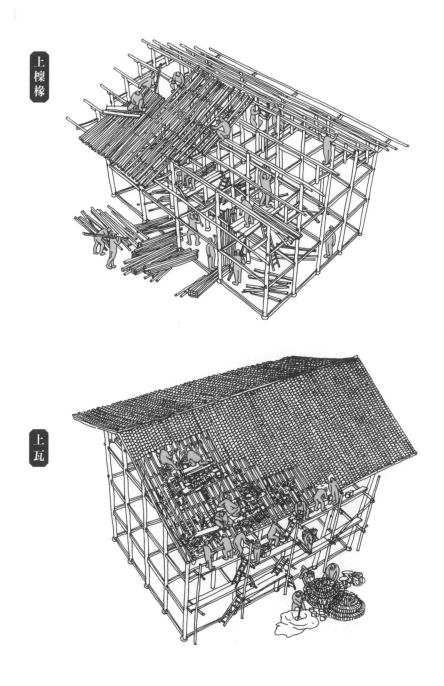

上檩椽

上瓦

牆體工藝

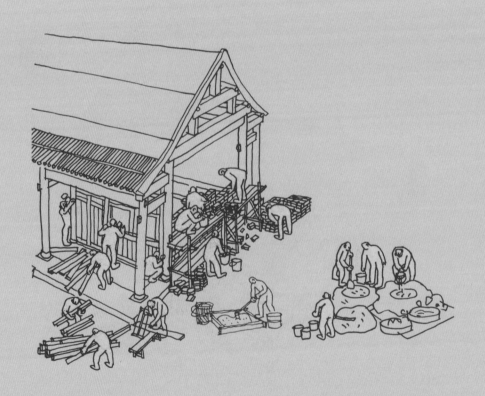

磚牆

磚牆體的砌築,常因房屋的重要程度不同,使用不同的磚料進行砌築,常見的磚牆砌築類型有乾擺牆、絲縫牆、淌白牆、糙磚牆和碎磚牆等。

乾擺

乾擺磚的砌築方法即"磨磚對縫"作法。這種作法常用於較講究的牆體下碱或其他較為重要的部位,如梢子、博縫、簷子、廊心牆、影壁、檻牆等。用於山牆、後簷牆、院牆等體量較大的牆體時,上身部分一般不採用乾擺砌法。但在極其重要的建築中,也可同時用於上身和下碱,叫作"乾擺到頂"。乾擺牆要用"五扒皮"磚,如用"膀子面"者,也叫作"沙乾擺"。總之,沙乾擺是乾擺中的簡易作法,故工匠中有"沙乾擺,不對縫"的說法。乾擺牆擺砌過程中應有專人"打截料",補充砍磚中的未盡事宜。

彈線

先將基層清掃乾淨,然後用墨線彈出牆的厚度、長度及八字的位置、形狀等。

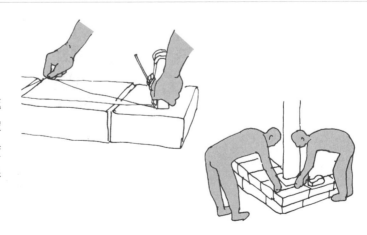

樣活

按照磚縫的排列形式（如三順一丁排法）進行試擺即"樣活"。

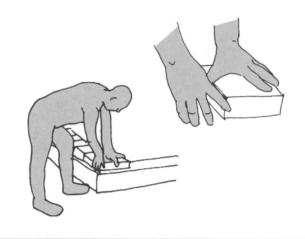

拴線、襯腳

站尺線

拽線

立線

臥線

在兩端拴的兩道立線，叫作"拽線"。拽線之間要拴兩道橫線，下面的叫"臥線"，上面的叫"罩線"（"打站尺"後拿掉）。砌第一層磚之前要先檢查基層（如台明、上襯石等）是否凹凸不平，如有偏差，應以麻刀灰抹平，叫作"襯腳"。

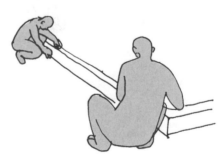

擺第一層磚

在抹好襯腳的台明上進行擺砌,磚的立縫和臥縫都不掛灰,即要"乾擺"。

磚的後口要用石卡墊在下面,即"背撒"。背撒時應注意:

1. 石片不要長出磚外,即不應有"露頭撒"。

2. 磚的接縫即"頂頭縫"處一定要背好,即一定要有"別頭撒"。

3. 不能用兩塊重疊起來背撒,即不可有"落落撒"。

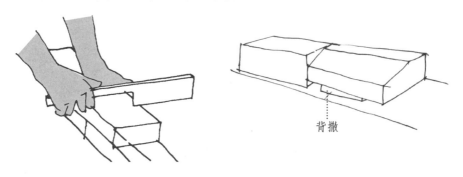

背撒

擺完磚後要用平尺板逐塊進行"打站尺"。打站尺的方法是,將平尺板的下面與基礎上彈出的磚牆外皮墨線貼近,中間與臥線貼近,上面與罩線(又叫打站尺)貼近。然後檢查磚的上、下棱是否也貼近了平尺板,如未貼近或頂尺,必須糾正。打站尺還可以橫向進行,並可以多打幾層,以確保有一個好的開端。

打站尺

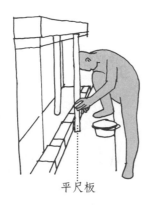

平尺板

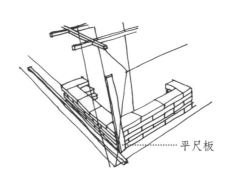

平尺板

背裏、填餡

乾擺可在裏皮、外皮同時進行，也可只在外皮進行。如果只在外皮乾擺，裏皮要用糙磚和灰漿砌築，叫作"背裏"。如裏、外皮同時乾擺時，中間的空隙要用糙磚填充，即"填餡"。

無論是背裏還是填餡，均應注意下列幾點：

1. 應盡量與乾擺磚的高度保持一致，如因磚的規格和砌築方法不同而不能做到每一層都保持一致時，也應在 3~5 層時與外皮磚找平一次。

2. 背裏或填餡磚與乾擺磚不宜緊挨，要留有適當的"漿口"，漿口的寬度常見為 1~2 厘米。

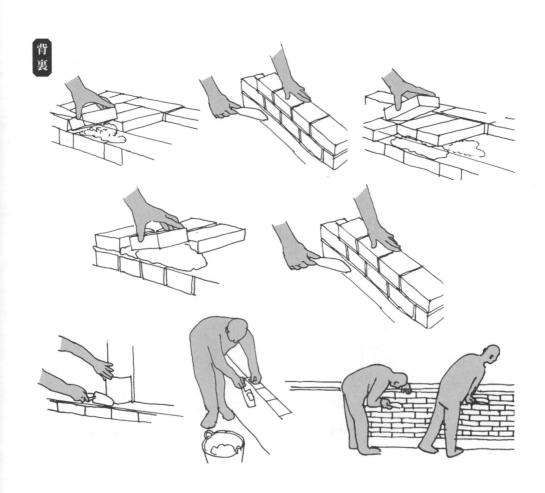

背裏

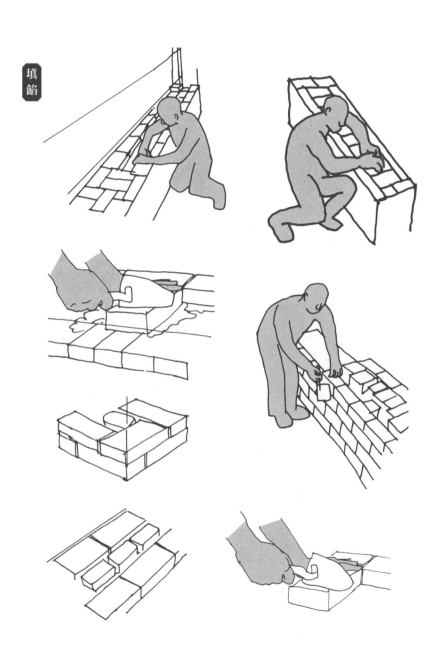

填餡

灌漿

灌漿要用桃花漿或生石灰漿，極講究的作法用江米漿。漿應分三次灌，第一次和第三次應較稀，第二次應稍稠。灌漿之前可對牆面進行必要的打點，以防漿液外溢，弄髒牆面。第一次灌漿時一般只灌 1/3，叫作 "半口漿"。第三次叫 "點落窩"，即在兩次灌漿的基礎之上彌補不足的地方。

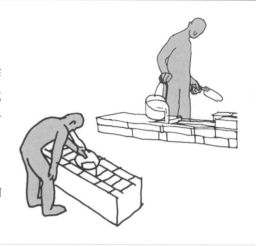

抹線

點完落窩後要用刮灰板將浮在磚上的灰漿刮去，然後用麻刀灰將灌過漿的地方抹住，即 "抹線"，又叫 "鎖口"。抹線可以防止上層灌漿往下串面撐開磚，所以這是一道不可省略的工序。

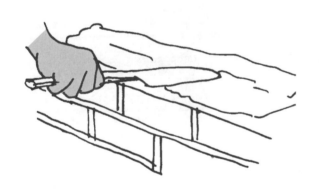

剎趟

在第一次灌漿之後，要用 "磨頭" 將磚的上棱高出的部分磨去，即為剎趟。剎趟是為了擺砌下一層磚時能嚴絲合縫，故應同時注意不要剎成局部低窪。

逐層擺砌

以後每層除了不打站尺外，砌法都應按照上述要求做。

此外，還應該注意下列幾點：

1. 擺砌時應做到"上跟繩，下跟棱"，即磚的上棱以臥線為標準，下棱以底層磚的上棱為標準。

2. 擺砌時，砍磨得比較好的棱應朝下，有缺陷的棱朝上，因為缺陷可在剎趟時去掉。

3. 最後一層之上如果需退"花鹼"（"牆肩"），應使用膀子面磚（膀子面朝上）。

4. 擺磚時如發現明顯缺陷，應重新砍磨加工。

5. 乾擺牆要"一層一灌，三層一抹，五層一礅"，即每層都要灌漿，但可隔幾層抹一次線，擺砌若干層以後，可適當擱置一段時間（一般要經過半天）再繼續擺砌。

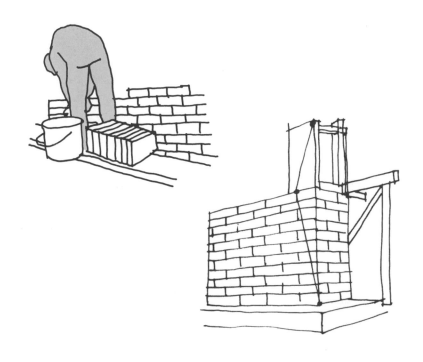

打點
修理

乾擺牆砌完後要進行修理，其中包括墁乾活、打點、墁水活和沖水。打點修理分以下四個過程：

1. 墁乾活，用磨頭將磚與磚接縫處高出的部分磨平。

2. 打點，用磚面灰（磚藥）將磚的殘缺部分和磚上的沙眼填平。

3. 墁水活，用磨頭沾水將打點過的地方和墁過幹活的地方磨平，再沾水把整個牆面揉磨一遍，以求得色澤和質感的一致。

以上過程可隨著擺砌的進程隨時進行。

4. 沖水，用清水和軟毛刷子將整個牆面清掃、沖洗乾淨，顯出"真磚實縫"。

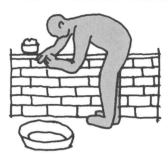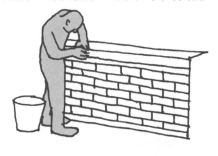

絲縫

絲縫的擺砌比乾擺還要細緻和不容易。絲縫與乾擺的不同之處在於：

1. 絲縫牆的磚與磚之間要鋪墊老漿灰。灰縫有兩種作法，一種是越細越好，最大不超過2毫米。另一種灰縫較寬，一般 3~4 毫米。為了確保灰縫的嚴實，還可在已砌好的磚外棱上也打上灰條，叫"鎖口灰"。磚砌好後要用瓦刀把擠出磚外的餘灰刮去，但不必劃縫。

2. 絲縫牆可以用"五扒皮"磚，也可以使用"膀子面"磚，如果使用膀子面磚，擺砌時應將磚的膀子面朝下放置。

3. 絲縫牆一般不背撒，也不剎趟。

4. 如果說乾擺砌法的關鍵在於砍磨的精準，那麼絲縫砌法還要注重灰縫的平直，厚度一致以及磚不得"遊丁走縫"。

淌白縫子

淌白縫子與絲縫作法近似，主要不同是：淌白縫子不墁乾活和水活，也不用水沖，但應將牆面清掃乾淨。淌白縫子作法所用的磚料應為淌白截頭磚。應注意磚棱的朝向問題。砌"低頭活"和"平身活"時，磚的好棱應朝上，當砌築"抬頭活"時，好棱應朝下。在耕縫之前，應將磚縫過窄處用扁子作"開縫"處理。

還有一種淌白縫子作法，特點是：砌築時灰縫可稍寬。耕縫之前先把磚縫用灰抹平，灰乾後的顏色與磚色相近。然後把整個牆面刷2~3遍磚面水。在灰未乾之前，用平尺板貼近磚縫位置，並用耕縫的專用工具"溜子"順著平尺板在灰縫處耕出寬2~3毫米的假磚縫。再用毛筆蘸煙子漿沿假磚縫描黑。

淌白縫子是模仿絲縫牆面外觀效果的一種作法，也是各種淌白牆面中的細緻作法。

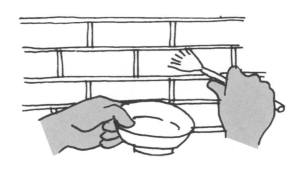

普通淌白

普通淌白牆與淌白縫子的不同之處在於：

1. 淌白牆可以用淌白截頭磚，也可用淌白拉面磚。

2. 一般用月白灰。

3. 磚縫厚度大於淌白縫子，一般應為4~6毫米。

4. 砌完之後，可用"耕縫"，也可以"打點縫子"。

淌白描縫

與普通淌白牆一樣，也是先打灰條，灰縫厚4~6毫米，然後灌漿，繼而打點灰縫。不同之處在於：

1. 要用老漿灰或深月白灰。

2. 要用毛筆蘸黑煙子漿沿平尺板描縫。

糙磚牆

1. 帶刀縫的作法

帶刀縫作法與淌白牆作法近似，也是先在磚上用瓦刀抹好灰條，即抹上"帶刀灰"，然後灌漿。

不同之處是：（1）帶刀縫的灰縫較大，一般為 5~8 毫米。（2）帶刀縫牆的磚料不經砍磨。（3）灰為月白灰或白灰膏。（4）砌築完畢後不打點彌縫，但要用瓦刀或溜子劃出凹縫，縫子應深淺一致。

2. 灰砌糙磚的作法

灰砌糙磚的特點是不打灰條，而是滿鋪灰漿砌築。灰縫 8~10 毫米。砌好後也可灌漿加固。如為清水牆作法，灰縫要打點勾縫，顏色可為深月白色或白色。灰砌糙磚除了可用素灰砌築外，也可以用摻灰泥砌築，泥縫厚不超過 2.5 厘米。

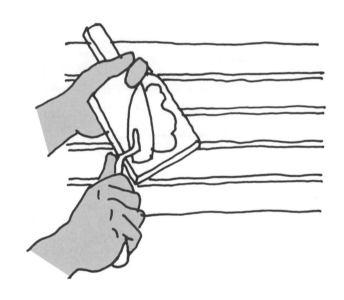

碎磚牆主要以碎磚（包括規格不一的整磚）用摻灰泥砌築。碎磚牆常見於建築中不講究的牆體、基礎等，也用整磚"四角硬"牆體的牆心部分。碎磚牆還可作為"外整裏碎"牆的背裏部分。

碎磚牆

耕縫

牆面勾縫常用手法有：耕縫、打點縫子、劃縫、彌縫、串縫、作縫、描縫、抹灰作縫等。耕縫作法適用於絲縫及淌白縫子等灰縫很細的牆面作法。

耕縫所用的工具：將前端削成扁平狀的竹片或用有一定硬度的細金屬絲製成"溜子"（如可用自行車上的輻條製成）。灰縫如有空虛不齊之處，事先應經打點補齊。耕縫要安排在塌水活、沖水之後進行。耕縫時要用平尺板對齊灰縫貼在牆上，然後用溜子順著平尺板在灰縫上耕壓出縫子來。耕完臥縫以後再把立縫耕出來。

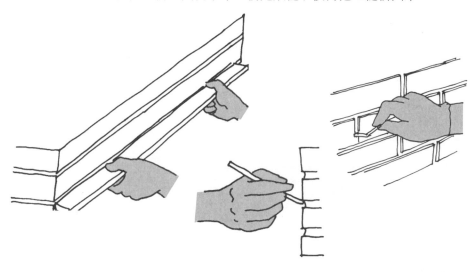

打點縫子

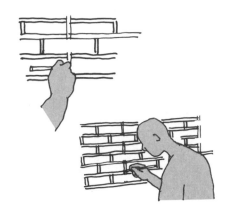

打點縫子的方法：用瓦刀、小木棍或釘子等順磚縫鏤劃，然後用溜子將小麻刀灰或鋸末灰等"餵"進磚縫。灰可與磚牆"餵"平，也可稍低於牆面。縫子打點完畢後，要用短毛刷子蘸少量清水（蘸後甩一下）順磚縫刷一下，叫"打水茬子"。這樣既可以使灰附著得更牢，又可使轉棱保持乾淨。

劃縫

劃縫作法主要用於帶刀縫牆面，也用於灰
砌糙磚清水牆，有時還用於淌白牆。劃縫
的特點是利用磚縫內的原有灰漿，因此也
稱作"原漿勾縫"。劃縫前要用較硬的灰
將縫裏空虛之處塞實，然後用前端稍尖的
小木棍順著磚縫劃出圓窪縫來。

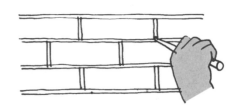

彌縫

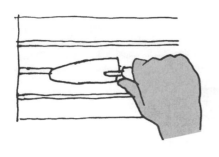

彌縫作法用於牆體的局部，如灰砌墀頭
中的梢子裏側部分、某些灰砌磚簷。彌
縫的具體作法是：以小抹子或鴨嘴把與
磚色相近的灰分兩次把磚縫堵平，即
"彌"平，然後打水茬子，最後用與磚
色相近的稀月白漿塗刷牆面。彌縫後的
效果以看不出磚縫為好。

串縫

串縫作法只用於灰縫較寬的牆面。串縫
所用灰一般為月白麻刀灰或白麻刀灰
（只用於部分磚牆）。串縫時用小抹子或
小鴨嘴挑灰分兩次將磚縫堵平，串軋
光順。

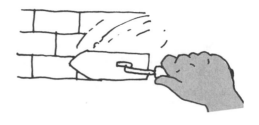

作縫

將縫子著意做出藝術形式叫作 "作縫",如把灰縫做成 "帶子條" "蕎麥棱" "圓線" 等。作縫手法一般都是施用虎皮石牆。清代末年,牆面勾縫中出現可把細灰縫做成黑色或白色的圓線縫,但這種作法並不十分常見。由於 "作縫" 十分強調灰縫的效果,所以作縫所使用的灰的顏色都應與牆面形成較大的反差對比,如虎皮石用深灰或灰黑色,磚牆用白色或黑色。

描縫

用於淌白牆面。描縫所用材料為煙子漿,描縫方法如下:先將縫子打點好,然後用毛筆蘸煙子漿沿平尺板將灰縫描黑。在描的過程中,為防止墨色逐漸變淺,每兩筆可以相互反方向地描,如第一筆從左往右描,第二筆從右往左描(兩筆要適當重疊)。這樣可以保證描出的墨色深淺一致,看不出接荐。描縫時應注意修改原有灰縫的不足之處,保證墨線的寬窄一致,橫平豎直。

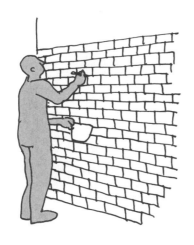

抹灰作縫

抹灰作縫又分為：

1. 抹青灰作假磚縫

簡稱"做假縫"，用於混水牆抹灰。特點是遠觀有乾擺或絲縫牆的效果。作法如下：
先抹出清灰牆面，顏色以近似磚色為好。再刷青漿軋光。趁灰未完全乾的時候，用
竹片或薄金屬片（如鋼鋸條）沿平尺板在灰上劃出細縫。

2. 抹白灰刷煙子漿鏤縫

簡稱"鏤活"，多用於廊心牆穿插當、山花象眼等處。常見的形式不僅有磚縫，還
可鏤出圖案花卉等。其方法是：先將抹面抹好白麻刀灰，然後刷上一層黑煙子漿。
等漿乾後，用鏨子等尖硬物鏤出白色線條來。根據圖面的虛實關係，還可輕鏤出灰
色線條。

3. 抹白灰或月白灰描黑縫

簡稱"抹白描黑"。作法是：先用白麻刀灰或淺月白麻刀灰抹好牆面，按磚的排列
形式分出磚格，用毛筆蘸煙子漿或青漿順平尺板描出假磚縫。

組合等級與主次

各種砌築類型的組合時常遵循"主細次糙"的組合原則，即細緻的砌築類型用於主要部位（指下礆、墀頭、台明、梢子、磚簷、牆的四角、檻牆、廊心牆等）。同在一個牆體或建築中，主要部分一般應使用同一種砌築類型（局部改作石活者除外），如都使用乾擺作法；次要部分如上身、牆體四角等部位也應使用同一種砌築類型，如絲縫作法，也可與主要部分採用同種砌築類型，如也使用乾擺作法。

版築牆用兩塊側板和一塊端板組成模具，另外一端加活動卡具。夯築後拆模平移，連續築至所需長度，稱為第一版，再把模具移放第一版之上，築第二版。逐版升高直到所需高度為止。用這種方法築成的是一道整牆，以若干版疊加而成。

夯土版築牆

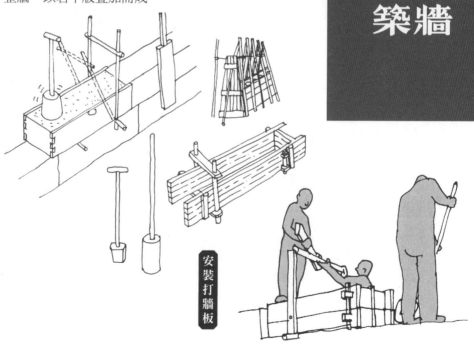

安裝打牆板

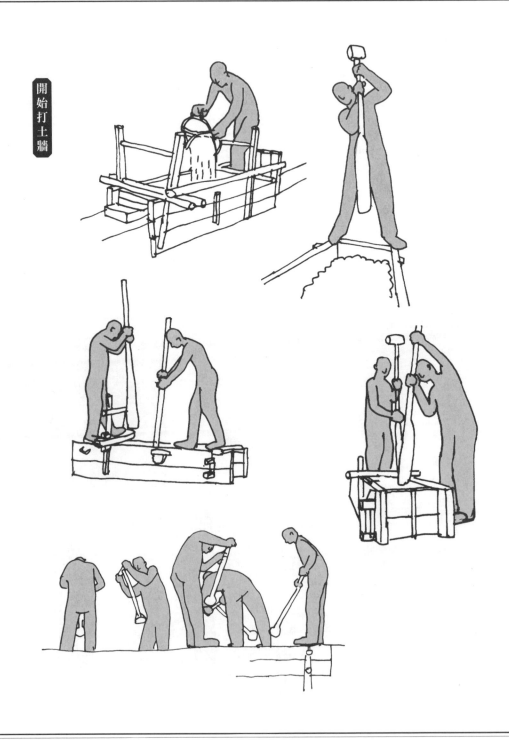

開始打土牆

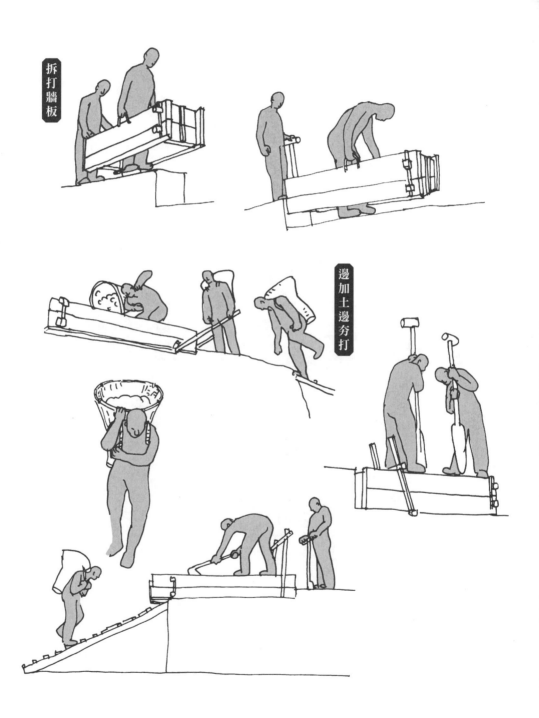

拆打牆板

邊加土邊夯打

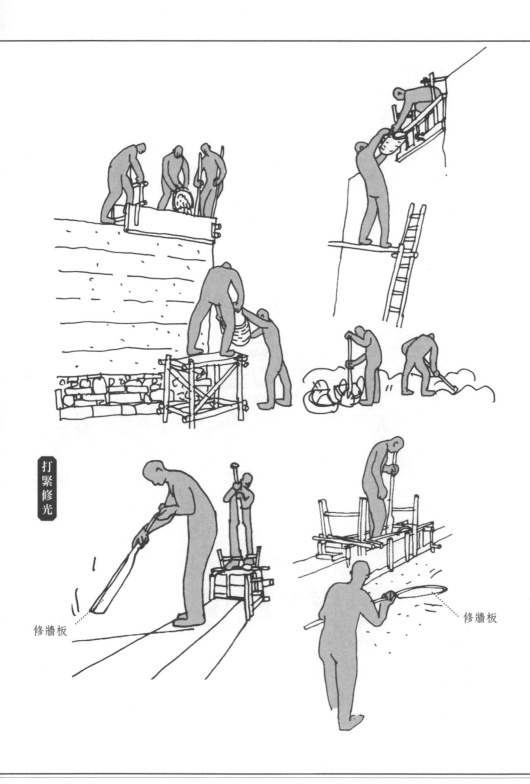

打緊修光

修牆板

修牆板

編竹
夾泥牆

先在房屋牆壁分位立枋柱，使空當不要太大，以一米稍多為最佳，空當太大則編壁不堅固；在空當處先用竹篾條編好壁體，然後在壁體內外抹泥（泥中或加秸稈），候泥稍乾即抹石灰。

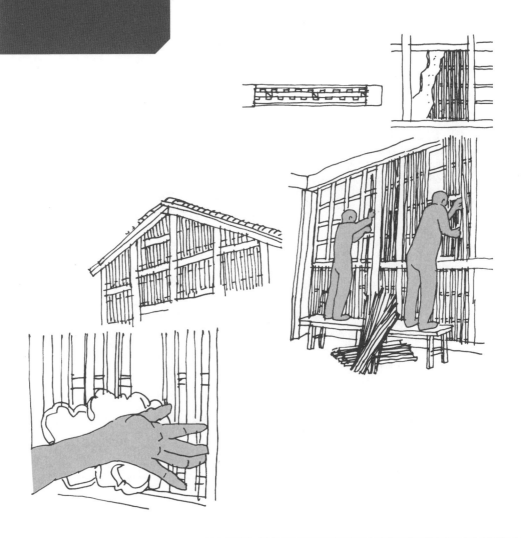

屋頂工藝

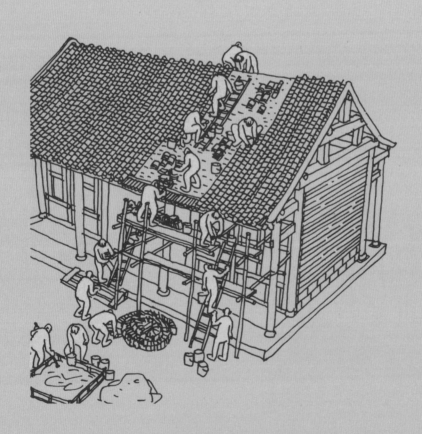

灰背的操作過程叫作"苫背"。

"苫背"是指在屋頂木基層（屋背）上，鋪築防水、保溫墊層的一項工程。苫背的工藝可分為以下步驟：抹護板灰—苫泥背—晾泥背—抹灰背—紮肩—晾背。

<div style="text-align: right">

苫
背

</div>

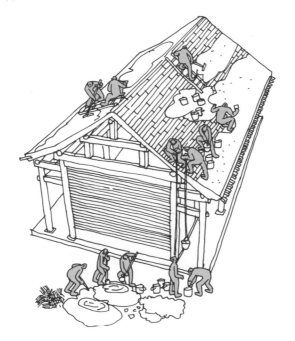

抹護板灰

護板灰是保護木望板並與上一層泥背分隔的一層抹灰層。它是在木望板上抹一層 1~2 厘米厚的深月白麻刀灰，要求表面平整。護板灰主要用於保護望板和椽子。如果苫背基層是用席箔、葦箔等其他作法，則不用護板灰。（除了木望板和席箔、葦箔作法外，還可採用荊芭、瓦芭、磚芭和石芭作法。）

苫泥背

在護板灰上苫 2~3 層泥背，多用滑秸泥。每層泥背厚度不超過 5 厘米。當遇有屋頂中腰部分或局部位置泥背太厚時，可事先將一些板瓦反扣在護板灰上以減輕屋面的重量，此瓦稱為"墊囊瓦"。每苫完一層泥背後，要進行"拍背"，時間應選擇在泥背乾至七成至八成時。拍背可以使泥背層變得密實，是一道十分關鍵的工序。

晾泥背

泥背經拍打密實後，仍需充分晾曬數日，讓水分蒸發出來，晾背過程中泥背表面產生的裂縫屬於自然現象，易於水分蒸發，可不做處理。

抹灰背

1. 抹月白灰背。月白灰背可以對防水層進行保護並起到保溫和墊囊的作用。它是在泥背上，苫 2~4 層大麻刀灰或大麻刀月白灰，每層灰背厚度不超過 3 厘米。每層苫完後要反覆趕軋堅實後再開始苫下一層。

2. 在月白灰背上開始苫青灰背。青灰背每苫完一趟後，要在灰背表面"拍麻刀"。
打拐子、粘麻：在大麻刀青灰背乾至八成時，可在灰背上"粘麻打拐子"，也可只打拐子不粘麻，用梢端呈半圓狀的木棍在背上打出許多圓形淺窩，每五個拐子一組，呈梅花形狀，每組拐子之間要粘麻。

紮肩

苫完背以後要在脊上抹"紮肩灰"。抹紮肩灰時應拴一道橫線，作為兩坡紮肩灰交點的標準，線的兩端拴在兩坡博縫交點上棱。前、後坡紮肩灰各寬30~50厘米，上面以線為準，下腳與灰背抹平。

晾背

晾灰背是苫青灰背最後的一道工序。灰背苫完以後，讓其在自然狀態下水分蒸發掉而乾燥，晾背時不要暴曬和雨淋，至徹底乾透為止。如果灰背不乾就瓿，水分不易蒸發掉，會侵蝕木構架使之糟朽。

窯瓦前的
準備工作

窯瓦前的準備工作包括分中、排瓦當、號壟、窯邊壟、拴線。分中就是在簷頭找出整個房屋的橫向中點並做出標記，這個中點就是屋頂中間一趟底瓦的中點。確定了屋面中間一趟底瓦中以後，再從兩山博縫外皮往裏返大約兩個瓦口的寬度，並做出標記。屋面瓦壟的數量由瓦口的寬窄決定，瓦口越窄，瓦壟越多。決定了這兩個瓦口的位置，也就固定了兩壟邊壟底瓦的位置。上述這種作法適用於鈴鐺排山作法，如為披水排山作法，應當先確定披水磚簷的位置，然後從磚簷裏口往裏返兩個瓦口，這兩個瓦口就是兩壟邊壟底瓦的位置。

分中

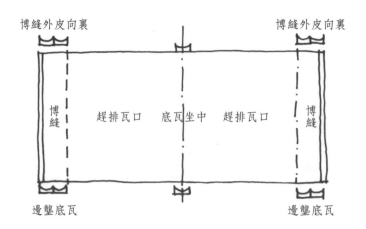

博縫外皮向裏　　　　　　　　　　　　博縫外皮向裏

博縫　趕排瓦口　底瓦坐中　趕排瓦口　博縫

邊壟底瓦　　　　　　　　　　　　　邊壟底瓦

排瓦當

在已確定的中間一趟底瓦和兩端瓦口之間
趕排瓦口，如果排不出"好活"，應調整
某幾壟"蚰蜒當"的大小（兩壟底瓦之間
的距離）。具體作法是，用小鋸將相連的
瓦口適當截斷，即"斷瓦口"，瓦口位置
確定後，將瓦口釘在連簷上。瓦口定好之
後每壟瓦的位置就確定了。

號壟

將各壟蓋瓦（注意是蓋瓦
不是底瓦）的中點平移到
屋脊楪肩灰背上，並做出
標記。

窊邊壟

在兩坡邊壟位置拴線、鋪灰，各窊兩趟
底瓦、一趟蓋瓦。硬山、懸山建築，要
同時窊好排山溝滴。披水排山作法中，
要下好披水簷，做好稍壟。兩端的邊壟
應平行，囊（瓦壟的曲線）要一致，邊
壟囊要隨屋頂囊。在實際操作中，窊完
邊壟後應調垂脊，調完垂脊後再窊瓦。

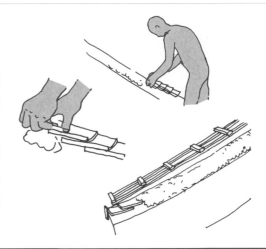

拴線

以兩端邊壟蓋瓦壟"熊背"為標準，在正脊、中腰和簷頭位置拴三道橫線，作為整個屋頂瓦壟的高度標準。脊上的叫"齊頭線"，中腰的叫"楞線"或"腰線"，簷頭的叫"簷頭線"。脊上與簷頭的兩條線又可統稱為上下齊頭線。

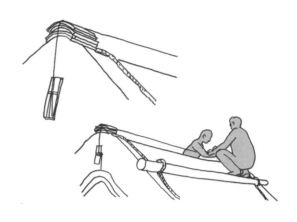

筒瓦屋面是布瓦屋面的一種，它以板瓦作底瓦，筒瓦作蓋瓦。窊筒瓦的程序包括：審瓦、沾瓦、衝壟、窊簷溝頭滴瓦、窊底瓦、窊蓋瓦、捉節夾壟（裹壟、半捉半裹）、清壟、刷漿提色。

窊筒瓦

審瓦

在窊瓦之前應對瓦件逐塊檢查，這道工序叫"審瓦"。

尤其是筒、板瓦更應嚴格檢查。瓦件的挑選以敲之聲音清脆，不破不裂，沒有隱殘者，敲之作"啪啪"之聲的即為次品。外觀應無明顯曲扭、變形，無粘疤、掉釉等缺陷。顏色差異較大的，可用於屋面不明顯的部分。在實際操作過程中，審瓦可隨窊瓦過程進行。

沾瓦

用生石灰漿浸沾底瓦的前端（露頭的一側），沾漿的部分應佔瓦長的 2/3。

衝壟

衝壟是在大面積窊瓦之前先窊幾壟瓦，實際上，"窊邊壟"也可以看成是在屋面的兩側衝壟。邊壟"衝"好以後，按照邊壟的曲線（囊）在屋面的中間將三趟底瓦和兩趟蓋瓦窊好。如果窊瓦人員較多，可以再分段衝壟。這些瓦壟都必須以拴好的"齊頭線""楞線"和"簷口線"為標準。

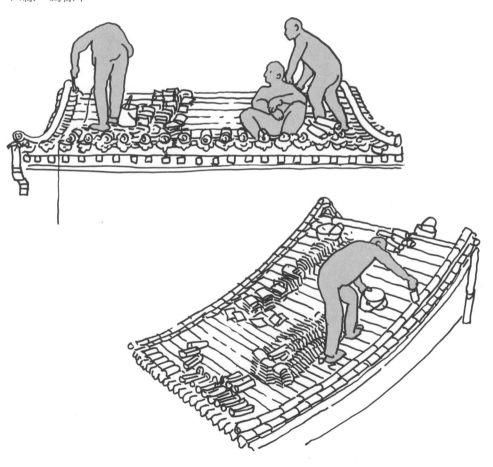

窰簷溝
頭滴瓦

溝滴即勾頭瓦和滴水瓦。宨簷頭勾頭和滴水瓦要拴兩道線，一道線拴在滴水尖的位置，滴水瓦的高低和出簷均以此為標準。第二道線即衝壟之前拴好的"簷口線"，勾頭的高低和出簷均以此為標準。滴水瓦的出簷最多不超過本身長度的一半，一般在 6~10 厘米。勾頭出簷為瓦頭"燒餅蓋"的厚度，就是說，勾頭要緊靠著滴子，勾頭的高低以簷線為準。

滴子瓦蚰蜒當。勾頭之下，應放一塊遮心瓦（可以用碎瓦片代替）。遮心瓦的作用是遮擋勾頭裏的蓋瓦灰。

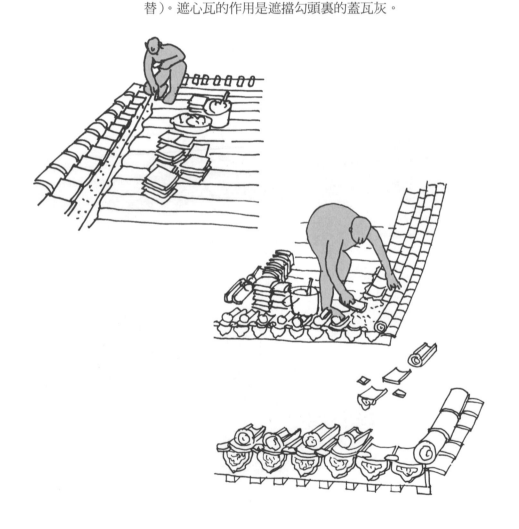

窪底瓦

1. 開線。先在齊頭線、楞線和簷線上各拴一根短鉛絲（叫作"吊魚"），"吊魚"的長度根據線到邊壟底瓦翅的距離確定，然後"開線"，按照排好的瓦當和脊上號好壟的標記把線的一段拴在一個插入脊上泥背中的鐵釺上，另一端拴一塊瓦，吊在房簷下。這條瓦用線叫作"瓦刀線"。瓦刀線的高低應以"吊魚"的底楞為準，如果瓦刀線的囊與邊壟的囊不一致時，可在瓦刀線的適當位置綁上幾顆釘子來進行調整。底瓦的瓦刀線應拴在瓦的左側（蓋瓦的時候拴在右側）。

2. 窪瓦。拴好瓦刀線後，鋪灰（或泥底瓦）。如用泥（指摻灰泥），還可在鋪泥後再潑上白灰漿，此作法為"坐漿"。底瓦灰（泥）的厚度一般為 4 厘米。底瓦應窄頭朝下，從下往上依次擺放。底瓦的搭接密度應能做到"三搭頭"，又叫"壓六露四"，即每三塊瓦中，第一塊與第三塊能做到首尾搭頭，或者說，每塊瓦要保證有 6/10 的長度被上一塊瓦壓住。"三搭頭"和"壓六露四"的說法是指大部分瓦而言，簷頭和靠近脊的部位則應"稀簷頭密脊"，簷頭的三塊瓦一般只要"壓五露五"即可，脊根的三塊瓦常可達到"壓七露三"（或"四搭頭"）。底瓦灰（泥）應飽滿，瓦要擺正，不得偏歪（俗稱"側偏"）。底瓦壟的高低和直順程度都應以瓦刀線為準。每塊底瓦的"瓦翅"，寬頭的上楞都要貼近瓦刀線。

3. 背瓦翅。擺好底瓦以後要將底瓦兩側的灰（泥）順瓦翅用瓦刀抹齊，不足之處要用灰（泥）補齊，"背瓦翅"一定要將灰（泥）"背"足、拍實。

4. 絮縫。"背"完瓦翅後，要在底瓦壟之間的縫隙處（稱作"蚰蜒當"）用大麻刀灰塞嚴塞實，這一過程叫作"絮縫"，絮縫灰應能蓋住兩邊底瓦壟的瓦翅。

5. 勾瓦臉，也叫"掛瓦臉"或"打點瓦臉"。即清壟後要用素灰將底瓦接頭的地方勾抹嚴實，並用刷子蘸水勒刷。

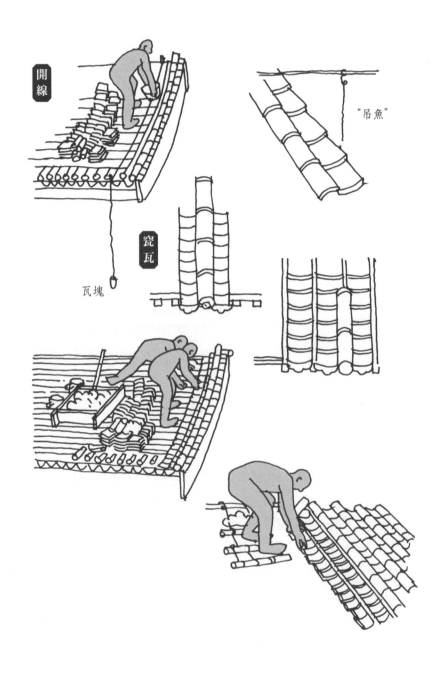

開線

"吊魚"

瓷瓦

瓦塊

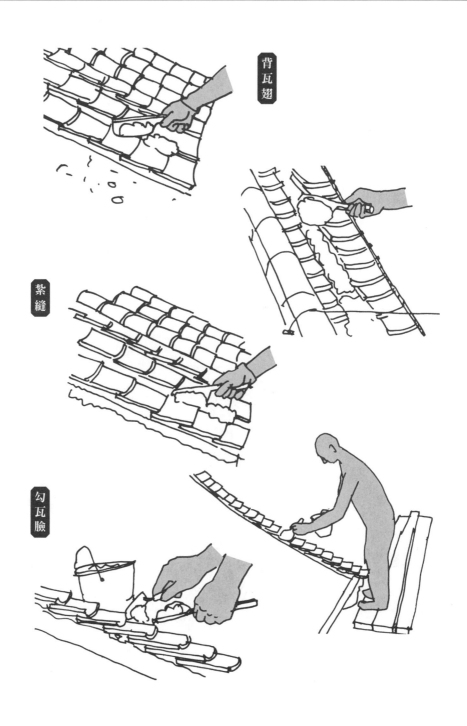

背瓦翅

絮縫

勾瓦臉

窰蓋瓦

按楞線到邊壟蓋瓦瓦翅的距離調好 "吊魚" 的長短，然後以吊魚為高低標準 "開線"。瓦刀線兩端以排好的蓋瓦壟為準。蓋瓦的瓦刀線應拴在瓦壟的右側（窰底應拴在左側），故此側稱為 "細肋"。蓋瓦灰應比底瓦灰稍硬，蓋瓦不要緊挨底瓦，它們之間的距離叫 "睜眼"。睜眼的大小不小於筒瓦高的 1/3，蓋瓦要熊頭朝上，從下往上依次安放，上面的筒瓦應壓住下面筒瓦的熊頭，熊頭上要抹 "熊頭灰"（又叫 "節子灰"）。熊頭灰使用月白灰，一定要抹足擠嚴。蓋瓦壟的高低直順都要以瓦刀線為準，每塊蓋瓦的瓦翅都應貼近瓦刀線。如果瓦的規格不十分一致，應特別注意不必每塊都 "跟線"，否則會出現一側齊、一側不齊的情況。工匠稱此要領為 "大瓦跟線，小瓦跟中"。

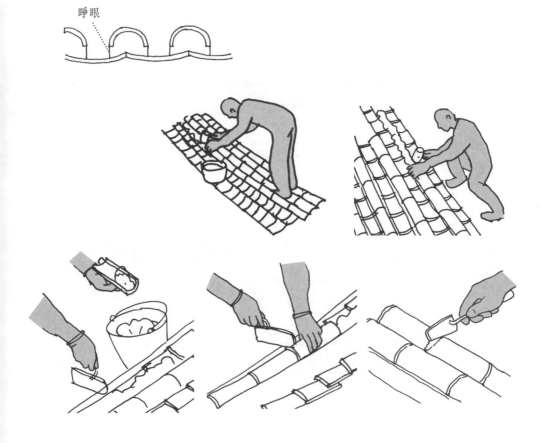

睜眼

捉節夾壟、裹壟、半捉半裹

將瓦壟清掃乾淨後用月白灰在筒瓦相接的地方勾抹，這項工作叫 "捉節"，然後用月白灰將睜眼抹平，叫 "夾壟"。夾壟應分糙細兩次夾，操作時要用瓦刀把灰塞嚴拍實。上口與瓦翅外楞抹平，叫作 "背瓦翅"。瓦翅一定要 "背嚴" "背實"，不得開裂、翹邊，不得高出瓦翅，否則很容易開裂而造成滲水。夾壟時應將夾壟灰趕軋光實，下腳應直順，並應與上口垂直。與底瓦交接處無小孔洞和多出的灰。

第二種作法為裹壟作法：用裹壟灰分糙、細兩次抹，打底要用潑漿灰，抹面要用煮漿灰。現在兩肋夾壟，夾壟時應注意下腳不要大，然後在上面抹裹壟灰，最後用漿刷子蘸青漿刷壟並用瓦刀趕軋出亮。壟要直順，下腳要乾淨，灰要 "軋乾"，不得等乾，至少要做到 "三漿三軋"。趕光軋亮時不宜用鐵擼子，否則會對灰壟質量產生不好的影響。

第三種作法是半捉半裹作法，介於第一種作法和第二種作法之間，僅將不齊的地方用灰補齊即可，整齊的部位仍用捉節夾壟作法。

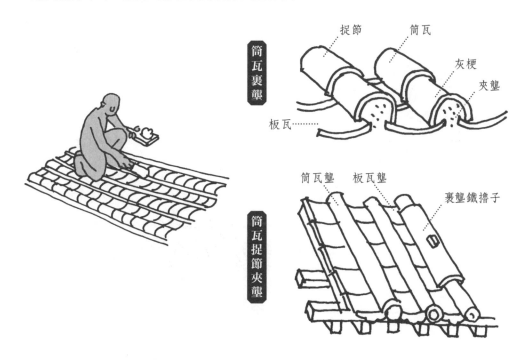

筒瓦裹壟

捉節　　筒瓦

灰梗

夾壟

板瓦

筒瓦壟　板瓦壟

裹壟鐵擼子

筒瓦捉節夾壟

清壟

瓦壟內應清乾淨。

窵完瓦後，整個屋面應刷漿提色。瓦面刷白灰漿，簷頭、眉子、當溝刷煙子漿（內加適量膠水和青漿）。為保證滴水底部能刷嚴，可在窵瓦前沾瓦時就用煙子漿把滴子瓦沾好。

**刷漿
提色**

刷漿

提色

窒合瓦

窒合瓦屋面的底瓦作法與筒瓦屋面的底瓦作法基本相同。

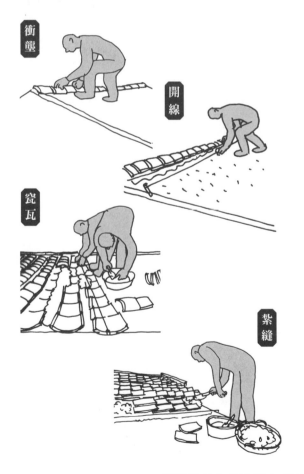

窒底瓦

1. 沾瓦。合瓦屋面的蓋瓦也應沾漿，但應沾大頭（露明面），也就是"底瓦沾小頭，蓋瓦沾大頭"。除此之外，沾漿也略有區別。底瓦應沾稀白灰漿，而蓋瓦應沾月白漿。

2. 衝壟。

3. 窒簷頭瓦。合瓦屋面的簷頭瓦叫作"花邊瓦"，這同筒瓦的作法的簷頭底瓦滴子瓦差別較大。另外，花邊瓦之間不放遮心瓦。

4. 開線，窒底瓦。底瓦的搭接密度要注意做到"壓六露四"（三搭頭）；底瓦泥應飽滿，瓦不得"側偏"或"喝風"或偏歪；瓦翅要背嚴，蚰蜒當要"紮縫"，"瓦臉"要勾嚴。

窑蓋瓦

合瓦屋面的蓋瓦壟作法：

1. 拴好瓦刀線，在簷頭打蓋瓦泥，把花邊瓦粘好"瓦頭"。瓦頭是事先預製的，它的作用是擋住蚰蜒當，若無預製的瓦頭，可以用 2~3 塊瓦圈在一起，放在兩塊底瓦花邊瓦中間，前面用灰抹平。

2. 鋪蓋瓦泥，開始窑蓋瓦。蓋瓦與底瓦相反，要凸面向上，大頭朝下。瓦與瓦的搭接密度也應做到"三搭頭"。蓋瓦的"睜眼"約為 4 厘米。瓦壟與脊根"老椿子瓦"搭接要嚴實。

3. 蓋瓦窑完後在搭接處用素灰勾縫（"勾瓦臉"），並用水刷子蘸水勒刷（"打水槎子"）。

4. 夾腮。先用麻刀灰在蓋瓦睜眼處糙刷一遍，然後再用夾壟灰細夾一遍。灰要堵嚴塞實，並用瓦刀拍實。夾腮灰要直順，下腳應乾淨利落，無小孔洞，無多出的灰。下腳要與上口垂直，蓋瓦上應盡量少沾灰，與瓦翅相交處要隨瓦翅的形狀用瓦刀背好，並用刷子蘸水勒刷，最後反覆刷青漿和瓦刀軋實軋光。

5. 屋面刷青漿。簷頭瓦不用煙子漿"絞脖"，也刷青漿。這與筒瓦屋面需在簷頭絞脖的作法是不同的，應特別注意。

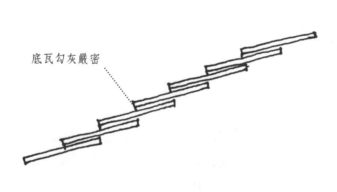

底瓦勾灰嚴密

窊乾槎瓦

窊乾槎瓦之前也應 "審瓦",但不 "沾瓦",此外還應加一道 "套瓦" 工序。乾槎瓦屋面的分中、號壟、排瓦當比較簡單,也不用在屋面上拴橫線來控制瓦壟的高低。

套瓦

乾槎瓦屋面所用的瓦料在規格上要求很嚴,因為它不像其他作法的底瓦壟之間有蚰蜒當而是緊密無間,所以如果同一壟中的瓦料規格不一樣就無法操作。套瓦方法如下:將瓦料清點一遍,找出最有代表性的一種規格或幾種規格的瓦件作為樣板,再用樣板瓦將所有的瓦件一一核對,和樣板瓦規格誤差在 0.2 厘米之內,就是可用的瓦料。可用的瓦料一定要分種分別堆放整齊並標明記號。如果經挑選,可用的瓦件總數仍然不夠,可在被 "淘汰" 的瓦料中按上述方法重新挑選,但應注意每種規格瓦料的數目最少不能少於一壟瓦的總數。在操作中,凡規格不一的瓦料,絕對不能在同一壟中使用,規格一樣的應一次集中用,數量最多的,應用在最注目的地方。

苫背 乾槎瓦屋頂苫背方法與普通瓦房的苫背作法基本相同,但應注意泥背應適當加厚,滑秸也應適當多加,以增強泥背的剛性。泥背坡度應適當加大,傾角一般應大於 30°,操作中可以在脊上放紮肩瓦和抹紮肩泥。泥背囊要小,也可以不要囊。窊泥背應乾透後再開始窊瓦。

分中、窊老椿子瓦

乾槎瓦屋面的"分中"只需找出中間一趟瓦壠的中線,而不必找出邊壠的中,也沒有"號壠"和"排瓦當"這一程序,其瓦壠位置是通過窊老椿子瓦(脊上的兩塊)決定的。具體方法如下:

1. 在老椿子瓦的位置拴兩道橫線,作為老椿子瓦的高低標準,然後從屋面正中往兩邊窊,先放中間一壠的兩塊瓦,瓦下要放一塊"枕頭瓦"。中間一壠(第一壠)的兩塊老椿子瓦要大頭朝下。

2. 放第二壠的兩塊瓦(不放枕頭瓦)。先放一塊大頭朝下的,這塊瓦應架在第三壠和第一壠的第一塊瓦的瓦翅上。再放一塊小頭朝下的,這塊瓦應蓋住第一壠和第三壠的第二塊。這一塊小頭朝下是為了使兩壠瓦在脊上高低一致。除此而外,整個屋頂瓦壠的瓦都是大頭朝下。

3. 第三壠和第一壠相同,第四壠和第二壠相同。以後如此循環。

4. 右邊和左邊對稱,作法相同。第 1、3、5、7……壠的瓦應在同一條橫線上。第 2、4、6、8……壠的瓦應在同一條橫線上。相鄰的兩塊瓦不在同一條橫線上。窊好老椿子瓦以後,將各壠的中點平移至簷頭木連簷或磚簷上。

窰瓦

乾槎瓦窰瓦先拴"瓦刀線",該線的上端以"老椿子瓦"的瓦翅為標準,下端以簷口瓦的瓦翅為標準,然後由下而上鋪瓦泥灰窰瓦。簷口的第一塊瓦叫"領頭瓦",設每壟的"領頭瓦"為 A1、B1、C1、D1……其上的瓦為 A2、B2、C2、D2……要求 B1 架在 A1、C1 瓦翅上,B2 在 A2、C2 瓦翅上……瓦壟的搭疊,A2 應壓住 A1 的 8/10,B2 應壓住 B1 的 6/10,以上各瓦的前後搭接都按壓住 6/10 進行搭疊。

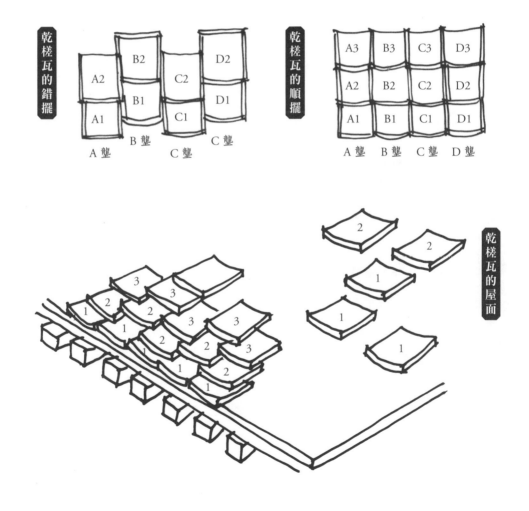

乾槎瓦的錯擺

A2
A1
B2
B1
C2
C1
D2
D1

A 壟　B 壟　C 壟　C 壟

乾槎瓦的順擺

A3　B3　C3　D3
A2　B2　C2　D2
A1　B1　C1　D1

A 壟　B 壟　C 壟　D 壟

乾槎瓦的屋面

簷頭捏嘴、堵燕窩

每壟領頭瓦的瓦翅上要抹少許麻刀灰，做成三角接槎處。最後刷青漿、趕軋出亮。這一作法稱為"捏嘴"。領頭瓦下面的空隙要用麻刀灰堵嚴抹平，並刷青漿趕軋出亮，即"堵燕窩"。

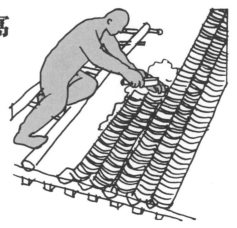

乾槎瓦屋頂的正脊、垂脊是隨窑瓦時一起做好的。正脊採用"扁擔脊"，垂脊採用"披水梢壟"。

正脊、垂脊

仰瓦灰梗

屋面不施蓋瓦，以板瓦為底瓦，在兩壟底瓦相交的瓦楞部位用灰堆抹出形似筒瓦壟、寬約 4 厘米的灰梗。

作法與合瓦或筒瓦屋面的底瓦作法基本相同，但瓦壟間的縫隙（"蚰蜒當"）應較小。

窑瓦

堆灰梗

用大麻刀月白灰順著瓦壟之間的蚰
蜒當從下至上堆抹出半圓形灰梗。
堆抹出的半圓形灰梗寬約 4 厘米、
高約 5 厘米。為確保質量，灰梗應
分糙、細兩次堆抹。第一次用潑漿
灰 "堆糙" 並軋實，乾至六七成時
再用煮漿灰仔細地堆抹，堆出的灰
梗應直順，上圓下直。

刷漿趕軋

當灰梗表面乾至六七成時，開始趕
軋。每趕軋一次，都要先刷一遍青
漿。趕軋時應將灰梗軋光、軋實、找
順，灰梗下腳應乾淨、利落、無 "蚰
蜒窩" 和 "嘟嚕灰"，表面無露麻、開
裂、翹邊或虛軟不實等現象。

屋面刷漿
提色

先將整個屋面清掃乾淨，然後開始
刷漿。整個屋面刷月白漿，簷頭用
煙子漿絞脖，脊部和磚簷也刷煙
子漿。

屋脊的
處理

仰瓦灰梗屋頂的屋脊作法一般都很簡
單，應在宽瓦和堆抹灰梗時一同做好。
正脊可隨屋面作法，前後坡的瓦面和
灰梗在脊上相交。前後坡瓦的接縫處
反扣一塊板瓦蓋住接縫，這塊反扣的
板瓦應刪去四角，然後將脊上的灰梗
堆成如筒瓦過壟脊的形狀。正脊也可
做成扁擔脊。

正脊常見的作法有筒瓦過壟脊、鞍子脊、合瓦過壟脊、清水脊、皮條脊、扁擔脊等。

正脊作法

筒瓦過壟脊

筒瓦過壟脊又稱"元寶脊",其作法如下:

1. 放"續折腰瓦""梯子瓦""枕頭瓦"。根據紮肩灰上號好的蓋瓦中,在每坡各壟底瓦位置各放一塊"續折腰瓦"和兩塊底瓦,兩塊底瓦叫作"梯子瓦",最下面的一塊梯子瓦下面放一塊凸面朝上橫放的底瓦,而這塊底瓦叫作"枕頭瓦"(在瓷瓦時撤去)。沿前、後坡各拴一道橫線,橫線要沿三塊底瓦的中間通過,高度應比博縫上皮高一底瓦厚。然後以線作為標準檢查每壟高低是否一致。

2. 將橫線移至脊中開始"抱頭"。將兩坡最邊上的底瓦(老椿子瓦)拿開,用麻刀灰放在兩坡相交處,然後重新放好兩塊底瓦並用力一擠,使兩塊瓦碰頭,並使灰從上邊擠出來,即為"抱頭"。抱頭灰既可以增強兩坡瓦的整體性,同時也可以增強正脊的防水性能。

3. 拴線鋪灰,放"正折腰瓦"。沿脊中線在兩坡相交的底瓦上再放一塊"正折腰瓦",用來擋住兩坡底瓦之間的縫隙。

4. 拴線鋪灰,瓷"正羅鍋"瓦沿脊中線在正折腰瓦之間(即筒瓦壟位置)瓷"正羅鍋"筒瓦。在"正羅鍋"瓦的下面可接瓷一塊"續羅鍋"瓦(前、後坡各一塊)。

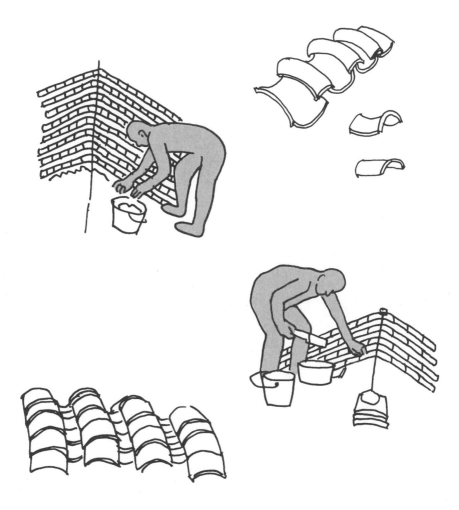

鞍子脊

鞍子脊僅用於合瓦（陰陽瓦）或局部合瓦（如棋盤心）屋面。其作法如下：

1. 在抹好的黍肩灰背上撒枕頭瓦，擺梯子瓦。梯子瓦即每壟的底瓦，每坡用三塊半。梯子瓦的高低位置依據拴好的橫線控制，不合適時可挪動枕頭瓦進行調整。橫線的位置按兩山博縫上皮再往上增加一塊板瓦的厚度定位。梯子瓦的縱向位置應按照灰背上號好的蓋瓦中確定。梯子瓦以後開始"抱頭"，具體方法詳見過壟脊作法。

2. 梯子瓦是擺放時的名稱，做好後則叫作"底瓦老樁子瓦"。鋪麻刀灰在兩坡老樁子瓦相交處扣放"瓦圈"。瓦圈就是橫向斷開的弧形板瓦片。瓦圈不僅可以加強前、後坡底的整體性，還可以增強防水性能。

拴線鋪灰，窘好蓋瓦。每壟各窘兩塊，叫作"蓋瓦老樁子瓦"。

3. 砌一塊條頭磚，卡在兩邊蓋瓦中間，叫作小當溝條頭磚，其上鋪灰，放一塊凹面向上的板瓦（小頭朝前坡），這塊瓦叫作仰面瓦。仰面瓦伸進兩側的脊帽子內。

4. 拴線鋪灰，在兩坡蓋瓦相交處放一塊蓋瓦（大頭朝前坡），這塊瓦叫作"脊帽子"。

5. 在條頭磚前後用麻刀灰堵嚴抹平，叫作"小當溝"。

6. 邊壟與梢壟之間不做小當溝。兩坡底瓦的接縫處可放一塊折腰瓦，但習慣上只反扣一塊普通板瓦，此瓦稱為"螃蟹蓋"。

7. 打點，趕軋，刷漿提色。

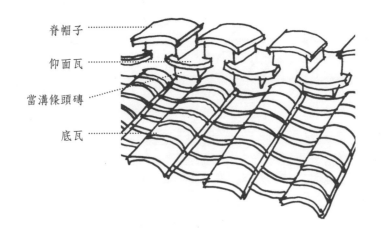

脊帽子

仰面瓦

當溝條頭磚

底瓦

合瓦過壟脊

合瓦過壟脊作法與鞍子脊作法相似，但底瓦壟內不卡條頭磚，也不作仰面瓦。前、後兩坡的老椿子底瓦的交接處鋪灰放一塊折腰瓦。如果沒有折腰瓦，可以用普通的板瓦代替。這塊板瓦要橫向反扣放置，為能與前、後坡的老椿子底瓦接縫嚴一些，這塊反扣的板瓦要刪掉四個角。因板瓦刪掉四角後狀如螃蟹的蓋，故稱為"螃蟹蓋"。

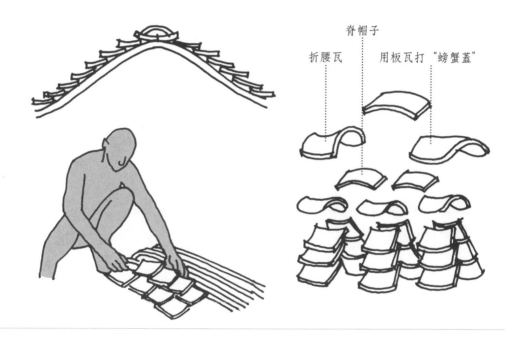

脊帽子

折腰瓦　　用板瓦打"螃蟹蓋"

清水脊作法

清水脊主要是由磚瓦或磚的加工件堆砌而成，主要特點是將一條正脊分為高坡壟大脊和低坡壟小脊兩個部分。具體作法如下：

1. 低坡壟小脊的作法

（1）將簷頭兩端分好的兩壟底瓦和蓋瓦的中點平移到脊上並畫出標記。

（2）在兩壟低瓦位置放三塊"底瓦老椿子瓦"和一塊"枕頭瓦"，然後"抱頭"，在抱頭灰上安放瓦圈或者折腰瓦。

（3）在兩壟蓋瓦位置鋪灰安放"蓋瓦老椿子瓦"（梢壟用筒瓦）。

（4）在底瓦壟上砌條頭磚與蓋瓦找平，在蓋瓦和條頭磚上橫著扣蓋一層板瓦叫"蒙頭瓦"，再在其上橫扣一層蒙頭瓦，兩層蒙頭瓦要錯縫而砌，外端砌至梢壟外口。砌好後用麻刀灰將蒙頭瓦與條頭磚堵嚴抹平。

2. 高坡壟大脊的作法

（1）在脊尖上鋪抹摻灰泥，並用兩塊瓦立著從前後坡相背擠壓脊灰成"人"字形，這叫"紮肩瓦"。在紮肩瓦兩邊再鋪灰扣一塊瓦叫"壓肩瓦"，然後在紮肩瓦和壓肩瓦兩側抹一層紮肩灰，這就是窊高坡壟瓦的起點。

（2）在脊上找出屋面蓋瓦的中心，並做出標記。

（3）由兩端拴線，沿低壟小脊子中線靠裏側，砌放"鼻子"（或圭角）及盤子，這兩者合稱為"鼻子盤"或"規矩盤"。鼻子或圭角的外側須與低坡壟裏側蓋瓦中在一條垂直線上，盤子比鼻子再向外出簷半鼻子寬。

（4）在紮肩泥上安放底瓦老椿子瓦和枕頭瓦，並用麻刀灰抱頭，再用麻刀灰扣放瓦圈將兩坡老椿子瓦卡住。

（5）在前後坡蓋瓦壟上鋪灰安放蓋瓦老椿子瓦，用麻刀灰抱頭。然後在底瓦壟的瓦圈上砌放一塊條頭磚卡在兩壟蓋瓦中間，在條頭磚和蓋瓦老椿子瓦上鋪灰砌兩層蒙頭瓦，與盤子找平。蒙頭瓦及條頭磚的兩側用麻刀灰堵嚴抹平。

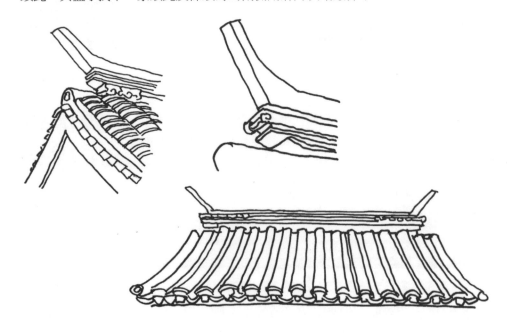

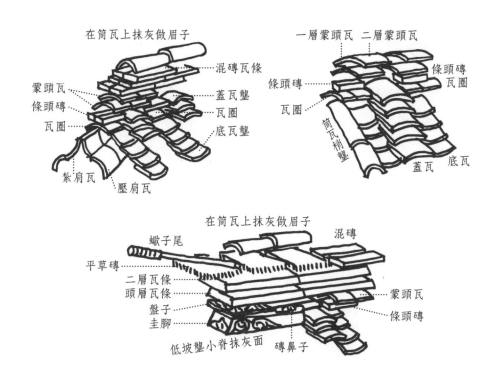

在筒瓦上抹灰做眉子

混磚瓦條
蒙頭瓦
條頭磚
蓋瓦壟
瓦圈
瓦圈
底瓦壟
絭肩瓦
壓肩瓦

一層蒙頭瓦　二層蒙頭瓦
條頭磚
條頭磚
瓦圈
瓦圈
筒瓦梢壟
蓋瓦　底瓦

在筒瓦上抹灰做眉子

蠍子尾
混磚
平草磚
二層瓦條
頭層瓦條
蒙頭瓦
盤子
圭腳
條頭磚
低坡壟小脊抹灰面
磚鼻子

（6）在盤子和蒙頭瓦上拴線砌兩層 "瓦條磚"，瓦條磚較盤子的出簷尺寸為本身厚度的 1/2。如無瓦條磚可用板瓦代替。

（7）在高坡壟人脊兩端的瓦條磚上，砌放 "草磚"。平草磚兩側出簷為脊寬尺寸，端頭出簷應至梢壟裏側底瓦中。

（8）在第三塊平草磚之後拴線鋪灰砌一層圓混磚，圓混磚與平草磚砌平。混磚出簷為其半徑尺寸。

（9）最後在平草磚的方孔內插入蠍子尾，蠍子尾外端應與小脊子的吃水外皮處在一條垂直線上，蠍子尾與脊子水平線的角度一般為 30°～45°，兩端蠍子尾應在一條直線上，然後用磚和灰填塞洞口將蠍子尾壓緊。在兩端蠍子尾之間拴線，鋪灰砌一層筒瓦，並用麻刀灰抹眉子。

（10）修理低坡壟小脊子和高坡壟當溝，在當溝與盤子相交處，從高坡壟至低坡壟用灰抹成 "象鼻子" 斜面。最後將眉子、當溝、小脊子刷煙子漿；簷頭用煙子絞脖；混磚、盤子、圭角、草磚等刷月白漿。

皮條脊作法

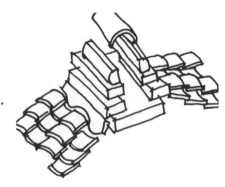

1. 在脊上瓦壟之間鋪灰砌胎子磚，拽當溝。

2. 在胎子磚當溝上鋪灰砌一層或兩層瓦條，在瓦條上鋪灰砌一層混磚。

3. 在混磚上坐灰扣放筒瓦，最後托眉子。

扁擔脊作法

扁擔脊是一種簡單的正脊作法，多用於乾搓瓦屋面、石板瓦屋面，也可用於仰瓦灰梗屋面。其作法如下：

1. 分中。底瓦坐中，往兩山排壟。拉通線，按線坐灰擺放底瓦。如為乾搓瓦或仰瓦灰梗，老樁子瓦即為扁擔脊的底瓦。

2. 在兩坡底瓦交接縫處坐灰扣放瓦圈。

3. 底瓦壟間坐灰扣放板瓦，這趟板瓦叫作“合目瓦”。由於“合目瓦”與底瓦一反一正相錯放置，形同鎖鏈圖案，所以又叫作“鎖鏈瓦”。鎖鏈瓦的高低與出進均以線為標準進行安放。

4. 合瓦接縫處拴線坐灰扣放蒙頭瓦。蒙頭瓦之間，邊與邊緊貼，作法講究做兩層蒙頭瓦。上層的一趟蒙頭瓦接縫應與下面的一層接縫相錯，成十字縫，這樣可以增強脊的防水性能。

5. 最後在蒙頭瓦上面和兩側抹大麻刀月白灰，勾“合目瓦”瓦臉，並刷青漿軋實軋光。

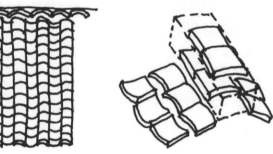

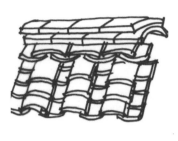
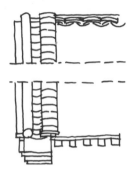
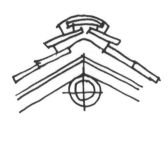

垂脊
作法

鈴鐺
排山脊
作法

鈴鐺排山脊由排山勾滴（鈴鐺瓦）和排山脊兩部分組成。具體作法如下：

1. 排山勾滴作法：先沿博縫趕排瓦口，拴線鋪灰滴水瓦，拴線鋪灰，鋪砌勾頭瓦。

2. 排山脊作法：當溝之上砌兩層瓦條，瓦條之上砌混磚，混磚之上坐筒瓦，托眉子。排山脊做好後，要刷漿提色。

披水排山脊作法

披水排山脊是用披水磚取代鈴鐺瓦的一種箍頭脊，它由披水磚簷和排山脊所組成。

1. 披水磚簷的作法。

先趕排披水磚，之後拴好披水磚的高低線和滴水線，砌披水磚，砌好後打點勾縫。

2. 排山脊的作法。

先將邊壟與梢壟之間的底瓦壟用磚灰堵實填平，然後鋪砌邊壟蓋瓦和梢壟筒瓦。鋪灰砌胎子磚，磚兩側砌當溝，上口水平。

之後在當溝之上用灰找平，砌裏外兩側的頭層瓦條，中間空隙用灰填滿。再在圭角和頭層瓦條上鋪灰砌二層瓦條。在脊身二層瓦條上鋪灰砌一層混磚，在脊端頭二層瓦條上安放盤子。再在脊身混磚上鋪灰扣放一塊筒瓦，在脊端頭安放斜貓頭瓦，最後在其上托眉子，眉子兩邊做眉子溝。

嚴格來講，披水梢壟不能算是垂脊，而是位於垂脊位置，但又不做脊的作法。披水梢壟的具體作法是：在博縫磚上"下"披水磚，然後在邊壟底瓦和披水磚之間瓾一壟筒瓦。無論瓦面是何作法，這壟瓦都瓾筒瓦，此壟筒瓦叫作梢壟。最後打點、趕軋、刷漿提色。

披水梢壟作法

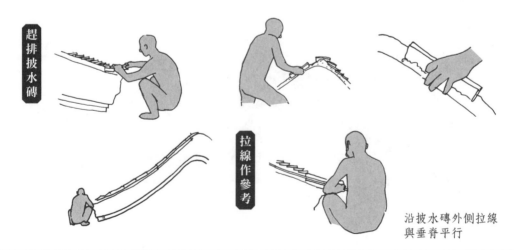

趕排披水磚

拉線作參考

沿披水磚外側拉線
與垂脊平行

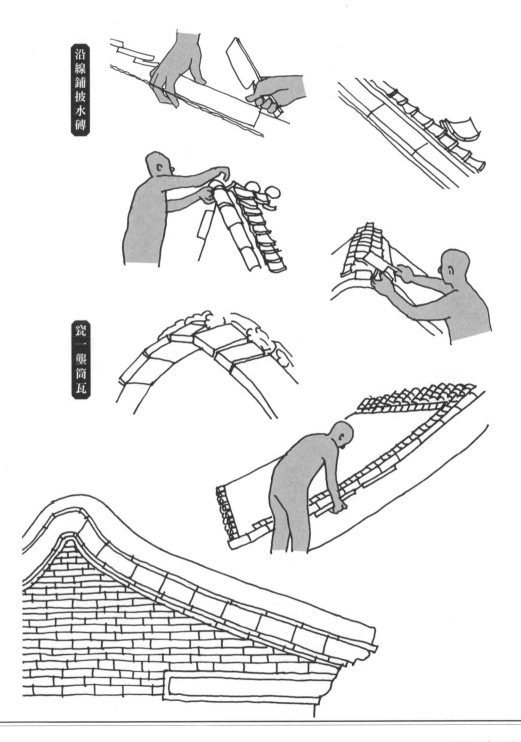

沿線鋪披水磚

窩一壟筒瓦

4·5

裝修工藝

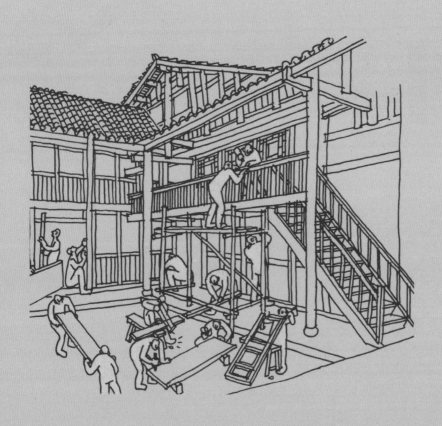

檻框安裝

中國傳統建築的門窗都是安裝在檻框裏面的。檻框是古建門窗外框的總稱，它的形式和作與現代建築木製口框相類似。檻框的製作和安裝，往往是交錯進行的。一般是在檻框畫線工作完成之後，先做出一端的榫卯，另一端將榫鋸解出來，先不斷肩，安裝時，視誤差情況再斷肩。檻框的安裝程序一般是先安裝下檻（包括安裝門枕石在內），然後安裝門框和抱框，然後依次安裝中檻、上檻、短抱框、橫披間框等件。檻框安裝完畢後，可接著安裝連楹、門簪等。

中檻、門框、門簪構造示意圖

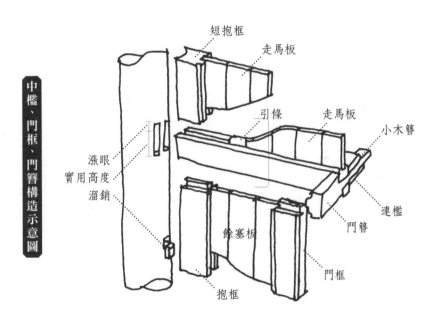

短抱框

走馬板

引條

走馬板

小木簪

漲眼

實用高度

溜銷

連檻

門簪

餘塞板

門框

抱框

製作與安裝下檻

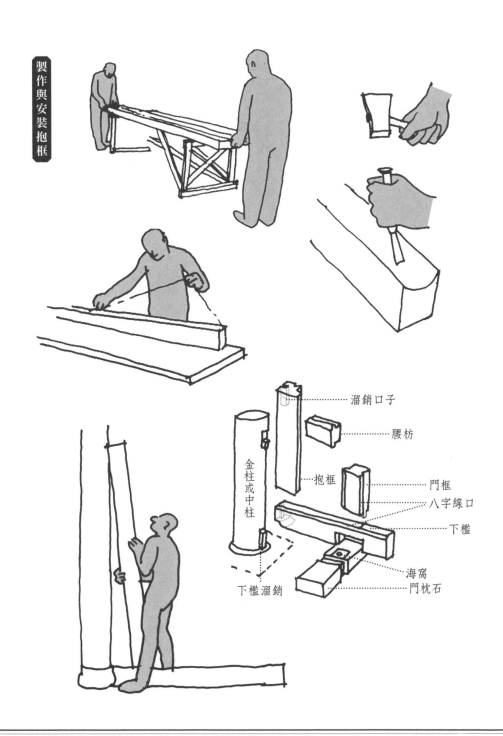

製作與安裝抱框

溜銷口子

腰枋

金柱或中柱

抱框

門框

八字線口

下檻

海窩

下檻溜銷

門枕石

安裝中檻

橫檻倒拖法安裝

（1）橫檻兩端榫作法

（2）按榫頭長分別在柱上鑿眼

（3）安裝時，先插入長榫一端

（4）向反向拖回，使短榫入
卯長榫間空隙用木塊塞嚴

安裝短抱框

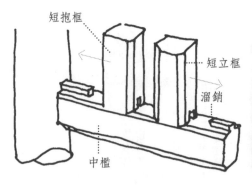

隔扇橫披檻框構造示意圖

短抱框

短立框

溜銷

中檻

實榻門

實榻門是用若干塊厚木板拼攢起來,憑穿帶鎖合為一個整體的。板與板之間裁做龍鳳榫或企口縫。常見的穿帶方法有兩種:一種為穿明帶作法,即在板門的內一面穿帶,所穿木帶露明;另一種作法是在門板的小面居中打透眼,從兩面穿抄手帶,所穿木帶不露明,板門正反兩面都保持光平的鏡面。

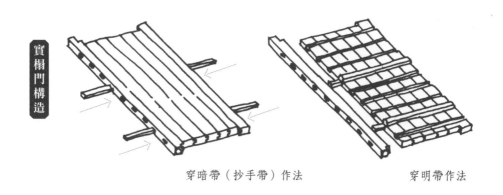

實榻門構造

穿暗帶(抄手帶)作法　　　　穿明帶作法

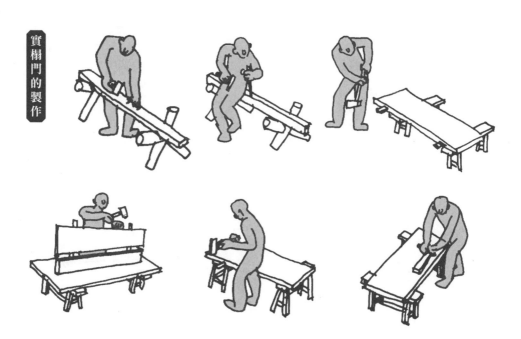

實榻門的製作

攢邊門

製作攢邊門時，應按門扇大小及邊框尺寸畫線，首先將門心板用穿帶攢在一起，穿帶兩端做出透榫，在門邊對應位置鑿眼。門邊四框的榫卯做大割角透榫。榫卯做好後，將門心板和邊框一起安裝成活。

撒帶門的製作方法同攢邊門，須留出上下掩縫及側面掩縫，按尺寸統一畫線後，先將門心板拼攢起來。與門邊相交的一端穿帶做出透榫，門邊對應位置做透眼，分別做好後一次拼攢成活。

撒帶門

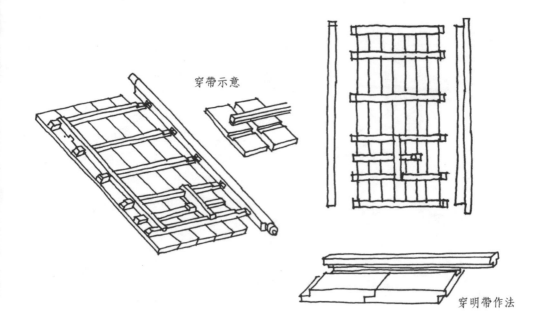

穿帶示意

穿明帶作法

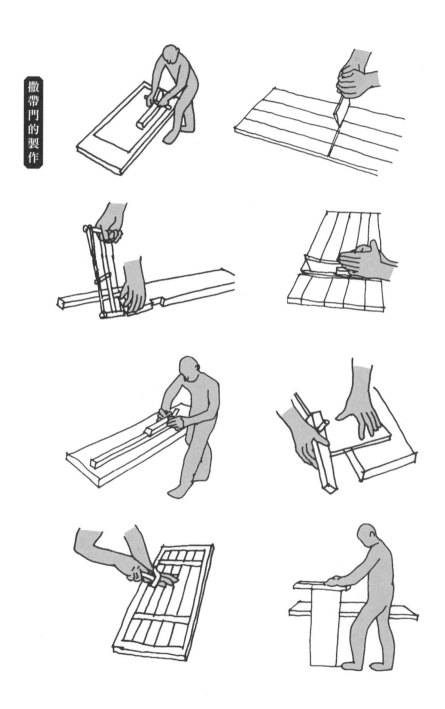

撒帶門的製作

屏門

屏門通常是用一寸半厚的木板拼攢起來的，板縫拼接除應裁做企口縫外，還應輔以穿帶。屏門一般穿明帶，帶穿好後，將木帶高出門板部分刨平。屏門沒有門邊門軸，為固定門板不使散落，上下兩端要貫裝橫帶，稱為"拍抹頭"，作法是在門的上下兩端做出透榫。按門扇寬備出抹頭，以 45°拉割角，在抹頭對應位置鑿眼，構件做好後拼攢安裝。屏門的安裝方式與前三種門不同，是在門口內安裝，因此上下左右都不加掩縫。

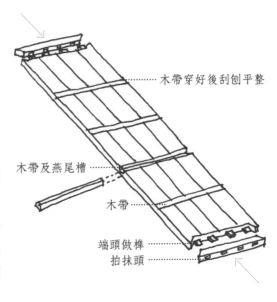

木帶穿好後刮刨平整

木帶及燕尾槽

木帶

端頭做榫
拍抹頭

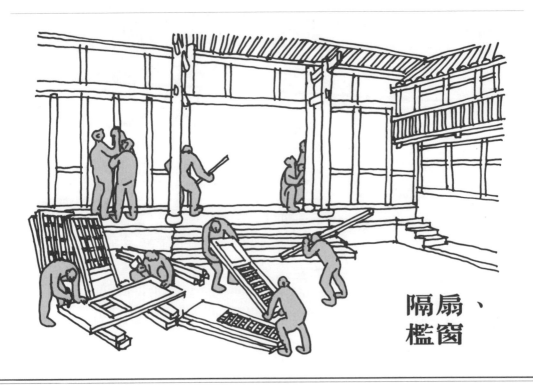

隔扇、
檻窗

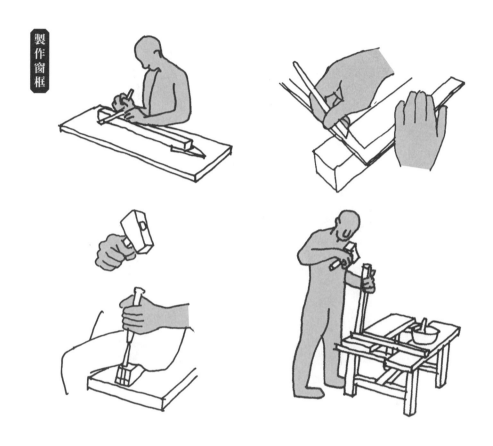

製作窗框

根據尺寸加工規格木料，木料長度應留出適當的餘量，配好的木料分類碼放待用。根據尺寸及樣板在規格木料上畫卯口、榫肩膀、裁口及造型線，按線進行加工。之後將淨活後的散件按部位組裝成型。裙板和絛環板的安裝方法，是在邊挺及抹頭內面打槽，將板子做頭縫榫裝在槽內，製作邊框時連同裙板、絛環板一併進行製作安裝。隔扇檻窗邊框內的隔心，是另外做成仔屜，憑頭縫榫或銷子榫安裝在邊框內的。一般的欞條隔心則是通過在仔屜邊挺上栽木銷的辦法安裝的。隔扇、檻窗都是憑轉軸作轉動樞紐的。轉軸上端插入中檻的連檻內，下端插入單檻內，兩扇隔扇或檻窗關閉以後，內一側用拴桿拴住。

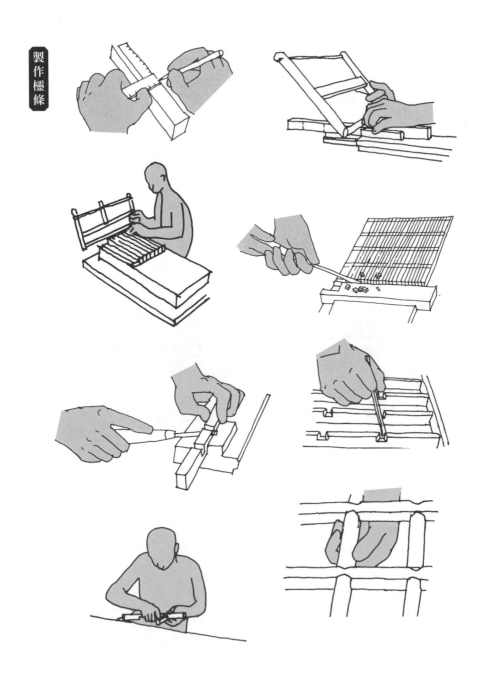

製作櫨條

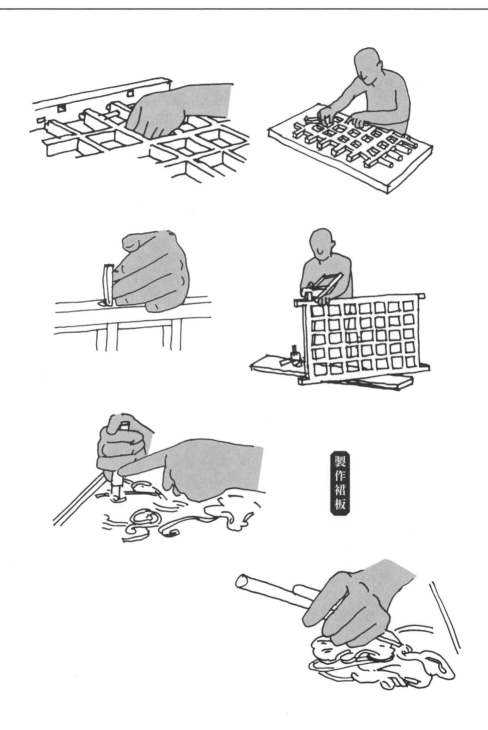

製作裙板

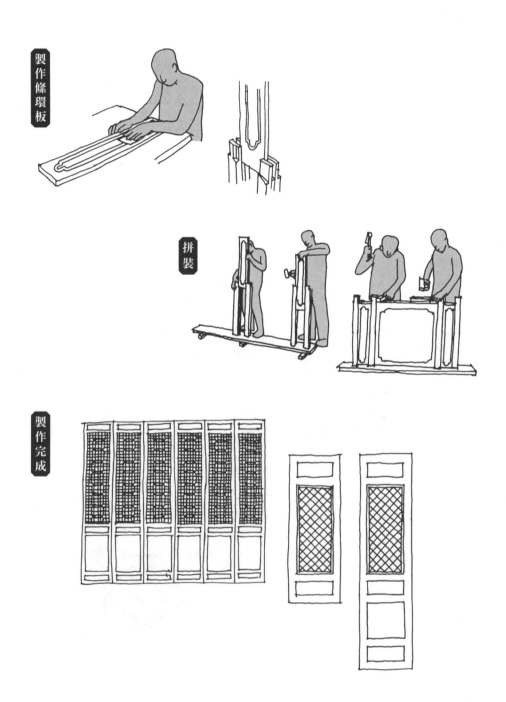

製作條環板

拼裝

製作完成

風門、支摘窗

風門作法與隔扇基本相同。

支摘窗一般體量較小，由邊框和欞條花心組成。欞條花紋簡單的支摘窗，可將欞條和邊框安裝在一起（如十字欞、豆腐塊一類）。欞條比較複雜的（如冰裂紋、龜背錦等）可將欞條花心部分做成仔屜，憑木銷安裝在外框之內，以便欞條損壞後進行修整。風門、支摘窗的安裝，應遵循古建木裝修可任意拆安移動的原則，在一般情況下都不使用釘子，用木銷或鐵銷安裝固定窗扇。

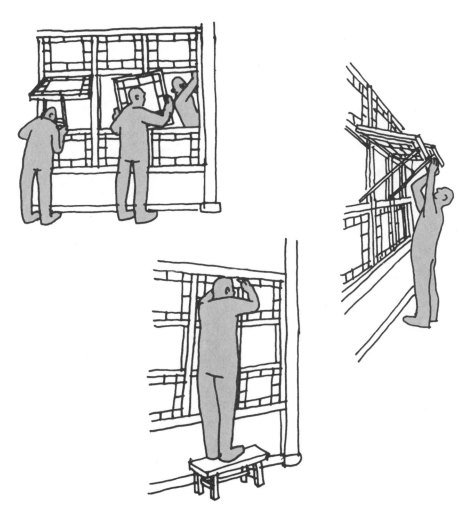

牖窗、
什錦窗

牖窗、什錦窗主要由筒子口、邊框和仔屜三部分組成。筒子口是最外圈的口框。什錦窗的製作，首先應按照圖樣放出一比一足尺大樣，按大樣套出外框及仔屜的樣板、按樣板製作外框、筒子口框及仔屜，構件製成之後，將邊框、筒子口與仔屜組裝成整體待安。什錦窗的安裝要在牆體砌到下鹼以上時進行。各種形狀的什錦窗在牆面上的高度，應以什錦窗的中心點為準，不能以窗上皮或下皮為準，窗間距離也應以中心點為準進行排列。

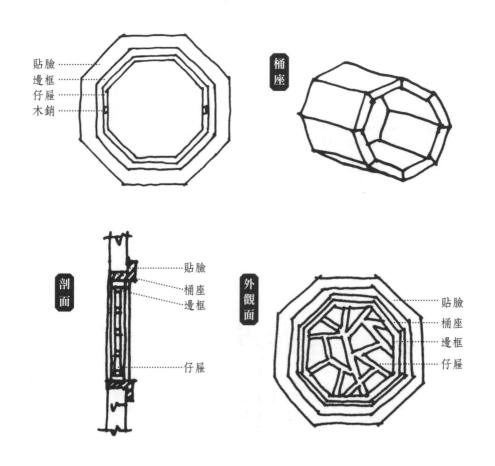

貼臉
邊框
仔屜
木銷

桶座

剖面

貼臉
桶座
邊框

仔屜

外觀面

貼臉
桶座
邊框
仔屜

欄杆、楣子

在通常情況下是將欄杆、楣子做好以後整體進行安裝的,但有時為了安裝時操作方便,也可做成半成品。比如,欄杆的望柱與建築簷柱間相結合的面是凹弧形面,安裝時需要將欄杆的半成品運抵現場後,用長木杆掐量柱間實際尺寸畫在欄杆上,以確定望柱外側抱豁砍斫的深度。然後將望柱退下來,進行砍抱豁剔溜銷槽等工序的操作。然後再將望柱與欄杆組裝在一起,在柱子對應位置釘上或栽上溜銷,用上起下落法安裝入位。楣子與柱子接觸面較小,不用此法,可直接掐量尺寸,過畫到楣子上,稍加刨砍整修即可進行安裝。

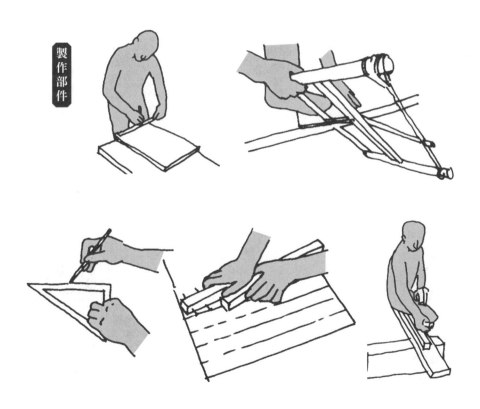

製作部件

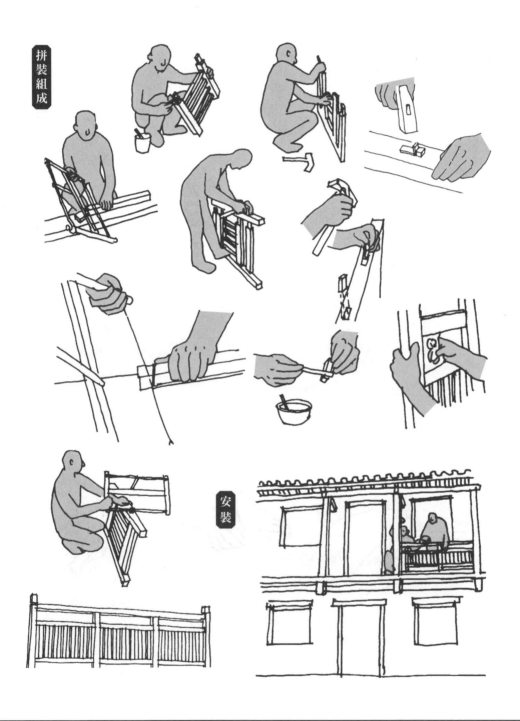

拼裝組成

安裝

木板壁

由大框和木板構成。其構造是，在柱間立橫豎大框，然後滿裝木板，兩面刨光。木板壁表面或塗飾油漆，或施彩繪，也可在板面燙蠟，刻掃綠鍍陽字。大面積安裝板壁，容易出現翹曲、裂縫等弊病，因此，有些地方採取在板壁兩面糊紙，或將大面積板面用木楞分為若干塊的方法。

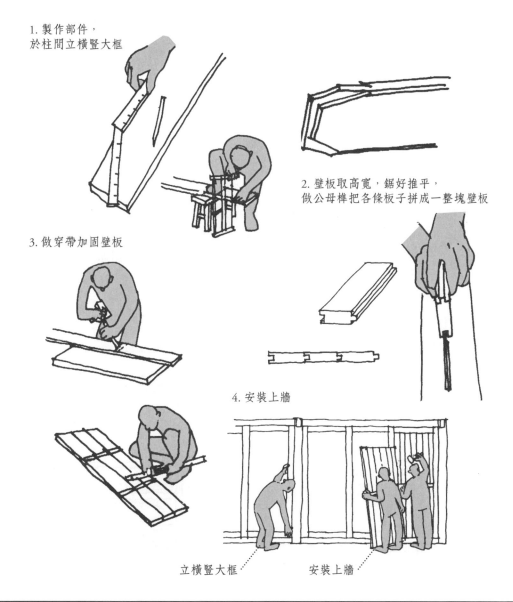

1. 製作部件，於柱間立橫豎大框

2. 壁板取高寬，鋸好推平，做公母榫把各條板子拼成一整塊壁板

3. 做穿帶加固壁板

4. 安裝上牆

立橫豎大框 安裝上牆

花罩、碧紗櫥

花罩、碧紗櫥都是可以任意拆安移動的裝修，因此它的構造、作法須符合這種構造要求。花罩、碧紗櫥的邊框榫卯作法，略同外簷的隔扇檻框，橫檻與柱子之間用倒退榫或溜銷榫，抱框與柱間用掛梢或溜銷安裝，以便於拆安移動。花罩本身是由大邊和花罩心兩部分組成的，花罩心由 1.5~2 寸厚的優質木板雕刻而成。周圍留出仔邊，仔邊上做頭縫榫或栽銷與邊框結合在一起。包括邊框在內的整扇花罩，安裝於檻框內時也是憑銷子榫結合的，通常作法是在橫邊上栽銷，在掛空檻對應位置鑿做銷子眼，立邊下端安裝帶裝飾的木銷，穿透立邊，將花罩銷在檻框上。拆除時，只要拔下兩立邊上的插銷，就可將花罩取下。

碧紗櫥的固定隔扇與檻框之間，也憑銷子榫結合在一起。常採用的作法是，在隔扇上、下抹頭外側打槽，在掛空檻和下檻的對應部分通長釘溜銷，安裝時，將隔扇沿溜銷一扇一扇推入。在每扇與每扇之間，立邊上也栽做銷子榫，每根立邊栽 2~3 個，可增強碧紗櫥的整體性，並可防止隔扇邊梃年久走形。也可在邊梃上端做出銷子榫進行安裝。

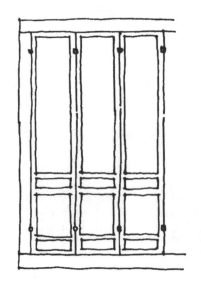

天花

製作：根據構件的尺寸、數量加工規格木料。配好的木料要求分類碼放待用。根據調整後的實際尺寸用方尺在規格木料上畫卯口、榫肩、卡腰線，要求準確、方正、不走形。之後依畫的線進行加工，分別開榫鑿卯、卡腰斷肩。最後將淨活後的散件按部位組裝成形，其分工序依次為：榫卯、卡腰抹膠—組裝成形—背楔嚴實—找平找方—成品淨活。除在畫線工序中應反覆核對尺寸外，在"成品淨活"後還須依照圖紙核對成品尺寸，同時在隱蔽部位進行編號。選擇乾燥通風的場地碼放成品待裝。

安裝：在天花樑上的天花安裝位置水平畫出貼樑下皮控制線。按樑內實際找方尺寸在貼樑上畫出天花井數分當尺寸線，並按線分別鑿單直半透卯口，做出實肩；依水平控制線在天花樑上貼樑，要求貼樑的裏口垂直方正。帽兒樑沿建築物面寬方向按每兩井一根佈置。通支條按井數分當尺寸線分別鑿出支條單直半透卯口做出實肩及單直半透榫頭後與通支條相應位置的卯口榫接並用鐵釘斜向牽釘固定。單支條按每井空當淨尺寸另加出單直半榫頭。天花板按每井空當淨尺寸另加出四周裁口量，浮擱於支條裁口內。

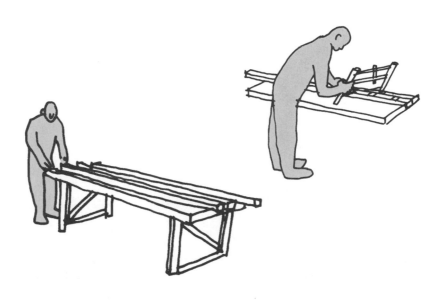

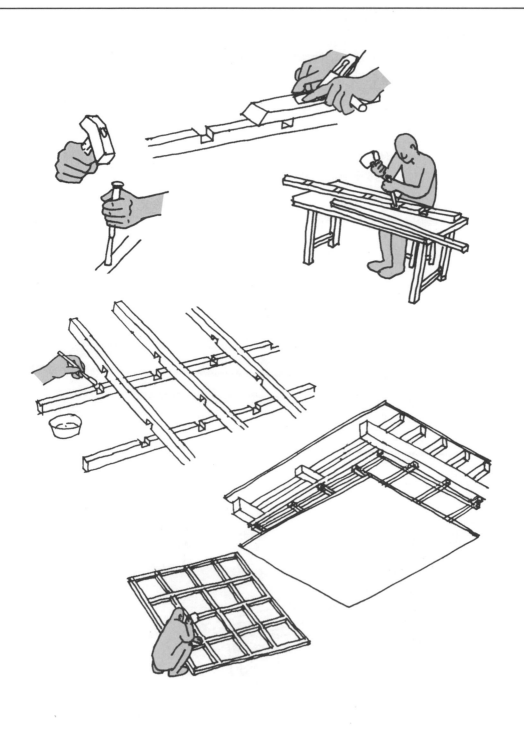

樓梯

先按樣板製作樓梯斜樑，鋸鑿樓梯板台口及卯眼，刮刨鋸截樓梯板，做出榫、槽。斜樑上口與樓梯平樑用榫卯連接，並用鐵活加固。按分步台口安裝踏步及踢腳板，上面立裝欄杆。

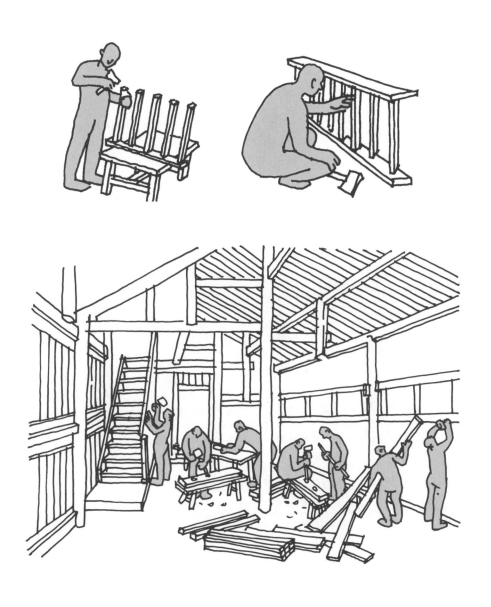

4.6

裝飾工藝

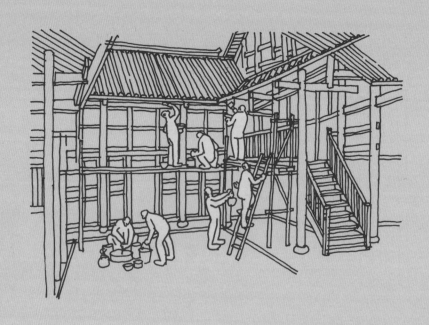

木雕工藝

建築木雕則始於對部分構件的裝飾加工，使之符合於建築審美的需要，久而久之，便成了建築中不可缺少的部分。一般來說，傳統民居建築中根據不同木構件的形制和功能都有比較常見的雕刻內容和方法。

放樣

按雕刻的目的進行繪畫放大樣，把人物、花草、動物、魚蟲等吉祥物描繪在宣紙上，放大後用毛筆或鉛筆勾畫到木料上去，或者做樣板鋸出，作為備用。

打粗坯

先打粗坯，這一步工作包括"平底"，即該留的留、該剔的剔，這時木料上具備了深淺不同的幾道輪廓。立體雕刻則具備了一個大致的形狀。

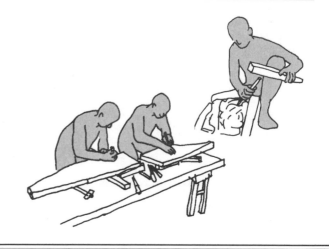

細雕

細雕就是刻劃出畫面的細部，例如樹、花朵、枝幹、人物形象、衣紋等。細坯雕一般要從下刻到上，先次要，後主體，以免在操作過程中把上面主要的物像碰壞。

修光

對作品的雕刻從整體到局部面面俱到地再雕刻，但又不是細雕的重複。與細雕類似，先從空地開始修光，從底下修到上面，因打坯時是用圓刀打的，質地不平、不光，修光必須用平刀進行，把洞孔中的刀疤、翹角用平刀進行修光。

打磨

一般要用舊的零號木砂紙，順木紋砂，不能橫砂或逆砂。打砂紙是對修光工序的補充，但要掌握不能把具有刀工美的刀鋒砂掉，要根據木雕作品的要求，有目的地去砂，砂過之後再用棕刷刷乾淨。

石雕工藝

一般分為"平活""鏨活""透活"和"圓身"。平活即平雕，它既包括陰文雕刻，又包括那些雖略凸起但表面無凹凸變化的"陽活"。鏨活即浮雕，屬於陽活範疇。透活即透雕，是比鏨活更真實、立體感更強的具有空透效果的一類石雕。"圓身"即立體雕刻，是指作品可以從前後左右幾個角度都能得到欣賞。

平活工藝

圖案簡單的可直接把花紋畫在用來加工的石料表面。圖案複雜的，可使用"譜子"。畫出紋樣後，用鏨子和錘子沿著圖案線鏨出淺溝，這道工序叫作"穿"。如為陰文雕刻，要用鏨子順著"穿"出的紋樣進一步把圖案雕刻清楚、美觀。如果是陽活類的平活，應把"穿"出的線條以外的部分（即"地兒"）落下去，並用扁子把"地兒"扁光，再把"活兒"的邊緣修整好。

譜子工藝

雕刻圖案複雜的石雕、磚雕等，常使用"譜子"。把複雜的圖案先畫在較厚的紙上，叫作"起譜子"。然後用針順著花紋在紙上扎出許多針眼來，叫作"扎譜子"，把紙貼在石面上，用棉花團等物沾紅土粉在針眼位置不斷地拍打，叫作"拍譜子"。經過拍譜子，花紋的痕跡就留在石面上了，為能使痕跡明顯，可預先將石面用水涸濕。拍完譜子後，再用筆將花紋描畫清楚，叫作"過譜子"。

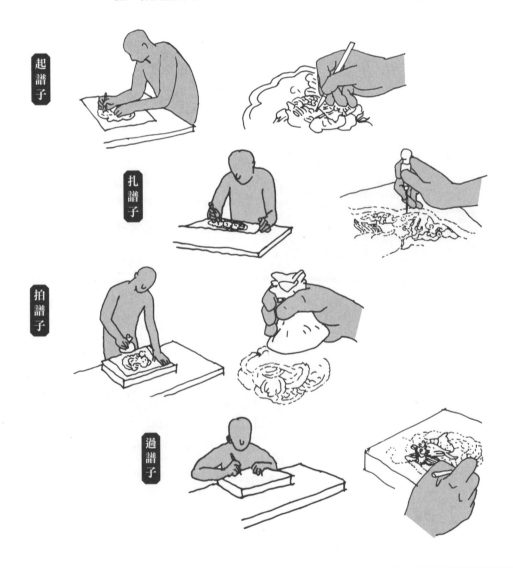

起譜子

扎譜子

拍譜子

過譜子

鑿活工藝

1. 畫。無論用譜子還是直接畫，往往都要分步進行，如果圖案表面高低相差較大，低處圖案應留待下一步再描畫，圖案中的細部也應以後再畫。

2. 打糙。根據"穿"出的圖案把形象的雛形雕鑿出來就叫作打糙。

3. 見細。在已經雕鑿"出槽"了的基礎上用筆將圖案的某些局部畫出來，並用鑿子或扁子雕刻出來。圖案的細部也應在這時描畫出來並"剔撕"出來，"見細"這道工序還包括將雕刻出來的形象的邊緣用扁子扁淨。在實際操作中，以上這三道工序不可能截然分清，而常常是交叉進行的，在雕刻過程中，應隨畫隨雕，隨雕隨畫。

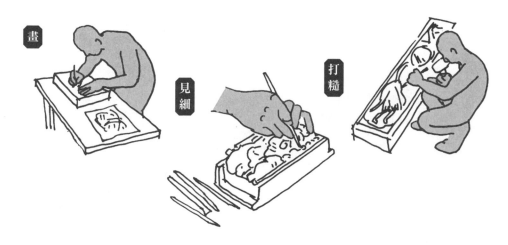

透活工藝

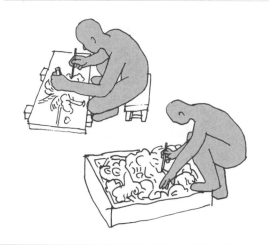

透活的操作程序與鑿活近似，但"地兒"落得更深，"活兒"的凹凸起伏更大。許多部位要掏空挖透，花草圖案要"穿枝過梗"。由於透活的層次較多，故"畫""穿""鑿"等程序應分層進行，反覆操作。為了加強透活的真實感，細部的雕刻應更加深入細緻。

圓身工藝

圓身的石雕作品由於形象的差異，手法和程序難以統一。這裏僅以石獅子為例，描述一下圓身作法的操作過程。

1. 出坯子。根據設計要求選擇石料（包括石料的品種、質量、規格）。如果要求相差較多，應將多餘部分鑿去。

2. 鑿荒。又叫"出份兒"。根據上述各部比例關係，在石料上彈畫出須彌座和獅子的大致輪廓，然後將多餘部分鑿去。

3. 打糙。畫出獅子和須彌座的兩側輪廓線，並畫出獅子的腿胯（畫骨架），然後沿著側面輪廓線把外形鑿打出來，並鑿出腿胯的基本輪廓。鑿出側面輪廓以後，接著畫出前、後面的輪廓線，然後按線鑿出（"分出"）頭臉、眉眼、身腿、肢股、脊骨、牙爪、繡帶、鈴鐺、尾巴及須彌座的基本輪廓。出坯子、鑿荒和打糙時都應先從上部開始，以免鑿下的碎石將下部碰傷。

4. 掏挖空當。進一步畫出前、後腿（包括小獅子和繡球）的線條，並將前、後腿之間及腹部以下的空當掏挖出來，嘴部的空當也要在這時勾畫和掏挖出來。

5. 打細。在打糙的基礎上將細部線條全部勾畫出來，如腹背、眉眼、口齒、舌頭、毛髮、鬍子、鈴鐺、繡帶、繡帶扣、爪子、小獅子、繡球、尾巴、包袱上"做錦"以及須彌座上的花飾等。然後將這些細部雕鑿清楚，如不能一次畫出雕好的，可分幾次進行。

6. 最後用磨頭、剁斧、扁子等將需要修理的地方整修乾淨。

出坯子

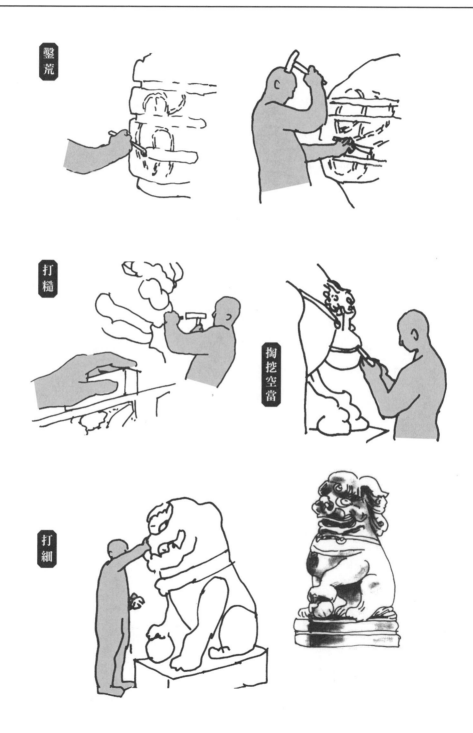

鑿荒

打糙

掏挖空當

打細

中國各地傳統村落民居建築裝飾多有不同，但建築磚雕被廣泛使用。磚雕在傳統民居建築中的應用主要體現在大門的立面、影壁、墀頭、牆心、屋脊等處，是古建築雕刻中很重要的一種藝術形式。

磚雕工藝

畫樣

用筆在磚上畫出所要雕刻的形象，有些地方若不能一下子全部畫出，或是在雕的過程中有可能將線條雕去，則可以隨畫隨雕，邊雕邊畫。一般來說，要先畫出圖案的輪廓，待雕出形象後再進一步畫出細部圖樣。

粗雕

將形象外多餘的部分去掉，為下一步工序打下基礎。

細雕

把輪廓線的外壁切齊，細刻出鬍鬚，花心葉脈等，以增強立體感，達到設計意境。

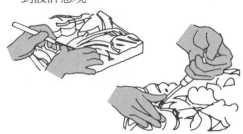

修光

"修光" 有人稱 "出細"，就是把打
成坯的作品進行更細緻的加工，修
光一般不用敲擊，所以所用工具都
要磨出鋒，鑿口要磨平。

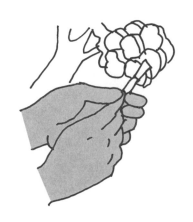

上藥

把加工過程中損壞斷裂的能粘的
粘，能補的補，能修改的修改，
特別是各磚的結合部，一定要交
待合理，線條過渡流暢清晰。磚
縫要用修補灰抿嚴。

打點

用磚面水將圖案揉擦乾淨。

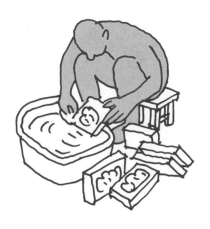

灰塑工藝

灰塑也叫堆塑，與泥塑一樣同屬軟雕類工藝，也是建築裝飾中常用的手段之一。材料以石灰為主，作品依附於建築牆壁上沿和屋脊上或其他建築工藝上，其來源甚早，以明清兩代最為盛行。

常見灰塑工具

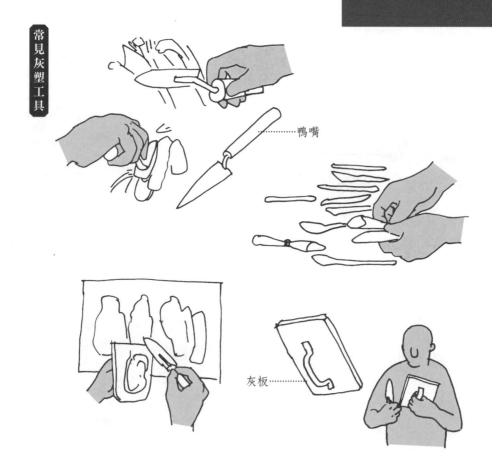

鴨嘴

灰板

紙筋灰

灰塑材料常用到紙筋灰和稻草灰。

紙筋灰：石灰與水按 1：5 比例，發透稀釋後用篩網過濾，定型成灰膏，加 20% 紙筋、5 % 的黃糖（紅糖）攪拌一次，待七成乾後攪拌第二次，再經過 20 天後方可使用。向已經製作好的紙筋灰裏加入需要的各種顏料，便成了用來為灰塑上色的色灰。

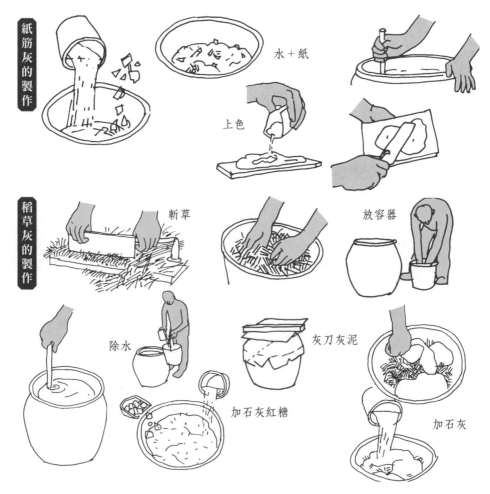

紙筋灰的製作 水＋紙　上色

稻草灰的製作 斬草　放容器

除水　加石灰紅糖　灰刀灰泥　加石灰

稻草灰（草根灰）：將普通的稻草斬斷為四五厘米，在水中打濕後放入容器中，再加入石灰膏，如此層層平鋪，最後加水、將容器密封讓其發酵。1~2 個月後打開，去除上層積水之後，需要根據每次用量與紅糖拌勻才能使用。

稻草灰

設計構圖

根據作品所處位置、周圍景觀、借景條件、主人的意願等因素，確定主題內容，勾畫圖案佈局。

紮骨架

用鋼釘、銅線捆綁成所需要的灰塑骨架形狀與大小，固定在灰塑的位置上，骨架需小於所做灰塑的體積。

造型打底

在骨架周圍用稻草灰（草根灰）進行初次灰塑形象打底，每次草根灰不超過 5 厘米厚，再加灰塑時需要隔一天。每製一層草根灰必須壓緊，直至用草根灰將灰塑定型。要注意灰塑造型是否達到理想。

批灰

用紙筋灰在草根灰表面進行造型與神態批灰，使灰塑平滑、細膩、傳神（使用紙筋灰時，可以加入所需要的顏料，攪拌再批）。

上彩

上彩和塑形必須在當天同時完成。因為灰塑有一定濕度，顏料才能滲到灰塑裏，灰塑與顏料同步氧化，令灰塑顏色鮮豔，保持的時間長。

"地仗"是指在未刷油漆之前,木質基層與油膜之間的部分,這部分由多層灰料組成,並鑽進生油,是一層非常堅固的灰殼。進行這部分工作便稱為地仗工藝。

基層工藝

在進行地仗工藝之前,還要對構件表面進行適當的處理,使之地仗更為堅固,符合功能要求,但由於構件表面的情況不同,所以採取的處理方法也各異,首先進行砍、洗、撬。

基層工藝包括剁斧跡、砍淨撬白、撕縫、楦縫、下竹釘、支漿。

用特製的小斧子,在新木件表面剁上無數斧跡,這樣將有利於與地仗灰的接合。其方法與要求為:斧跡深約 1~2 毫米,斧跡距約 10 毫米,斧跡橫切木絲,與木絲垂直,不能順木絲進行。此項工作使地仗的粘合材料具有足夠的黏結力,如傳統中使用的淨滿調製的灰,則可不砍剁斧跡。

剁斧跡

砍淨撓白

舊木件表面存留有油灰皮地仗的部位，需將其酥裂不牢的地仗砍掉。在斬砍時要掌握"橫砍、豎撓"，砍時要求僅限於砍掉舊地仗，不傷木骨，並排密均勻，用力適中，否則構件經幾次修繕，斷面尺寸會明顯減少；砍工之後大部分皮層全部脫落，但並不能將灰跡全部砍乾淨，還要進一步撓掉。方法是先用水將欲撓的部分噴濕，不僅可以減少操作時的塵灰，還可以使灰跡變軟，加快操作速度。砍、撓後的舊構件應潔白乾淨，俗稱砍淨撓白，這是對工藝和質量的要求。

對於無灰跡，已露出木面的部位，大多木筋及水鏽明顯，也應噴濕，通過撓子刮去水鏽，露出新木面。

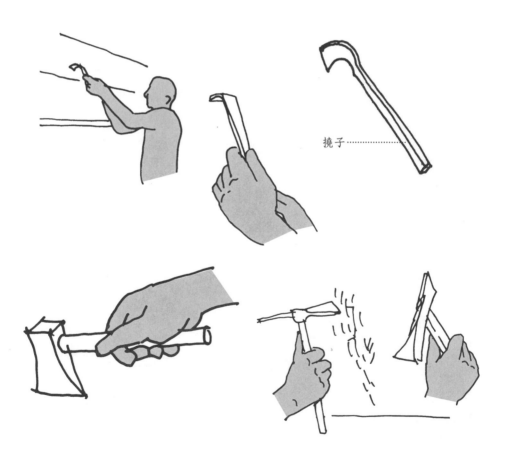

撓子……………

撕縫

將木材表面存有的縫口再擴大一些，以能使地仗灰容易壓入縫隙內。撕縫時用專用鏟刀，將縫口兩邊的直角鏟成八字楞的坡口，大縫大撕，小縫小撕。鏟完縫口後，還應把刀尖插入縫內，隨縫隙來回劃動幾次，以使縫內兩側木面見新茬。最後用毛刷把縫內積塵清掃乾淨。

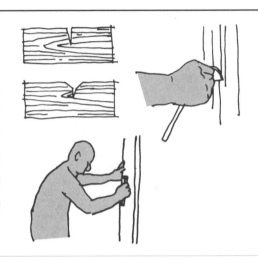

楥縫

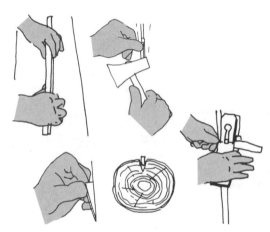

木件縫撕開清理乾淨以後，較寬的縫要用木條填齊釘牢，這種作法叫作楥縫。一般縫寬度在 5 毫米以上時，多要楥縫，按縫口大小分段嵌塞木條，再用一寸至三寸的小釘釘牢，最後用刨子把木條刨到和木件表面齊平，嵌條兩邊的縫口則按撕縫處理。

下竹釘

下竹釘如同備木楔，多用於新構件，為防止構件漲縮將灰料擠出而設。竹釘用硬竹板截成，將一端裏面砍薄，削去兩角似寶劍頭，從兩頭往中間趕將竹釘下擊實牢固，間距 15 厘米左右。

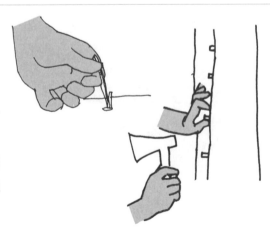

支漿

滿、血料加水調成漿，用於地仗
灰前，使地仗灰更易附於木面
上。要求汁嚴汁到，不得遺漏，
以增加附著力。

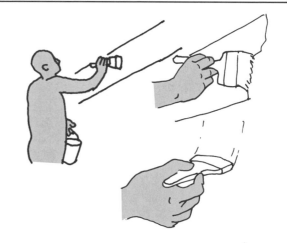

一麻五灰工藝，即地仗中包括一層麻和五層灰。古建油漆地仗不
僅有一麻五灰工藝，還有一麻四灰、二麻六灰、三道灰、二道灰
等工藝，都是一麻五灰工藝的增減，一麻五灰工藝具有廣泛的代
表性。

<div style="text-align:right">

一麻
五灰
工藝

</div>

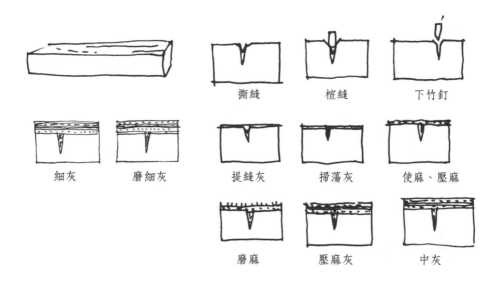

撕縫　　　檀縫　　　下竹釘

細灰　　磨細灰　　提縫灰　　掃蕩灰　　使麻、壓麻

磨麻　　壓麻灰　　中灰

捉縫灰

油漿乾後，用笤帚將表面打掃乾淨，以鐵板捉灰，遇縫要掌握"橫掖豎劃"的要領，首先將灰抹至縫內，但實際上灰大部分浮於縫口表面，並未進入縫的深處；然後進一步將灰劃入縫隙之內；最後將表面刮平收淨。切忌蒙頭灰（就是縫內無灰，縫外有灰，叫蒙頭灰）。

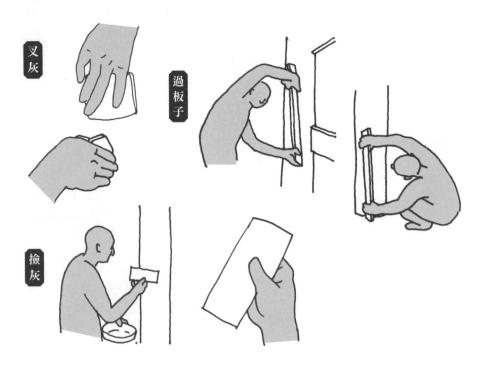

掃蕩灰又名通灰，作在捉縫灰上面，是使麻的基礎，須襯平刮直，一人用皮子在前抹砂（名為叉灰），一人以板子刮平直圓（名為過板子），另一人以鐵板修飾細部（名為撿灰），乾後用金剛石或缸瓦片磨去飛翅及浮籽，再以笤帚打掃，用水布撢淨。

掃蕩灰

叉灰

過板子

撿灰

使麻

使麻是在地仗層上面粘上一層麻，起加固整體灰層，增強拉力，防止灰層開裂的作用。主要的步驟有開漿、粘麻、砸乾軋、潲生、水軋、整理。

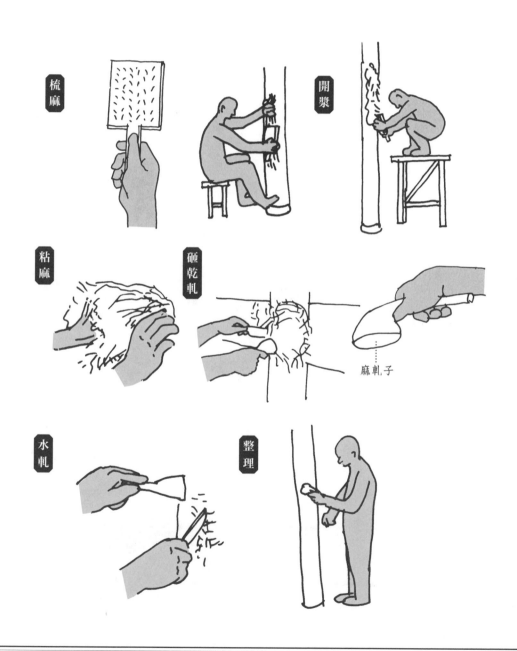

梳麻

開漿

粘麻

砸乾軋

麻軋子

水軋

整理

磨麻

粘在構件上的麻乾固之
後，用砂石打磨，使麻絨
浮起（稱為斷斑），但不
得將麻絲磨斷。

壓麻灰

磨麻後打掃乾淨、撣去
浮灰，先用手皮子將灰
抹於麻上，來回軋實，
後面緊跟著過板子。

軋線

原木件可能有線　砍活後　同時做地仗至壓麻灰　中灰軋線　細灰軋線

古建築下架木構件上有許多邊楞
和裝飾線，需要作"軋線"處
理。大面軋線需盡早進行，使以
後的灰層厚度更為均勻準確，薄
而堅固；細小的線可以在較後面
的灰層上進行。

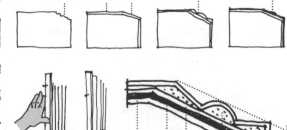

通灰　麻層　齊平
壓麻灰　中灰　細灰

中灰

壓麻灰乾後以砂石磨之，要精心細磨，以笤帚打掃，以水布揮淨，以鐵板滿刮靠骨灰一道，不宜過厚，能將灰料填補於亞麻灰籽粒之間即可。鐵板的搭接處要與之前的亞麻灰和將要進行的細灰的搭接處錯開。

細灰

中灰乾後要打磨並用濕布揮淨，以使灰層之間密實結合。做大面積部位時，先用鐵板準確地找出邊角輪廓，然後填心。用鐵板將鞅角、邊框、上下圍脖、框口、線口以及下不去皮子的地方詳細找齊。細灰部分亦包括對原軋線部位的套軋。

磨細灰、鑽生油

磨細灰和鑽生油是一麻五灰地仗的最後一道工序，是為同一目的而設的兩個不同步驟，這兩個步驟具有極密切的聯繫。細灰中含有的膠結材料比前各層灰均少，其灰層組織極易酥裂，因此修磨後需要鑽浸進生桐油，使其乾後灰殼變得堅固耐久。

地仗完成後，下步工作將分兩部分進行，一部分將進行彩畫；另一部分則繼續進行油漆工藝，即油皮工作。

油皮工藝

攢刮血料膩子

膩子為白粉或滑石粉加血料調和而成，施工中可用皮子操作，也可用鐵板操作，用皮子稱"攢"，用鐵板稱"刮"，故工藝稱"攢刮血料膩子"。施工前應清除表面的塵土和油污，並用砂紙打磨，要求磨光、磨平，並清理乾淨。

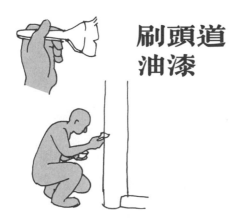

刷頭道油漆

膩子乾後即可進行油漆。因在頭道油之後還有兩道油，所以對環境要求不太嚴格。而且油中可適當加入些稀料，以提高施工速度。

刷二道油漆

在刷之前要先複找膩子，因物面在未塗刷之前有些問題不易顯露，色彩均勻後問題即突出，故應對其修補。之後進行打磨、揮淨，再塗刷第二道漆，並應少加稀料或不加。

刷三道油漆

第二道油層乾後即可刷第三道油，每道油層約 24 小時乾燥，所以隔日即可進行下道油工作。刷第三道油層之前要對第二道油膜仔細打磨，除掉油粒（俗稱油扉子）、雜物，用水布擦淨，周圍環境還需灑水掃淨，以防塵土。

彩畫基本工藝是指彩畫在繪製程序上所使用的方法。由於彩畫式樣很多，工藝自然各有不同，但絕大部分圖案都有其基本的表現方法，我們稱為基本工藝。

彩畫工藝

磨生過水

生油地仗必須乾透，用砂紙打磨地仗表層，使地仗表層形成細微的麻面，從而有利於彩畫附著在地仗表面。過水即用淨水布擦拭磨過灰油的施工面，徹底擦掉磨痕和浮塵並保持潔淨。

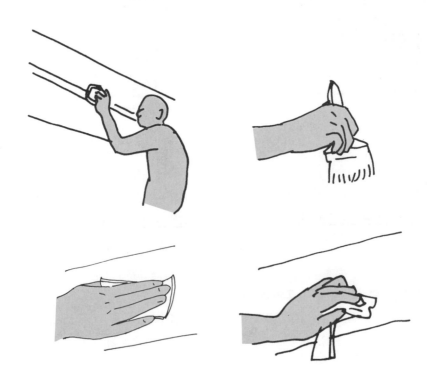

分中拍譜子

分中是在構件上標示中分線，只要彩畫圖
案左右對稱，大木構件均需找出中線，用
粉筆畫清楚即可；將彩畫圖案畫在牛皮紙
上，定稿之後將牛皮紙上的圖扎成若干排
小孔製成譜子，然後將譜子按實於構件
上，用色粉拍打，粉跡便透過針孔，附在
大木之上。

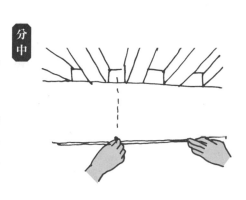

分中

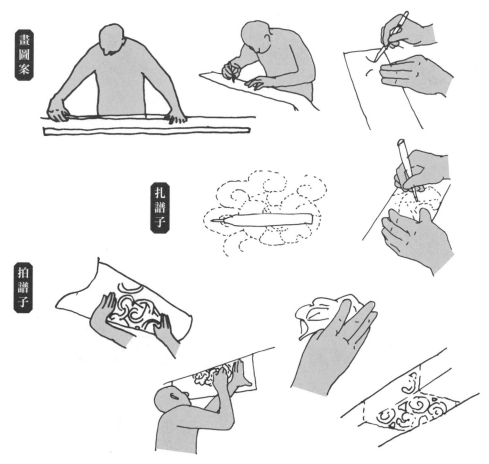

畫圖案

扎譜子

拍譜子

攤找
零活

不起扎譜子的簡單圖案、
粉跡不清楚之處或局部不
對稱的地方，用粉筆直接
在構件上表示，描繪清
楚，稱為攤找零活。

瀝粉

彩畫圖案中凸起的線條，起
突出圖案輪廓的作用，截面
呈半圓形。用瀝粉工具將粉
漿擠於線條和花紋部位上，
該工藝稱為瀝粉。

刷色

瀝粉乾後，用刷子塗底色。

包膠

包膠可阻止基層對金膠油的吸收，使金膠油更為飽滿，從而確保貼金質量。包膠還為貼金標示出準確部位。

打金膠
貼金

包膠後瀝粉線上打兩道金膠油，以襯托貼金後的光澤。貼金要在金膠油未乾時進行。

貼金方法

取一貼金（用金夾子）

對疊（上短下長）

撕金（按圖樣寬窄定）

拿金手勢（用夾子展開撕下的金）

快速劃過，
使金打捲附在第一張紙捲上

劃金

夾出第一張打捲的金

向上推

按住……

貼金

拉暈色

拉暈色就是在主要大線一側或兩側，按所在的底色，用三青三綠等色畫拉暈色帶。

拉大粉

靠金線一側拉白色線條稱作拉大粉，它能使貼金邊緣整齊，金線突出。

壓老

當彩畫的各種顏色和部位都已描繪完畢，再用深色緊靠各色最深一側的邊緣用細畫筆潤描一下，齊一下邊叫壓老。

找補打點

彩畫施工不可避免地會發生個別部位、個別圖案、個別工藝遺漏的現象，同時圖案上也有色彩、油跡、灰跡髒污的現象。這些均需要在施工完全結束前進行檢查修補。

造屋

圖說中國傳統村落
民居營建

責任編輯　劉韻揚

校　　對　栗鐵英

書籍設計　道　轍

書籍排版　陳先英

繪　　編　郝大鵬　劉賀瑋　楊逸舟

出　　版　三聯書店（香港）有限公司

　　　　　香港北角英皇道 499 號北角工業大廈 20 樓

　　　　　Joint Publishing (H.K.) Co., Ltd.

　　　　　20/F., North Point Industrial Building,

　　　　　499 King's Road, North Point, Hong Kong

香港發行　香港聯合書刊物流有限公司

　　　　　香港新界荃灣德士古道 220-248 號 16 樓

印　　刷　美雅印刷製本有限公司

　　　　　香港九龍觀塘榮業街 6 號 4 樓 A 室

版　　次　2022 年 7 月香港第一版第一次印刷

規　　格　16 開（170 mm × 240 mm）448 面

國際書號　ISBN 978-962-04-4739-6

© 2022 Joint Publishing (H.K.) Co., Ltd.

Published & Printed in Hong Kong